KB160401

서구 문화와의 만남

필자소개

문중양 서울대학교 교수
신광철 한신대학교 교수
심승구 한국체육대학교 교수
이철성 건양대학교 교수
주강현 제주대학교 석좌교수

(가나다 순)

한국문화사 31
서구 문화와의 만남

2010년 10월 25일 초판 인쇄 2010년 10월 30일 초판 발행

편저 국사편찬위원회 위원장 이태진
필자 문중양·신광철·심승구·이철성·주강현
기획책임 이영춘 기획담당 장득진
주소 경기도 과천시 중앙동 2-6

편집·제작·판매 경인문화사(대표 한정희)
등록번호 제10-18호(1973년 11월 8일)
주 소 서울시 마포구 마포동 324-3 경인빌딩
대표전화 02-718-4831~2 팩스 02-703-9711
홈페이지 http://www.kyunginp.co.kr
이 메 일 kyunginp@chol.com

ISBN 978-89-499-0753-6 03600
값 25,000원

한국문화사 31

서구 문화와의 만남

국사편찬위원회

한국 문화사 간행사

국사학계에서는 일찍부터 우리의 문화사 편찬에 대한 논의가 있었습니다. 특히, 2002년에 국사편찬위원회가 『신편 한국사』(53권)를 완간하면서 『한국문화사』의 편찬에 대한 관심이 높아지게 되었습니다. 이는 '문화로 보는 역사'에 대한 새로운 인식과 수요가 확대되었기 때문입니다.

『신편 한국사』에도 문화에 대한 내용이 일부 포함되어 있지만, 그것은 우리 역사 전체를 아우르는 총서였기 때문에 문화 분야에 할당된 지면이 적었고, 심도 있는 서술도 미흡하였습니다. 이러한 연유로 우리 위원회는 학계의 요청에 부응하고 일반 독자들도 쉽게 이해할 수 있는 『한국문화사』를 기획하여 주제별로 간행하게 되었습니다. 그 첫 사업으로 2005년부터 2009년까지 총 30권을 편찬·간행하였고, 이제 다시 3개년 사업으로 10책을 더 간행하고자 합니다.

국사편찬위원회는 『한국문화사』를 편찬하면서 아래와 같은 방침을 세웠습니다.

첫째, 현대의 분류사적 시각을 적용하여 역사 전개의 시간을 날줄로 하고 문화현상을 씨줄로 하여 하나의 문화사를 편찬한다. 둘째, 새로운 연구 성과와 이론들을 충분히 수용하여 서술한다. 셋째, 우리 문화의 전체 현상에 대한 구조적 인식이 가능하도록 체계화한

다. 넷째, 비교사적 방법을 원용하여 역사 일반의 흐름이나 문화 현상들 상호 간의 관계와 작용에 유의한다는 것이었습니다. 또한 편찬 과정에서 그 동안 축적된 연구를 활용하고 학제간 공동연구와 토론을 통하여 가능한 한 객관적으로 서술하고자 하였습니다.

우리 위원회는 새롭고 종합적인 한국문화사의 체계를 확립하여 우리 역사의 영역을 확대하고자 합니다. 찬란한 민족 문화의 창조와 그 역량에 대한 이해는 국민들의 자긍심과 학습 욕구를 충족시키게 될 것입니다. 우리 문화사의 종합 정리는 21세기 지식 기반 산업을 뒷받침할 문화콘텐츠 개발과 문화 정보 인프라 구축에도 기여할 것으로 생각합니다.

인문학의 중요성이 강조되는 오늘날 『한국문화사』는 국민들의 인성을 순화하고 창의력을 계발하는데 도움이 될 것입니다. 이 책이 찬란하고 자랑스러운 우리 문화를 잘 이해하고 활용하는데 이바지 할 것으로 생각합니다.

2010. 10.
국사편찬위원회 위원장
이 태 진

차 례

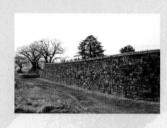

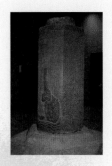

1

서양과의
문화접변과
양풍의 수용

01.

낯섬과 거부:
1653년 하멜표착과
1543년 철포전래의 경우

　　서세동점하던 15~16세기 이후, 서양은 동아시아 역시 눈길에서 빼놓지 않았다. 중국과 일본으로 많은 선교사들이 입국하기 시작하였고, 조선 해변에도 빈번히 출몰하던 '이양선'의 빈도수가 높아져간다. 선조 15년 마리이馬里伊가 제주도에 표착한 일이 있는데 곧 중국으로 송치된다. 임진왜란 와중인 선조 27년에는 야소교 선교사 세스뻬데스가 왜에 종군하여 1년여 남해안 웅천왜성에 들린 적이 있다. 그의 방문은 천주교 신자로서 임진왜란 선봉장으로 조선에 출병했던 고니시 유키나카[小西行長]의 초청으로 이루어진 것이기는 하였으나, 기독교의 일본 전래라는 결과물로 그가 조선을 방문한 것이었으니 대항해시대의 파장이 조선에까지 미치고 있었다는 측면으로 이해된다.[1]

　　인조 6년에는 화란인 벨테브레weltevree 일행 3인이 표착하였으니, 훗날 조선인과 결혼까지 하여 아이까지 낳고 살던 박연朴燕이란 사람이다. 그로부터 25년 뒤, 같은 화란인 하멜 일행이 제주도에 표착한다.

　　1653년 정월 10일밤(효종 3년 12월 12일) 화란을 출발하였던 스페

르웨르Sperwer호가 바타비아batavia를 거쳐 대만에 이르러 잠시 머물고, 7월 30일 일본 나가사키로 향하던 중 폭풍에 밀려 8월 15일 퀠파르트Quelpaert, 즉 제주도에서 파선의 비운을 당하여 64명 중에서 28명이 익사하고 36명이 제주도 해안으로 표류한다. 노련한 항해사는 고도를 관측한 결과 이 섬이 조선에 딸린 제주도임을 알고 있었다.[2] 당시 서세동점의 방향은 두 가닥이었다. 하나는 북으로 육로를 통한 동침, 하나는 남으로 해로를 통하여 동침하는 경로가 그것이다.

하멜표류기(상)
강진, 전라병영성 하멜기념관(하)

코자끄 기병대를 앞세워 우랄산맥을 넘어 광활한 시베리아를 횡단하고 저 멀리 하바로프스키와 블라디보스토크에 다달은 러시아의 동침은 바로 전자에 속한다. 반면에 대항해를 거쳐서 대서양의 반대편 태평양을 겨냥한 포르투갈·스페인·화란 등의 동진은 후자에 속한다. 화란은 1602년(선조35년)에는 동인도회사를 창립하고, 얼마 아니하여 자바섬의 바타비아를 취하여 근거지를 마련하여 중국·일본과 교류를 튼다. 그로부터 얼마 지나지 않아 하멜 일행이 표착한 것이다. 하멜을 처음 만난 조선인은 어떤 태도를 취하였을까.

제주 해변에 표착한 하멜 일행이 한 사람을 보았을 때, "그 이를 부르며 손짓을 하였더니 그는 무섭게 도망쳤다"고 표류기에 썼다. 서양 사람을 보고 무조건 도망쳤음은 조선 사람의 눈에 서양인 출현이 '낯섬' 그 자체였음을 말해준다. 우리의 선조들은 '낯섬'으로 그네들을 마중하였다.

문화사적으로 '낯섬'이란 무엇인가. 낯섬은 1단계에서 무엇보다 무서움, 두려움을 주며, 어느 정도 시간이 흐르면 기대감, 경외감,

혹은 1단계에서 받은 것보다 더 심한 공포감을 준다. 낯섦이 반가움, 기다림 등으로 승화되어 상호간의 대등한 만남이 이루어져야했지만, 우리는 그저 일방적인 출현에 놀라고 겁을 먹은 격이 되었다. '낯선 사람'들인 하멜은 어떤 대우를 받았을까. 그네들은 해남, 정읍, 전주를 거쳐 한양으로 입성하였다. 입국한 외국인을 도로 국외로 내보내는 것은 조선의 법속이 아니니, 여생을 이땅에서 마치도록 결심할 것이며, 그러면 모든 필수품을 급여하겠다.

한양에 머무는 동안, 그들은 구경꾼의 대상이 되었다. "구경꾼이 많아서 길거리에서 사람들을 헤치고 가기에 곤란하였고, 또 그들의 호기심이 어찌 굉장하였든지 우리는 집에서도 한가롭게 있을 수도 없었다." 하멜 일행이 호기심을 끌었음은 그만큼 조선 백성의 서양인 접촉이 거의 전무하였다는 증거이다.

하멜 일행의 표류사건에서 우리는 무슨 반성을 해야 할까. 30여명이 넘는 대부대의 하멜 일행을 13년간씩이나 데리고 있었으나 그들로부터 새로운 세계에 대한 정보를 얻었다는 이야기는 별로 보이지 않으니, 참으로 순진무구한 조선 정부였다. 반면, 하멜 일행은 용케 조선을 탈출하여 배로 일본으로 탈주하며, 끝내 고향땅 화란

으로 귀환하여 기록을 남긴다. 그가 일본으로 탈주하였음을 주목해야한다.

하멜이 돌아오고 난 다음에 한국에 잔류하고 있던 사람들도 일본의 중개로 고향으로 돌아오게 된다. 이로써 한국과 네덜란드의 관계는 끝난 것일까. 그렇지는 않다. 그들의 귀환사건은 한국과의 교역욕구를 가일층 증대시켰다. 네덜란드인들은 어떤 명분을 만들어서라도 한국과 직거래를 희망하였다. 아예 1669년에는 코레아라는 이름을 지닌 상선을 건조하였다. 그러나 일본과 많은 이익을 얻고 있는 상황에서 일을 그르칠 수가 없었다.

당시에 동인도회사는 중국과의 무역을 마카오를 점령한 포르투갈 때문에 제지당하고 있어 일본을 통하여 교역해야만 했다. 따라서 그녀들은 가급적 조선과도 직거래를 터서 조선은 물론이고 대중국 교두보를 설정하고자 백방으로 노력하였다. 그러나 한국과의 교역을 통하여 중간 이득을 챙기고 있었던 대마도가 방해에 나선다. 사실 히라도에 적을 둔 네덜란드 상인들은 일본인들이 선호하는 무기, 향로, 기타 각종 사치품 등을 팔아 일본에서 금과 은을 유출해 가려했지만 무역량과 품목에서 엄격한 제한을 받고 있었기에 기대 이상의 성과를 거둘수 없었다. 동시에 중국 무역도 남부에 내려오던 중국 상인과의 비정규적인 접촉에 그치는 정도였다. 따라서 마카오를 기지에 두고 중국 대륙무역을 독점한 포르투갈을 억제하려는 네덜란드의 노력은 가히 필사적이었디. 그러한 조건에도 불구하고 자칫 손에든 고기(일본)마저 놓치는 격이 되고 말 것이라는 절망적인 상황 분석은 한국과의 교섭을 더 이상 진전시키기 어렵게 만든다.

동인도회사가 일본과의 무역에서 이처럼 큰 영리를 취하고있는 상태에서, 현상 유지에 최선을 다하는 것이 현명하다고 판단됩니다. 구

태여 일본인의 비위를 건드리는 사태를 초래할 이유가 없다고 하겠습니다. 이 의심 많은 나라는 조선과 수교함으로써 우리가 일본에 누를 끼치리라 단정해 버릴터이니 오로지 불신과 배타심을 조장하는 결과만 낳으리라 우려됩니다.[3]

헤멜이 조선에 표착한 1653년보다도 훨씬 빠른 1543년에 포르투갈 상인이 일본에 도착하며, 1549년에는 야소耶蘇 교회에서 파견된 프란시스크 사비엘이 녹아도에 발을 딛는다. 이후 100여 년 간 무역과 카톨릭포교가 이루어지며, 17세기 중엽 도쿠가와 막부[德川幕府]에 의하여 기독교인 탄압이 이루어지는 쇄국정책이 이루어진다. 포교활동을 하지 않은 화란만 일본 거류가 허용되어, 화란인을 통한 새로운 서양정보를 취하려는 이들이 모여들어 난학蘭學을 꽃피운다. 하멜이 일본에 거류하는 나가사키[長崎] 데지마[出島]의 동인도회사 상관商館을 만나 귀국할수 있었음은 이같은 동아시아 사정을 설명해준다. 우리는 적어도 하멜을 통하여 서세동점의 변화를 재빨리 읽었어야 옳았다. 일본이 이미 많은 양의 서양정보를 직수입하여 이해하고 있었던 시절에 우리의 서양 지식 축적은 지극히 폐쇄적이었다. 일본이 1686년날 메이지유신을 단행하면서 개화문명을 부르짖었음은, 비단 외국의 압력 때문만은 아니었다. '난학'과 같이 장기간에 축적된 서양문명의 이해에서 기초가 마련되었음을 알아야 한다.

하멜 일행으로부터 아무런 정보를 얻지못한 대신에 이와 대조적으로 하멜이 표류한 1653보다 꼭 110년전인 1543년 8월 25일 일본 큐슈의 남단 다네가시마[種子島]의 철포鐵砲 전래는 극도로 비견되는 사건이다. 괴선박이 바람에 떠밀려오듯 일본 큐슈의 최남단 가고시마[鹿兒島]에서도 한참 떨어진 다네가시마의 카도쿠라곶[門倉串]으로 다가왔다.[4] 도주 앞에 불려온 이들의 손에는 이상한 물건

이 하나 있었다. 배가 도착했을 때부터 매우 궁금했던 물건이었다.

다네가시마 사람들은 배에 올라 이런 저런 서양 물품들을 구경하고 그림으로 그리기도 하면서 호기심을 표하였다. 긴 쇠막대기를 보고 '무슨 물건이냐고' 묻자마자 남만국(南蠻國) 사내는 물건을 곧추세웠다. 호기심 많은 도주는 가신들을 데리고 이 이상한 물건을 실험해 보고 싶어 했다. 표적이 세워졌다. 말뚝 위에 조개를 올려놓고 남만인은 막대기에 검은 가루와 둥근 구슬을 넣어 방아쇠를 당겼다. 조개는 산산조각이 났다. '꽝'소리가 나면서 도주를 비롯한 주위 사람들이 모두 놀라 자빠지고 말았다.

도주는 비싼 값을 치렀다. 지금 돈으로 환산하면 1억엔(10억원)에 달하는 거금을 주고 총 한정을 사들였으며, 남만인은 답례로 한 정을 더 주었다. 도주는 즉시 명을 내린다. 즉각, 어떤 일이 있더라도, 이와 똑같은 물건을 만들어 내야 한다고 하였고, 그들의 무수한 시행착오 끝에 마침내 총이 완성된다. 이때 샘플이 되었던 2정의 총은 섬에서 가보처럼 전승되다가 메이지유신 직후의 세이난[西南] 전쟁 때 소실되고 말았다고 전해진다. 이로써 '일본총 1호'가 동시에 탄생한다. 이제 '사무라이 1번지'인 가고시마 일대에서 칼 문화에 총 문화가 덧붙여졌으니 무기의 역사에서 새로운 장이 열리기 시작한다. 이곳에서 처음 시작된 서양총이 일본에 퍼지면서 곧바로 임진왜란을 일으키는 힘의 근거가 되어 한반도를 겨누었다. 임진왜란에서 왜의 조총 때문에 조선군이 엄청 고생하였음은 역사가 말해준다. 바다를 통한 문명교섭을 천혜의 기회로 받아들이며 단 두 정의 총에서 수 십만정의 총으로 전환시킨 일본 중세의 힘이었다.

남만南蠻은 두말할 것 없이 당시에 아시아쪽으로 진출해있던 포르투갈인이었다. 남만인들이 카도쿠라곶에 당도한 1543년보다 33년전인 1510년, 포르투갈 함대가 인도의 고아를 점령하여 동방 침략의 교두보를 확보한다. 1543년이면 코페르니쿠스가 지동설을 발

표한 해이다. 1511년에는 말레이시아 반도 남단의 요충지 말라카 해협, 그리고 1517년이면 이미 중국 남부에 마카오까지 진출하였다. 고아와 말래카해협을 점령함으로써 서남아시아와 동남아시아 무역권을 장악한 포르투갈은 이내 중국 남부를 오가면서 아시아에 관한 폭넓은 정보를 수집하고 있었다.

오끼나와를 수차례 탐사했으니 큐슈 남단의 다네가시마 쪽에 출현하는 것은 사실 시간 문제였던 셈이다. 표류로 인하여 조금 일찍 당도하긴 하였지만 남만인의 일본 출현은 요동치던 세계사 흐름이 만들어낸 필연적 귀결이었다. 왜냐하면 철포가 다네가시마에 전래된 1543년에서 불과 6년 뒤인 1549년, 예수회의 프란시스코 사비에르Francisco de Xaviar가 중국인 아왕阿王의 정크선(소형범선)을 타고 다른 섬을 일체 거치지 않고 곧바로 당시의 사츠마[薩摩], 즉 다네가시마 북쪽인 가고시마 해안으로 치고 들어오기 때문이다.

사비에르의 일본상륙은 일본에서 천주교 포교가 시작된 첫 사례이다. 1550년에는 포르투갈 배가 히라도[平戸]에 처음으로 입항하고, 1553년에는 가고시마 출신의 유학생 베르나르도가 일본인 최초로 스페인 리스본에 도착한다. 철포 전래는 서양인의 아시아 접촉이 긴박하게 돌아가던 절묘한 시점이었다. 하멜 표류도 결코 우연이 아니었으며 대항해시대의 필연적인 결과물이었다.

이상의 하멜 표류와 철포 전래 사건을 대비하여 볼 때, 조선이 낮섬과 거부로 일관하였음은 서양을 받아들이는 기본 자세였던 것으로 여겨진다. 반면에 일본은 다네가시마의 철포 수용이나 나가사키 데지마의 동인도회사 상관에서처럼 일정한 바늘구멍을 열어 두었음이 확인된다. 서양을 받아들이는 방식에서 근본적인 차이가 있었던 것이다. 일본에 거주하던, 당대 아시아 최고의 국제전문가로 아시아의 돌아가는 사정을 꿰뚫고 있는 프로이스 신부는 그의 『일본사』에서 이런 기록을 남겼다. 다소 과장이 섞인 점도 인정되나 표

류민을 받아들이던 조선의 태도가 잘 드러난다.

　　만일 일본으로부터 오던 우리 포르투갈의 범선이나 그 밖의 배가
바람이나 조류로 인해 항로를 잘못 잡아, 항로에서 상당히 벗어나 조
선의 항구에 도착하는 일이 발생하면 그들은 곧바로 전투 태세를 갖
추고 다수의 무장 함선을 출동시켜 어떤 이유나 변명도 인정하지 않
고 그 항구나 지역으로부터 이들 침입자를 완전히 내쫓았던 것이다.[5]

02.

양풍수용의 주체적 경로: 서학과 서교 논쟁

우리에게도 주체적으로 서구문물을 받아들이는 계기가 없었던 것은 아니다. 따지고 보면 하멜 일행은 어쩌다 표착한 뱃사람에 불과하다. 우리는 중국을 통하여 서구문화와 간접 접촉을 시작하였다. 하멜의 표착보다도 50여 년이나 빠른 시기인 1601년에 이미 예수회의 마테오 리치Matteoricci(1522~1610)가 북경에 도착하였으며, 속속 새로운 서구문물이 중국으로 들어온다. 이수광은 『지봉유설』에서 "구라파는 다른 말로 대서국이라 한다. 이마두(마테오리치)란 사람이 있어서 항해 8년만에 8만리의 바람과 파도를 넘어 동월[廣東]에 거주한지 10여 년이 되었다." 그의 저서로는 『천주실의天主實義』2권이 있다.

마테오릿치는 선교사이면서 실로 박학한 과학자로서 중국 고전을 깊이 연구하여 포교수단으로 활용하였다. 당대의 대학자 서광계, 이지조 등을 서학으로 끌어들이는 데 성공하여 공동 작업으로 서양 천주교와 과학에 관한 한역서를 다수 간행하였다. 매년 북경을 왕래한 조선 사신들이 그 한역서양서를 조선에 들여왔다. 그가 뿌린 씨앗은 속속 자라났다.

1630년 연경사로 북경에 들어간 정두원은 산동반도 등주에서 예수회 선교사이자 유능한 통역사인 로드리게스를 만나 조선 국 왕에게 선물로 귀중한 서양 문물을 가지고 들어왔다. 일본에서 33년이나 거주하고 있던 이 유능한 포르투갈인은 서양 화포, 화약, 천리경 같은 서양 문물을 포함하여, 『이마두천문서利瑪竇天文書』·『천리경설千里鏡說』·『만국전도萬國全圖』 등 천문·지리·병기를 이해하는데, 실로 중요한 저서를 정두원에게 주었다.

천리경
숭실대학교 소장

동시에 우리의 눈길을 끄는 이는 소현세자昭顯世子(1612~1645)이다. 인조의 맏아들로 청에 볼모로 끌려갔던 그는 예수회 선교사 아담샬과 교우 관계를 맺고 서교와 서학 수용에 대한 적극적인 수용 자세를 보인다. 야마구치 마사유키[山口正之]의 『조선서교사朝鮮西教史』는 라틴어 번역문을 싣고 있는 바, 다음과 같은 소현세자의 편지가 실려있다.[6]

어제 귀하로부터 받은 천주상·천구의·천문서 및 기타 양학서는 전혀 생각지도 못했던 것으로 흔쾌하기 짝이 없어 깊이 감사드립니다. 제가 고국에 돌아가면 궁정에서 사용할 뿐 아니라 이것들을 출판하여 식자들에게 보급할 계획입니다. 멀지 않아 사막의 나라도 학문의 전당으로 변하는 은총을 입어 우리 국민은 구인歐人의 과학에 힘입을 것이라고 모두 감사할 것입니다.

소현세자는 천주상은 되돌려보냈지만, 예수회 선교사는 함께 귀국하고 싶어했다. 서교는 받아들이기 곤란하되, 선교사는 '서학을 지닌 자'로 용인하려 했던 것이다. 서학과 서교는 사실 하나의 고리를 이루는 것이었으나, 소현세자의 시대에 이 두 가지를 하나로 볼

만한 시대정신은 아직 형성되지 못하였다. 그러나 소현세자의 서학에 대한 진취적인 태도는 믿을 만한 것이었다. 종래 미지의 학문이던 서양과학을 전수받기 위해서는 그러한 과학을 전수해 줄 수 있는 인물을 데리고 귀국하는 것이 중요한 일이었다.

소현세자는 1645년 1월에 귀국하여 2개월 후에 의심스런 죽음을 맞는다. 소현세자는 단순 볼모가 아니었다. 포로의 존재가 아니라 외교기관이요 무역기관인 심관瀋官의 장으로서 판서 이하 200여 명의 관원을 거느리고 청과 본국의 중간에서 중요한 조정 역할을 하였다. 세자는 큰 권한을 행사하게 되었고 소요되는 막대한 자금을 조달하기 위하여 직접 영리를 도모하였으며, 이 일은 주로 세자빈 강빈姜嬪이 맡았다. 청으로서도 친청적인 세자가 국왕을 대리하여 모든 일을 처리해 줄 것을 바라게 되었고, 반면 병고에 시달리던 인조는 언제 청으로부터 퇴위를 강요당할 지 모른다는 불안이 있었다. 세자는 본국의 부질 없는 반청 태도의 분쟁으로 시달리는 동안 조선 조정의 비현실적인 명분론이 국익에 무익할 뿐더러 무모한 일임을 확신하게 되어, 인조나 신하들과는 견해와 입장을 달리하게 되었다. 그러한 이유로 인조는 세자를 죽였으며, 아내 강빈은 물론이고 어린 아들 형제들까지도 독살하였다.[7]

중국 땅을 통해서 서양을 바라보려는 조선인의 다양한 시도는 계속되었다. 한흥일이 청국에서 채용한 시헌력의 정확함에 감탄하여 북경에서 입수한 「개계도改界圖」와 「칠정력비례七政曆比例」를 조정에 올린 역법 개정이 뒤따랐다. 그는 청나라 볼모인 봉림대군의 귀국 길에 수행한 재상이었다. 그러나 본격적인 서학 수용의 자세는 실학자 성호 이익(1681~1763)에 이르러서야 비로서 가능해지기 시작했다. 성호의 문하에서 수많은 학자들이 배출되어 서학수용의 전통이 뒤늦게 마련되었다. 중국과 일본이 나름대로 왕성하게 서학을 수용하고 있는 동안, 우리는 족히 1백여 년을 '까먹고' 있었던 셈

이다.

근대의 발명품인 사진기를 하나의 예로 살펴보자.[8] 사진기의 전신前身이라 할수 있는 카메라 옵스쿠라Camera obscura는 빛을 이용하여 자연현상을 실제로 그릴수 있도록 발명된 기계이다. 아담샬이 중국어로 쓴 『원경설』의 수용으로 옵스쿠라가 동양에 알려졌다. 정두원이 들여온 원경설이 바로 그 책이며, 소현세자도 이 책을 가져온 것으로 알려진다. 최한기는 『심기도설心器圖說』에서 렌즈가 물상을 맺는 원리, 태양계의 변화 등 광학과 천문학에 대해 매장마다 도판을 삽입하여 설명하고 있으며,「차조작화借照作畵」라는 제목으로 카메라 옵스쿠라에 대해 설명하고 있다.

일찍이 성호 이익도 연경설을 통하여 어느 정도 옵스쿠라의 원리를 파악하고 있었던 것으로 보인다. 옵스쿠라를 실제로 실험한 이는 이기양이었다. 그는 정약전의 집에 카메라 옵스쿠라를 설치하고 자신의 초상화를 그리게 하였다. 훗날 정약용은 이기양의 묘지명에 쓰기를 '칠실파려안漆室玻瓈眼' 즉 칠실은 어두운 방이며, 파려는 오늘날의 유리나 렌즈를 뜻하는 것이니 어두운 방에서 렌즈로 보는 눈이라는 사진기의 의미를 부여하였다.

정약용은 『여유당전서與猶堂全書』에서 '칠실관화설漆室觀畵說'을 전개하였는데, 이 역시 옵스쿠라에 관한 글이었다. 정약용의 칠실관화설은 볼록렌즈에 비친 실외의 영상에 대한 설명에 이르면 그 표현의 정확함으로 카메라 원리에 대한 흥미를 설성으로 끌어올렸다. 최한기는 아예 신기통神氣通을 소개하고 있다. 이규경은 『오주연문장전산고五洲衍文長箋散稿』에서 영법변증설影法辨證說을 설명하고 있는 바, "그림자란 사물의 그늘이다. 곧 밝음의 반대이다. 물상이 없으면 그림자도 없고, 또 빛이 없으면 그림자도 생기지 않는다."라고 하였다.

이상의 카메라 옵스쿠라의 사례를 통하여 중국을 통한 서양 과학

기술의 주체적 수용 경로를 읽어 볼 수 있다. 이러한 노력들은 부단 없이 서양과학을 수용하려고 한 실학자들의 태도를 말해 준다. 따라서 역사에서 '가정법'을 전제로 논의를 전개하는 것은 허상일 수도 있으나, 이들 실학파의 견해들이 실제로 받아들여지고, 또한 소현세자의 경우에서 우리는 그가 등극하였더라면 어땠을까 하는 가정법을 안타깝게 제기해 보는 것이다. 친명親明 명분론이 아니라 친청親淸 실리론을 택하였으며, 실제로 서구의 과학문명을 몸소 체험한 소현세자의 죽음은 우리의 주체적 서양접촉이 와해된 하나의 구체적 사례가 아닐까 한다. 조선의 왕자로서 서학을 최초로 이해한 임금이 조선을 통치할 기회를 상실했음을 의미한다. 우리는 스스로 서구문명과 서서히 접하면서 주체적으로 대응할수 있는 기회를 포기해 버리고, 그만 수동적으로 대응할 수밖에 없는 긴박한 현실의 나락으로 떨어지고 말았다.

물론 우리가 주체적으로 서학을 수용한다고 해서 제국의 탐욕스런 열망을 지닌 그네들의 침략을 전적으로 막을 수는 없었을 것이다. 그러나 적어도 서학 수용의 역사가 수 백년 동안 지속적으로 탄력성있게 이루어졌던들, 한말에 그렇게 당황하고 혼란스러워하면서 대처하지는 않았을 것이다. 17세기 이래의 유연하지 못한 조선의 대응은 결국 19세기말의 혼돈으로 이어져서 우리보다 앞서서 서학수용을 비주체적이나마 스스로 해낸 일제의 의한 식민화로 귀결되었으며, 그 결과는 20세기 전 기간을 걸쳐서 우리 문화를 규정지었다.

소현세자가 서학을 수용했다고해서 서교西敎, 즉 천주교 문제가 별도로 존재하는 것은 아니다. 서학이냐, 서교냐 하는 문제는 결코 간단한 것이 아니다. 유교문화권인 동아시아에 천주교가 전래한 사실은 동양과 서양의 정심 문화의 정수가 만나는 사상사의 일대 사건이요, 동시에 동양 사회가 근대를 열게되는 역사적 중대 계기를

마련해 주었다.[9] 따라서 서학과 서교의 수용과정 이해는 우리 문화의 근세사를 이해하는 첩경이다. 조선시대 서학의 능동적 수용이란 하나의 화두 안에서 서학과 서교의 관계를 논하지 않을 수 없는 것이다.

　서학의 조선전래 과정에서의 특징은 우선 중국과 일본과는 달리 서양인 선교사들에 의해, 그리고 천주교 신앙의 직접적 전파라는 수단으로 이루어진 것이 아니라는 점이다. 천주교 신부들이 직접 들어오지 않는 대신에 신문화의 수용이라는 조선 사회의 내적 성숙에 의해 도입되었고 여기에서 그에 대한 초기 이해 과정도 빠르게 전개되었다. 이미 허균이나 유몽인, 이수광이 관련되고, 안정복의 시대에 이르면 웬만한 지식인들은 서학관계 서적을 접촉할 수 있었다. 안정복이 『천학고天學考』에서 "서양 서적은 선조 말년에 이미 우리나라에 들어와서 고관이나 학자들 중에 보지 않은 이가 없었다"라는 표현한 것은 바로 이를 두고 한 말이다.[10]

　보유역불론補儒易佛論 입장에서 천주교를 설명하는 한역서학서의 본격적인 수입이 이루어지고 있었다. 한역서학서들은 새로운 세계에 대한 호기심 이상으로, 바로 '중국식'이었다는 점 때문에 더욱 신뢰감을 주었다. 즉 중국옷의 윤색을 입힌 것은 천주교였다. 천주교가 비교적 자연스럽게 지식인들에게 전파되었던 지점에는 당시에 뿌리 박힌 중화주의의 여독도 작용하였다.[11] 정통주의적 입장에 서있던 도학파道學派와 달리 유교적 전통체제를 개혁하려는 실학파의 생각과 일치하는 부분이 있었던 탓이다. 과학과 종교라는 두 가지 영역이 서학으로 묶여져 비쳐졌을 때, 유교지식인의 서학에 대한 접근의 길도 그만큼 넓었던 것이다. 곧 천주교 교리에 대해 관심이 없는 인물들도 과학기술에 대한 긍정적 이해가 이루어질 때에는 천주교 교리에 대해서도 관대하거나 적대적 거부태도가 상당히 완화될 수 있었다.

그러나 실학파의 서학수용은 이를 경계하고하는 공서파功西派와 서학을 수용하고자하는 신서파信西派로 분열되었다. 권철신의 신서파도 둘로 갈라서 생각해 볼 수 있으니 서학만 수용하자는 파와 서교까지 수용하자는 파가 그것이다. 신서파가 유교 이념 기반 위에서 일단 천주교교리에 대한 이해를 심화하자 자생적인 신앙운동으로 발전하였고, 마침내 과학지식을 거의 외면한 채 신앙적 정열에 몰입하는 돌이킬 수 없는 방향으로 나아갔다. 성호 문하에서 발생한 신서파의 천주교 신앙운동이 확장되나갈 때 가장 먼저 저항한 세력은 같은 성호 문하의 반서파인 안정복이었고, 뒤따라 남인파인 홍낙안·이기경 등의 공서파, 그리고 정부의 공식적인 금령으로 나타났다. 더구나 천주교 신앙집단이 북경교회의 지시에 따라 사회적 금압과 희생 속에서도 유교체제의 기존질서와 의례에 대항하는 신앙의식을 강화하고, 서민대중과 부녀자들 속으로 확산되어 통치권 바깥의 지하세력을 구축하면서 서양의 침략적 정체세력과 유대를 깊이하고 있었던 것이 현실이었다. 따라서 조선 사회에 비친 천주교 신앙집단이란 국내적으로 사학邪學집단이면서 국외적으로 양적洋賊의 앞잡이라는 이중적 위협요소로 인식되었다.[12]

1742년 로마 교황청의 훈령으로 사태는 급변한다. 중국에서 예수회의 영합주의적 전교가 금지되었고, 1744년에는 예수회 본부가 해산당한다. 조선에서도 조상제사 금지를 계기로 천주교와 유교는 다르다는 사실이 뚜렷하게 나타나게 되었다. 더욱이 천주교는 그 보편주의적 세계관에 입각하여 국가·민족의 현실을 등한시하였으니, 서양인 선교사의 직접 영입이나 양선청래洋船請來 같은 주장이 사태를 악화시킨다. 홍낙안洪樂安이 채제공蔡濟恭에게 이런 편지를 보낸다.

옛날에는 깨알같은 잔글씨로 베껴서 10겹이나 싸가지고 행장 속에

간수하던 것을 지금은 책으로 간행하여 서울과 시골에 반포하고 있습니다. 그 중에는 천하고 무식한 자와 쉽게 유혹되는 부녀자들과 아이들은 한 번 이 말을 듣기만 하면, 목숨을 바쳐 뛰어 들어가 이 세상의 죽음과 삶을 버리고 만겁의 천당과 지옥을 마음에 새기며 한번 들어간 뒤로는 미혹됨을 풀 길이 없다고 합니다.(이기경,『闢衛編』洪注書上 蔡左相書)

천주교는 상류에서 중류로, 다시 하류층으로 신앙의 사회계층적 이동이 이루어지고, 격정적이고 종말론적 위기 신앙화하여 신비주의적 달관과 둔세적 신앙으로 나가면서 상당한 기간 몰민족적인 신앙형태를 간직하게 되었다.[13]

황사영黃嗣永 백서사건帛書事件은 제국주의적 속성을 잘 드러내준다. 백서의 내용은 청의 황제가 직접 조선 왕에게 서양선교사를 받아들이도록 권면하는 방법, 청의 황제와 친한 중국인 신자를 조선에 파견하여 평양과 안주 사이에 무안사를 두고 조선의 정치를 감호케 하고 또한 청의 공주를 조선 왕비로 삼게 함으로써 천주교 신앙을 확산시키는 방법 등이다. 문제는 마지막 내용인데, 서양 함대를 동원하여 조선 정부를 위협하여 강제적으로라도 천주교를 받아들이도록 하는 것이다. 수 백척의 함대와 강한 군인 5, 6만, 대포, 기타 필요한 무기를 많이 싣고 중국인 안내자를 태워가지고 조선의 해안으로 바로 와서 왕에게 협박을 가하라는 청원이었다(황사영). 백서는 천주교를 대역부도하고 반국가적인 단체로 몰아넣을 결정적인 근거가 되었다.

1791년 가을에 호남 진산군의 윤지충이 모친상에 상장의 예를 쓰지 아니하고 신주를 불태운 채 제사를 폐한 사건[辛亥 珍山之變]으로 천주교는 조상제사를 금하는 무군무부無君無父의 종교로 인식되기 시작하였다. 그 결과는 밖으로부터의 박해와 안에서의 배교로

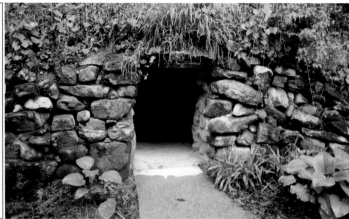

황사영 백서와 그 글을 쓴 배론성지의 굴

나타났다.

　이와 아울러 1866년 8월 프랑스 함대의 강화도 침입은 중요한 상징성을 지닌다. 천주교도들의 처단을 문제 삼아 직접적 무력 침공을 감행한 것이다. 종교와 장사속을 매개로 한 이같은 침략행위는 기본적으로 프랑스뿐 아니라 영국, 미국 등의 대외정책의 일환이었음은 말할 필요도 없다. 이러한 도발행위는 이후 제주도에서 빚어졌던 1901년 제주민란에서 가장 극적으로 상징화된다 .

　한국사의 전개과정에서 천주교 전래가 지녔던 역사적 의미를 감안하더라도 양대인洋大人으로 상징되는 백인우월주의는 문화 제국주의의 하나의 상징이었던 것은 틀림없는 사실이었다. 천주교가 공권력을 무시한 독단적인 행동을 할 수 있었던 것은 서양 선교사라는 힘의 배경이 있었기에 가능했었다. 이런 것을 흔히 양대인 의식이라고 부르거니와 선교사와 일부 한국인 교인들 가운데는 이같은 양대인 의식에 사로잡혀 치외법권적인 권한이 자신에게 있다고 착각하여 일반 양민들에게 민폐를 끼친 사건들로 자주 일어났던 것이다.

　이는 비단 천주교에서만 아니라 개신교라고 예외가 아니었다. 1901년의 충남지방 정길당 사건이 보여주듯 각종 교폐敎弊 문제는

　　서구 문화와의 만남

그 밑바탕에 양대인 의식이 깔려있는 외세의존적인 종교심리에서
비롯된 것임을 알 수 있다. 물론 한국의 천주교회는 잔혹한 박해를
받으면서도 소외되었던 민중계층을 기반으로 한 종교로 정착되어
갔다. 이는 물론 수많은 순교자들의 희생을 바탕으로 가능해진 것
이다. 그럼에도 불구하고 민족적 삶과 결합하는 데는 여전히 많은
문제점을 노출하였다. 서구문명 접촉에서 서학과 서교라는 과제는
이처럼 국제적인 성격을 띠고 있었다.

03.

동아시아적 대응: 동도서기와 중체서용, 화혼양재

제국의 시대가 조선을 엄습하는 당대에 지식인들은 무엇을 생각하고 있었을까. 민중이 동학을 꿈꾸면서 척이왜양의 길로 나아갔을 때, 지식인들이 생각하던 개화사상의 추이를 살펴보는 것은 서구문명 수용을 둘러싼 복잡다단한 견해차를 이해하는 데 매우 소중한 측면이다. 즉, 조선후기 막바지로 접어들면서 서구문명 수용이란 과제가 많은 지식인들의 머리 속에 자리잡기 시작하였다. 서교와 서학 논쟁은 동도서기론東道西器論으로 자리를 내주었으니, 그 논의의 전개과정을 감고계금鑑古戒今 차원에서라도 되돌아볼 필요가 있다.

한국근대사에서 개화운동의 역사적 의미는 한때 근대론적인 시각에서 지나치게 과대평가되기도 하였고, 민중사학의 입장에서 실제의 역사상 이하로 평가절하되기도 하였다. 지난 시기를 평가하면서, 민중적 당파성으로서의 조선후기 민중들의 변혁운동과 이의 좌절을 고려해야하면서, 동시에 당대 지식인들의 고민과 실패에 관한 경험을 되살려 보아야 할 것이다.

동도서기론은 사실상 조선후기의 유교적지식인들이 벌였던 서학

과 서교 논쟁의 연장선이다. 물질문명은 서구 것을 받아들이되, 정신문명은 동양 것을 지키겠다는 논리다. 실학파로서 서학을 내재적으로 이해하고 수용을 본격적으로 주장한 성호 이익은 천주교에 대한 유교의 우월성을 믿고, 과학에서는 서양의 우월성을 인정하는 동도서기론의 초보적인 입장을 보여주었다. 당대의 실학자들은 편차는 있다하더라도 대개 동도서기론 입장에 서있었다. 가령 정약용 같은 이는 도와 기를 이렇게 정리하였다.

무릇 효도와 우에는 천성에 뿌리를 두고, 성현의 책에 명확히 되어 있다. 따라서 이를 확충하고 잘 다스리면 되는 것이지, 예속은 원래 밖에서 가져오기를 기다리거나 나중에 빌려올 필요가 없다. 그러나 이용후생利用厚生을 위해 필요한 백공百工의 기예는 외국에 나가서 새로운 제도를 구하여 몽애와 고루함을 타파하지 않으면 이로운 혜택을 일으킬 수 없다. 이는 나라를 생각하는 사람들이 연구해야할 바이다.[14]

동도서기론의 본격적인 전개는 서구문명에 대한 충격과 대응방식에서 나왔으니, 중국과 일본의 대응방식과 비교해봄으로써 동도서기론의 뿌리가 보일 것이다. 동도서기는 중국 양무운동洋務運動에서 내걸은 중체서용론中體西用論, 일본의 화혼양재론和魂洋材論과 같은 궤적을 지닌다.

1860년부터 1894년까지 이홍장李鴻章 등이 주동이 되어 서양 근대 기계문명을 채용하여 중국의 자강 근대화 운동을 일으켰으니, 이를 양무운동이라 한다. 청나라는 구미인을 서양 오랑캐로 바라보는 이적夷狄 정책을 고수하다가 북경조약(1860) 이후 양무정책으로 전환하니, 양무란 구미인과의 외교통상등 교섭사무를 가르키는 말이다. 따라서 양무란 구미문물의 섭취 모방을 중심적 내용으로 한다. "양이의 장점을 배워 양이를 제압하자!"[師夷之長技以制夷]가 그

것이다. 이는 중체서용, 즉 "중국 전통의 문화제도를 본체로 하고, 서양의 기계문명을 말기末技로 이용한다"는 사상을 의미한다. 중체서용론의 핵심은 중국 본래의 유학을 중심으로 삼되, 부국강병을 위하여 근대 서학을 취하여야한다는 논리였다.

동도서기는 일본의 화혼양재론和魂洋材論과도 같은 궤적을 지닌다. 화혼양재론은 일본 고유의 정신을 기본으로 하되 서학을 활용해야 한다는 논리이니, 메이지유신 이후에 화혼한재론和魂漢材論에 대한 비판으로 만들어졌다. 기본적으로 중체서용론, 화혼양재, 동도서기는 다를 게 없다.

동도서기론은 우리의 사상사적 측면에서는 성리학의 이기론적 우위관優位觀을 고수함으로써 동양의 정신적 우월감을 포기하지 않는다. 문화적 측면에서는 존왕양이尊王攘夷를 표방하는 소중화사상인 화이론적 세계관에 기초한다. 그러나 이기理氣 관계는 주희의 설을 따른다면, 부잡불리不雜不離이기 때문에 애초부터 분리될 수 없는 것이며, 서양 문명 자체에 이미 정신과 사상적 요소가 내재되어 있기 때문에 이와 기로 갈라서 생각할 수는 없는 것이다. 결국 동도서기론은 전통적 지배질서와 이해관계를 온존시키면서 부국강병을 모색하고자 했던 보수적 개량주의 이론이다. 그러나 이러한 동도서기론적 개화 논리도 당시로서는 급진적인 것으로 받아들여졌고, 따라서 의정척사론자들과 민중의 거센 반발을 일으켰음을 주목해야 한다.

동도서기론의 논리를 가장 잘 보여주는 글은 신기선의 『농정신편農政新編』(1885) 서문이다. 서양농법의 수용문제를 서법西法 전반의 수용문제로 확장하여 이해하고 여기에 도기론道器論을 적용함으로써 동도서기론의 논리를 확립하였다. 그는 도기론을 적용함으로써 동도서기론의 논리를 확립하였다.

도기론은 주역「계사전繫辭傳」의 '형 이상의 것을 도라 하고 형

이하의 것을 기라한다'[形而上者 胃之道 形而下者 胃之器], '일음일양을 도라고 한다[一陰一陽之胃道]'라는 말에서 나왔다. 신기선이 착안한 점은 '도와 기가 서로 분리된다'道器相分는 논리였다. 그는 동도東道 는 정덕正德을 위하여, 서기西器는 이용후생을 위한다고 보았다.

1882년까지 부국강병을 위한 개화를 주장하던 이들은 대체로 이 같은 동도서기론의 논리 위에 서있었다. 동도서기론은 위정척사파와 민중들의 거센 저항에 부딪치기도 했으니, 1882년 임오군란이 그것이다. 임오군란 이후에 서기가 동도서기론의 논리 위에서 수용되어야 한다는 논리는 일단 국론으로 자리잡았다. 기울어져가는 국운과 다급한 국제정세 속에서 동도를 보존하면서 서기를 받아들여 부국강병을 꾀하려는 방책이었다.

김윤식이 대신 쓴 고종의 「개화윤음開化倫音」은 이를 잘 표현해준다.

그(서양)의 교는 사악하므로 당연히 음성미색淫聲美色과 마찬가지로 멀리해야 한다. 그 기器는 이로워서 진실로 이용후생할 수 있는 것이니, 농상·의약·갑병·주거의 제도를 꺼려해서 행하지 않을 수 있겠는가? 그 교를 내치는 것과 그 기를 본받는 것은 상충하지 않을 수 있는 것이다. 대저 강약의 형세가 이미 현격한데, 진실로 저들의 기를 본받지 않는다면 어떻게 저들로부터 모욕을 막고 저들이 넘겨다보는 것을 방지하겠는가.

동도서기론의 논리구조에 대해 위정척사론자들은 어떤 견해를 가졌을까. 우리가 얼핏 생각하기에는 서양의 종교는 배척하되 서양의 우수한 기술문명은 받아들인다는 동도서기의 논리가 도를 보존하는 논리이므로 위정척사론자들로부터 호응을 얻을수 있었다고 생각할지 모르겠으나, 위정척사론자들은 서양의 기계를 '기기음교

奇器淫敎'로 지목하여 추호도 그 수용을 인정하지 않았다.[15]

이항로의 제자인 유중교는 당시의 기술교육과 서양과의 조약을 맺는 현실에 대해 다음과 같이 말하였다.

> 지금 논의하는 자들의 말이, "안으로는 서사西師를 맞이하여 기술을 배운 뒤에야 부국강병을 할 수 있으며, 밖으로는 서양의 나라를 맞이하여 결속을 하여야 러시아를 막을 수 있으니, 이같이 하면 나라를 보호할 수 있고, 그렇지 않으면 조석으로 화가 일어날 것이다. 다만 야소耶蘇의 학을 경계하여 배우지 않으면 된다"고 하니, 그 또한 생각이 깊지 못하도다.[16]

위정척사론자들은 동도서기론을 분명히 반대하였다. 그러나 일단 서기를 받아들이는 것이 국론화되자, 동도서기론자의 입장도 둘로 갈린다. 김윤식·어윤중 등은 서양 과학기술의 우수성과 보편성을 인정하면서도 정신문화는 동양의 유교가 훨씬 우월하다고 보았다.

김윤식의 동도서기론은 서양의 교는 배척하되, 서양의 기는 이용후생의 측면에서 받아들여야 한다는 입장이었다.

> 형 이상을 도라하고 형 이하를 기라 하는데, 도는 형상이 없이 기 속에 포함되어 있으니, 도를 구하고자 하는 자가 기를 버린다면 장차 어떻게 도를 구할수 있겠는가. 그러므로. 그러므로 군자의 학문은 체體와 용用을 서로 의지하고 기와 도를 함께 익혀야 한다.[17]

김윤식의 동도서기론은 당시 개화정책을 추진해 나가던 관료 집단의 대표적인 이론이었다. 반면에 김옥균과 박영효처럼 서양의 과학기술뿐만 아니라 정신문화에 대해서까지도 보편성과 우월성을

인정하는 태도를 보인 자들도 있었다. 후자의 김옥균은 동도서기론의 틀을 벗어나 문명개화론자의 범주로 이행하였다고 볼 수 있다.[18]

동도서기론은 개화 논의의 확산과 함께 그 논리를 풍부히 해갔으나, 그 과정에서 김옥균 등은 개혁론으로서의 변법개화론을 형성하고 분화되어 나갔다. 갑신정변 이후 개화사상은 전반적으로 위축되었고, 동도서기론자들의 활동도 수구세력에 의해 견제되었다. 그러나 현실적으로 개화의 추세는 거역할 수 없는 것이었다.[19]

동도서기론은 언뜻 사라진 것 같아도 늘 잠복되어 흘렀다. 「황성신문」의 논조도 동교는 고수되어야하지만, 서기의 우수성은 인정되어야 한다는 입장이다. 「황성신문」은 '오늘의 대한의 형세는 변법變法이 필요한 시기'라고 주장하였다. 변법이 등장하는 것으로 보아, 중국의 변법자강운동의 영향을 받은 것으로 판단된다. 중국의 중체서용론과 동일한 입장을 취하였던 동도서기론에서 변법운동으로 나가갔음은 당시 국제적인 동향으로 미루어 짐작할 수 있다.

중국의 양무운동도 변법자강운동으로 이미 변화를 꾀하였다. 청·일전쟁에서 중국측이 어처구니 없이 패배하자 새롭게 나타난 운동이 변법운동이다. 변법의 주역은 강유위康有爲·양계초梁啓超·담사동譚嗣同·엄복嚴復 등이었다. 이 운동은 혁명적 방식에 의하나 청나라를 타도하고 민주입헌정부를 수립코자 하였던 손문孫文의 신해혁명파와는 대조적으로 사회 개량주의적 입장으로 보여주었다. 그러나 그들은 그 시대 사조를 호흡하면서 당대의 문제를 해결코자 신심을 바쳤던 살아있는 지성인으로서의 역할을 충분히 해내었다고 평가할 수 있다. 그들은 민중의 주권과 중국의 영토를 지키는데 무력한 통치체제와 사상을 뿌리로부터 뒤흔들었으며, 국가운명에 관심을 갖도록 사람들의 열정을 불러일으켰고 구국의 길을 탐구하도록 사람들의 적극성을 계발하였다. 양계초 등의 글이 국내의 개화지향적인 민족지사들에게 많은 영향을 주었음은 물론이다.

변법자강파 엄복의 체용體用을 이해하는 방식을 보자. 엄복은 체용을 한 대상의 두 측면, 또는 차원으로 이해함으로써 중학에는 중학의 체용이있고, 서학에는 서학의 체용이 따로 있다고 말하였다. 서로 이질적인 중학과 서학을 체와 용으로 결합시킨 중체서용론은 오류라는 것이다. 일본의 나까무라[中村敬直]는 서양의 도덕과 기예는 본래 표리일체라고 하여 자신의 스승을 극복하였다. 이러한 비판들은 중국과 일본이 근대사회로 개변을 현실화하는 가운데 획득한 새로운 안목에 기초한 것이다.[20]

우리의 동도서기론도 체용을 애써 구분하는 모순을 애초부터 지니고 있었다. 어떻게 이와 기가 구분되는 문화가 가능할까. 문화는 사회지리적 여건과 토양에서 비롯되는 것이다. 외적 표출로서의 기란 결코 이가 없이는 이루어질 수 없는 것이다. 그러하니 동도서기론은 불완전성으로 인해 근대사회로의 전환을 매듭짓지 못하고 소멸해 갈 수밖에 없었다. 이후의 동도서기론은 서기수용보다는 동도보존의 논리로 후퇴하는 퇴영적인 모습을 보여주었다. 이제 오로지 개화문명만을 부르짖는 세상이 되어갈수 밖에 없는 상황에 도달하였다. 우리의 정신을 보존하면서, 서양의 기술만을 받아들이겠다는 논리는 서서히 사라지고 오로지 개화파만이 득세하는 세상이 되었다. 또한 우리의 개화론은 실질적으로 일본의 강력한 그늘에서 이루어지게되는데, 당대의 비극이 있었다. 이제 논의는 동도서기론에서 문명개화론으로 옮겨야할 순서이다.

.04
문명개화와 사회진화론: 문명과 야만

'**문명개화**'란 말은 중국에서 처음 쓴 말로써 일본도 일찍이 이 말을 중국에서 도입하여 써왔다. 메이지유신 이후 일본은 본격적인 문명개화를 시작하였으니, 문명개화야말로 새로운 시대의 문을 여는 이른바 마법의 주문이었다. 메이지시대의 사람들에게 문명개화란 서양의 방법이나 풍습 그 자체였다. 서양문명의 섭취, '문명개화'는 유행어가 되고 민중의 풍속에도 미쳐, '잔기리 머리를 두드려보면 문명개화의 소리가 난다'(잔기리머리: 상투를 틀지 않고 가지런히 잘라서 뒤로 드리운 머리 모양으로 메이지 초년에 문명개화의 상징이 된 남자머리)는 등의 유행어가 떠돌았다. 풍속의 변화는 행정 경찰이 동원된 국가권력의 강제로 집행되었으니, 위로부터의 근대화가 아래로부터의 근대화를 압도했다.[21]

문명개화를 새롭게 부각시킨 인물은 후쿠자와 유키치[福澤諭吉]이었다.[22] 그는 '서양의 문명을 목적으로 하는 것'이라 제하여,

지금 세계 문명을 논하면, 유럽 제국 및 미국은 최상의 문명국이라 한다. 터어키·중국·일본 등 아시아 제국들은 반개[半開] 나라라고 하고

아프리카 및 오스트레일리아 등은 야만국이라 한다. … 그렇다면 세계
속의 제국에 있어서 비록 그 상태가 야만인 것도, 혹은 반개인 것도
적어도 한 나라의 문명의 진보를 가늠할 때, 유럽 문명을 목적으로 하
여 의논의 본위로 정하고 …'[23]

재미있는 것은 우리의 독립신문도 '인종과 나라의 분별'이란 논
설에서 세계의 인종과 나라를 야만국, 미개화국, 반개화국, 참개화
국으로 구분하면서 우리나라를 반개화국에 넣고 있다는 점이다.[24]
이같은 논법은 사실상 문화사적으로 볼 때, 지극히 진화론적인 입
장에서 출발한다. 여기서 문명개화의 진화론적 측면을 유심히 들여
다 보아야한다.

다윈의 진화론에서 파생한 생존경쟁, 우승열패, 적자생존 등 약
육강식의 논리는 스펜서의 사회진화론으로 수렴되었고, 제국주의의
식민지쟁탈전을 정당화하는데 기여했다. 19세기의 사회진화론은
사회의 현상유지와 제국주의와 자유방임적 경제, 인종차별을 정당
화하기 위하여 사용되었다. 진화론의 자연도태라는 개념이 인간행
동에 적용되었을 경우, 공격성은 선천적이며 또한 당연한 것이고,
인류로 하여금 누가 더 강하고 생존에 적합한 인종, 혹은 사회인가
를 결정하는 투쟁에 몰두하게 하였으며, 그 덕분에 문명은 더욱더
진보하는 것이란 그릇된 믿음을 심어 주었다.[25]

서양인들의 조선에 관한 생각한 착한 야만인(온순한 성격, 북쪽의 강
한 사람들, 오랜 순수성, 지나치게 자유 분방한 젊은이들, 방탕한 여자들)과 동
양의 현자(학문에 대한 관심, 다른 나라에 대한 모범)의 긍정적인 측면들
이 그것이다. '미개인'의 이미지는 15세기에서 18세기에 걸쳐 발견
된 아메리카나 태평양 지역의 원주민들에게만 적용되는 것은 아니
다. 사실 야생성에 대한 일차적 이미지는 중세부터 아시아 극동지
역의 변두리에서 형성된 것이다.[26]

미국 유학생이었던 유길준이 일본 체류시 사회진화론의 열렬한 지도자였던 후쿠자와 유키치의 소개로 일본에 진화론을 소개하였던 진화론자 모스Morse 교수를 소개받았고, 미국 체류 중에 그의 집에 체류하였음은 의미심장한 일이다. 유길준의 주체적인 보수·점진주의적 개혁사상은 크게 보아 중국의 양무 사상가들이 내걸었던 중체서용론이나 동도서기론과 궤를 같이 하는 것이었다. 미국의 세례를 단단히 받은 그는 일본인 스승 유키치의 탈아입구론脫亞入歐論과도 달랐으니, '우매'한 민중들의 '소란'과 '폭거'를 경계하고 이들을 계도하려고 노력한 점에서 민중적 민주주의자가 아닌 선민주의자이기도 했다.[27]

당대 일본에 하목석택[夏目漱石]처럼, 최첨단을 걷던 영국 유학생 출신으로서 서구문명에 대한 깊은 회의를 드러난 인물도 있었음을 주목해야 한다. 그는 20세기의 서구문명을 부정하고, 동양문화에의 회귀를 주장한다. 인류가 문명을 애호하는 나머지 도가 지나치면 문명에 중독이 되고 말아, 문명 이전의 상태로 돌아가자고 해도 그때는 이미 돌아갈 수 없게 된다고 하면서, 20세기 미래문명에 대한 매우 신랄한 태도를 견지했다.

문명이란 인류에게 안락함과 인간의 존엄성을 가져다 주기는 하지만, 그것은 일시적인 현상에 지나지 않으며, 도리어 문명에 의해 인류는 철저하게 인간성을 상실당하고 유린되어 파멸될 것이라고 예견하였다.

기차처럼 20세기의 문명을 대표하는 것은 없다. 몇 백명이라는 인간을 같은 상자에 집어넣고는 붕하고 떠난다. 정과 용서라고는 없다. 밀어 넣어진 인간은 전부 같은 정도의 속력으로, 동일한 정류장에서 서고, 그렇게 해서 똑같은 중기의 혜택을 입지 않으면 안된다. 사람은 기차에 탄다고 한다. 나는 실려진다고 한다. 사람은 기차로 간다고 한

다. 나는 운반되어진다고 한다. 이처럼 개성을 경멸하는 것도 없다. 문명은 모든 가능한의 수단을 동원해서 개성을 발휘하게끔 한 후, 모든 가능한 방법으로 이 개성을 짓밟으려고 한다.[28]

그의 '저항'은 소극적인 것이었고, 오로지 동양으로 회귀하는 식의 수동적 입장에 그친다. 우리의 지식인들은 대부분 이같은 입장을 취하지못하고 오로지 개화로만 나아갔다. 『독립신문』에서 개화당을 풍자하면서 사리 도모에 급급한 자들은 완고당의 협잡꾼보다 나을것이 없다고 풍자한 대목을 살펴보자.

머리를 깎으며 양복을 입고 불란서 모자에 미국합중국 신을 신고 차마표 시계에 지궐련 담배를 먹으며 짧은 지팽이에 살짝이 양경洋鏡을 쓰고 때없이 자유의 권리를 말하며, 언필칭 독립국이라 하되 실질상 공부가 없으면 이것은 겉껍질 개화라.[29]

'겉껍질개화'가 당대를 점령하였다. 개화는 유행병이 되었고, 잘못된 개화가 득세하였다. 서학이냐 서교냐 하는 논쟁은 기독교의 전면 포교와 더불어 무의미한 논쟁이 되었으며, 동도서기론도 실질적 역할을 상실하였다. 동도서기는 오로지 관념적인 상태에서 '혼은 조선 것이요, 과학기술은 서양 것'이라는 식으로 막연하게 잔류하게 되거나, 아니면 '그저 조선혼이 중요하다'는 수준으로,지극히 퇴영적으로 잔류하였다. 나중에는 아예 조선 민족의 혼 조차도 개조해야 한다는 식의 민족개조론까지 등장하게 되었다.

그리하여, '야만의 나라'를 문명개화시키는 과제가 바로 조선에 부여된다. 19세기말 식민지화 목표는 경제적 착취, 수탈정책과 원주민의 주체성을 없애버리는 문화의 백인화였다. 이 점은 파농의 '검은 얼굴에 흰마음'이란 표현에서 잘 압축된다. 우리의 경우에도,

"식민화는 식민지 백성을 창조해 내고, 식민지 민중들은 종속과 퇴화라는 쇠사슬에 묶임을 강요당한다"[30](M. 카노이 1980: 80)는 일반적 법칙을 경험하면서 자주적인 우리 문화를 잃어갔던 것이다.

제국주의 자체에 대한 원론적 입장으로 돌아와 본다. 과연 조선 후기로 부터 구한말을 거쳐서 일제식민지에 이르는 시기 동안 한국에 들어온 제국주의 세력의 정체를 규명할 필요가 있다. 당시 조선에 들어온 여러 제국주의 국가들에 대한 일정한 차별성이 각 시기별로 필요함이 강조되고 있다. 요컨대 개항기 조선에 적용되어야 할 제국주의 개념 구성에는 침략국의 산업자본주의 확립, 각종 경제침탈(불평등조약 체제, 무역침탈, 밀무역침탈, 이권침탈 등), 식민화 등 이들 3자가 동시에 혼재되어 있어야 한다는 지적이다. 즉, 조선은 1882년부터 1894년까지는 침략의 선두그룹인 청·일본·러시아의 자본주의 형성기 침략과 후열그룹인 미국·영국·독일 등의 제국주의라는 이중의 도전에 시달리고 있었다. 대체로 1895년부터는 전일적으로 제국주의 침략이라는 시야가 가능하다는 지적도 있다.[31]

개신교 선교사들 역시 바로 이 시기에 집중적으로 들어와서 자국의 경제 이익을 확보하고, 이후의 사회정치적 변동을 추구하는 기반을 마련하는 중요한 역할로서 '기독교의 세계 전교傳教'라는 전가의 '낡은 보도寶刀'를 다시금 한국에 들이 밀었던 것이다. 그들은 서구 문명을 통한 문명개화의 원칙에서 다음의 몇가지 문제를 일으켰다.

첫째, 세계관의 문제다. '문명'과 '야만'을 상치시켜 놓고, 기독교 문명국과 야만국의 대립을 강조한다. 문명국이 되려면 '어떠한 모범을 따라서 나아가야 할 것인가' 하는 문제를 제기한다. 그 모범은 '문명국'의 세계관을 받아들이는 것이고, 이른바 개화를 지향하였던 많은 세력들이 '문명종교'를 받아들였음도 자명한 이치였다. 그리고, 훗날 이들 개화파들의 거개가 친일행각에 나섰던 것도 필연

적인 귀결이었다. 그들이 받아들인 세계관은 '문명'에 의해 끊임 없이 자국을 '개화'시켜야 한다는 강박 관념과 선민의식에 사로 잡혀서 결국 민족주체성을 상실한 결과물이었다.

당시 한국의 기독교인들이 보기에는 서양 각국은 문명부강하였으며 그 원인은 기독교를 국교로 삼아 하나님의 공경과 사랑으로 일심협력하였기 때문이다. 그래서 초기 기독교인들은 예수교를 믿어 개화부국을 이루고자 했고, 그 예증으로 서양국가들을 들었다. 개신교 전래 초기 기독교인들은 교회흥망과 국가의 개화부국, 하나님의 나라와 국가권력의 상대화라는 측면을 지니고 있었다. '천당골 사람들'이라는 표현이 잘 압축해 주고 있다.[32] 그들은 서양국가의 융성을 제국주의적 침략이 아니라 기독교에서만 찾으며 서구의 국가들을 이해하다 보니 기독교와 서양문화, 더 정확히는 진리인 그리스도와 종교체계로서의 기독교를 구별할 수 있는 눈을 가지지 못했다. 열강의 기독교인들은 자신의 모국이 벌이고 있던 침략전쟁을 하나님의 이름으로 성전聖戰이라고 선전하고 도와주었다. 그들은 그리스도와 기독교적 서양문화, 기독교와 서양국가를 분별하며 제국주의적 실상을 파악해야 했다.

둘째, 문명과 야만의 문제이다. 문명의 모범은 대략 의료와 교육으로 상징화되었다. 선교사 활동의 제1로 교육을 꼽고, 제2는 의술을 꼽았다. "서당까지 희소한 처에 서양식의 교수법으로써 육영의 임에 당하였는 고로 현금 사회에 활약하는 인물로 미숀스쿨에서 학學한 자가 다수함은 자연의 세로다"[33]함으로써 식민지하 선교의 교육목표를 분명히 하였다. 의료기관을 세워 '선진의학의 우수성'을 강조하여 선교정책으로 삼았다. 비교적 탈이데올로기적으로 보이는 의료를 매개로 어쩌면 가장 이데올로기적인 측면을 얻어 내고, 후에는 미국 의료체계에 의존케 하는 '의료제국주의'를 가능케 하였다. 알렌Allen이 갑신정변 때 민비의 조카를 치료해 주고 이권을 얻

듯이 민중과 유리된 채 몰락해 가는 '마지막 왕조의 귀족층'들의 병을 치료해 주면서 환심을 얻어 두 가지 전리품을 얻어냈다. 그 하나는 '우호와 친선, 사랑과 복음의 사도'라는 대가와 '조선에 어떠한 욕심'도 없는, '사심없는 문명국'이라는 견해를 끌어냈다. 이 점을 언더우드H.G.Underwood는 이렇게 말하였다.

의약은 '그대 가서 병든 자를 고쳐라' 한 복음의 명령을 실천코자 할 때 전도자의 충실한 시녀 역할을 하였다. 다른 방법으로 가까이 할 수 없는 사람들에게도 의사와 간호원의 성실하면서도 적절한 치료로 그들의 마음을 사로잡은 경우가 많았다.[34]

21세기의 문턱에서 지나간 역사를 생각해보면서 동도서기의 의미를 재평가해 본다. 소설가 황석영은 이문재 시인과의 문학 대담에서 서도동기西道東器를 주창한 바 있다. 동도동기를 뒤집은 말인데 이는 패러다임을 바꾸자는 의미뿐만 아니라 동기東器를 강조하자는 이야기다.[35] 동양은 기가 아니라 오로지 도라도 인식하였던 한계론적 사고를 극복하는 움직임들인데, 이는 21세기의 문명적 대안에있어서 화두가 될 전망이다.

20세기를 상징하였던 자본주의와 사회주의 두 패러다임을 끝내고 새로운 문명으로 접어드는 와중에 문명적 선택의 패러다임은 지금과는 전혀 다르게 나타날수도 있으며, 그런 의미에서 100어 년전 우리의 선조들이 한계를 절감한 동도서기론에서 다시는 실패하지 않을 수 있는 역사적 경험을 이미 축적하고 있는 지도 모른다.

05.

양귀(洋鬼)와 양물(洋物):
우상과 기독교, 사진과 기차

손님이 왔다. 아주 낯선 손님이 왔다. 우리에게 손님은 마마 별상굿의 마마신으로 표상되었다. 조선후기부터 한말까지 우두법이 실시되기 전에 한반도를 천연두가 휩쓸었다. 민중들은 그 천연두를 손님으로 불렀다. 어느 집에서나 손님은 참으로 어려운 법이라 예의를 갖추어 접대할 일이었다.

민중들은 손님이 양자강 남쪽에서 오는 호귀胡鬼가 가지고 와서 퍼뜨린 병이라고 생각했으며 두창으로 불렀다. 그래서 두신痘神은 역신疫神, 서신西神, 여귀, 호귀별성, 호귀마마, 호구별상, 호구마마, 별상마마 등 여러 이름으로 불렸다.[36] 병에 걸린 어린아이들은 앓는 동안은 신령들과 통하고, 천리안千里眼을 갖게 되고, 먼 곳에서 일어난 일도 벽을 통해서 본다고 믿었다.

손님의 환심을 사기 위해 잘 대접하도록 애쓰고, 엎드려 기도하고, 노래하고, 손님에게 경의를 표하기 위해 자주 제물을 바치고, 손님 이름으로 모든 이웃사람들을 대접하기 위해 쌀 과자를 만드는데, 그 쌀이 이집 저집에서 구걸해 온 것이면, 그 일은 훨씬 갸륵하게 여겨진다.[37]

손님이 휩쓸면 많은 사람들이 죽어갔다. 한말에 한국을 방문한 많은 외국인들은 비참한 글과 사진기록을 남겼다. 한성 성벽 밖의 거적으로 싼 시체더미 사진을 책에 싣고, "마마로 죽은 사람들은 버린 곳, 마마를 하늘이 내린 벌로 여겼기 때문에 병에 걸려 죽은 자는 장례도 치르지 않은 채 이렇게 아무렇게나 내다 버렸다"는 해설을 덧붙였다.[38] 근대 보건의료체제가 확립되기 시작하였지만 역불능이었다.[39] 가정에서 두창환자가 발생하면 손님맞이로 정성을 다하는 정도였다.

머리에 빗질을 하고, 마당을 깨끗이 쓸며, 새로 산 물건들은 집에 들여오고, 장작을 패며, 못을 박고, 콩을 굽고, 막힌 하수도를 열어 마마귀신의 기분을 맞춰서 환자가 봉사가 되는 것을 우선 막는 한편, 병의 악화도 방지한다. … 귀신이 군소리 없이 물러가고 또 물러가는 도중에 귀신의 비위를 상하지 않게 하기 위해, 귀신이 붙은 집의 지붕에 싸리나무로 만든 말을 세우고, 말등에 조그만 쌀자루 한 개와 동전을 조금 놓아 둔다.[40]

손님을 달래서 보내는 호구별상굿은 무시무시한 굿판이었다. 작두에 올라선 무당은 서슬퍼런 칼날을 치켜들고 호구별상에게 고하였다. 왠만한 굿판과는 격이 달랐다. 그렇게 19세기 말과 20세기 초반은 무수한 민중들이 천연두 마마신에게 죽임을 당하며 흘러갔다. 민중들은 강남 천자국에서 찾아들어온 신이라고 굳게 믿었다. 병자호란 뒤에 찾아들어온 신이라고 믿어서 '때놈'이란 뜻을 지닌 '호구胡口'라고 이름을 붙였다. 청나라를 대하는 민중의 적개심이 무서운 호구신으로 둔갑하여 굿판에 불려나온 것이다.

이번에는 진짜 새로운 호구신이 찾아들어왔다. 마마귀신이 서쪽에서 왔다면, 이번에 찾아들어온 새로운 호구신도 서쪽에서 찾아왔

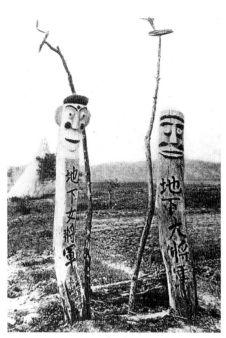
장승과 솟대

다. 이른바 서양귀신, 서귀西鬼·양귀洋鬼라 부르는 신이었다. 양귀도 무섭기는 마찬가지였다. 그러나 양귀는 천연두를 예방할수 있는 우두법을 가져다 주었다. 민중들은 애초에는 우두법에 반신반의하다가 끝내 우두법의 예방효과를 확인하고 난 다음에는 양귀에 대하여 놀라움을 금치 못하였다. 또는 기차와 기선, 병원과 학교, 교회 따위를 부지런히 가져왔고, 천연두 호구마마를 대신한 새로운 신으로 자리잡았다. 지난 19~20세기는 이렇듯 손님을 맞이하려고 분주한 나날을 보냈던 '손님의 시대'였다. 조선의 민중들이 양귀를 맞이하면서 심사가 복잡해진 동안 서구의 기독교는 물밀 듯이 들어왔다. 어쩌면 '양귀'의 본령이라 할 수 있는 기독교, 특히 개신교의 전래 속에서 '우상'이란 새로운 가치관이 한말사회에 풍미하게 되었다. 그렇다면, 그들 양귀는 조선귀朝鮮鬼를 어떻게 보았을까. 선교사 게일의 말을 들어보자.

당시 조선의 큰 길이나 샛길에서 마주치는 장승들의 드러난 이빨과 이글거리는 눈은 무의식 중에 이스라엘인들이 숭배하는 다곤Dagon, 몰록Molock, 그모스Chemosh, 발Baal과 같은 신이나 우상들을 생각하게 할 것이다. 미국인들은 우상에 관해 들었고 박물관이나 성경책을 통해 그런 것을 보았다. 그러나 우상을 실제로 자기 눈으로 볼 수있으리라고는 거의 생각하지 않았다.[41]

내포만으로 기어들어와 남연군묘를 도굴하려했던 국제적인 해적 오페르트E.Oppert가 남긴 『조선기행문』(1880)에도 장승을 마주친 소감이 전해진다.

　내가 이것을 자세히 보았을 때 나의 놀라움은 얼마나 컸던가! 자세히 알고보니 이것은 바로 동리의 우상신이었으며, 이것이 사원 혹은 기도소를 대신하고 있는 것이었다. 더구나 이것은 보호할 생각이라고는 하나도 없이 행길가 땅바닥에 그냥 박아 놓았을 뿐이지 그 이상은 아무 의식도 갖추지 않고 있었다. 키가 대강 두 자에서 네 자 가량되는 통나무 토막에 하느라고 하였다는 장식이라는 것은 다음과 같았다. 즉, 사람들이 그 나무껍질을 벗기고 그 위쪽 끝에다가 가장 원시적인 기술로 새긴 나쁘게 찡그린 얼굴, 이곳이 곧 모든 장식인 것이다.

　즉, 민간신앙에 대한 선교사들의 이해 방식은 '우상숭배로 일관하고 있었다. 경기도에서 매서인으로 활동하던 구연영具然英이 지방 관원과 다툰 사건은 민중들의 공동체신앙과 기독교의 갈등을 잘 보여준다.

　음력 정월이 되어 마을 우물에 공동제사를 지내는데 기독교인들이 추렴하지 않은 것을 이유로 교인들에게 우물 사용을 금지하는 등 박해가 일어났는 바, 구연영이 이에 항의하였고 서울에서 선교사들이 내려와 가세함으로써 이 사건은 교회측의 승리로 끝이 났다. 또한 1894년 초, 주민들이 동제를 지내기 위해 돈을 걷을 때,

의료선교사 홀의 집에 있던 신자 노병선이 이를 완강히 거부하자 주민들이 노병선을 잡아 가두었다가 풀어준 일도 있었다.

마을굿의 일환인 우물고사는 사실상 미신이라는 측면과는 전혀 무관하다. 우물물이 맑아야 동네가 건강하고 물이 잘 솟아야 공동으로 쓰기에 풍족하였기 때문에 한국의 어느 마을에서나 여름 한철 장마철이나 겨울철에 우물물을 깨끗이 청소하고 일정 기간 덮어두었다가 고사를 지내고는 공동으로 마을제축을 벌이는 관습이 지금까지도 남아있다. 물론 우물물에 용신이 깃들어 있어 도와준다는 소박한 믿음이 있기는 하나 전근대사회의 편적인 속신일 뿐이다. 동시에 건강·위생상의 문제에서 보더라도 유익한 일이었으나 기독교인들은 이같은 풍습 조차 우상숭배로 간주하였다. 마을에서 공동으로 비용을 추렴하는 행위는 오랜 세월 생활관습으로 귀착된 것이었으며, 관의 수탈로부터 민중들이 단결하여 살아나가는 생존방식이기도 하였으니, 이를 거부하는 일은 당연히 마을민들로부터 거부반응을 불러일으키기에 족하였을 것이다.

서양인 선교사들은 마을에서 공동으로 지내는 마을 공동체신앙에 대해서는 더욱 엄격한 비판의식을 나타냈다. 구연영 사건이 보여주던 시기만해도 선교사의 힘으로 승리하기는 했으나 기독교세가 약했던 시기인지라 마을민이 '박해'를 가하는 식으로 처리되었으나 이후의 과정은 전적으로 기독교 문화가 공동체 문화를 압살하는 방식으로 진행되었다. 선교사들의 한국 민간신앙 이해는 매우 유치한 수준의 것이었다. 무당굿을 굿의 전부로 간주하고 공동체굿의 존재는 각각 별도의 독립적인 파편으로만 이해하였다. 무당의 종류만하더라도 단순한 샤머니즘이 아니라 세습무와 강신무가 별도로 존재하고 있었고, 그 외에 복사卜師나 독경쟁이가 별도로 존재하였다는 차이를 제대로 이해하지 못하였다.

민간신앙은 낮은 생산력과 과학문명이 발달하지 못하였던 시기

에 매우 낮은 세계관이 가져다준 제한성이 뚜렷한 것도 사실이었으나 보다 적극적인 측면에서는 민중의 역동적 세계관이 흘러넘치는 저수지 역할을 담당하던 것이었다. 무당들은 모두 푸닥거리만을 하는 것으로 알고 있으나 푸닥거리라는 명칭은 무당이 행하는 수많은 굿 중에서 병굿에 해당하는 간단한 굿거리에 지나지 않으며, 그 푸닥거리 조차 과학이 발달하지 못하였을 때 환자의 심리적 안정을 도모하여 병을 치유케 하려는 민간요법의 일환으로 이루어졌던 적극성도 지닌다. 천연두 같은 '불가항력'적인 전염병이 나돌았을 때 이를 집단적으로 퇴치하기 위해서는 신앙에 의탁하는 방식이 동원되기도 하는 등 당시 사회의 일정한 제한성을 보여주는 것은 사실이나 이러한 것들이 그렇듯 '무지몽매한 야만인의 의식'에서 나온 것 만은 아니었다.

그렇다면, 민중들은 기독교 같은 정신적 측면 말고 서양에서 들어온 물질문명에 관해서는 어떤 생각을 가지고 있었을까. 앞에서 예증을 들은 바 있는, 근대 문명의 가장 강력한 상징물이기도 한 사진기의 경우, 나아가서 근대적 속도의 상징물인 기차의 경우를 들어서 설명해보자.

1904년 12월, 러·일전쟁을 취재하기 위해 나가사키로 들어갔던 스웨덴 기자 아손 크렙스토는 상인으로 위장하여 부산까지 배를 타고 들어온다. 마침 부산에서 서울까지 처음 개통하는 경부선을 타게 되는 행운을 누리게 되었으니, 그는 이렇게 기록하였다.

그들은 처음으로 역에 나와 본 것이며 기관차를 처음 보는 것이었다. 기관차의 역할에 대해서는 조금도 아는 바가 없는 그들이었기에 무슨 일이 일어날지 몰라 대단히 망설이는 눈치였다. 이 마술차를 가까이에서 관찰하기 위해 접근할 때는 무리를 지어 행동했다. 여차하면 도망칠 자세를 취하고 있으면서 또 서로 밀고 당기고 하였다. 그들 중

가장 용기있는 사나이가 큰 바퀴 중의 하나에 손가락을 대자, 주위 사람들이 감탄사를 연발하며 그 용기있는 사나이를 우러러 보았다. 그러나 기관사가 장난 삼아 환기통으로 연기를 뿜어내자 도망가느라고 대소동이 일어났다. 이 무리들은 한 무리의 우둔한 양들을 연상케 했다. 그러다가 배짱 좋은 사람 하나가 멈추자 다른 사람도 일제히 멈추고는 무시무시한 철괴물에 시선을 고정시키고 의미있게 고개를 살래살래 흔드는 꼴이 꼭 이런식의 생각을 하는성 싶었다.

'위험한 짓이야! 천만금을 준다해도 다시는 이런짓을 안할거야. 도깨비가 장난치는 거지. 요란한 숨소리의 이 괴물에는 악령이 붙어 있어'

나는 객실의 창가에 서서 이 소동을 지켜보았다. 참 흥미진진했다. 가장 웃음이 나오는 것은 난장이처럼 키가 조그마한 일본인 역원들이 얼마나 인정사정 없이 잔인하게 코레아의 아들들을 다루는 가를 지켜보는 것이었다. 그들이 그런 대접을 받는 것은 정말 굴욕적이었다. 그들은 일본인만 보면 두려워 걸음아 날 살려라하고 도망갔다. 행동이 잽싸지 못할때는 등에서 회초리가 춤을 추었다.[42]

기괴스런 양물洋物을 처음 만났을 때 조선 민중들의 당혹감, 놀라움, 낯섬 등이 정확하게 묘사되어있다. 기차가 출발하였던 부산역에서만 그러했던 것이 아니었으니 서울로 오는 도중에도 여러번 기차로 놀란 민중들을 만나게 된다. "기차가 경적을 울리며 달려오자 그들은 하던 일을 멈추고 꽁무니를 빼 근처 숨을 곳을 향해 뛰었다. 초록과 빨강의 외투를 입은 아이들 몇몇은 비명을 지르며 그들 뒤를 좇았다. 기차가 무시무시하게 보였던 모양이다"고 묘사하였다.

그런데 이 기괴스러운 양물을 움직이는 이는 누구인가. 두말할 것 없이 일본제국주의였으니, 난장이처럼 생긴 역원들이 채찍으로 조선의 민중을 때리는 모습이 관찰된다. 양물 뒤에 숨겨진, 아니 노

골적으로 드러나있는 제국과 식민의 관계가 생생하게 다가온다.

서양인들이 묘사한 기차와 조선 민중의 즉각적 반응은 곳곳에서 기록되고 있다. 알렌은 '기차가 곧 훌륭한 교육자 역할을 하게 되었다'고 하면서 기차는 비록 승객이 양반이라고 하더라도 기다려 주는 법이 없기 때문이라고 설명하였다.

실제로 양반들 중에는 다음과 같은 경우도 있었던 것 같다.

어떤 양반이 오전에 떠나는 기차를 타기 위해 지금 역으로 오고 있는 중인데 오후에 도착하리라는 전갈을 보내왔다 하더라도 역에 도착해보면, 기차는 그 양반을 기다리지 않은 채 이미 떠나버리고 없었다. 지체 높은 양반을 태운 가마를 끄는 사람이 달려오고 수행원들이 앞서오면서 '여보시오, 기다리시오'라고 외쳐댈 때에도 기차는 전혀 신경을 쓰지 않는다는 듯이 예정된 시간에 출발해 버리곤 하였다.[43]

이 우스꽝스런 사례는 기차 그 자체 보다도 '속도'라는 괴물을 만났을 때, 즉 자본의 속도를 만났을때 비자본적 환경에 놓여있던 조선민중의 처지를 설명해 주고 있다. 기차라는 빠른 속도의 시간이란 관념, 즉 근대 자본주의의 발명품인 시간이라는 이름의 속도는 조선을 엄습하였으며, 기차는 그 속도의 상징적인 매체였다.

물론 기차 못지 않게 충격을 던져준 것은 자동차였다. 서양인들이 그린 일러스트레이션에는 질주하는 자동차에 놀란 사람들이 흩어지고 말에서 떨어지고 장작짐이 무너지는 모습을 그리기도 하였다.[44] 남대문 주변의 칠패시장 정도에서의 풍경을 묘사한 것으로 보이는 바, 과장이 심한 그림이기는 해도 속도를 받아들이던 조선 민중의 받아들임을 설명해 주고 있다.

이와 같이 기차가 속도의 상징이었다면 사진이란 매체는 복사로 상징되는 근대적 표상의 대표격이다. 앞에서 언급된 신문기자 아손

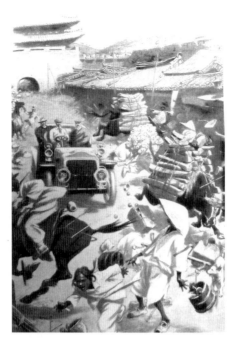

의 손에도 사진기가 들려 있었다.

그는 자신의 사진기를 보고 놀라는 이들을 다음과 같이 묘사하 였다.

내가 공주 시내로 들어가자 군중들은 상당한 거리를 두고 나를 따랐고 지난번에는 내가 깜빡잊고 써먹지 못했던 사진기에 겁먹은 눈초리를 던졌다. 내가 사진기의 초점을 그 들에게 맞출 적마다, 비명을 지르는 등 두려워하는 몸짓으로 줄행랑을 쳤다. 미신적인 생각에 이 조그맣고 까만 상자 속에 악귀가 들어있는 줄로 믿었던 모양으로, 이럴 경우에 몸을 멀리하는게 상책이라고 생각 했던 것 같다.[45]

사진과 민중의 관계는 한국에서만 그러한 것이 아니었다. 사진기 자체가 고급품이었고 무엇보다 낯설었다. 사진기는 근대의 표상이었고 양물의 대표격이었다. 민중들은 사진기를 놀라운 기계로 받아들일 수밖에 없었고 사진을 찍히면 영혼도 팔게 된다는 믿음은 정도의 차이가 있기는 하지만 전세계적인 것이었다. 그래서 사진 찍기 자체를 전적으로 거부하는 이들도 있었으며 조선도 예외는 아니었다.

근대와 식민, 근대와 제국의 관계에서 사진이란 양물은 대단히 효과적인 기재였다. 식민제국 건설에 반대한 의병이나 동학농민군

등의 얼굴이 사진으로 찍혔다.

경부철도를 비롯한 다양한 식민건설 장면들이 사진으로 기록되었다. '원주민'들은 부동자세로 사진을 찍혔으며, 하던 동작을 멈추고 '동작 그만'의 작위적 모습을 보여주어야만 했다.

06.

양풍과 문화식민주의의 확대 재생산: 현대의 제 문제

양귀와 양물이 보편화되자 더 이상 양귀·양물 식의 부정적 표현과 감정이 서서히 사라지기 시작하였다. 양귀·양물이 보편화된 시점은 제국주의 침략이 본격화된 시점과 일치하였으며, 보편화의 완결은 식민지배의 가속화와 더불어 보다 본격화되었다. 그리하여 일본을 통하여 일본의 프리즘을 관통하여 받아들여진 근대라는 이름의 새로운 문명이 한반도에도 뿌리내리기 시작하였다. 일관되게 교육시킨 문화 식민주의의 전형성들은 여러 부문에서 재창출되었다.

가령, 자국의 민족음악을 폐기하고 '양악'이 들어오고, '민족 미술'이 사라지고 '양화'가 들어오고 양담배와 양복, 양식, 양옥 식의 '洋字 돌림'이 선진 문명의 상징으로 자리잡게 된 것이다. 하나의 아주 단순한, 그러나 재미있는 예를 들어서 설명해보자.

조선의 도시에서는 대개 물을 길어다 먹어야 했다. 수도시설이 보급되지 않은 조건에서 공동 우물이나 펌프 등에서 물을 길어다 먹는 풍경은 아주 보편적이었다. 특히, 서울 같은 도심의 산동네에 위치한 집들은 물사정이 좋지 않아 물을 길어 나르는 일이 일상에

서 대단히 중요했으니 장안에는 물장사들이 많았다. 물장사들은 전통적으로 나무 물통을 썼다. 그런데 양철이 들어오자 가볍고 많이 들어가는 양철통으로 서서히 바뀐다. 나무통에서 양철통으로의 전환에는 양철洋鐵이라는 '洋字' 돌림이 매개되어 있다. 미국 공사 알렌은 이렇게 양철에 관하여 언급하였다.

물지개

내버린 석유 깡통으로 많은 양철 기구들이 만들어진다. 외국 여행자들은 미국에서 석유를 넣어 조선에 보내진 5갈론들이 깡통을 아시아 사람들이 이용하는 것을 흥미있게 보고 있다. 깨끗한 나무 양쪽 끝에 깡통 2개씩 달아서 만든 물통은 여러 가지로 사용되고 있다. 물지게꾼들은 등지게에 멜빵을 하여 깡통을 매달아 사용한다. 깡통을 납작하게 하여 지붕으로 사용하고 있다. 깡통 양끝을 떼어내고 납땜으로 깡통과 깡통을 연결하면 굴뚝이 된다. 창의력있는 중국집 요리사라면 깡통 내무부를 진흙으로 발라서 아래쪽에 불 때는 구멍을 만들어 그 구멍과 연결시킨 공기 구멍을 만들어 내어 황량한 농촌에서 이 개량된 요리용 난로를 이용하여 만찬을 준비할 수도 있을 것이다. 램프, 촛대, 장난감, 장신구 등을 비롯한 모든 조리기구와 가내 용품들을 깡통으로 만든다.

'모든 조리기구'를 깡통으로 만들었을리 만무하지만 이상의 기록은 양철이 등장하여 보급되는 과정을 설명해 준다. 집의 지붕에서 물통, 가내 도구에 이르기까지 양철의 '양'이 넘치고 흐름을 알수 있다. 이제 '洋字' 돌림 엄청난 속도로 퍼져 나간다. 서양에 대한 경도는 외국인들 자신도 스스로 놀라울 정도였으니 여기에는 한국인들의 대단히 빠른 호기심도 하나의 원인이었을 것이다. 새로운 것

에 관한 빠른 선택은 당시나 오늘이나 한국인들이 선택하던 답안이었다.

또한 일본이 한국을 식민지로 강압하였음에도, 그들 자신도 정작 '백인白人 콤플렉스'에 의해 '미국풍'을 모방하는데 열정적이었던 상황을 함께 고려해야 한다. 페리 제독에 의하여 문을 열은 일본은 그 이후로는 사실상 백인에 의하여 문명사적으로 점령당한 정신상태였다고 보는 것이 옳을 것이다. 일본의 양풍 경도는 심각할 정도였으니, 자신들의 탈아입국脫亞立國의 이론적 전개에서도 양풍은 필연적이었다. 일제시대에 우리가 본격적으로 받아들인 양풍들도 거개가 일본 식민주의의 프리즘을 통해서 수용된 것이었다.

심지어는 당대 맑시스트의 민족문화에 대한 입장 조차 다분히 '선진적인 양풍'을 따르는 입장이었다. 세계 노동자 계급에 관한 원칙, 세계혁명에 관한 원칙 등의 입장이 있다손 치더라도 민족 해방 운동이란 차원에서 볼때 당대 사회주의자들의 민족적 생활양식에 관한 부정에 가까운 태도는 '민족 해방 운동'이란 당대의 원칙에서 볼때 생각할 점이 많은 것이다. 가령, 풍물굿은 낡은 것이요, 풍금은 새로운 것이란 인식, 구습은 무조건 낡은 것이고 신식은 좋은 것이란 인식 따위에서 사회주의자들 역시 자유롭지 못하였다. 그리하여 전통은 구습내지는 구악으로 인정되었으니, 이는 식민당국의 정치적인 입장도 가미된 것이었다. 가령 신정은 올바른 것으로 권장되나 구정은 구악의 대표격으로 지칭되어 내몰린 사례가 신구 대결의 양상을 웅변해 준다.

그리하여 의식주가 '우리옷, 우리음식, 우리집'으로 당연시되던 시기에는 '들어온 것들'은 독특하게 분류되어 '양식, 양옥, 양복'이란 '洋'자 돌림의 '洋風'을 지니고 있었다. 洋式, 洋裝, 洋服, 洋醋, 洋醫, 洋鬼, 洋傘, 洋書, 洋酒, 洋菓, 洋船, 洋樂, 洋藥, 洋춤 등등이 그러한 것이다. 그러다가 어느 결에 전래의 것은 문화적 헤게모니

를 잃고 한 켠으로 밀려나서 오히려 '한식, 한옥, 한복' 같은 '韓'자 돌림을 지니게 되었다. 韓式, 韓服, 韓菓, 韓定食, 韓食, 韓紙, 韓醫學, 韓船 등이 그런 예이다.

얼마 전까지 병원하면, 으레 '양의'를 말하였고, 의학하며 으레 '양의학'만 말하였다. 우리 의학은 시골 한약방 정도에서 명맥을 이어갈 뿐이었다. 이는 선교사들에 의해 시작된 의학 교육 제도의 결과다. 사실 한의학이란 말도 양식 시리즈에서 도출된 명예롭지 못한 말이다. 음악이라고 했을 때, 들어온 양음악이 보편적인 음악이 되고, 전래 음악은 국악, 혹은 민속음악으로 특수화되었다.[46]

일상 생활에서 무심코 쓰는 한식, 한옥, 한복 따위는 문화적 헤게모니가 역전되는 모습을 극명하게 보여주는 언어학적 사례이다. 이는 자국의 문화를 중심으로 놓던 생활풍습이 비주류문화로 밀려나고 양복, 양옥, 양식 따위가 주류 문화로 등장하면서 주객이 전도된 처지를 말해 준다. 이같은 패러다임 설정은 폭넓게 적용된다.

'민속'이란 말도 비슷한 발전 경로를 걷는다. 우리의 씨름은 어떤 경우에도 씨름이지만 이를 굳이 '민속씨름'이라고 붙인다. '민속씨름'이란 말은 전통의 왜곡이다. 민속국, 민속밥, 민속떡, 민속활쏘기, 민속제기차기 식의 언표는 왜곡된 현상이다. 빈대떡을 민속빈대떡이라고 하지 않고, 김치를 민속김치라고 부르지는 않는 저간의 사정을 살펴보면 쉽게 이해된다. 씨름·국·밥·떡·활쏘기·제기차기면 족할 터인데, 구태여 '민속'이란 접두이를 붙여 보편적 문화를 특수화시켰다.

사실 민속은 전통적인 것만을 의미하지 않는다. 민속은 역사적 접근방식으로 전통적으로 접근할 수도 있지만, 지극히 현재적이다. 조선시대의 마을공동체적인 명절이 있다면, 고속도로가 마비되는 귀향풍속도가 연출되는 20세기 후반의 명절도 있다.

사실 '개량'이라는 말도 조심해서 써야 한다. 개량은 '안좋기 때

문에 고쳤다'는 뜻이 강하다. 따라서 개량한복 등의 언술은 실상 가장 나쁜 말의 합성어다. 얼마나 나쁘길래 개량까지 하면서 '한복'이 되었는가. '개량한옥'이란 말도 다분히 우리살림집이 나쁘길래 뜯어고쳤다는 신념이 강한 말투다. '개량한식'이란 말이 성립하는가. 일상복으로 늘상 입던 우리옷이 어느덧 명절이나 잔칫날 입는 예복으로 바뀌었다.

전통은 고정불변이 아니다. 늘 변화한다. 나쁘기 때문에 변화하는 것이 아니라 생활양식에 따라 변화를 자초한다. 조선후기에 널리 입었던 팔소매 넓은 옷이 거추장스럽자 구한말에 두루마기로 바뀌었다. 조선후기에는 정당한 생활양식이었는데 구한말의 생활양식이 변화를 요구한 결과다.

분야에 따라 명칭에서 우리 문화의 자주성을 고스란히 간직하고 있는 것이 없는 것은 아니다. 서양에는 없이 우리에게만 있는 것, 가령 김치, 고추장 따위는 그저 김치, 고추장일 뿐이다. 양김치, 양고추장이 필요없으니 한김치, 한고추장이 성립될 리 없다. 그러나 간장은 다르다. 조선간장과 왜간장으로 선명하게 갈린다. 대를 이어서 먹는다는 간장문화 특유의 자존심이 살아남아 조선간장이 되었다. 서양식 간장이 들어온 상태가 아니라 일본간장이 점령했기 간장만큼은 양간장이 아니라 왜간장이 되었다. 왜간장의 대응어는 아무래도 한간장보다는 조선간장이란 명칭이 설득력있어 보인다.

일본 된장이 수입되기 시작한 것은 1990년대의 불과 10여년 안팎의 일이므로, 된장에는 오로지 우리의 된장이 있을 뿐이지 굳이 조선된장이란 명칭은 쓰지 않는다. 만약에 일찍부터 일본된장이 들어와서 점령을 했다면 왜된장이란 것도 존재했을 것이고, 반대 개념으로 조선된장이란 말도 생겨났을 것이다. '들어온 것'과 '우리의 것' 사이의 관계는 이처럼 대립과 융합을 거쳐왔다.

근현대 우리문화 100년사의 기점이 되는 개화기는 전래의 것과

들어온 것의 경계가 비교적 명백했다. 박래품에 대한 인식이 상당히 강했기에 들어온 것은 분명히 '洋'이란 명칭을 붙여 우리것과 구별지었다. 해방 이후 양풍이 강해지면서 들어온 것과 전래의 것과의 균형이 완벽하게 역전되어 한복, 한옥, 한식이 일반화된다. 우리집, 우리옷, 우리음식과 대비되던 양옥, 양복, 양식 구분이 사라지면서, 우리문화는 문화적 헤게모니를 잃어버린 것이다.

들어온 것이라고 하여 특별대우할 필요도 없고, 자존의 것이라고하여 그것만을 내세울 필요도 없다. 우리문화의 비주류화가 이루어지는 방식으로 문화의 자주성이 극도로 위축되었다는 데 문제가 있다.

의·식·주생활에서 비교적 전통성이 강한 영역은 식생활이다. 우리 음식이 식생활의 중심을 이루는 가운데 양식, 일식, 중국식 따위의 각 음식문화가 우리의 생활영역에 들어와 있다. 이 땅에서 음식을 만들고 팔고 우리가 자주 먹는다고 하여 양식과 일식과 중국식 음식을 우리음식이라고 부르지는 않는다. 음식 문화화에서는 건강문제 때문에라도 대다수 민중들이 우리음식에 천착하기 때문에 우리 것의 보전력이 강한 편이나 여타 분야는 사정이 다르다.

문화체계에서 용어란 단순한 말 이상이다. 문명개화, 동도서기, 미개, 원시, 토종, 토박이 같은 말들도 대단히 역사적이고 정치적의 함의를 지닌다. 지난 백여 년간 쓰여진 이들 용례들은 양풍의 위력이 대단했음을 뜻한다.

해방 이후, 특히 한국전쟁 이후에는 양풍이 미국에 의한 풍조를 의미하는 것으로 확실하게 규정되었으며, 이전처럼 일본의 프리즘을 통한 이입이 아니라 미국에서 직접적으로 도입되는 양상을 보여주었다. 그리하여 한국전쟁기를 거쳐면서 양춤과 양악이 유행하고, 심지어 매춘 여성의 경우에도 '양공주'같은 명칭이 등장하기에 이르렀다. '洋'은 보편적 의미로서의 서양 일반을 뜻하는 것이 아니라

미국을 뜻하는 명칭으로 축소되기에 이른다. 이같은 굴절성은 지금껏 교육·종교·예술 등 다양한 문화지배체제를 통하여 존속되고 있으며, 다만 21세기 들어오면서 차츰 극복되는 양상을 보여준다. 문화적 다양성에 관한 사회적 합의가 넓어지고 있으며 미국일 변도의 양풍에 관한 적절한 문화적 제어장치도 가동되고 있는 중이다.

〈주강현〉

2

양품과 근대 경험

01.

밀려드는 양품(洋品), 조선 사람의 근대 경험

1876년 강화도조약이 맺어지자 양품이 조선 시장으로 빠르게 스며들었다. 1880년대 문호가 미국·독일·영국 등에게도 열리자, 양품 수입 속도는 급물살을 탔고, 물건은 다양해졌다. 개항과 함께 근대가 시작된 것이다. 근대는 주체, 자아, 합리성의 개념과 분리될 수 없다. 오늘날 우리의 근대가 자생적이었는가 이식되었는가를 인식하는 것도 우리의 근대가 서구와 어떻게 다른가를 인식하는 것도 중요하다.

그러나 개항기 조선 사람들은 일상을 통해 근대를 체험하고 근대성을 내면화시켰다. 조선 사람은 근대를 체험하는 주체였고, 양품은 그 근대성을 체험하는 매개체였다. 양품은 조선의 근대성과 소비문화의 함수관계를 잘 드러낸다. 양품은 '소비하는 개인'을 단순히 근대적 주체로 독립시키는데 머무르지 않았다. 양품은 소비문화를 개인에서 사회로 확산시키면서 개화와 미개화의 구분선이 되었기 때문이다.

그렇다면 개항과 함께 밀어닥친 양품에는 어떤 것이 있을까. 뭐니뭐니해도 개항기 최대의 수입품은 서양목西洋木이었다. '옥처럼

서구 문화와의 만남

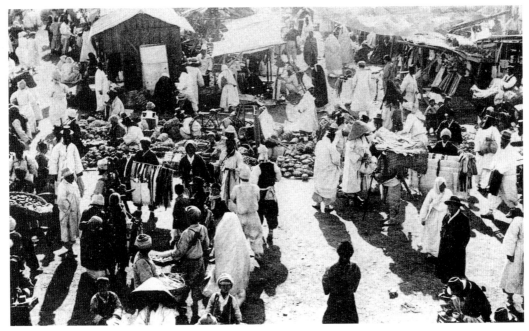

약령시장 중 갓을 쓰고 두루마기를 입은
상인 옆에 양복 코트를 입고 중절모를 쓴
고객이 있다.

깨끗하다' 하여 옥양목玉洋木이라 불리기도 했다. 양복洋服·양장洋
裝의 신사紳士·숙녀淑女가 등장하기 이전에, 서양목은 백의민족의
무명베를 밀어내며 전통 옷감 시장을 석권했다. 개화바람은 여기서
그치지 않았다. 우리의 발싸개 버선도 양말洋襪로 바뀌기 시작했다.
버선을 뜻하는 말[襪] 앞에다 서양에서 들어 온 물건이란 의미가 덧
붙여 진 것이다. 갖가지 갓과 망건이 중절모로 바뀌었고, 손에는 개
화장이라고 불린 지팡이가 들렸으며, 신발은 양화洋靴를 신기 시작
했다.

양품은 일상의 모습도 바꾸었다. 우리의 물긷는 질그릇 동이와
비슷해서 붙여진 양동이, 서양 도자기라는 뜻이 모음 역행동화를
일으킨 양재기, 구리·아연·니켈의 합금으로 색깔이 은과 비슷한 그
릇이란 의미의 양은그릇이 부엌에 등장했다. 우리의 밥상에는 양초
洋醋, 양배추, 양파가 오르고 양순대 즉 소시지도 선을 보였다. 아낙
네들은 짚이나 나무를 태운 재에서 얻은 잿물이 아니라 수산화나트

류 계열의 양잿물로 청소도 하고 빨래도 했다.

양주洋酒, 양담배[羊草] 등의 기호품은 소비 성향을 바꾸었다. 비누', 치약, 칫솔, 혁대, 장갑, 거울, 화장품 등도 개화의 새 풍물지風物誌 목록에서 빠지지 않는다. 금줄 손목시계와 회중시계는 처음에는 사치스런 장식에 가까웠다. 그러나 공간 개념을 파괴한 철도가 눈앞에서 기적을 울리며 달리기 시작하자 시계는 근대적 시간 개념의 상징으로 일상을 지배했다. 식물성 기름을 때던 등잔은 석유가 수입되자 램프[洋灯]에게 그 자리를 넘겨주었다. 스스로 불붙는 물건이란 의미에서 자래화自來火라 불렸던 성냥은 전통의 부싯돌을 삼켜 버렸다. 램프는 곧 전기에게 그 자리를 내주었지만, 램프와 전구가 밝힌 불빛은 조선사람들이 현기증을 느끼기에 충분했다. 소화기류 및 자양강장제로부터 비뇨기 및 성병약에 이르는 다양한 의약품도 수입되었다. 아날린 계통의 염료인 애련각시와 바늘[洋針]을 비롯해 건축자재인 벽돌, 왜못[洋釘], 시멘트[洋灰], 철도 설비plant도 수입되었다.

근대의 주체로 개항기를 살아간 조선 사람들은 이런 온갖 양품을 통해 일상에서 근대성을 내면화하고 있었다. 근대의 주체는 그 경험을 통해 자신을 입증하고 그 시대의 문화적 표상을 만들어 갔다. 그리고 그 소비 열풍은 점차 하향 전파되어 갔다. 근대에 대한 경험을 소비문화와 연결시키는 것은 감히 아무나 쓰지 못하던 사치품에 주목하려는 것이 아니다. 근대적 주체의 소비를 통해 한 시대의 문화적 맥락과 성격을 이해하려는 것이다.

그러기에 최신 유행과 멋을 아는 하이컬러high-collar가 즐겨 사용한 옷과 옷감은 근대적 주체의 겉모습에서 읽을 수 있는 문화의 첫 단서이다. 근대 의약품은 건강한 몸의 형성으로 전통과 관습에

서구 문화와의 만남

서 벗어난 근대 주체를 각인시켜간 매체이자 동시에 질병과 위생 상태라는 문화적 상황을 추적하는 지침이다. 석유, 등잔, 성냥 등은 근대 주체의 일상을 조건 지우는 요소가 된다. 근대 한국 문화는 입는 것, 쓰는 것, 가진 것의 변화 속에서 생활의 변화를 요구했다.

그러나 『매천야록』의 저자 황현은 이 시기 조선의 수출품은 곡물이나 원자재인데 비해 수입품은 사치품 일색이라고 꼬집었다. 『독립신문』도 "조선 사람이 쓰는 옷감의 2/3는 외국에서 사서 입고, 켜는 기름도 외국 기름이요, 성냥도 외국 성냥이요, 대량으로 쓰이는 종이 역시 수입 해다 쓰니 나라에 돈이 남아나겠는가"[2] 라고 지적했다.

1897년 대한제국이 수립되자, 정부는 상공업을 진흥시키려는 정책을 펼쳤다. 민간 부문에서도 생산과 유통을 발전시키려는 노력이 일어났다. 그럼에도 양품의 홍수를 막지 못한 대한제국은 멸망하고, 조선 사람들은 식민지 백성이라는 기형적 근대화의 터널로 들어가고 만다. 근대 주체의 몸과 일상을 바꾼 옷감, 약품, 장신구, 석유 등 미시적 주제를 다루면서도, 양품을 날라 온 외국상인 그에 맞선 조선 상공인들에 주목했다. 그 이유는 우리나라의 근대가 식민지에서 비롯되는 문화적 굴절에 눈감을 수 없기 때문이다.

02.

양품을 날라오는 상인, 조선인의 인상

1876년 강화도조약과 1883년 조일통상장정 체결 이후, 일본 상인의 활동범위는 애초에 개항장에 국한되던 데에서 점차 넓어져 1884년에 이르면 사실상 국내 전 지역에 걸치게 되었다. 하지만 이 시기 일본에서 건너오는 상인은 상류층에 속하는 점잖은 부류가 아니었다. 대부분은 시모노세키[馬關]와 히로시마[廣島]의 어민, 손재주로 먹고 살던 장인, 공사판 미쟁이 등 빈곤한 하층부류였다. 일본에서 힘 꽤나 쓰는 어깨 패와 불량배 부류도 끼어 있었다.[3]

1894년(고종 31) 일본의회 의원 다구찌[田口邪㐀]는 "조선으로 가서 무역을 하는 자가 결코 우리나라의 신상紳商은 아닐 것이다. 이름이 알려져 있는 자가 아니라, 반드시 집도 없고, 땅도 없고, 지방장관에게는 알려지지도 않은 '뒷골목 세 집[裏店]'에 산다던가 혹은 빚을 많이 지고 있다던가 하는 자가 하는 것이다."라고 공공연히 말했다. 이어 그는

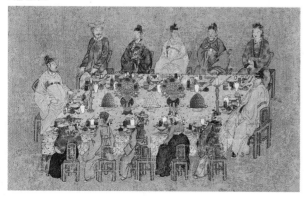

1883년 안중식이 그린 "조일통상장정 기념 연회도"

서구 문화와의 만남

"외국 무역이라고 하는 것은 모험자가 하는 일이다. 오늘날 조선에 있는 인민은 반드시 처음에는 모험자였고, 극빈자이다."[4]라고 선언하여 조선으로 넘어가는 상인의 자질을 제한해야 한다는 논의에 쐐기를 박았다. 자연 조선에서 합명이나 합자 등 회사 형태를 갖추어 영업한 일본상인은 적었다. 따라서 어떤 이는 니켈 시계를 금으로 도금하여 팔아먹거나, 못쓰는 기계를 팔아 넘기는 등 기만적 영업도 서슴지 않았다.[5] 돈을 대부해 주고 열흘에 10%의 이자를 붙여 먹는 고리대나 전당업도 성행했다. 돈을 모으면 고향으로 돌아가서 편히 살겠다는 마음뿐이기 때문에 '일본을 위해서'라든지 '사업을 일으켜 보겠다는 생각'은 애초에 없는 이들이 많았다.

일본 영세 상인들은 서울, 경기는 물론 삼남 지방으로 퍼져나갔다. 서양목 및 일용 잡화를 가지고 가서 쌀·콩·소가죽 등과 바꾸어 일본으로 반출했다. 개성 지방에서는 홍삼을, 원산 지방에서는 명태나 콩 등을 사들였다. 물론 일본 상인 중에는 미쓰비시[三菱]와 같은 재벌도 있었고 우선회사郵船會社, 은행, 광산에 투자하는 사람도 있었다.

그러나 일본 영세상인의 상행위는 대부분 기만적이고 기생적이었다. 이에 조선사람들은 양품에 대한 동경을 품게 되었지만 동시에 근대에 대한 실망과 의구심도 불러 일으켰다. 일본 상인과 연결된 조선 상인들의 폐해도 구한말 일본상인과 상품 진출에 대한 부정적 인상을 만들었다.

청국상인은 청·일전쟁 이전까지는 일본상인보다 더 큰 위세를 갖고 있었다. 조선 시장에 미치는 영향력도 컸다. 일본상인이 '낭인 浪人' 부류였다면, 청국 상인은 '유상游商'이었다. 전국을 돌아다니며 물건을 팔고 사들였다. 이들은 각 지방 장시로 활동영역을 넓혔는데 경상, 충청, 전라 지역에서 더욱 활발했다. 그러면서 까닭 없이 소란을 피우는가 하면 조선 상민商民을 구타하기도 했다. 지방

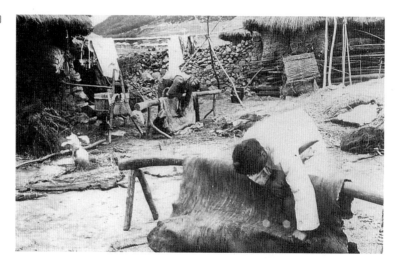
소가죽 가공(1900)

관아에서 칼을 휘두르며 공갈 협박하는 일도 있었다. 이는 서울에 머물던 원세개袁世凱가 청국상인의 뒤를 돌봐 주었기 때문이었다. 원세개는 1884년 이후 총리교섭통상사의로 조선 정부에 정치적 압력을 행사하고 있었다. 이에 조선 상민 중에는 일본 상인보다 청국 상인을 더 증오하기도 했다.

서울 남대문 조시朝市에서도 청국상인의 횡포는 자행되었다. 곧 "경성 남대문 조시는 문의 내외 겨우 2, 3정町 사이에서 열린다. 일 상日商, 한상韓商, 청상淸商이 각기 노점을 여는데, 청일전쟁 전에는 새벽부터 사람과 말의 출입이 빈번하여 그 혼잡이 이루 말할 수 없었다. 큰길가의 노점이기 때문에 미리 장소를 지정할 수가 없어서 빨리 자리를 차지하는 것이 이기는 것이다. 그런데 청국상인은 일본상인이 먼저 차지한 장소인 데도 일부러 그 노점 앞에 점포를 펴고 일본 점포를 막아서, 사려는 사람이 가까이 갈 수 없게 만든다. 만약 그 부당성을 따지는 사람이 있으면 완력이라도 휘두르려는 기세이다."라고 하였다. 청·일전쟁 이전 일본상인의 입장에서 쓴 글이지만 청국상인이 멋대로 횡포를 부린 것은 사실이었다.

청국상인은 일본상인에 비해 단결력이 강하고, 싼 이자로 돈을

빌려줘 자본 회전이 쉬운 장점이 있었다.[10] 청의 대표적인 거상 동순태同順泰가 전라도에 사람을 파견하여 미곡을 사들이는데서 알 수 있듯이, 이들도 서양목과 비단류 그리고 잡화를 들여와 조선의 쌀과 콩 및 소가죽 등을 사들여 반출했다. 이들은 또한 동전을 모아두었다가 물가를 조정하여 부당 이익을 취하는가 하면, 물건값을 제대로 지급하지 않거나, 위조수표를 만들어 유통시키기도 했다. 이에 일본인들은 "동학군이 내심으로는 중국인을 아주 혐오한다." 파악하고 있었다. 하지만 조선 사람에겐 일본상인이던 청국상인이던 모두 개화라는 이상상태를 몰고 온 이방 상인이었을 뿐이다.

미국상인으로 가장 활발하게 상업에 종사한 사람은 타운센드(Walter D. Townsend, 陀雲仙)이다. 타운센드는 무기, 기선 및 전기용품을 수입해 조선 정부에 팔았다. 또한 서양목을 팔고 곡식을 사들였다. 이 과정에서 타운센드는 조선 상인들에게 집문서나 전답문서를 저당 받고 거래하기도 했다. 그 결과 서울, 수원, 개성, 인천, 성천, 의주 등 조선 각처 상인들과의 채무분쟁이 한·미간 외교 쟁점으로 비화하기도 했다. 타운센드의 무역활동이 조선 전역에 미쳤던 것이다. 한편, 뉴웰Newell, W. A.은 1885년(고종 22) 조선 연해에서 진주 굴채에 종사했으며 철도부설권과 관련된 모오스James R. Morse 역시 미국인이었다.

1883년 영국의 무역상선회사 이화양행(怡和洋行, Messrs, Jerdine, Matheson, & Co.)이 제물포에 자리를 잡았다. 이화양행은 소가죽 무역을 하면서 한편으로는 광산업과 선운업에 관계했다. 영국 상인 헤그만(Hagemann, 跆弋曼)은 조선 내륙을 거쳐 러시아령까지 넘어갔다. 거기서 그는 러시아인 및 조선인과 더불어 목재를 벌목하고, 소와 말을 밀무역하다가 발각되기도 했다.

독일도 1883년 제물포에 세창양행(世昌洋行, Meyer & Co.)을 개설하면서 조선 무역에 참여했다.[6] 마이어(H.C, Eduard Meyer, 愛都單

독립신문에 실린 세창양행 광고 이미지

邁德 咪吔)는 조선으로부터 독일주재 조선총영사로 임명된 적이 있는데, 중국에 마이어양행(Meyer & Co., 咪吔洋行)을 설립해 무역업을 하고 있었다. 세창양행은 이 마이어와 볼터(Carl Wolter, 華爾德)가 설립한 회사였다. 세창양행은 단순한 무역상회의 범주를 넘어 광산권 획득, 해운사업, 화폐사업 등 조선과 경제교역을 넓히기 위한 독일의 산업기지 역할도 수행했다. 한국의 경영주 볼터(Carl Wolter, 華爾德)가 독일 정부로부터 4등 훈장을 받은 것은 그런 이유에서였다. 현재 함부르크 민족학 박물관에 소장된 한국 관련 유물은 바로 이 세창양행의 볼터와 마이어 그리고 독일의 인류학자 게오르그 틸레니우스Grorg Thilenius의 합작품이다.[7]

　서양상인의 경제활동은 몇 개의 상사商社를 중심으로 이루어졌다. 그들은 일상 소비용품을 팔기도 했지만 동시에 광산 개발과 철도부설 등 굵직한 사업에 관심을 보였다. 그러나 이들의 무역도 서양목을 파는 대신 곡물을 반출하는 무역의 큰 흐름에서 벗어나지 못했다. 그만큼 서양목은 엄청난 수요를 지닌 매혹적인 상품이었던 것이다.

.03

매혹적인 서양목, 김덕창 직포회사 박승직 상점

몰아닥친 서양목 광풍, 몰락하는 백목전

서울 종로 백목전은 비단전[縮廛]과 함께 전국적인 연계망을 가지고 조선의 돈줄을 쥐고 흔들던 상업계의 선두마차였다. 그 위세 당당하던 백목전 상인 김득성金得成이 돌연 1888년(고종 25) 10월 26일 조선 정부에 외국상인 특히, 일본 상인의 무명 판매를 금지해 달라는 청원서를 제출했다. 그는 "외국과 통상을 시작한 뒤, 청나라와 일본 상인이 한양에 앞다투어 점포를 개설하고 외국 물건을 들여와 팔고 있다."고 말한 뒤, "심지어 진고개 일본상인들은 전라도에서 생산되는 무명을 서울로 늘여와 물건을 늘어놓고 제멋대로 팔고 있다."고 지적했다. 일본상인의 영업은 백목전과 같이 나라에 국역을 내는 것도 아니있고, 통싱징정에시 규정한 내용과도 어긋났다. 따라서 김득성은 "일본공사에게 조회하여 조선물건을 조선에서 팔지 못하게 해달라"고 호소했다.

백목전은 조선 상업의 중심지 종로 거리에 양쪽으로 늘어선 시전市廛이었으며, 그 중에서도 최상층으로 분류되는 육의전六矣廛 중

하나였다.[8] 육의전은 17세기부터 등장한 사상 난전의 활발한 상업
활동과 새로운 시전의 창설을 배경으로, 국역 조달 업무와 자율적
인 통제업무를 맡았던 6개의 시전을 말한다. 18세기 조선정부는 시
전의 도거리를 방지하고 영세상인의 자유상업을 보호하려는 통공
정책을 펼쳤지만, 육의전만은 대상에서 제외하였다. 이에 개항 전
까지도 육의전의 특권적 지위는 굳건히 유지되고 있었다.

육의전은 중국 비단을 취급하는 비단전[立廛; 縇廛], 무명과 은을
취급하는 백목전, 국산 명주를 취급하는 면주전綿紬廛, 모시류를 취
급하는 저포전, 종이를 취급하는 지전, 어물을 취급하는 어물전 등
으로 구성되었다. 그렇지만 육의전의 핵심은 역시 직물을 취급하던
비단전, 백목전이었다.

우리말로 물건을 파는 곳이란 의미를 갖는 단어는 전廛과 방房이
었다. 전방廛房이 상점을 의미한 것은 여기서 연유한다. 비단전과
백목전은 서울 종로 중심가에 자리잡고 있었다. 비단전은 광통교
주변에 백목전은 광통교와 종로 주변에 자리잡고 있었다. 종로 시
전 상가는 대체로 2층 목조기와집이었는데 위층은 창고, 아래층은

점포로 사용했다. 비단전은 1방에서 7방까지 구분되고, 각 방의 면
적은 10칸이었는데, 이를 다시 10분하여 영업하였다. 백목전의 경
우도 대체로 5~6방 정도의 규모를 가지고 있었다. 이들은 주로 궁
궐이나 관아, 양반사대부가에서 필요로 하는 물품을 취급했으므로
대낮에 대부분의 거래가 이루어졌다. 서울의 대표적 시장이던 칠패
七牌와 이현梨峴의 장이 새벽에 열렸던 것과는 차이를 보인다.

각 시전은 도중都中이라는 조합을 조직하여 정부에 대한 각종 부
담을 총괄하고, 영업상 독점권을 유지하며, 조합원 간의 공동 이익
과 친목을 도모하였다. 이를 위해 각 도중은 엄격한 가입조건과 심
사 그리고 내부 서열 체계가 있었다. 비단전의 경우, 조합원 가입은
혈연 관계가 기본 조건이었으며, 가입금 명목의 예은禮銀을 내야 했
고, 그것의 많고 적음에 따라 조합원의 서열이 정해졌다.

조직은 대행수大行首, 도령위都領位, 수령위首領位로부터 실임實
任, 서기書記, 서사書寫까지 직급이 다양했다. 이 가운데 대행수는
시전의 전반적인 활동을 관리하고 사무를 총괄하는 시전 도중의 대
표였다. 도령위는 대행수를 역임한 원로층으로 도중 임원 추천권을

갖고 각 사안에 고문 역할을 하며 최대의 존대를 받았다.

시전은 취급하는 '전문 물종'에 따라 그 이름이 붙여졌다. 그리고 행랑 건물 앞에 전문 물종을 적은 푯말을 세워 외부에 표시했다. 오늘날 우리가 보는 '상호商號'와 '간판'이 등장한 것은 일본식 경영 방식에 영향 받은 것이다.

비단전은 각종 중국비단을 취급했다. 두껍고 윤기가 도는 공단貢緞, 한단漢緞이라고도 불린 대단大緞, 얇고 무늬가 둥근 비단 궁초宮綃, 생사生絲로 얇고 성기게 짠 생초生綃, 구름무늬가 새겨진 운문대단雲紋大緞, 햇빛 무늬를 놓은 일광단日光緞, 달빛 무늬를 놓은 월광단月光緞, 두꺼운 중국산 명주인 통해주通海紬 등이 팔려 나갔다. 비단전은 시전 가운데 가장 무거운 국역을 부담했지만, 중국비단 무역과 국내 상업을 연계하면서 육의전의 우두머리 역할을 했다.

백목전은 비단전 다음의 지위에 있었다. 여기서는 강진포, 고양목, 상고목 등 국내 무명을 취급했다. 따라서 국내 무명 생산지와 연계되어 있었으며, 천은天銀, 정은丁銀 등 은銀을 취급할 수 있는 특별한 권리를 갖고 있었다. 개항 이전 백목전 말고 무명을 취급한 시전으로는 지금의 남대문로 1가에 있던 포전布廛이 있었다. 여기에서는 농가에서 짠 농포農布, 삼 껍질에서 뽑아낸 실로 가늘게 짠 세포, 함흥 오승포, 심의포, 안동포, 경상북도에서 주로 생산된 계추리, 해남포 등을 취급했다.

먹고, 입고, 자는 것은 인간사에 뺄 수 없는 요소이며 그 자체가 문화의 핵심을 이룬다. 전통적으로 한국민들이 선호하는 섬유는 목화에서 뽑은 무명실로 짠 면직물, 누에고치에서 뽑은 실로 짠 견직물, 삼이나 아마실로 짠 마직물, 삼베보다 곱고 빛깔이 흰 모시, 털실로 짠 모직물 등이었다. 그러나 모직물은 모자의 재료 등 특수한 용도에만 사용되었고, 견직물은 귀족들에게만 사용이 허용되었으며, 삼베와 모시도 여름 옷, 장례 의복 등 특수 용도에 국한되어 있

서구 문화와의 만남

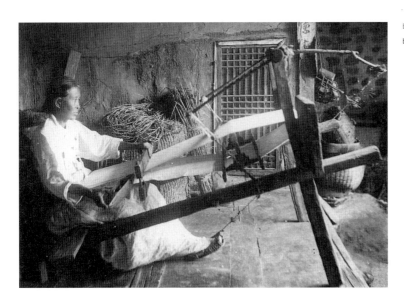

다. 따라서 한국인의 기본적인 의류 재료이면서 가장 보편적인 섬유는 면직물 즉 무명이었다.

조선 무명은 농가에서 생산되고 자급자족되는 경우가 많았으나, 특정 지방에서 생산되어 전국에 유통되기도 했다. 무명은 생산되는 지명을 앞에 붙이고 옷감을 짠다는 의미의 '낳이'를 붙여 구별하였다. 전라도 강진낳이는 그 중 최고로 쳤고, 경상도 안동낳이, 충청도의 한산낳이, 함경도 육진장낳이 등도 유명했다. 무명의 품질은 세로 방향으로 놓인 날실의 올 수로 결정되었다. 날을 세는 단위는 새[升]인데, 한 새는 날실 여든 올이었다. 따라서 240올로 구성된 삼승포는 400올로 구성된 오승포보다 성글고 굵었다.

무명을 얻는 과정은 목화에서 씨를 뽑아 솜을 만드는 거핵 과정, 솜에서 실을 만드는 방사과정, 실로 천을 짜는 방직과정으로 구분되었다. 물레는 솜에서 실을 짜내고 베틀은 그 실로 무명을 짜는 전통기구였다. 그런데 전통 방식으로 무명을 얻으려면 목화에서 1필 분량의 실을 자아내는데 대체로 5일, 다시 직물을 짜는데 5일이 필요하여 평균 열흘이 걸렸다. 자연히 지역 특산물을 만들어 낼 수는

있었지만, 생산은 소량에 머무를 수밖에 없었다. 품질에도 많은 차이가 있었다. 같은 한 필 무명이라도 길이가 서로 다르거나, 짜는 사람은 같아도 품질은 날마다 조금씩 달랐다. 눈에 잘 띄는 겉 표면은 꼼꼼하게 잘 짜고, 나머지는 형편없이 성글게 짜는 속임수도 있었다.

전통 무명 시장은 가내 수공업 생산방식으로 인한 소량 생산, 제품의 비규격화, 품질의 저하라는 구조적 문제를 안고 있었던 것이다. 바로 이 틈을 비집고 개항 이후 조선의 경제를 뒤흔든 양품이 서양목 즉 광목廣木이었다. 유현종은 그의 소설 『들불』에서 "왜상倭商은 어디서 가져왔는지 모르겠지만 무명보다 값이 싸고 그 외양 또한 맵시가 나는 광목을 필로 쏟아 낸다."고 했다. 백의민족의 의생활을 바꾸는 바람이 일기 시작한 것이다. 광목의 유행 그것이 바로 조선 5백년 무명의 상업사에 굵은 자취를 남겨왔던 포목전 상인 김득성이 청원서를 낸 근본적인 이유였던 것이다.

서양목은 개항 이전부터 이미 조선에 수입되어 판매되었다. "서양목이 나온 이후 우리나라에서 생산되는 무명은 사용될 때가 없어 실업에 이르게 되었다."[9] "서양목이 해가 갈수록 더욱 많이 팔려나가 토산土産의 목면은 그 세력을 잃게 되었다."[10] "서양목의 수입이 해마다 늘어나 생산되던 목면은 시장에서 교역이 끊어졌다."[11]는 탄식이 터져 나왔다. 이는 백목전·청포전·포전 상인이 서양목을 수입해다 판매했기 때문에 일어난 현상이었다.

백목전 상인은 개항 이전 국내 무명의 독점 판매를 지닌 채, 서양목의 수입 판매에도 손을 댔다. 결국 국내의 직조 기술 개발과 대량 생산을 위한 설비투자는 뒷전으로 밀려났다. 자연 개항 이후 외국산 면포는 조선 수입품목 제1호로 등재되었고, 조선의 직물시장을 삼켜버리는 안타까운 현실을 불러 왔다. 그런 점에서 조선의 직물시장을 큰 소용돌이 속으로 밀고간 장본인은 다름 아닌 무명 독점

판매권을 지닌 백목전 상인들이었다.

따라서 백목전 김득성의 청원서는 개항 이후 압박해 오는 일본상인의 위협을 다시 한번 육의전 상인의 특권성에 기대 극복해 보려는 '숨가쁜 일성一聲'에 불과했다. 격변하는 시대의 현실은 더욱 가혹했다. 김득성의 청원서는 오히려 백목전 상인의 도고권은 일본 상인에게는 해당되지 않는다는 점을 확인시켜, 일본 상인이 서울 안에서 포목을 판매할 수 있는 권리를 인정해 주는 결과를 낳았기 때문이다.

김덕창 직포공소織布工所, 박승직 상점

무명은 고려말 백색의 목화가 전래된 뒤 보편화된 옷감이었다. 모든 사람의 생필품이었기에 다른 물품과 비교할 수 없는 사회적 수요가 있었다. 이에 무명은 다른 물품과 교환할 수 있었고 가치척도를 가진 화폐로 기능할 수도 있었다.[12] 하지만 개항 이후 서양목의 본격적 수입은 상황을 급변시켰다. 서양목은 서양에서 생산되었다 하여 양목洋木이라 했고, 영국제 면직물을 청국상인과 일본상인이 들여다 팔았기 때문에 당목唐木·왜목倭木이라고도 했다. 표백 가공된 상태가 옥처럼 깨끗하여 '옥양목玉洋木'이라고도 불렸고, 천의 너비가 재래 무명보다 넓고 품질이 고른다하여 '광목'이라고 통칭되기도 했다.

1894년 이전까지 수입된 직물은 한랭사 및 서양목이 대부분을 차지했다. 한랭사는 얇고 풀기가 센 직물이었으므로, 봄부터 여름에 걸쳐 대량으로 팔렸다. 서양목은 가을부터 겨울에 잘 팔렸다. 한랭사는 여름옷을, 서양목으로는 겨울옷을 만든 것으로 보인다. 이들 수입품들은 하급관료층, 도시중인층, 상인층, 지방관청의 서리

층, 나아가 농촌의 신흥상인층이나 지주 부농층들이 사용했다. 그러나 1895년 이후에는 일본에서 만든 서양목의 수입량이 급속히 늘었다.[13] 일본 제품은 일반적으로 영국의 맨체스터 상품보다 품질이 낮았지만 천의 종류, 길이, 폭이 다양했다. 게다가 일본은 노동력이 저렴한 데다가 지리적으로 조선과 가까워 수송 비용이 적게 들었다. 일본 상인들은 영국 제품에 비해 가격 경쟁력을 가지고 일본제품을 싸게 팔 수 있었다. 일본 제품이 조선 사람들에게 쉽게 받아들여진 이유였다.

이에 1890년대 『독립신문』에는 "이 달 17일에 4살쯤 먹은 계집아이가 서양목 당홍 치마 입고, 서양목 저고리에 당홍 당혜唐鞋 신고 자주 홍나 토투락 댕기드렸는데 집을 잃고 종로로 다니거늘 종로 교번소에 순검들이 이 아이를 중서에 두고 그 부모가 찾아가기를 기다리더라."[14]라는 기사가 실렸다. 또한 이듬해에는 남부 대추무골 사는 병부 주사 윤성보가 3살 난 아들을 잃어버렸는데, "흰 서양목 겹 저고리, 서양목 누비 바지, 서양목 겹 두렁이 입고, 버선 신고."[15]라고 차림새를 소개하고 있다. 윤성보가 병부 주사였던 것으로 보아 도시의 하급관료층의 자제까지 서양목으로 옷을 해 입었음이 확인된다.

자연히 조선은 상공업을 진흥시켜 부국강병을 이루어야 한다는 여론에 휩싸였다. 『독립신문』은 상공업 진흥을 위한 논설을 연이어 펼쳤다. "세계에 부강한 나라들은 농사에도 힘쓰려니와 제일 힘쓰는 것은 물건 제조와 장사이다. 아무쪼록 물건을 넉넉하고 싸게 만들어 조선 사람들이 쓸 것을 외국 것이 아니라도 넉넉하게 견디게 해 주어야 한다."[16] "대한 정부에서 국중 인민을 위해 급선무로 가르쳐서 사무를 확장할 일은 첫째 공장이요, 둘째는 상업이다. 공장에 힘쓸 것 같으면 제조물이 생길 것이요 제조물이 생기면 상업이 흥왕할 것이다."[17]

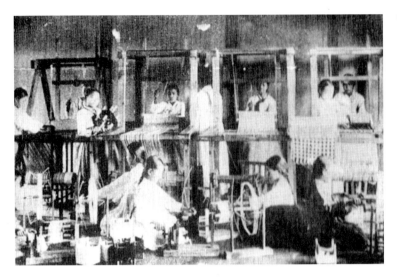

『황성신문』도 이와 유사한 논설을 실었다.

직공織工은 민생과 가장 크게 관계되는 것이다. 막혔던 바닷길이
터지자 부녀자의 길쌈질이 점점 시들해지고 베틀이 모두 텅비어 서양
목의 수입에 오로지 의지하니, 나라가 가난해지지 않으려 하고 백성이
헐벗지 않으려 한들 어찌 그리되겠는가. 직포 산업을 일으킬 방법을
생각하여 백성을 이끄는 것이 지금의 급한 일이다. 기계를 제작하고
간편하고 빠른 기술로 옷감을 짜내어 집안을 일으킨다면 나라를 부강
하게 할 수 있을 것이요 백성도 재산을 살찌울 것이다.[18]

당시 신문 논설들은 옷삼과 관련된 직물회사와 잠입회사 그리
고 연초회사가 시급하고도 유력한 민간 제조업 분야라고 주장했
다.[19] 직물회사는 어떤 생산회사보다 광범위한 설립이 요청되는 분
야였다. 이에 동묘고직東廟庫直 이인기李仁基는 아주 정밀하고 편리
한 직조기를 발명하여 판매에 들어갔고,[20] 충주 남창리 이태호李泰
浩는 신학문을 배우고 직조기계를 만들어 전국에 보급하려고도 했
다.[21] 직조 공장도 세워졌다. 1900년에는 민병석閔丙奭이 사장, 이

근호李根澔가 부사장이 되고, 종래 시전 자본이 중심이 된 종로직조사鍾路織造社가 설립되었다. 1901년에는 한성제직회사漢城製織會社가 기계화 동력화한 직조기를 갖추고 남녀 직공을 모집하는 광고를 냈다.

이러한 시대적 분위기 속에서 김덕창金德昌(1878~1948)도 1902년 2월 종로 2가에 직포공장을 설립한다. 김덕창은 1897년 19세 되던 해에 일본으로 건너가 염직공장 직공으로 취업했다. 일본에서 직조기술을 익힌 김덕창은 밧탄직기를 들여와 1902년 종로구 장사동에 직포공소를 열었다.[22]

밧탄직기는 메이지유신 이후 프랑스에 파견된 일본 직기 기술자들이 역직기인 밧탄직기를 구입해 온 데서 비롯한다. 일본에서는 이를 개량하여 북flying shuttle을 발로 움직이는 족답식 직기를 출현시켰다. 이에 힘입어 일본에서는 1883년 근대적인 생산시설을 갖춘 대판방적주식회사 설립을 필두로 대규모 방적공장이 설립되었고, 1890년대에는 원사의 수입국에서 수출국으로 전환하였다. 김덕창이 일본에서 익힌 기술도 바로 이 밧탄직기에 의한 직포 기술이었다.

조선이 일본에 강점되던 해인 1910년, 서울에서 밧탄직기에 의해 옷감을 제조하는 공장 수는 38군데였다. 이 가운데 일본인이 경영하는 공장은 두 군데뿐이었다. 이 시기 직포업에 투신한 조선의 기업가는 귀족 관료 출신과 서민 출신 기업가로 크게 구분된다. 귀족관료 출신으로는 구한말 법부대신을 역임한 이재극李載克, 학부대신을 역임한 이용직李容植, 예조판서 출신 김종한金宗漢 등을 꼽을 수 있다.

그러나 이들은 자본가로서 직포업에 투자한 것이고 실제 직포업의 기술과 발전을 주도한 계층은 염직공장을 운영하던 낭대호浪大鎬, 직조공장을 운영한 노홍석盧洪錫, 면직공장을 운영한 최규익崔

奎翼 등 서민출신 기업가들이었다. 그 가운데 김덕창의 직포공장이 직기 17대, 직공수 40여 명으로, 1910년대 서울 소재 직포 공장 중 가장 큰 규모를 자랑했다.[23] 김덕창은 이후 1920년 동양염직주식회사를 발족시켜 표백, 염색을 주업으로 모자, 양말 등도 생산했다. 김덕창은 "조선사람 조선 것으로"라는 슬로건하에 펼쳐진 물산장려운동에도 적극 참여하였다. 그러나 1925년을 전후하여 동양염직은 주식회사의 형태에서 개인 기업형태로 변화하여 대기업으로 전환하는데 실패하고 만다.

박승직

이에 비해 박승직朴承稷(1864~1950)은 지금의 OB 맥주로 유명한 두산그룹의 기틀을 마련하여 한국 기업사에 굵직한 발자취를 남긴 경우에 속한다.[24] 박승직은 1880년까지 한학을 공부하다가, 1881년 민영완이 해남 군수 발령을 받자 같이 가서 3년을 지냈다. 지방에 있으면서 그의 형 박승완과 함께 서울 종로 4가 92번지(이현梨峴 67통 2호)에서 면포 상점을 열고 장사를 시작한 것은 1882년이었다.

박가분

1886년에는 직접 전국을 돌아다니며 포목을 사다가 파는 환포상으로도 활약했다. 그는 경상도 의성·의흥, 전라도의 영암·나주·무안·강진 등에서 농민들이 생산한 토포土布를 구입해 서울에 팔았다. 배오개의 거상 박승직 상점의 시작이었다.

박승직은 1896년 사업장소를 서울의 종로 4가 92번지에서 종로 4가 15번지로 옮겼으며, 여기서 1951년까지 영업을 계속하였다. 그런 가운데 박승직은 일본산 생금건生金巾을 취급하며 영업을 확장해 갔다. 생금건에는 가는 실로 짠 생세포Shirting와 굵은 실로 짠 생조포生粗布 두 가지가 있었다. 박승직은 1906년 88명의 한국 포목상과 함께 합명회사 창신사彰信社를 설립하고 후지와사富士瓦斯 방적회사 제품을 독점 수입하였고, 1907년에는 다시 30~40명의 포목상과 함께 합명회사 공익사를 세웠다.

박승직은 이 공익사의 사장으로 1940년까지 재직한다. 창신사와

공익사는 모두 일본에서 생산되는 생금건의 국내 배포권을 둘러싼 일본상인과의 경쟁관계에서 탄생하였다. 식민지시대 박승직은 면직물 수입 판매와 함께 규수들의 얼굴을 하얗게 물들였던 박가분 본포와 소가죽 판매업을 한 상신상회, 미곡판매와 정미업을 주종으로 한 공신상회를 거느리며 명실상부한 조선의 거상으로 자리했다. 포목상으로 출발한 박승직이 민족을 구분하지 않는 자본주의 사회의 '돈'을 모아 거상의 지위에 오르고, 그를 바탕으로 오늘날의 두산그룹의 모체를 만든 것은 분명 한국의 근대화 과정에서 다시 평가할 가치가 있는 주제일 것이다.

서구 문화와의 만남

세창양행의 금계랍,
이경봉의 청심보명단

조선 사람에게 몸을 감싸는 서양 옷감이 근대적 경험으로
내재화되고 있을 즈음, 서양 약품은 몸 속 내면적인 차원의 근대적
체험을 쌓아가고 있었다. 19세기까지 조선에서는 한의학이 중국과
견줄만한 수준으로 발전했다. 하지만 민간에서는 진료와 값비싼 한
약을 이용하기는 어려웠고, '계'라는 상호부조를 통해 의료 문제를
해결해 나갔다. 그것은 자연히 전국적인 민간 약국의 창설로 이어
졌고, 약종상도 진료행위를 관행적으로 하게 되었다.[25]

대구, 전주, 공주 약령시는 전국적인 명성을 가지고 있었다.
1884년 조선을 최초로 방문했던 미국 군의관 우즈Woods가 "조
선 사람들은 중국 사람들과 마찬가지로 의약소비사의 나라이며 약
국들이 매우 많다. 조선인들 사이에 미신 의료는 중국보다 훨씬 적
다."고 한 깃은, 조선의 약국을 보고 내린 평가이다.[26] 한의학은 진
료보다는 매약賣藥을 통해 이용되는 관습을 형성한 것이다.

근대 서양의학은 한의학의 영향력을 약화시키면서 자신의 영향
력을 확대해 나갔다. 그러나 식민지 시기까지도 서양의학을 접할
수 있는 사람들은 극히 적었다. 의료인력이 충분히 배출되지 않았

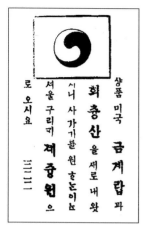

미국산 금계랍 광고 『독립신문』

세창양행 금계랍 광고

기 때문에 의료혜택은 대도시 일부 주민들에게만 미치고 있었다. 이에 서양의학도 진료보다는 매약의 형태를 통해 민간에서 이용되었다. 서양의학에 기초한 약품들은 복용의 편리함과 효능면에서 한의학의 약재들이 주지 못하던 장점을 가지고 있었기 때문에 민간의 주요 소비품으로 급속히 자리잡게 되었다. 외국 상인과 상사들이 수입하는 약품이 쏟아져 들어오고, 조선 약재상들도 의약재를 만들어 광고 판매하는 새로운 풍경은 이런 배경에서 일어났다. 그 사이에서 조선사람들은 근대적 위생관과 질병관을 체득하고 있었다.

미국 상품 금계랍과 회충산을 새로 내 왔으니 사가시기를 원하는 이는 서울 구리개 제중원으로 오시오"

세계에 제일 좋은 금계랍을 이 회사에서 또 새로이 많이 가져 와서 파니 누구든지 금계랍 장사를 하고 싶은 이는 이 회사에 와서 사면 도매금으로 싸게 주리라-세창양행-.

금계랍金鷄蠟은 퀴닌kinine으로 불리는 말라리아 치료의 특효약으로 해열제·강장제·위장약으로도 쓰였다. 회충산은 회충을 없애는데 쓰는 가루약이었다. 이것을 조선 정부 최초의 서양식 병원 광혜원廣惠院이 이름을 바꾼 제중원濟衆院에서 팔았다. 제중원은 왕립 의료기관을 설립하려던 고종의 의지, 갑신정변 때 민영익의 목숨을 구한 의료선교사 알렌의 인지도, 북미 선교회의 무료 의사 지원 제안 등이 복합적으로 작용하여 탄생했다. 근대 문물의 수입과 전수에서 일본의 영향력을 견제하려는 의도도 포함되어 있었다.

제중원은 호기심 많은 구경꾼을 포함해, 개원 이듬해인 1886년까지 7천명 이상을 치료하는 성황을 이루었다. 환자는 걸인, 나병환자로부터 궁중 귀족에 이르기까지 다양했다. 제중원에서 많이 치료

한 질병은 말라리아, 매독, 소화불량, 피부병, 결핵, 기생충병 등이었다. 대부분 전통적인 한의학으로는 고치기 힘든 종류였다. 제중원에서 미국산 금계랍을 들여와 팔았으므로, 말라리아 환자들이 가장 많이 제중원을 찾았다.

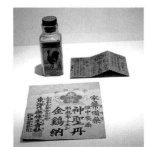

금계랍

처음에 모든 제조약에 약값을 받던 제중원은 빈민 의료기관의 성격을 살리기 위해 약값을 받지 않았다. 그러나 금계랍은 이 조치에서 제외하여 10알에 500푼을 받았다. 제중원이 처음 모든 제조약에 매긴 100푼의 5배에 해당하는 고가였다. 알렌은 "사람들은 퀴닌의 가치를 알기 시작했으며, 이것을 사고 싶어하는 사람들로부터 신청이 많이 들어왔다."고 회고했다.[27]

세창양행은 광산권 획득과 해운사업 등 굵직한 이권에도 참여했으나, 일반 조선 사람에는 금계랍과 바늘[洋針]을 수입한 독일 상회로 깊은 기억을 심었다.[28] 이는 금계랍의 품질이 좋았던 데다가 상품광고와 약품 포장에도 신경을 쓴 상술이 주효했던 것으로 보인다. 세창양행은 토끼, 거북이, 학 등을 이용한 트레이드마크를 써서 금계랍을 선전했다. 태극기를 그들 광고에 쓰는 기지를 보였던 세창양행은 처음에는 금계랍을 원형의 병에 담아 시판하다가 1901년에는 사각형 병으로 디자인을 바꾸었다.[41]

서양의학에 기초한 약품의 편리함과 효험이 알려지면서, 수입 양약洋藥에 대한 수요도 증가했다. 일본 약종상들의 활약이 특히 두드러졌다. 일본에서는 인단[人丹], 용긱산龍角散, 건위고징환健胃固腸丸, 오따[大田]위산胃散, 건뇌환健腦丸, 대학목약大學目藥 등이 줄이어 들어왔다.[30]

일본 상인이 수입하던 약품 중에 가장 인기 있는 약품은 소화제였다. 제중원에서 환자를 진료한 알렌은 과음 과식을 한국인의 소화불량의 원인으로 지적했다. 조선 사람들은 쌀을 주식으로 하는 다른 나라에서와 같이 소화불량이 많다는 것이다. 소화불량이 보편

제생당과 화평당 등의 약 광고

민강

적 질병이었기에 인단과 같은 약품이 날개 돋친 듯 팔렸다.

이에 맞서 대한제국 시기 조선의 제약산업을 이끌었던 곳은 동화약방同和藥房, 제생당濟生堂, 화평당和平堂 등이었다. 동화약방은 민강이 그의 아버지 선전관 민병호가 만든 활명수를 기반으로 만든 약방이었다. 기독교인으로 서양의학에 접할 기회가 많았던 민병호가 궁중 비방과 서양의학을 혼합시켜 활명수를 만들어 낸 것이다. 다려서 먹는 탕약에 비해 복용이 간편하고 급체, 주체, 소화불량에 효력이 좋아 대단한 인기를 누렸다. 부채표로 유명한 지금의 동화제약이 동화약방의 활명수를 모태로 성장했음은 잘 알려진 사실이다. 이경봉의 제생당도 청심보명단淸心保命丹을 통해 이 시기 손꼽히는 제약업체로 뛰어 올랐다. 청심보명단도 조선인 특유의 소화불량을 치료해 주는 소화제의 일종이었다. 동그랗고 작은 환丸으로, 복용하기 편리하고 약효가 뛰어나 환영받았다. 이에 인천 제생당에서 남대문으로 근거를 옮기고 전국에 지점망을 갖추게 되었다. 당시 제생당 광고문안은 "대한국 13도에 총발행소總發行所는 경성 남대문 내 제생당 대약방"이었다.[31]

이처럼 조선 제약업계는 전통적인 매약賣藥이란 사회적 관습 위에서, 1900년대에는 동양 의학과 서양 의학의 접목을 시도하며 변화하는 모습을 보였다. 그러나 조선에서 일본의 정치 권력이 커져가자, 고전을 피할 수 없었다. 약품검사와 특허등록을 통한 독점권 부여를 조선 통감부가 수행했기 때문이다. 한약뿐만 아니라 각 지방에서 판매하는 약품을 검사해야 하는 것은 당면 과제였다. 그런데 일본 통감부는 1907년 약품 조사 및 단속의 권한을 대한의원 위생 시험부에게 부여했다. 대한의원은 약국 영업의 계속 여부를

서구 문화와의 만남

판정할 수 있는 막대한 권한을 갖게 되었다. 따라서 을지로 입구 조선의 한약상들은 대한의원 의사들과 친밀한 관계를 맺어야 할 처지였다. 한약상들이 명월관에서 대한의원의 일반 의사들을 불러다 연회를 베푼 까닭도 의약업계 재편의 칼을 쥔 권력 때문이었다.[32]

1930년대 활명수 포장 장면

특허국 등록제도도 마찬가지 맥락에서 조선 제약업계를 압박했다. 특정 약품이 대유행을 하면 유사 상품이 등장하기 마련이었다. 동화약방에서 개발한 활명수의 경우에도 보명수保命水, 회생수回生水, 통명수通命水 등 유사 제품이 10여 가지였다고 한다. 청심보명단이 나오자 청신보명단淸神保命丹이 나왔다. 진위 여부를 떠나 상품의 독점 판매권을 부여할 수 있는 방법은 상품특허와 등록이었다. 특허에 관한 제도화는 갑오개혁 때부터 요구되던 사안이었다. 그러나 통감부가 행정을 장악하면서 성격이 달라졌다.

이경봉의 청심보명단에는 거미표[蛛票]라는 별명이 붙어 있었다. 거미표를 단 청심보명단이 1년에 수 백만 봉지나 팔렸던 것이다.

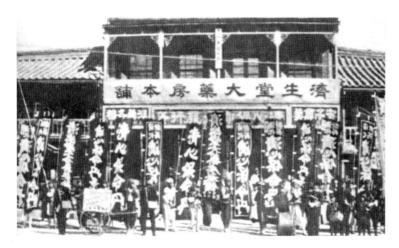

제생당 약방 본점

이에 그는 총독부 특허국에 특허신청을 냈으나 결과는 거부였다. 거미표는 일본에 있는 상표라는 것이 이유였다.[33]

청심보명단이 일본산 인단과 경쟁관계에 있었던 사실과 무관하지 않았다. 통감부는 약품 특허와 등록을 법제화하면서, 궁극적으로는 조선 약제 시장을 약화시키는 동시에 약제시장 전체를 통제해 갔던 것이다. 이에 이경봉 등은 1909년 약업계의 불황을 타계하기 위해 대한약업총합소大韓藥業總合所를 결성하지만[34] 뜻을 이루지 못하고 사망했다.

1890년대 이후 조선제약계는 소화기류 의약품뿐만 아니라 자양강장제, 피부 외용제 등 다양한 약품을 제조·판매했다. 이들 약재는 한약보다 복용과 사용이 간편했다. 한약의 단점을 극복하고, 서양의학 지식을 받아들여 개선한 것이다. 일본이나 서양에서 수입되는 약품에 비해 효능도 떨어지지 않았다. 체질적으로 잘 맞았음인지 가끔 만병통치약으로 오인되는 경우도 있었다.

한약 계통으로 극복할 수 없는 질병은 서양 의약품의 도입이 자연스러운 추세가 되고 있었다. 그러나 통감부가 식민지화 정책의 일환으로 조선의 위생문제를 폭력적인 방법으로 수행한 것처럼, 조

선 제약계도 그 영향에서 자유로울 수 없었다. 근대 서양 약품을 통해 근대적 신체와 자각을 이끌어 낼 수 있는 기회는 그래서 한동안 유예될 수밖에 없었다.

05. 입는 것 쓰는 것, 신태화의 화신상회

지금 전국에 상업과 공업은 다 다른 나라 사람에게 빼앗겨 버렸다. 입는 것과 가진 것과 쓰는 것이 다 외국 물건이다. 입는 서양목과 서양 실, 갖가지 색깔의 비단, 켜는 기름과 성냥, 먹는 궐련초와 밥 담아 먹는 사기그릇, 차는 시계와 앉는 교의, 보는 거울, 닦는 비누, 쓰는 종이, 까는 보료, 타는 인력거와 신는 서양신, 머리에 쓰는 삽보와 보는 서책, 심지어는 쌀 넣는 멱서리까지 남의 나라 것을 사서 쓴다. 사 쓰는 물건은 많고 파는 것은 적으니 그 재물이 장차 어디서 나겠는가.

1897년 『독립신문』 논설에 실린 투고 내용이다. 1890년대 이 땅의 지식인이라면 상업과 공업을 일으켜야 할 필요성에 공감하고 있었다. 서양목은 들어와 입을 거리를 바꾸고, 서양 약품은 몸과 마음을 지배하려 했다. 양품의 소용돌이는 입는 것 먹는 것을 넘어, 가진 것 쓰는 것까지 침투되고 있었다.

개항기 조선으로 대거 이주하여 생계를 이으면서 부를 쌓았던 외국 상인은 역시 일본인이었다. 개항장 인천과 부산의 1899년 거류민 상황을 보면 2:3의 비율로 부산이 많았다. 그러나 이들의 생계

수단은 목수직, 다다미 제조업, 통장이, 안마, 두부집, 여자 머리 미용 두발사, 술도가와 술소매업 등으로 비슷했다.[35] 다르다면 인천은 중국인뿐만 아니라 서양인들의 세력도 만만치 않았다는 점이다. 이에 비해 부산은 지리적 이점에서 인지 거의 일본인 천지였다. 양복을 입고 양식을 먹는 자는 인천에 많았다. 부산에는 일본식 가무음곡歌舞音曲을 잘하는 자가 많았고, 인천에는 당구나 사냥의 묘기에 뛰어난 자가 많았다. 인천 잡화점에는 온갖 서양 잡화가 진열되어 있었으나 일본적인 일용품은 부산에 많았다.

그럼 서울은 어떠했을까. 1888년 한성에 정착한 초기 일본인의 직업을 보면 목수와 미장이가 가장 많고, 잡화상·음식점이 그 다음이며, 중개상·양복 및 포목상, 전당업 등의 순이었다. 세탁업, 칠장이, 목욕탕, 통장수, 이발업, 숙박업 등도 있었다. 주목되는 점이 있다면 잡화상, 약종상, 포목상, 전당포 등은 일본 고객뿐만 아니라 조선인 고객을 상대로도 영업했다는 사실일 것이다. 그러나 이들은 자본면에서 공통적으로 영세했다. 청나라의 30개가 넘는 상회商會들이 원세개의 비호 아래 물건을 대량으로 수입해 들어와 판매에 종사하고 있던 상황과는 대조를 이룬다.

그러나 청·일전쟁의 승리에 들뜬 일본인은 1894년에서 1895년에 걸쳐 신천지에서 삶을 개척하고자 조선으로 몰려 왔다. 일본의 정치세력이 증가하자 거류민의 숫자도 늘어난 것이다. 1896년 서울의 일본인 거류민은 479가구에 인구 1,749명이었다. 1893년 234가구에 인구 779명에 비교하면 불과 몇 해만에 두 배가 넘는 증가세를 나타냈다.

일본인의 거주지도 진고개 일대에서 남대문로 일대로 확대되었고, 충무로 일대까지 영향력을 미쳤다. 이 시기 일본인들의 직업분포는 수적 증가와 함께 질적 향상을 보였다. 국립제일은행과 제58은행 지점을 비롯하여 대규모 상사도 들어섰다. 인력거 사업, 된장

제조, 누룩 제조 등 비교적 큰 자본이 요구되는 직업이 눈에 띤다. 조선 사람의 생활에 영향을 미친 잡화상, 전당업, 매약업賣藥業이 신장세를 보인 것도 특이하다. 그럼에도 아직 서울에 정착한 일본인의 과반수 이상은 맨손으로 무작정 건너온 자들이 대부분이었다. 따라서 이들의 직업은 단순 노무였다.

러·일전쟁이 일본의 승리로 결말지어지자, 또 다시 맨주먹으로 조선으로 건너오는 일본인이 증가했다. 그리고 일본의 식민지화 작업이 가시화될 즈음, 일본인의 직업 중에는 새로운 직종과 신기한 직종이 생겨나고 있었다. 돈을 내면 즉석에서 성행위를 즐길 수 있는 유곽이 서울에 들어 온 것도 1904년 무렵이었다. 장소는 지금의 중구 묵정동 일대였는데, 황현은 이런 사정을 다음과 같이 이야기하고 있다.

경무사警務使 신태휴申泰休는 유녀游女들을 모아 구역을 달리해 살아가도록 했다. 그리고 조선 사람들이 들어가는 곳에는 그 문에 상화가賞花家라 써 붙이고, 외국인에 매춘하는 곳에는 매음가賣淫家라 붙이게 했으나, 이는 그대로 실천되지 못했다. 인천항에 도화동이란 곳은 온 마을이 모두 매음가로서 외국인 탕객蕩客들이 돈을 들고 찾아와 문을 두드리니 마치 장사치가 물건을 사라고 소리를 지르는 것과 같다.

유곽이 들어오자 조선사람들도 이곳에 출입하기 시작했고, 임질과 매독 등의 화류병花柳病 곧 성병도 급속히 퍼져갔다. 때문에 성병약은 식민지시기까지 신문 광고란을 통해 선전되고 있었다.[36] 그리고 급기야 이 유곽은 인천, 부산, 평양, 진남포, 군산, 목포, 원산 등 대도시로 확산되었다.

미국신문 시카코 트리뷴Chicago Tribune은 1919년 12월 26일자 사설에서 "일본이 한국에서 한 일 가운데 유곽 증설을 제일 훌륭하

게 해 냈다. 이것은 일본이 고의로 한국 남녀를 타락시키고자 한 것이다."[37]라고 했다. 식민지화되는 조선인들의 불만과 반항심을 유곽을 통해 배출시키려 했다는 해석의 타당성을 여기에서 찾을 수 있다.

어떻든 일본인의 이주와 연계된 상업활동 가운데 조선인의 경제생활에 큰 영향을 미친 업종의 하나는 고리대금업이었다. 1907년 서울에는 98개의 전당포가 있었는데, 이는 불과 20여 년 전에 비해 9배가 증가한 수치였다. 돈을 빌려주는 대금업도 등장했고, 잡화상이나 약종상 등을 경영하면서 대금업을 겸하는 자도 많았다. 이에 어떤 일본인은 "진고개 부근에는 '전당국典當局'이라는 간판이 집집마다 걸려 있어 귀찮을 정도로 눈에 띤다."고 했다.[38] 전당포를 이용하는 사람은 모두 조선 사람들이었다. 일본인을 상대로 하는 전당국은 간판을 걸지 않는 대금업자가 따로 있었다. 자연히 일본 사람 사이의 금리와 조선사람에 대한 금리에는 차이가 있었다.

1900년을 전후한 시기 일본인 상호간의 금리는 토지 가옥을 저당할 경우 매달 3%의 이자를 물어야 했지만, 조선인의 경우에는 빌리는 액수에 차등을 두어 10관문貫文 이하는 매달 10%, 10관

~50관은 7%, 50관문 이상은 매달 5%였다. 부산의 경우 저당 기간은 100일로 한정되어 있었고, 대부금액은 물건값의 반액이었다. 이자를 갚지 못할 때는 이를 원금에 산입하는 것은 3번까지 허용되었고, 4번째부터는 허용되지 않았다.

맨주먹으로 조선으로 건너와 사기와 다름 없는 행상, 밀수, 화폐 위조 등을 통해 돈을 모아 자금에 여유가 있던 자들은 일반 상점이나 새로운 사업보다도 전당업과 고리대금업에 뛰어 들었다. 서울, 인천, 부산은 물론 개성에서도 전당업은 성업을 이루었다. 고리대금이 얼마나 무서운 것인가, 물건을 잃어버리는 슬픔이 어떤가를 판단할 겨를도 없었다. 돈이 필요한 사람은 무조건 전당포로 달려갔다. 부모 몰래 집문서를 들고 나오는 철부지 젊은이도 있었고, 부랑배들이 다른 사람의 집문서를 위조하여 저당하는 경우도 적지 않았다. 그러나 전당업자와 대금업자들은 거래 상대나 문서의 진위를 가리지 않았고, 그 피해는 조선 사회에 깊은 골을 파게 되었다.

그런데 전당포에서 돈을 갚지 못해 유질流質되어 나오는 귀금속을 헐값으로 사들인 조선 수공업자가 있었다. 그는 자신의 뛰어난 세공기술로 이 귀금속을 다시 가공한 뒤 판매하여 이익을 얻기 시작했다. 금은 세공업계의 패왕이라 불린 신태화가 그 주인공이다.[39] 그는 뒷날 화신상회를 세워 유통업계의 총아 '화신백화점'의 발판을 마련한 기업가이기도 했다.

신태화는 1877년 서울 남촌 무반武班 가문에서 독자로 태어났다. 한학을 배우다 집안 형편이 어렵게 되자 13세 되던 해인 1899년 종로 김봉기金鳳基 은방銀房에 직공으로 취직했다. "남의 집에 들어 온 이상 열심히 배워 자기도 장차 그 업을 경영해 보겠다는 결심"을 한 신태화는 일을 마친 후에도 제조방법을 견습하며 나름대로 연구도 했다. 약 7년 간의 직공생활을 마치고 19세되던 1895년에는 구리재[지금 남대문로]에 셋방을 얻고 조그만 풀무를 사서 금

은 세공업에 착수했다. 비록 공간 한편에서 작업하고 이를 한쪽 공
간에 진열해 파는 가내공업 단계의 작은 업체였지만 영업 실적은
좋았다.

갑오개혁으로 전당포 취체법이 발포되자 전당포가 많이 생겼다.
이에 전당포로부터 유질되는 귀금속도 자연히 늘어나게 되어 생산
원가를 절감할 수 있었던 것이다. 인플레가 심한 상황에서 유질되
는 물품이 늘어나자, 신태화는 자신이 직접 전당업을 겸업하게 된
다. 전당포 영업에는 조선의 직물업자 김덕창과 이정규 등도 참여
하고 있었다. 조선인 중에도 전당업을 경영하던 인물이 많았던 것
이다.

어떻든 1908년 신태화는 처음 자신의 공업체를 시작한 그 자리
에서 13년 만에 자신의 자본금과 투자주 자금을 합쳐 신행상회信行
商會를 설립했다. 신행상회는 공장형태로 노동자를 고용하여, 각종
그릇과 부인용의 패물, 각종 장식품, 은제 문방구류 등을 생산했다.
신행상회는 김연학과 동업의 형태를 띠었으나, 제조와 판매를 맡은
실질적인 경영주는 신태화였다.

신행상회는 이후 불과 5년 안에 경성지역 자본금 1만원 이상의 6대 업체에 들었다. 1910년대까지도 금은 세공업 분야는 일본인 업체에 비해 조선인 업체가 높은 비중을 차지하고 있었다. 따라서 신행상회의 주요 경쟁업체는 한성미술품제작소와 조선금은미술관이었다. 한성미술품 제작소는 이봉래李鳳來, 백완혁白完爀, 이건혁李健爀, 김시현金時鉉이 발기하고 송병준宋秉畯 자작이 고문으로 참가하여 경영했다. 그러다 1911년에는 이왕직李王職에서 경비를 보조하다가 나중에는 명칭도 '이왕직 소관 미술품제작소'로 바뀌었다. 따라서 판로도 이왕직, 관아, 은행, 회사 등 안정적이었다.

그러나 이왕직 소관 미술품제작소는 유동자금 부족과 판매부진으로 1922년 민간에 매각되었다. 조선 금은미술관은 광산업을 하고 있던 이상필李相弼이 1911년 한성 중부 장교長橋에 처음 설립했다. 이상필은 경성 서양구락부의 회원이었으며, 한일은행 주주, 종로 상업회의소 특별위원 등을 역임하는 등 실업계에서 두각을 나타내던 인물이었다. 그러나 1914년 조선금은미술관은 영업부진으로 폐업하고 마는데, 그 재고 상품을 전부 인수한 곳이 바로 신행상회였다. 신행상회는 초창기 다른 경쟁 업체보다 자본이나 판로, 경영진의 정치적 사회적 배경이 가장 열세였다. 그러나 신태화의 높은 기술력과 착실한 경영이 경쟁상대를 제치고 이 분야의 선두자리에 오르게 했다. 수공업자로서 자신의 공장을 운영하고 유통부문에 진출하여 상권을 장악했던 것이다.

이후 신태화는 1918년 신행상회에 출자했던 김연학의 아들 김석규에게 넘기고, 남대문통을 떠나 종로 2정목으로 자리를 옮기면서 광신상회廣信商會를 차렸다. 그러나 광신이란 상호가 부적합하다며 화신상회和信商會로 이름을 바꾸었다.[40] 화신상회는 1919년 2개의 쇼윈도우를 갖춘 서양식 2층 건물을 신축하고, 1921년에는 포목부와 잡화부를 설치하면서 경영을 확대해 갔다. 백화점의 꿈을 키워

간 것이다. 그러나 1929년 이후 대공황으로 자금 압박에 시달리자, 유동성 위기를 벗어나기 위해 박흥식의 자금을 쓰게 되었다. 결국 화신상회는 박흥식의 손으로 넘어가게 되었다.

박흥식은 1903년 평안남도 용강에서 태어나 15세 되던 해 고향에서 미곡상을 시작했다. 18세기 되던 해에는 선광당鮮廣堂 인쇄소를 설치해 본격적인 사업에 종사했다. 이후 1924년에는 이 인쇄소를 성광인쇄주식회사로 개칭했다. 이후 그는 종이 판매에 뛰어들어 선일지물주식회사를 설립하며 거대 기업가로 성장했는데, 1931년 신태화의 화신상회를 인수했던 것이다. 그 뒤 박흥식은 화신상회를 주식회사로 전환하여 '유통업계의 총아' 화신백화점을 열었다.

당시 서울에는 일본의 미스코시[三越], 미나카이[三中井], 조지아[丁字屋], 히라다[平田] 등 일본 백화점이 조선 사람들의 이목을 끌던 때였다. 이에 화신백화점은 조선인 경영 자본의 백화점이란 점에서 주목되기도 한다. 그러나 박흥식이 화신상회를 인수한 자금이 한성은행, 식산은행, 조선은행 등에서 어음할인으로 대출 받은 돈이었고, 이후에도 일본은행의 후원이 있었다는 점에서 혹평을 받기도 한다. 근대 경제를 자기 주체적으로 완수하지 못한 빛과 어둠의 양면성이 아직 걷히지 않고 있는 것이다.

06.

미국 타운센드 상회,
일상을 바꾼 석유

1900년 경성의 짙은 어둠을 밝힌 전등불은 현기증 나는 근대 '별천지'를 경험하는 충격이었다. 이후 식민지시대 경성 진고개와 혼마치[本町]의 일본 상점가는 '금가루를 뿌린 듯 불야성'을 이루었고, 조선사람 사이에서는 저녁나절 뚜렷한 목적 없이 일본 상점가를 배회하는 풍습이 생겨났다. 그러나 개항 이후 우리의 일상 속 '밤의 문화'를 빠른 시간에 바꾸었고, 또 그 영향을 장기 지속적으로 미친 상품이 있다면 이는 바로 석유일 것이다.

개항 초기만 해도 석유는 조선 사람에게 익숙한 존재가 아니었다. 황현은 "석유는 영국과 미국 등의 나라에서 생산되는데 더러는 바다 가운데서 얻는다하고, 더러는 석탄에서 빼낸다 하며, 또 어떤 이는 돌을 짜낸 것이라 하여 그 설명이 같지 않다."라고 낯선 양품을 소개한다. 석유는 1884년 일본 상인에 의해 수입되기 시작했는데, 석유 한 홉을 가지면 사나흘에서 길게는 열흘까지도 등잔을 밝힐 수 있었다. 이에 황현은 "석유가 나오면서 산이나 들판에서 기름을 짜는 열매는 번성하지 않게 되었고, 온 나라에서 석유로 등을 켜지 않는 자가 없게 되었다."고 했다. 아주까리, 동백, 들깨, 관솔,

서구 문화와의 만남

쇠기름의 등잔불이 사라진 것이다. 이렇게 되자 일
본 상인들은 석유 사용에 적합한 양철 칸데라 즉
남포등을 곁들여 들여왔다.

우리나라에 처음 도입된 석유는 미국산 '송인
松印'석유였다. 이는 1879년 존 데이비스 록펠러
John Davidson Rockefeller가 설립한 거대기업 스탠다
드 석유회사The Standard Oil Co. 제품이었다. 1889
년에는 러시아산 석유가, 1896년에는 일본산 '월후
유越後油'가 수입되기 시작했다. 하지만 악취와 매
연이 없는 높은 품질 때문에 송인석유는 다른 제품
에 비해 가격이 훨씬 비쌌지만 시장점유율에서 타
의추종을 불허했다.[41]

스탠다드 석유회사가 판매한 솔표 석유

석유의 국내가도 다른 물품에 비해 고가였다. 1897년 당시 최상
품 쌀 한 되는 10전 2돈, 최상품 서양목 한 자가 4전이었으나, 석
유 값은 한 궤에 14냥이었다.[42] 이듬해인 1898년 쌀 상품 한 되는
9전 9푼, 서양목 상품 한 자는 24전이었으나, 석유 한 궤 값은 15
냥이었다.[43] 그럼에도 석유의 수입량은 급속하게 늘어났다. 통계에
따르면 1886년 석유수입량은 59,425갤런에서 불과 10여 년만에
835,120갤런까지 늘어난다.[44]

석유 등잔을 사용하는 집이 늘어나자 화재사고도 심심치 않게 생
겼다. 서울 동부 우불골 정대년의 협호 김치화가 화재로 사망했다.
이유인즉 김치화는 병으로 일어나지 못하고, 밤이면 석유 등불을
켜 놓고 밤을 지샜는데, 그의 처가 잠시 자리를 비운 사이 석유가
이불에 기우러져 불이 났던 것이다.[45] 또한 제경궁 앞에 사는 홍종
호의 며느리는 석유 등불 아래서 다림질을 하다가 석유등이 넘어지
는 바람에 결국 불이 일어나 연기에 질식해 죽었다.[46]

조선 석유시장이 폭발적 수요와 잠재성을 보이자, 미국인 타운

센드(Walter Davis Townsend, 陀雲仙, 1856~1918)는 석유시장을 독점하기 위한 노력을 전개했다. 그는 1878년부터 일본에 있는 모오스 Morse의 American Clock and brass Company에 고용되어 미국산 상품 수입과 위탁판매, 무기판매업 등에 종사했었다. 타운센드는 이 회사가 이름을 바꾼 American Trading Company의 조선대리점으로, 1884년 5월 국제 무역항인 인천항에 등장했다. 첫 이름은 모오스 타운센드 상회Morse & Townsend & Co.였다. 그 후 사업을 확장하면서 1895년 타운센드 상회로 독립한다.

타운센드는 조선에 들어와 서양목을 팔고 조선 내륙의 쌀을 수집해 수출했다. 이 과정에서 타운센드 상사로부터 외상으로 받은 부채를 갚지 못하는 조선 객주들이 늘어났고, 이는 한·미간 외채분쟁으로 비화하기도 했다. 타운센드는 개틀링 기관총Gatling gun 및 소총과 탄약 등 무기도 수입해 조선 정부에 팔았다. 기선汽船, 전기용품 구입에도 관련했다. 화약제조 및 정미업에도 손을 댔고, 식료품·식기류·의약품 등 잡화류 수입과 판매도 겸했다. 그러나 타운센드의 가장 두드러진 무역 업종은 역시 석유 판매의 독점권을 쥔 것이었다.

타운센드는 1894년부터 부산의 절영도, 인천 월미도 등지에 등유창고 부지를 물색했고, 그 해 제물포 월미도에 약 5백만 갤런 규모의 석유저장고를 만들었다. 타운센드의 주도 면밀한 준비작업은 1897년 스탠더드 석유회사의 조선특약점 계약으로 이어졌다. 조선 내 모든 송인 석유판매권을 장악한 것이다.

같은 해 독일의 세창양행은 네델란드령 인도네시아의 수마트라 Sumatra 산 석유를 시판했다.

세창양행은 이 석유를 염가로 조선에 보급하려 했으며, 『독립신문』을 통해 계속 광고전을 펼쳤다. 하지만 이 석유는 품질이 현격히 떨어져 수입이 중단되기도 했다. 일본상인들은 러시아산 석유

나 일본 석유를 미국제 중고 석유통에 넣어 미국 상표를 도용하기도 했다. 그러나 타운센드 상회의 석유판매에 다른 석유들이 영향을 미치지는 못했다. 스탠더드 회사 석유는 각 지역의 조합에 의해 담당 판매되었다. 각 조합은 1905년까지 인천, 부산, 군산, 목포, 원산, 대구에 설치되었는데, 기존의 석유를 판매하던 일본 상인들을 조합원으로 끌어들여 완전히 조선 시장을 독점했다.

근대 조선에 수입되어 생활문화의 구석구석을 바꾸어간 석유의 수입에는 미국 타운센드와 그의 상회가 있었다. 그러나 타운센드 상회는 1905년 일본의 지배력이 커지면서 큰 변화를 맞이한다. 주한 미국 공사 알렌이 본국으로 소환되고 미국 공사관이 철수를 검토하자 상세商勢가 급격히 약화되었다. 스탠다드 회사와의 석유 공급 특약이 깨진 것은 1912년이지만, 타운센드는 이미 1905년부터 업종 변경을 시도했다.

이후 석유공급의 이권은 고스란히 일본인에게로 넘어갔다. 석유는 산업사회를 이끌어간 원동력이었다. 그리고 석유는 지금까지도 수입된다. 석유의 수입과 판매가 미국상인의 손에서 일본상인으로 넘어간 것은, 구한말 직포업계와 제약업계와 유통업계와 크게 다르지 않다. 이루지 못한 정치적 독립과 경제적 자립경제 수립의 아쉬움은 그래서 더욱 크다.

〈이철성〉

3

근대 스포츠와 여가의 탄생

01.

몸 위에 새겨진
근대 역사 찾기

 1876년 개항은 근대의 기점이자 근대성을 논하는 출발점이다. 그로부터 40여 년간 우리나라는 서구와의 만남과 접촉을 통하여 전통 사회가 해체되고 근대 사회가 형성되는 동안 수많은 부닥침과 삐걱거림, 뒤틀림의 역사를 겪어 왔다. 충돌과 저항, 계몽과 자각, 이식과 수용 등 근대적 전환의 기폭제가 되었던 이 개화기의 종착점인 1910년에 이르러서는 식민지 수탈로 접어드는 파행적인 근대로 연결되었다. 이 시기는 식민지로 전환하는 어둠과 수난의 전사前史처럼 보이지만, 실제로는 근대성을 획득하기 위한 '열정의 시대'이자 '기원의 공간'이었다.[1]

 근대의 출발은 봉건 사회에서 자본주의 사회로 이행한다는 정치·경제적 차원에서만이 아니라 사유 체제, 삶의 방식, 규율, 습속 등 개개인의 신체와 여가 문화를 변화시키는 차원까지 아우르는 것이다. 그리고 그때 형성된 지층은 20세기를 관통하여 오늘날까지 굳건하게 지속되어 왔다. 서구 근대성의 산물로 출현한 근대 스포츠와 여가는 개항기에 도입된 후로 문명개화文明開化와 자강自強을 이루는 데 일정한 역할을 담당해 왔다.

그후 일제강점기와 1960~1970년대 산업화를 거치면서 서구적 모델에 의해 '근대화'되어 감에 따라 근대 스포츠와 여가는 건강과 즐거움을 찾는 수단으로서 거의 유일하고 최종적인 권위를 획득하게 되었다. 이러한 과정은 한편으로 오랫동안 건강과 즐거움을 담당해 온 '전통적인 놀이나 스포츠들을 주변화해 가는 과정'이었다. 그 결과 이제 우리는 서구 근대 스포츠의 신체활동을 당연한 것으로 받아들이게 되었다.

　이렇게 개화기에 근대 문물과 만나면서 얽힌 여러 기억은 흘러간 과거로 끝나지 않고 오늘날까지 우리의 몸 및 그와 연관한 놀이, 체육, 스포츠 문화에 대한 의식의 일부분을 규정하고 있다. 근대의 주체인 몸이 체험한 역사를 냉정하고 진지하게 분석하여 정리해야 할 이유가 여기에 있다. 아울러 그 과정에서 서구의 여가와 스포츠의 만남이 오늘날 우리의 삶과 인식에 미친 연관 관계를 고찰할 필요가 있다.

　이 글에서는 몸 위에 새겨진 근대의 역사를 추적하기 위한 하나의 기획으로 "우리나라에서 체육, 스포츠에 대한 기계론적 인식은 언제, 어떤 과정에서 출현하였으며, 그 출현은 어떤 메커니즘에 따라 몸에 대한 인식 틀을 '근대적'으로 전환시켰는가?"를 탐구하려 한다. 이는 몸에 대한 기계론적 인식 틀이 개항기에 이식·수용된 서구 근대성의 한 측면으로서, 지금까지 우리 몸이 겪어 온 근대의 역사를 극명하게 보여 주는 한 영역이라는 문제의식에서 출발한 것이다. 이 문제를 탐구하기 위해 근대 체육내지 스포츠를 분석 대상으로 삼은 것은 몸을 인식하는 새로운 틀의 출현과 전환에 중요한 계기로 작용하였으리라는 판단에서이다.

02. 위생과 체육의 시대

양생에서 위생으로

조선 사회는 19세기 중엽에 개항한 후 봉건 사회가 해체되면서 새로운 사회 질서를 모색하고, 외세의 도래에 직면하여 민족 정체성을 유지하기 위한 방안을 강구하였다. 특히 밀려드는 서구 열강의 압력 속에서 국권을 유지하고 강자가 되려면 신문화를 수용해 문명개화와 부국강병을 이루는 과제를 피할 수 없었다.[2]

서구 열강보다 열세라는 인식은 조선 민족의 힘을 양성해야 한다는 논리로 연결되었다. 이를 위해서는 교육을 통하여 인재를 양성하고 체력을 길러 국력을 키우는 것이 관건이었다. 하지만 힘의 논리는 조선 민중 개개인의 건강과 체력을 양성시키는 데서부터 출발하여야 했다. 우생학적優生學的으로 건강하고 튼튼한 몸 만들기가 자주적인 근대 국가로 가는 가장 기본적인 요소였던 것이다. 위생衛生은 근대의 문으로 들어가는 첫 관문이었다.

각국의 가장 요긴한 정책을 구한다면, 첫째는 위생이요, 둘째는 농상農桑이요, 셋째는 도로인데, 이 세 가지는 비록 아시아의 성현이 나라를 다스리는 법도라고 해도 또한 여기에서 벗어나지 않을 것이다. …… 내가 들으니 외국 사람이 우리나라에 왔다 가면 반드시 사람들에게 말하기를 "조선은 산천이 비록 아름다우나 사람이 적어서 부강해지기는 어려울 것이다. 그보다도 사람과 짐승의 똥, 오줌이 길에 가득하니 이것이 더 두려운 일이다."라고 한다 하니 어찌 차마 들을 수 있는 말인가 …… 현재 구미 각국은 그 기술의 과목이 몹시 많은 중에서도 오직 의업을 맨 첫머리에 둔다. 이것은 백성의 생명에 관계되기 때문이다.[3]

개화 지식인들은 문명개화의 척도로 위생을 전면에 내세웠다. 서구 여러 나라가 문명국이 된 힘의 원천을 건강한 백성에서 찾고자 하였다. 또 건강한 백성이 곧 국력이고 그 힘을 기반으로 문명 사회를 건설할 수 있다고 믿었다. 따라서 질병을 제거해야 인구도 늘고 부강해 질 수 있다고 생각하였다. 국가의 존재가 허약할 때, 유일하게 가동할 수 있는 에너지는 인적 자원뿐이라고 인식한 것이다.

위생이 이처럼 강조된 것은 비위생이 질병의 원인이 된다고 보았기 때문이다. 실제로 불결한 도로와 비위생적인 생활환경은 질병을 일으켜 국민 건강을 위협하는 걸림돌이 되었다. 더욱이 개항 이후 새로운 전염성 질환이 유입되고 퍼져 나가면서 이러한 우려는 현실로 다가왔다. 특히 1879년(고종 16) 7월 진국에 걸쳐 전염병이 돈 이후 1891년(고종 28), 1895년, 1902(광무 6) 등에 걸쳐 '호열자虎列刺,' '쥐통,' '서병鼠病'이라 불린 콜레라cholera로 사람들이 많이 죽었다. 그러자 유길준은 『서유견문록』에서 "전염병이 전쟁보다 더 무섭다."라고 할 정도로 위생 사업의 중요성은 그 무엇보다 시급한

과제로 인식되었다.

질병은 비위생에서 오는 것일 뿐 아니라 체력의 부실에서 비롯된다. 따라서 체력을 충실하게 만드는 일은 곧 국력을 강하게 하는 기반이었다. 국민의 '체력이 곧 국력'이라는 근대적 신체관이 싹트게 되었던 것이다. 우선 위생 상태를 개선하려는 노력은 불결과 비위생적 환경을 제거하는 일에서부터 시작하였다.

개천 정비, 길가에 대소변 금지, 물 끓여 먹기, 개천 물로 채소 씻기 금지, 노숙 금지, 아이들 발가벗고 다니지 못하게 하기, 술집에 모여 술과 푸성귀 먹고 좁은 곳에서 끼여 앉아 호흡하지 못하게 하기, 도성 안에 몇 군데 큰 목욕집을 설치해 가난한 인민 목욕하기, 반찬 가게와 판에 상한 고기와 생선 판매 금지, 순검巡檢들이 순찰하여 더러운 물건 치우고 개천 청소하게 하기 등이었다.[4] 위생 상태의 열악함을 국력 열세의 원인으로 파악한 것이다. 백성이 병이 없어야 나라가 강해지고, 백성이 건강해야 인구가 늘며, 인구가 늘어날수록 나라가 부강해진다는 믿음이 있었다.

위생이 궁극적으로 국력이 된 셈이다. 이를 위해 1885년(고종 22)에는 광혜원廣惠院을 비롯한 근대적인 의료 기관을 세우는 한편, 전염병 예방 사업을 꾸준히 전개하였다. 중앙에 위생 시험소를 설치하는 한편, 각 지방에 위생회를 결성하여 위생에 대해 관심을 환기시켰다. 서울에 목욕탕을 설치하여 목욕을 권장하고,[5] 각 학교에서는 위생을 위해 학생들에 대한 신체검사가 실시되었다.[6] 학생을 중심으로 한 청년층에게 가장 중요한 사항이 위생이고 그 다음이 학문과 도덕이라고 할 정도로 위생은 가히 절대적이었다.[7]

이 무렵에 나온 여러 잡지에서 '위생부'라는 고정란을 만들어 위생학을 소개하거나 위생 문제에 대한 계몽을 실시한 것도 그 같은 분위기를 잘 말해 준다. 이처럼 위생 사업은 비위생적 환경 제거 운동에 과학적 타당성을 부여하는 동시에 계몽 운동의 일환으로 추진

되었다. 위생 문제를 학문적으로 연구하여 과학적인 인식을 보급시킨 것은 비위생적인 환경만을 제거하려는 노력보다 한 걸음 진전한 것이다.

위생 관리와 함께 추진해야 할 일은 대중의 체력을 증진시키는 것이다. 제국주의 열강의 압력 속에서 국권을 지키고 국력을 키워 나가기 위해서는 비위생적인 환경을 제거해 건강을 유지하는 것만으로는 부족하였고, 좀 더 적극적인 체력 양성책이 필요하였다. 체력을 양성하기 위한 논리는 우선 전통적인 건강 관리법에서 찾으려 하였다.

공자와 다른 옛 성인들도 몸을 강장케 하라고 교훈하셨거니와 몸을 강장케 하여 심장을 단단하게 하고 편안하게 하려면 체조를 불가불 할 터이오.[8]

이제까지 유학자들은 몸을 기르는 방법으로 세종대(1419~1450)의 바라문 안마법婆羅門按摩法과 이황李滉(1501~1570)의 활인심방법活人心方法 등 의료 체조라 할 수 있는 양생법養生法을 실천해 왔다. 양생이 건강을 위해 가장 중요한 운동임을 이미 강조한 것이다.

다만 양생은 대중에게까지 보급된 건강 관리법은 아니었다. 건강을 관리하기 위한 양생법이 여기서 그치지는 않았다. 군사 훈련을 위한 각종 무예, 세시적인 놀이, 오락 등 다양한 체력 관리법이 있었다. 하지만 그 이전의 무예나 놀이는 개인의 건강이나 즐거움을 위한 활동이라기보다는 국가 체제나 왕실의 안정 내지 공동체 문화를 유지하기 위한 목적이 더 큰 것이었다. 개개인의 신체 활동 역시 자유롭게 표현하기보다는 질서와 조화를 위해 삼가고 절제할 것을 요구하는 유교 이데올로기적인 제약을 벗어나기 힘든 경우가 많았다.

조선의 교육은 문약성文弱性을 초래하여 급기야 서구 열강의 압

력을 받아 국가 위기를 초래했다는 비판에 직면하고 있었다. 반면,서구 열강이 아동 때부터 체조를 가르쳐 국민 체력을 체계적으로 육성한다는 사실이 곧 국력 차이의 원인으로 비쳐졌다. 따라서 문 위주의 교육이 국권을 상실한 주 원인이라는 비판이 쏟아지면서 체육에 대한 인식이 고조되었다.[9] 개화기 근대적 체육 사상과 몸에 대한 인식은 민족 내부의 필연적이고 절실한 요구에 기초를 두고 있었다. 동시에 교육 사상의 한 갈래로 체육 사상이 도입되었다.

개화 초기에는 서구의 교육 사상 내지 신체관을 수용하여 보급하는 데 일차적인 관심을 기울였다. 근대 교육의 3요소라고 하는 덕육德育, 체육體育, 지육智育의 등장은 바로 이를 잘 말해 준다. 체육은 몸을 움직임으로써 유쾌한 감정을 기르고, 건강함을 유지하여 행복한 삶을 살아가는 데 목적을 둔 신체 교육이다.

체육은 기존에 소수의 양생에서 다수 대중을 위한 위생을 강조하는 방향으로 나아갔다. 비위생과 불결한 환경에서 벗어나 질병 없는 깨끗한 몸으로 전환한 것이다. 이는 궁극적으로 국가의 공민으로서의 자질을 함양하는 것이었다. 근대의 몸이란 이처럼 신체를 건강하게 하며 질서를 존중하고 명령에 복종하여 참고 견디는 성격의 몸을 기르는 데 있었다. 양생에서 위생으로의 변화는 근대 초기에 전개한 국민의 몸 만들기 과제의 첫 번째 임무였다.

위생에서 구국까지

1905년(광무 9) 을사조약을 계기로 반식민지로 접어든 상태에서 조선의 체육은 큰 변화를 겪게 된다. 개인의 건강 증진을 위한 위생 체육에 중요성을 두던 체육이 국권을 상실할 위기를 타개하기 위한

구국 체육으로 전환한 것이다. 또한 우승열패優勝劣敗, 생존 경쟁 같은 중국 량치차오梁啓超의 사회진화론이 확산되면서 '교육이 국가 자강의 기초'라는 사상은 교육과 체육을 통한 구국 운동이 활발하게 전개되는 데 큰 영향을 미쳤다. 특히 1907년 고종의 강제 퇴위와 군대 해산을 계기로 군사 훈련으로 변화한 체육 활동은 병식 체조兵式體操를 중심으로 구국 체육이 실시되었다.

먼저 『대한매일신보』 1908년 2월 9일자 기사의 제목에 '덕德·지智·체體 삼육三育에 체육이 최급最急'이라고 한 것은 체육의 비중을 단적으로 표현한 것이다.

> 대저 덕·지·체 3자에 사람이 그 하나를 버리면, 사람이라 말하기 어려우며 나라가 그 하나를 버리면 나라라 부르기 어려우니 고로 이를 교육의 3요소라 이르는 바라. 그런즉 이 3육 가운데 무엇을 있게 하고 무엇을 버리고 무엇을 중하게 하며 무엇을 소홀히 하리오마는 공자가 말하신 족식足食, 족병足兵, 믿음, 3자에 부득이 그 하나를 버릴진댄 병·식을 버린다 함과 같이 만일 이 삼육을 가히 겸하지 못한다면 지·덕을 버리고 체육을 취할지니.[10]

이 글에서는 체육이 덕육과 지육보다 더 시급함을 말하고 있다. 심지어 '지육이 체육만 같지 못하다'라 하여, 체육의 중요성을 강조한다. 이는 종전까지 제육을 성시한 데 대한 비판을 의미하나. 이러한 경향은 반식민지 상태로 접어들기 얼마 전까지 체육을 덕육과 지육과 함께 교육의 3요소로 처음 인식한 것과 비교할 때 큰 변화였다. 체육을 가장 중요하게 취급한 까닭은 신체의 건강이 인간 생활의 행복을 주는 조건이기 때문이었다.

이러한 사실은 체육이 우리나라 근대 교육에서 전인교육全人敎育을 시작하는 계기로 작용하였음을 의미한다. 이와 함께 운동이 '사

람의 귀중한 생식'이요, '불건전한 신체를 회복하는 명약'이라는 표현처럼 체육의 중요성은 나날이 강조되었다.

그 결과 체육이 인간 생활 중 '행복의 기초'라는 인식은 '건강한 신체에 건강한 정신이 깃든다.'는 인식과 함께 근대 신체관 내지 체육관의 가장 중요한 인식체계로 자리잡아 나갔다.[11]

서양 철학의 말에 건전한 신체 중에는 건전한 정신이 첩재疊載한다 하였으니, 간단한 이 말 중에 무한하고 지극한 이치가 포함하였도다. 무엇이오. 이 20세기는 우승열패하는 경쟁 시대라 …… 문명국은 지덕만 있을 뿐 아니라 체력을 겸비하야 평시에는 건전한 신체로써 사회적 사업에 종사하고, 전시에는 활약하는 신체로써 군국적軍國的 의무에 헌신하야 자국을 발전케 하나니 이는 도시 체육의 공과라 하리도다. …… 아 대한독립의 기초는 국민에게 체육을 장권獎勸함에 있다 하노라.[12]

위의 내용에서 알 수 있듯이, 체육의 권장이 곧 대한 제국 독립의 기초라는 논리로 연결되었다. 개항 이전까지 국가 의식은 국가가 곧 임금과 같은 것이며, 백성은 통치의 대상에 불과하였다. 하지만 서구의 근대 사상이 들어오면서 임금의 권리와 동등한 차원에서 민권民權이 거론되어 국가의 인식이 변화하였다. 국가는 개인의 집합체이므로 개인 체력의 강약 여부가 곧 국력의 강약과 비례하였다.

더구나 국권 상실이라는 위기 상황에서 체육은 곧 국가를 지켜낼 수 있는 무력이자 독립의 수단으로 인식된 것이다. 그리하여 1906년(광무 10) 이후 체육의 필요성을 강조하는 계몽 운동이 불길처럼 번져 나갔다. 이른바 '위생의 시대'에서 '체육의 시대'로 바뀌고 있었다.

체육을 무력의 기초로 보았던 이 시기에는 행복의 기초로써 건강

의 중요성을 강조하기보다는 국가보전과 자주독립을 위한 정신력과 힘을 가장 우선으로 여겼다. 체육이 국권 회복을 위한 가장 기초적인 힘을 제공하였던 것이다. 이러한 분위기 속에서 국가 운명에 중대한 영향을 미치는 체육을 발전시키기 위한 다양한 담론談論이 쏟아져 나왔다. 그 하나가 호암湖巖 문일평文一平(1888~1939)의 '체육론'이다. 그는 민족의 체육 발전을 위해 최초로 체육 학교를 설치할 것과 체육 교사 양성, 체육 연구를 위해 해외에 유학생을 파견할 것을 주장하였다.[13] 또한 유근수劉根洙는 신문 기고를 통해 체육 학회와 공동 운동장의 설치를 주장하였다.[14] 이종만李鍾萬도 '체육이 국가에 대한 효력'이라는 논설에서 체육이 정신적 국민을 양성하는 근본이고, 국민의 단합력을 발생케 하는 원인이며, 국가 자강의 기초라고 파악하였다.[15]

문일평

 당시 계몽운동가들은 오직 힘으로부터 자유를 찾을 수 있다고 믿었다. 이에 따라 체육이 지닌 보편적 가치인 행복의 기초이자 개인의 건강과 삶의 질을 반영하는 특성은 접어 두고 우선 국가적·민족적 입장을 강조하지 않을 수 없었다. 그 결과 우리나라 근대 체육은 개개인의 몸의 가치를 중시하기보다는 집단적·전체적 몸의 가치를 중시하는 민족주의적인 경향을 강하게 띠게 되었다. 그리고 그러한 경향은 일제 강점기를 거쳐 최근까지 지속되어 왔다.

체육가 조원희가 펴낸 『신법유희법』
황성신문, 1910년의 광고.

03.

규칙 있는 장난,
스포츠의 등장

체양의 탄생과 학교체육

개화를 통해 근대 문명국가를 모색하던 조선 정부는 교육을 통한 자강의 길을 찾으면서 정신 교육과 신체 교육을 균형 있게 할 것을 강조하였다.[16] 1895년(고종 32) 2월 2일 고종이 교육 조서에서 교육의 3대 기강으로서 덕양德養, 체양體養, 지양智養을 공포하면서 '체양'이라는 신체 교육의 중요성을 천명한 것은 바로 그 때문이었다.[17]

1895년 고종이 내린 교육조서
체양이란 용어가 처음 등장한다

체양이란 것은 동작을 떳떳하게 함이니 부지런히 힘쓰는 것을 위주로 하여 게으름과 안일함을 탐내지 말고 괴롭고 어려운 일을 피하지 말며, 근육을 튼튼히 하고 뼈를 꿋꿋하게 하여 건강하고 병이 없는 즐거움을 누리게 하는 것이다.[18]

근대 교육의 전기가 된 교육 조서는 기존의 교육에서 거의 등한시하던 체육의 중요성을 공식적으로 선언한 기록이다. 수신이나 수양을 통해 몸과 마음을 닦고 기르던 유학 교육 방식이 근대식 교육

체계의 지육, 덕육, 체육으로 분리된 것이다. 그러자 체육에 걸맞은 조선식 용어가 필요하였다. 체양은 근대적인 신체 교육을 의미하는 주체적 용어로서, 체육을 대신한 표현이었다. 체양의 선언은 그 전까지 개개인에게 맡겨진 신체의 건강을 국가가 교육 체계를 통해 제도적으로 양성하겠다는 것을 의미한다. 신체 교육에 대한 인식의 변화는 서구 열강의 개방 압력에 대응하기 위한 개화의 모습이자 자강의 방편이었다.

신체에 대한 교육이 새로운 교육 체계 내에 포함될 수 있었던 까닭은 당시 서구 열강이 체육을 강조하던 현실을 꼽을 수 있다. 19세기 중반 의학과 생리학生理學이 발전하고 사회 진화론이 대두하면서 신체의 중요성을 강조하는 우생학적 담론이 광범위한 영향을 미치게 되었고, 이를 통해 체육에 대한 관심이 널리 확산되었다. 이러한 사상이 여러 경로를 통해 우리 개화 지식인들에게 전달되어 개화사상의 일부로 받아들여지게 되었다.[19]

이처럼 학교에서의 체육은 곧 병식 체조내지 보통 체조였다. 병식 체조는 1895년 최초의 학제를 공포한 이후 1909년(융희 3) '학교령'을 개정하여 공포할 때까지 학교 체조의 중심이었다. 특히, 중등학교는 병식 체조가 중점적으로 교수되었다. 병식 체조가 학교 체육의 중심이 된 이유는 체조 교사로 부임한 사람들이 대부분 군인이었다는 사실에서도 찾을 수 있다. 병식 체조는 강한 민족주의적 성격을 지니고 있었으며 군대 훈련 형식과 유사하였다. 따라서 체육이 신체의 정상적 발달과 건전한 정신의 함양을 이루기에는 한계점이 많았다.

연래年來 지방 학교의 체조 교사가 오로지 병식(체조)을 조박糟粕으로 신체가 발달하지 않은 아동을 교련하므로 체육의 본의를 잃는 자가 많더니 휘문의숙 체조교사 조원희 씨가 미용술, 정용술整用術, 신식

체조법을 발간하므로 일반 학도의 체조가 이를 쫓아 완전함을 가히 얻음이라 칭하는 자가 많더라.[20]

위의 내용처럼 병식 체조는 아동의 신체적 특징을 고려한 것이 아니었다. 따라서 병식 체조는 체육 본래의 목적을 달성할 수 없었다. 병식 체조의 강행은 학생들에게 체조 시간을 기피하는 풍조를 낳게 하였다. 실제로 학생들이 체조 시간을 기피하는 것은 보편적 현상이었다. 그러자 학교에서는 학생들의 체조 기피에 대한 처벌로 퇴학이라는 가장 엄한 징계를 내리기도 하였다. 이에 병식 체조를 극복하려는 노력으로 체조 강습회를 열어 새로운 내용의 체조를 보급하려는 움직임으로 나타났다. 그런데도 병식 체조가 학교에서 체조 수업으로 채택된 까닭은 국권 상실의 위기 속에서 민족을 지키기 위한 목적 때문이었다.[21]

우리나라의 근대 체육은 19세기 중엽 개항 이후 근대화의 물결 속에서 성립되었다.[22] 당시에는 앞서 언급한 바와 같이 체양이라는 말을 탄생시켰다. 서구의 phisical education이 일본에서 체육으로 번역되었다가, 체육이 조선에서는 체양으로 불린 것이다. 체양이든 체육이든 이 말은 몸을 기르는 것이고 곧 체조나 운동을 뜻하는 용어로 사용되었다. 다만, 체양이라는 용어는 분명히 체육의 조선식 표현이었는 데도 체육이라는 용어가 확산되면서 점차 사용하지 않게 된다. 물론 '지교', '덕교', '체교'라고 해서 체교라는 표현도 등장하지만, 일본에서 들어온 '체육'이라는 용어가 더 자주 사용된 것으로 보인다. 체양이라는 용어가 보편화되지 못했던 이유는, 무엇보다도 일본의 조선 내의 지배력이 확산되면서 체육이라는 용어가 자리잡아 나갔기 때문이었다. 결국 주체적인 용어로 탄생한 체양은 국권상실과 함께 역사 속으로 사라지고 말았다.

서구 문화와의 만남

규칙있는 장난, 스포츠의 등장

위생이 건강을 지키는 방법이라면, 체조를 비롯한 운동은 체력을 단련하는 방법이다. 팔과 다리를 비롯한 몸을 움직이는 모든 신체 활동이 곧 운동이다. 운동에는 다양한 신체 활동과 경기가 포함되어 있다. 운동이 신체의 움직임 전체를 포괄하는 개념이라는 사실은 다음의 『독립신문』 논설이 잘 보여 준다.

> 운동이란 것은 아무 일이라도 팔과 다리를 움직이는 것이 운동이니 걸음 걷는 것과 나무 패는 것과 공 치는 것과 말 타는 것과 배 젓는 것이 모두 운동이니, 자기와 형세대로 아무나 운동을 할 터이오. …… 매일 사람마다 운동을 몇 시간 동안씩 하고 저녁에 목욕을 하고 자면 첫째는 밤에 잠을 잘 자니 좋고, 둘째 음식이 잘 내릴 터이니 체증이 없을 터이라.[23]

운동에는 걸음걸이, 장작 패기, 공 치기, 승마, 노 젓기 등 모든 신체 활동이 포함된다고 하면서 매일 몇 시간씩 자기의 신체와 조건에 맞게 운동할 것을 권장하고 있다. 운동 후 목욕하는 것이 숙면과 소화에 도움을 주고, 체하는 문제를 막을 수 있음을 강조한다. 그런데 운동에는 단순히 걸음걸이 같은 움직임부터 노동을 위해 이루어지는 신체 활동, 아무런 목적 없이 자유롭게 이루어지는 놀이 활동, 체조같이 신체의 조화로운 발달과 균형을 목적으로 하는 신체 활동, 경쟁을 통해 승부를 가리는 운동 경기 등 그 종류가 매우 다양하다.

원래 조선의 전통적인 신체활동으로는 이황의 활인심방법이나 바라문비법과 같은 양생법이 존재해 왔다. 이것은 주로 유학자들이나 선승들의 건강 관리법으로 발달해 왔던 것이다. 그러다가 서구

의 근대식 체조가 들어오면서 개개인의 건강 관리법인 전통 체조법은 점차 자취를 감추게 되었다. 근대식 체조는 개개인의 건강 관리법인 동시에 집단적인 건강 관리 방식이 가능하였다. 이에 따라 체조는 개개인의 건강을 지키면서도 동시에 집단적인 체력 관리를 위해 활용되었다. 오히려 개개인의 건강보다는 전체 학생이나 국민의 체력 관리를 위해 작동되기 시작한 것이다. 위생이 근대적인 몸을 만드는 준비과정으로 기능했다면, 체조를 통한 체력의 단련은 근대적인 몸을 만들기 위한 본격적인 단계에 들어선 것이라 할 수 있다.

전통적인 신체활동으로는 체조법 이외에 '놀이' 또는 '무예'라는 영역에서 행해졌던 신체 활동이 있어 왔다. 특히 무과를 비롯한 각종 시취試取, 취재取才, 연재鍊才 등의 시험은 일정한 규칙 속에 경쟁력 있는 신체 활동을 벌였다. 또한 각종 놀이 가운데서도 상대편과 경쟁을 하거나 힘을 겨루기는 놀이 문화도 경기적인 신체 활동이었다. 이러한 경기적인 형태의 신체활동은 근대 이후에도 지속되었다. 특히 활쏘기, 씨름, 줄다리기 등의 세시적 놀이는 점차 전통적인 경기로 발전하게 되었다.

한편, 서구의 선교사들이나 외교관 또는 해외 유학생들은 근대적인 스포츠를 들여왔다. 축구, 야구, 농구, 자전거 타기, 정구庭球(테니스), 육상 등이 그것이다. 이와 같이 운동을 하되 규칙에 근거하여 경쟁하는 운동 경기를 당시 서구에서는 '스포츠'라고 불렀다. 하지만 구한말에 스포츠라는 말이 들어오지는 않았다. 그 대신 체조, 운동이라는 용어와는 달리 운동 경기를 새롭게 나타내는 흥미로운 용어가 등장한다. 바로 '승벽勝癖 있는 장난' 또는 '규칙 있는 장난'이 그것이다.

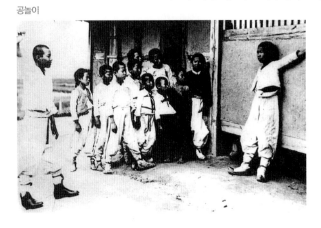
공놀이

서구 문화와의 만남

나라마다 승벽 있는 장난들이 있어 아희들과 젊은 사람들이 이런 장난을 하여 버릇(습관)하여야 힘도 세어지고 마음도 단단해지며 여간해서 아프고 여간해서 위태함을 무릅쓰고 견디는 힘이 생기는 것이라 …… 만일 사람의 몸이 약하면 마음이 약하여지는 것은 학문상에 분명한 일이라.[24]

우선 학문도 배우려니와 몸이 굳세게 되기를 공부하는 것이 매우 급선무이니 지각 있는 사람들은 운동을 하며 규칙 있는 장난을 시간을 정하여 놓고 매일 얼마큼씩 하여 몸을 힘히 가지고 여간 위태함과 괴로움과 아픈 것을 견데 버릇하며……[25]

뚜렷한 승부욕이나 경쟁 의식 없이 건강을 위해 행하는 운동과 달리, 승부를 겨루거나 규칙을 세워 장난하는 신체 활동을 곧 스포츠라고 본 것이다. 규칙있는 장난으로 상징되는 신체 활동이 스포츠를 대하는 19세기 조선의 인식이자 반응이었다. 오늘날 흔히 규칙을 지키며 경쟁하면서 즐기는 신체 활동을 스포츠라고 부른다. 운동 경기가 곧 스포츠인 것이다. 이러한 스포츠를 19세기말 우리는 '승벽있는 장난' 또는 '규칙있는 장난'이라고 부른 것이다. 하지만 점차 스포츠라는 용어가 확산되어 나갔다.

당시 조선인에게 스포츠는 상당히 생소한 것이었다. 계몽 활동을 펼치던 개화 지식인들마저 서양인이 정구하는 광경을 보고, "이같이 무더운 날에 손수 공을 쳐서 무엇하오. 하인이나 시키지……"[26] 라고 한 것을 보면 당시 스포츠에 대한 반응을 짐작하고도 남음이 있다. 체육에 대한 몰이해는 여성의 체육에 대해 훨씬 더 심각하였다. 당시 학교에서는 병풍을 치고 남녀 학생이 수업을 듣는가 하면, 이화 학당에서는 맨손체조를 가르치는 것이 문제가 되어 '이화 출신은 며느리로 삼지 않는다'는 이야기가 떠돌 정도였다. 심지어 황제가 참석한 자리에서 열린 여학생들의 어전운동회御前運動會를 여

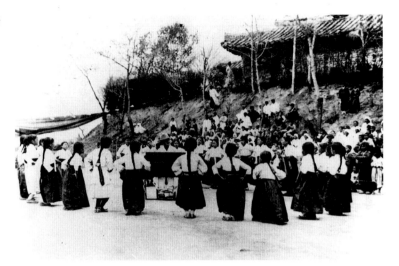
여학생들의 체조 활동

학도들이 불순하게도 반나체로 요염과 교태를 부렸다고 비판하는 상황이었으니,[27] 여학생의 체육 활동은 사실상 거의 불가능하였다.

　서구적인 스포츠가 등장하면서 체육은 이제 스포츠를 포함하게 되었다. 개화기는 전통 체육이 위축되는 분위기 속에서 근대 체육이 화려하게 등장한 시기였다. 근대 체육은 서구인들에 의해 첫 선을 보이기도 했지만, 주로 학교 체육을 통해 처음 소개되었다. 그리고 그것은 운동회를 통해 확산되었다.

운동회 개최

　부국강병과 문명개화의 일환으로 시작된 근대의 몸 프로젝트는 학교 체육에서 출발하여 사회 체육의 방향으로 발전하였다. 학교에서 도입한 몇 가지 스포츠 종목이 운동회를 통해 학생과 일반 대중에게 소개되기 시작한 것이다. 최초의 운동회는 1896년(건양 1) 5월 2일 동소문 밖 삼선평(지금의 삼선교)에서 이루어졌다. 영어학교 교사 허치슨Hutchison(轄治臣)의 지도로 소풍을 간 학생들이 야외에

서 운동회를 하였다.

영어학교 교사와 학도들이 이달 이튿날 동소문 밖으로 화류(소풍)를 갔다. 오랫동안 학교 속에서 공부하다가 좋은 일기에 경치 좋은 데 가서 맑은 공기를 마시고 장부에 운동을 하는 것은 진실로 마땅한 일이다. 다만 마음과 지각만 배양하는 것도 매우 소중한 일이요, 몸 배양하는 데는 맑은 공기에 운동하는 게 제일이요, 목욕을 자주하여 몸을 깨끗이 하는 것이 제일이다.[28]

이 운동회는 우리나라 역사상 최초로 열린 것이다. 당시 어떤 운동을 했는지 자세한 기록이 없다. 다만, 이듬해인 1897년 6월 훈련원에서 거행된 영어학교 대운동회를 통해 그 윤곽을 확인해 볼 수 있다.

6월 16일 오후 4시 30분에 영어학교 학생들이 훈련원 안에서 대운동회를 열었는데, 각국 공·영사와 정부 국무대신 및 그 외 고등관들과 외국 신사들을 청첩하였다. 훈련원 주위에는 울타리를 치고 그 울타리 위에 붉은 기를 많이 꽂아 관람자가 무단히 출입 못하게 하고 대청은 많은 의자와 탁상이 놓여 있어서 거기에는 다수인의 내빈들을 착석케 하고 입구와 대청 앞은 태극기, 미·영 등의 국기로 다채롭게 장식하였다. 총을 멘 학생들의 행진이 있은 후 각종 경기가 전개되었는데 영국 공사관 서기관 월리스 씨가 사령관이 되고 영국인 교사 터너 씨와 허치슨 씨가 심판관이 되고 핼니픽스 씨가 서기관이 되어 경기를 질서 있게 진행하였다. 대청에 임석한 내빈은 서울에 있는 각국 공영사 및 그의 부인들과 우리 관인들이 많이 참석한 가운데 대성황을 이루었으며, 이날의 경기 종목은 300보 경주(청소년, 내빈의 종목도), 600보 경주, 1,350보 경주, 공 던지기, 대포알 던지기(투포환), 멀리뛰

기(주폭도), 높이뛰기(주고도), 두 사람이 세 다리 달리기(이인삼각), 당나귀 달리기 경주(20필 참가), 동아줄 끌기(12인조)로 되어 있고 시상은 1, 2, 3등으로 되어 있다.[29]

초창기 운동회에서는 각종 경기를 시작하기에 앞서 학생들의 제식 훈련制式訓鍊을 하였다. 운동회가 그동안 익힌 병식 체조를 통해 육성된 씩씩한 문명인을 내외 귀빈에게 선보이는 자리이기도 했기 때문이다. 학생들의 제식 행진은 경기에 앞서 전개되는 빠질 수 없는 운동회 행사의 하나였다. 운동회의 경기는 크게 육상 종목과 오락 종목으로 구분된다. 육상 종목은 300보, 600보, 1,350보, 투포환, 멀리뛰기, 높이뛰기 등이었고, 유희적인 오락이자 전통 놀이를 스포츠화한 종목은 2인삼각(두 사람이 발을 묶어 세 다리로 뛰기), 당나귀 경주, 줄다리기 등이었다.

경기가 끝난 후에는 시상식이 벌어졌는데, 영국 총영사 부인이 호명하여 명예의 상품을 각 우승자에게 관중의 박수갈채 속에 수여하였다. 당시 함께 준 상품은 은시계, 시계 줄, 장갑, 은병, 주머니칼, 명함갑 등 값비싼 물품이었다. 이들 상품은 내외 유지들이 300원을 모아 중국 상하이에서 구입한 것이었다.

운동회는 학생들을 지도한 외국인 교사를 치하하는 것으로 마무리되었는데, 1천여 명의 귀빈과 관람자는 일몰 후에 돌아갔다. 운동회를 본 사람들은 영어학교를 칭송하고 이런 학교가 많이 생기기를 바랐다. 또 학생들이 진보해 가는 것을 보고 감격하여 눈물을 흘렸다고 한다. 학생들은 황제 폐하를 위해 만세 삼창을 불렀고, 선생님과 내빈들을 위해 갓을 벗고 천세千歲를 불렀다.[30] 대운동회는 관람자들에게 조선 민족의 진취성과 패기만만한 민족정기를 보여 주는 자리였다.

학교 체육이 발전함에 따라 운동회가 계속되었고, 새로운 스포츠

가 꾸준히 소개되었다. 날이 갈수록 많은 대중들은 스포츠를 지각인의 운동이요 문명화의 상징으로 인식하였다. 그에 따라 스포츠는 더욱 활기를 띠었으며, 운동 종목이나 규모, 횟수 등도 점점 늘어났다. 뿐만 아니라 국제적인 추세를 반영한 종목들이 운동회를 통해 도입되었다.[31] 영어학교 운동회를 시초로 이후 매년 각 학교에서는 운동회를 개최하였는데, 해를 거듭할수록 연합 운동회로 발전하였다.

하지만 당시 경기는 매우 무질서하여 불상사가 자주 일어났다. 선수는 고사하고 심판원조차 운동 정신이 결핍되고 경기 규칙에 미숙하여 정실情實 또는 오심으로 분쟁과 시비가 비일비재하였다.

(한성 사범학교원 최정덕), 관립 소학교 대운동 시에 행위 괴당乖當하야 교육상 관계가 심대하므로 이로 인하여 봉급 10일치를 벌로 내렸다.(관립 소학교원 김성진), 관립 소학교 대운동 시에 몸을 잡고 삼가지 못하여 교사의 품위를 잃은 것이 심대하므로 봉급 10일치를 벌로 내렸다.[32]

관립 소학교원 홍성천, 한명교, 박치훈, 관립 소학교 대운동 시에 행동을 삼가지 못하여 교사의 체면을 손상했으므로 견책함, 이상 6월 일 학부[33]

개화기 학교 체육과 운동회, 각종 스포츠를 보급하는 데는 허치슨, 핼니팩스(Hallifax, 奚來百士), 계상, 나르텔(Martel, 馬太乙: 프랑스어 학교 교사), 질레트(Gillet, 吉禮泰: 황성 중앙 기독 청년회 총무) 등의 노고가 매우 컸다. 그 가운데 허치슨은 학교 체육을 통해 다양한 운동 경기를 가르치는 동시에 운동회를 개최하는 데 크게 기여하였다. 이에 1899년(광무 3) 5월 2일에 대한제국 정부는 허치슨에게 종2품 금장을 수여하였다.[34] 근대 이후 교육에 대한 공로로 포상을 받은 최초의 외국인이었다.

개최년도	주최 및 주관처			계
	학교	사회단체	기타	
1896년	2		1	3
1897년	3			3
1898년	1			1
1899년	4		2	6
1905년		2		2
1906년	14	2		16
1907년	24	2	2	28
1908년	65	6	13	84
1909년	15	1	4	20
1910년	22	5	8	35
계	150(76.7%)	18(7.9%)	30(15.4%)	198(100%)

운동회는 1896년(고종 22) 이래 1899년(광무 3)까지 학교를 중심으로 점차 활성화되는 듯하다가 1899년 이후부터 1905년까지 거의 나타나지 않는다. 이 사실은 자료의 미비 때문에 생긴 결과라고 추정된다. 1905년 을사조약을 체결한 후부터 운동회는 빠른 속도로 증가하다가 1907년 고종의 강제 퇴위와 군대 해산 이후에는 더욱 급속히 팽창하였다. 이러한 사실은 운동회가 단순히 즐거운 시간이 아니라 당시 민족의식을 일깨우고 국권 회복을 위한 염원을 담은 행사였음을 말해 준다.

1908년(융희 2) 5월 21일에는 순종 황제가 황후와 함께 창경궁에 나가 운동회를 구경하였다. 당시 각 학교의 학도와 여학도 가운데서 예능이 뛰어난 사람들을 모아서 연합 운동회를 거행하였다. 이때 황실 사람과 문무 관리와 부인이 함께 참관하였으며, 내각의 각 대신이 부인과 함께 구경하였다.[36] 이듬해인 1909년 4월 30일에는 시종侍從 이명구를 보내어 수학원修學院의 운동회에 칙서를 전달하면서 돈 100원을 하사하였다.[37] 같은 해 5월에는 황제가 북일영北

─울에 나가 관립고등여학교의 운동회를 구경하였다. 황족과 대신의 부인과 함께 참관한 것이다.[38]

이와 같이, 1904년 러·일 전쟁 이후 반식민지 상태로 접어들어가고 을사조약이 체결된 후 체육은 이제까지 자주적 근대 민족 국가의 수립이라는 목표와는 달리 국권을 회복하기 위하여 실력을 양성하려는 체육 활동내지 군사 체육으로서의 성격을 강하게 갖는다. 그러자 일본이 설치한 통감부는 학부 주최의 연합 운동회를 재정난을 빙자하여 중지시켰다. 그럼에도 운동회는 계속되었지만, 마침내 1910년 한일병합 직후인 1912년 5월 운동회에서 불상사가 생긴 것을 이유로 운동회를 폐지하기에 이르렀다. 근대 체육을 소개하는 자리가 되었던 운동회는 먼 훗날 국권을 찾기 위한 실력 양성 운동의 일환으로 행해졌다. 하지만 우리나라 체육의 근대화와 대중화에 크게 기여하였다.

04.

근대 대중여가의 공간과 활동

서구 문물이 유입되면서 여러 가지 근대 대중 여가와 관련된 시설물이 건립되고 그에 따른 여가 활동이 이루어지기 시작하였다. 근대의 모습은 서울을 비롯해 개항장인 인천, 부산, 원산에서부터 점차 확산되어 갔다.

도로가 개설되고 철도가 놓이며 국내외의 정기 여객선이 왕래하면서 교통수단이나 교통로를 통해 근대의 풍경이 점차 짙어진다. 그 대표적인 사례로 대중목욕탕과 이발소, 실내 공연과 활동사진, 자전거 타기, 여행 등을 들 수 있다.

목욕탕과 이발소

개항 이후 서구인의 시각으로 본 조선 사회는 우선 깨끗하고 말끔함을 회복해야 할 대상이었다. 그 과정에서 자연스럽게 등장한 공간이 대중목욕탕과 이발소였다. 이식된 근대화의 풍광인 목욕탕과 이발소는 위생과 청결의 상징이자 문명인이 되는 통로였다. 그

전까지 목욕은 집 안이나 냇가에서 했다. 병자의 경우는 온천을 이용하기도 하였다. 하지만 양반이나 부유한 이들과 달리 가난한 백성은 목욕을 자주하기 어려웠던 것 같다. 1896년(건양 1)에 가난한 인민들의 목욕을 위해 도성 안에 목욕집을 설치하자는 움직임이 처음 제기된 것도 그 때문이었다.[39]

조선인 가운데 가난한 인민들이 목욕 문화에 익숙하지 않은 사실은 서구인의 시야에 조선인이 불결하고 비위생적인 것으로 비쳐졌고, 질병의 원인으로 인식되었다.

대한 사람은 목욕을 자주 아니하여 병이 자주 나니 이왕에 지는 일은 말할 것 없고 목욕시킬 방책을 강구함이 급무다.[40]

이처럼 질병을 미리 방지하기 위해서는 청결이 우선이었다. 그러한 상황에서 "몸을 배양하는 데 맑은 공기에 운동하는 게 제일이요, 목욕을 자주하여 몸을 깨끗하게 하는 것이 제일이다."라고 하여 목욕을 권장하는 목소리가 커지지 시작하였다. 목욕은 개인이 부지런만 하면 누구나 할 수 있는 위생법으로 인식되었다.

목욕하는 일은 다만 부지런만 하면 아무라도 이틀에 한 번씩은 몸 씻을 도리가 있을 터이니 이것을 알고 안 하는 사람은 더러운 것과 병 나는 일을 스스로 취하는 사람이다.[41]

불결함과 질병을 막기 위해서는 이틀에 한 번씩은 목욕할 것을 권장하고 있다. 이러한 분위기에서 대중목욕탕이 서울과 부산을 비롯한 전국의 도시를 중심으로 생겨나기 시작하였다.

특히, 1900년(광무 4) 동래에서는 온천을 개발하면서 공중 목욕 시설이 생겨 오늘날 대중목욕탕의 시초가 되었다. 1901년에는 서

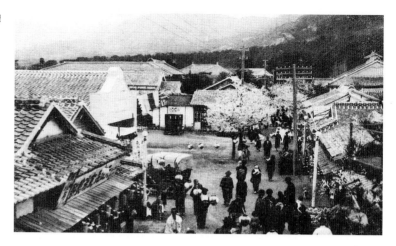

동래온천장 대욕장통 풍경

울의 도심 목욕탕에 한증막이 처음으로 등장한다. 한 신문은 무교
동에 위치한 취향관翠香館에서 목욕탕에 한증막을 처음으로 설치한
후 이를 소개하는 광고를 실었다.

무교 취향관에서 음력 7월 17일부터 목욕탕을 정결이 수리하고서
한증막을 처음 설치했으니, 첨군자僉君子는 내임하시기를 바람.
취향관 고백告白[42]

한증막을 설치한 취향관은 1901년 8월 27일부터 9월 28일까지
모두 23차례에 걸쳐 신문 광고를 내어 손님을 유치하였다. 이듬해
인 1902년 4월 18일부터 욕탕 개설을 알리는 신문 광고를 내는데,
동서양 각색 주과酒果를 준비하고 손님 접대를 한다는 광고를 낸
점으로 미루어 취향관이 대중들의 목욕탕이라기보다는 음주 문화
를 겸한 고급 목욕탕임을 알 수 있다.

취향관은 1903년에도 두 차례에 걸쳐 욕탕과 함께 내외국內外國
요리를 다시 마련했으니 와달라는 광고를 게재하였다.[43] 취향관 목
욕탕이 내국인보다는 주로 외국인을 위한 종합적인 휴게 장소였음
을 시사한다. 개항 이후 목욕 문화 차이로 불편을 느끼는 서양인을

위하여 서양식 호텔과 여관이 생겼으며 모든 숙박업소에서는 음식과 목욕탕을 구비하였을 것으로 보인다.

이와 함께 서울 도심 안에는 시민들을 위한 목욕탕도 생겨나 대중의 사랑을 받았다. 1902년(광무 6)에는 새문 밖에 장수정長壽井이란 간판을 내건 대중목욕탕에서는 가끔 공짜로 목욕탕을 개방하였다.

음력 9월 25일은 영친왕 탄신일이라. 새문 밖 장수정 목욕탕에서 돈을 받지 않고 목욕하게 하며 무관 학교 참위 차만재 씨가 목욕하는 사람에게 수건을 각 한 번씩 분급하고 경축한 고로 광고하오니 첨군자는 조량照亮하오. 고원학 고백.[44]

영친왕의 탄신일 같은 국가적 경사에 목욕탕을 무료로 개방한 것이다. 이를 경축하기 위해 무관학교의 교관이 목욕탕에 후원을 해 목욕하는 사람들에게 수건을 선물한다는 광고가 흥미롭다. 백성들의 위생과 청결을 책임지던 목욕탕인 만큼, 대중목욕탕에 대한 후원은 민족적인 일이자 국가를 위한 일이 되었다. 그렇지만 목욕탕은 공개적으로 신체를 드러내기를 꺼리던 당대인들에게 여전히 낯선 장소였다.

양품 목욕통이 수입되는 한편에서는 가난한 백성들이 대중목욕탕조차 이용하기 어려웠나. 그러사 1908년에 위생을 위한 방안의 하나로 서울 도성 안의 몇 군데에 큰 목욕집을 설치해 가난한 인민들이 목욕할 것을 주장히였다.[45] 당시 대중목욕탕이 대중의 건강괴 즐거움을 위해 얼마나 활용되었는지는 자세히 알 수 없다. 하지만 목욕탕은 당시 이발소와 함께 여러 사람의 불결함을 씻어 내는 장소였던 만큼, 전염병이 발생하지 않도록 소독과 방역하는 일도 빼놓을 수 없는 문제였다.

목욕탕은 여러 사람 신체의 오물을 세척하는 곳인 까닭에 목욕하는 한 사람의 피부병과 기타 전염병자가 있을 때는 그 후에 오는 자가 그 병균을 받을 수 있다. 이발소도 또한 많은 사람이 동일한 기구로 이발을 받는 까닭에 그 한 사람이 독두병(머리 벗어지는 병과 같음)과 전염병에 걸린 자가 그 병균을 받을 수 있다. 이에 두 장소는 전염병에 매개를 이루기 가장 쉬우니 이 장소에는 가장 임독 또는 독두병 독을 받아 몸을 상하는 자가 세간에 그 사례가 적지 않으나 이들 장소에는 전염병 예방에 설비와 병독소멸에 방법을 강구하는 일이 필요됨을 아시오.[46]

이발은 고종이 단발령을 내리고 자신도 강제 삭발당하는 것으로 시작되었다.[47] 1895년(고종 32) 11월 15일 궁궐 안에서는 친일파의 사주를 받은 훈련대 장교 3명이 대신들 앞에서 칼을 빼들었다. 단발령의 명목은 위생에 이롭고 작업에 편리하다는 것이었다. 단발령과 함께 고종이 머리카락을 잘라 솔선수범을 보인 뒤 등장한 이발소는 이후 목욕탕과 함께 위생과 청결을 위한 불가피한 근대의 이식처移植處였다.

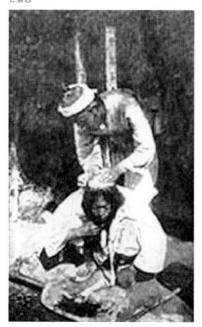

단발령

고종이 어쩔 수 없이 강제 명령을 내렸지만 수백 년 동안 지켜 온 관습을 하루아침에 뒤엎을 수는 없었다. 몸과 마음을 하나라고 생각하던 조선인에게 부모에게서 받은 신체를 잘라 낸다는 것은 곧 부모에 대한 씻을 수 없는 죄요 나를 죽이는 것이라고 생각하였다. 유교적 신체관에서 나의 몸은 내 몸이 아니라 부모와의 관계 속에 존재하는 몸이었기 때문이다.

이 때문에 시골로 숨는 사람도 생겨났다. 정부는 '체두관剃頭官'이라 해서 머리카락을 짧게 자르는 관리를 임명하여 거리를 지나가는 행인들을 잡아 강제로 머리를 잘랐다. 그러자 머리카락을 잘린 사람 중에는 스스로 목

숨을 끊는 사람도 있었다. 서울 안은 통곡으로 가득 찼고, 지방 수령들도 정부의 명령에 따라 백성들의 머리를 잘랐다. 그러자 의병이 일어났고, 백성들의 머리를 깎았던 고을 수령은 의병의 칼에 머리가 잘려 나갔다. 비위생의 상징으로 여겨지던 장발을 자르라는 단발령을 공포하였으나 시국은 예상치 못한 대재앙으로 치달았다. 고종이 황제에 등극하면서 다시 단발령을 철회하였지만, 단발은 위생과 관련되었고 문명개화한 사람의 상징이 되어 갔다.

한편, 서울 종로에 이발소가 설치된 것을 비롯해 여러 이발소가 생겨나기 시작하였다. 이발소는 양옥으로 지은 건물에 차려 위생과 청결의 장소로 인식되었다.

본인이 경성 종로 대광교 남천변 수월루 아래 양제옥洋製屋(서양식 가옥)에 이발소를 개업하였사오니, 첨군사는 왕림하심을 경요敬要. 머리 깎고 백호 치고 상투 짜읍 제일 이발소 주 김인수 고백.[48]

이발은 칼과 가위로 상투를 자르고 수염을 치고 머리를 깎는 형태였다. 이러한 작업은 대개 백정 2세들이 하였다. 1894년(고종 31) 신분 개혁이 있게 되자 백정 2세가 전업을 하여 이발소, 구두 짓기 등에 종사하였던 것이다. 가장 천한 신분이던 사람들이 문명개화를 다듬는 선도자가 된 셈이다.

이발 기계인 바리캉bariquant이 등장한 것은 1905년(광무 9)을 전후한 시기였다. 바리캉은 1871년 프랑스 기계 회사인 바리캉 마르의 창시자 바리캉이 발명해 붙은 이름이다. 유럽에서 유행한 문명화의 도구가 이제 동아시아에 자리 잡고 있던 조선의 단발에 기여하게 된 것이다. 바리캉은 이발 기기의 간판이자 전근대의 체모體毛를 제거하는 상징으로 인식되어 갔다.

이처럼 단발은 야만에서 문명인이 되는 계기였을 뿐 아니라 양반

과 상놈의 구별을 없애는 상징적인 의식이었다. 또한 신학문을 공부하는 학생은 비위생과 불결의 온상이라고 지적된 장발을 그대로 간직하기 어려웠다. 국가와 학교, 개화 지식인은 학생에게 단발을 하라고 연일 목소리를 높였으나 아버지로 대표되는 가정은 자식의 단발을 곱지 않은 시선으로 바라보았고, 이 때문에 자녀를 학교에 보내지 않는 경우도 있었다. 친구를 따라 단발한 학생이 집으로 쉽게 들어갈 수 없게 되었고, 날이 저물어서야 그것도 부모 몰래 벙거지를 쓰고 귀가하는 일이 비일비재하였다.

1907년(융희 1) 고종이 강제로 퇴위되고 순종이 즉위하자, 그는 일제의 강압에 못 이겨 단발을 하고 독일식 군복을 입었다. 이때 궁중에 처음으로 이발소가 설치되었다.[49] 당시 일본인 이발소에서는 황제의 단발을 축하하며 이발비를 50% 할인하였고, 경찰서에서는 '단발대斷髮隊' 500여 명을 모집하여 각 처로 보냈다. 시골 학교에서는 교실에 걸어 놓은, 단발한 황제와 황태자의 어진이 가짜라며 불살라 버리는 일이 발생하였다. 황제와 황태자를 실제 본 적이 없는 사람들, 상상 속의 이미지로만 각인되었던 황제와 황태자의 모습이 설마 짧은 머리에 이상한 군복을 입었을 것이라고는 상상할 수 없었던 것이다.

근대 학교에서는 학생들에게 단발을 해야 운동회에 참석할 수 있다고 규정을 정해 놓았으므로 댕기 동자는 더 이상 버틸 수 없었다. 처음에 내렸다가 취소된 단발령은 대상을 성인 남성으로만 제한한 것이었다. 그런데 남학생은 물론이고 여학생도 단발을 해야 황제가 친림親臨하는 대운동회에 참석할 수 있었다.[50] 강요된 단발이지만 문명화의 문턱을 넘기 위해 댕기 동자와 댕기 낭자는 전통을 과감히 잘라 내야만 하였다.

한편, 이발 문화가 확산되면서 서울에는 곳곳에 이발소가 늘어났다. 그러자 각 지역의 조합이 결성되고 손님을 유치하기 위한 이발

단발한 고종

서구 문화와의 만남

소들의 경쟁이 일어났다.

> 이발소 경쟁, 일본인 등전등자藤田藤子 및 아국인 장병두, 이동희 제
> 씨諸氏 등이 중부 사동 등지에 이발소를 개설하고 이발 요금은 상등에
> 12전 5리, 중등에 7전 5리, 하등에 5전씩 받기로 적정하고 일인 등전
> 씨가 각 파출소 근무하는 순사 등에게 명함으로 광고하였다는데, 북부
> 예빈동 소재 이발조합소원 조준성 씨는 이에 대하여 장차 질문할 터
> 이라더라.[51]

단발령 이후 이발소가 생겨난 지 10여 년 만에 요금 경쟁을 하는
상황에 이른 것이다. 개화기 이발 요금은 크게 상·중·하 3등급으
로 구분되어 있었고, 당시 가장 큰 고객은 늘 짧은 머리를 유지해야
하는 파출소의 순사였다. 이발소 업주들은 이들을 대상으로 치열한
판촉전을 벌이기 위해 명함을 만들어 돌리고 싼 이발비를 제시하는
노력을 경주하지 않으면 안 되었다.

불결과 비위생에서 청결과 위생의 상징이 된 근대화는 목욕탕과
이발소를 통해 일상의 미시적인 영역에서 근대적인 규율과 습속을
구성원들의 신체에 새긴다. 이들 공간은 개화기 조선인의 신체에
일련의 문명화된 표상을 그물망처럼 새겨 넣음으로써, 근대적 주체
를 만들어 낸다는 점에서 일종의 근대성의 성소聖所였다.

실내 공연장과 활동사진 완상

근대의 공간은 개항장에서 도시로 확대되었다. 서울, 부산, 인천,
원산은 근대화의 진원지이자 그전까지의 봉건성을 탈피해 가는 전
초 기지였다. 근대의 조선인은 도시의 공간 속에서 전통적인 공간

이 해체되고 양옥洋屋이라는 서양식 건축 속에서 구축되는 문명화된 여가 문화의 유혹을 뿌리치기 어려웠다.

실내 공연장과 활동사진活動寫眞이 새로운 볼거리 문화를 구축해 갔다. 우리나라의 전통 예술 공연은 실내와 실외로 나누어진다고 할 수 있다. 전자는 선비들의 풍류방風流房 문화이고 후자는 두레 풍물이나 굿과 같이 일과 놀이와 의례 등이 결합된 공동체 문화와 관련되어 있다.[54] 그러다가 18세기 이후 도시는 상업 자본의 발달로 문화 욕구가 팽배해져 상인들의 집단 거주지를 중심으로 각종 상설 극장이 만들어지게 되었다. 그러나 실내 공연이 이루어졌다고 해도 공연을 위한 별도의 공연장이 있는 것은 아니었다.

개화기 서울의 공연 문화에 대한 상황을 직접 본 독일인 헤세 바르텍E. Hesse Wartegg은 다음과 같이 전한다.

> 서울에는 커피나 차를 마시며 즐길 수 있는 극장이나 술집이 없다. 따라서 마땅히 기분 전환을 할 수 있는 옥외 시설이 없는 대신 기녀들을 집으로 불러 여흥을 즐긴다. 또한 만담이나 재주를 부리는 광대들이 처마 밑에서 길가는 행인의 마음을 사로잡는데, 재미가 더할수록 그들 앞에는 동전이 수북이 쌓이게 된다. 국왕도 가무를 좋아해 궁궐에 기녀나 악사들을 두고 1년에 수차례씩 연회를 베푼다. 서양인들은 한국 음악을 중국이나 일본 음악과 유사하다고 여기고 있으나 실제로는 한국 음악이 훨씬 아름답다.[52]

서양의 공연 문화는 폐쇄된 실내 문화가 발달한 반면에 조선의 공연 문화는 공개되고 개방된 마당 문화를 발전시켰다. 정자나 마당에서 누구나 아무런 제약 없이 참여하여 같이 노래하고 춤추며 흥겹게 즐길 수 있었다.

서양의 오페라나 연극은 조용하고 정적이 흐르면서 연기자와 관

객이 명확히 구분되어 관객은 수동적이고 타율적인 관람만 할 뿐 같이 어울릴 수 없다. 그러나 우리의 공연 문화는 관객과 연기자가 함께 참여하여 어우러지는 문화 형태이기 때문에 밀폐된 공간에서는 이루어지기 어려웠다.

그러다가 1899년(광무 3) 4월 서울 아현동에 최초의 실내 무대인 무동연희장舞童演戲場이 만들어졌다. 1900년에는 용산 무도연희장을 비롯해 이러한 극장이 하나 둘씩 생기기 시작하였다. 그 가운데 1902년에는 고종의 칙허勅許를 얻어 연예를 관장하는 궁내부宮內府 소속의 협률사協律社라는 관립 극장이 세워졌다. 협률사는 궁중 내의 연희 무대를 궁궐 밖의 실내 극장으로 이전함으로써, 우리나라에 본격적인 정기 공연 시대를 열었다. 현재 광화문 새문안 교회 자리에 있던 황실 건물인 봉상시奉常寺의 일부를 터서 만든 이 극장은 2층에 500석 정도의 규모였다.

새로 생긴 극장에서 직접 관람했던 프랑스인 에밀 부르다레Emile Bourdaret는 당시 극장의 광경을 자세히 묘사하였다.

저녁 시간을 보내기 위해 몇 주 전에 문을 연 서울의 유일한 극장엘 갔다. 극장의 명칭은 '희대' 또는 '소청대'라고 하는데, 이는 '웃음이 넘치는 집'이라는 의미를 지녔다고 한다. 허름한 시골집과 덮개로 막아 놓은 우물 등 극장 입구 주변이 너무도 황량하여 놀랐다. 이러한

협률사 극장과 1904년 협률사의 전속 창극 단원들

광경은 궁궐 주변에서 흔히 볼 수 있는 것이라서 그런지 한국인들은 대수롭지 않게 생각하는 것 같았다. 극장에 들어서면 일등석과 연결된 나무 계단이 무대 앞까지 이어져 있는데, 이것은 이 극장의 유일한 2층이다. 일반석은 악단 옆의 아래쪽에 있으며, 이등석은 정면 위쪽에 있었다. 지금까지도 줄타기 등을 공연할 때면 항상 바람이 솔솔 들어올 정도로 뚫린 곳이 있어서 출연진들이 햇빛이나 비를 천막으로 막아야 했다. 건물도 튼튼하지 못하여 극장을 다시 수리해야 했다.

400여 명을 수용한 공간으로 무대와 관객 사이에 약간 간격이 있는데, 여기에는 곡예 시범 시 연주하는 악대가 자리 잡았다. 조명 시설은 더욱 보잘 것 없어 가까스로 설치된 겨우 몇 개의 전기 램프만이 커다란 극장 안을 비추고 있었다. 그러나 (베트남) 하노이 극장과 비교하면 그래도 나은 수준이다. 관중석에는 흰옷을 깔끔하게 차려입은 관리들이 양반의 지위를 한껏 뽐내기 위해 실내가 어두워 남들에게 안경이 보이지 않는 데도 커다란 뿔테 안경을 쓰고 있었으며, 크리스털로 만든 안경 유리알은 지름이 10cm나 되는 것도 있었다. 또한 바로 앞좌석에는 양갓집 규수들이 있었는데, 그들은 들떠서 떠들며 요란스럽게 북적대고 있었다. 초록색 두루마기를 걸친 용감한 한 여인이 좌석이 아닌 빈 곳을 교묘하게 비집고 들어가 앉는 것도 눈에 뜨였으며, 일부는 아예 바닥에 그냥 주저앉아서 보기도 하였다. 이에 반해 지위가 낮은 서민들은 비교적 조용히 앉아 있었다.[53]

협률사 주변의 허름한 광경, 무대와 객석의 내부 시설, 큰 안경 쓴 양반 관리, 신기함에 들뜬 양갓집 규수들의 재잘거림, 조용히 앉아 관람을 기다리는 서민까지 당시의 상황이 생생하다. 협률사 이외에도 1907년에는 연흥사延興社, 광무대光武臺, 단성사團成社 등 여러 극장이 생겨났다. 그러자 그동안 각 지방을 유랑하던 예인 집단들이 상설 실내 연희장으로 모여들었고, 이 속에서 창극唱劇 같은

새로운 장르가 탄생되었다. 다른 한편으로는 서양 음악이 유입되면서 상업적인 음악회가 열렸고, 외국 유학을 다녀온 양악洋樂 연주가와 외국인 내한 연주자가 늘어나 공연 문화는 점차 다양해져 갔다.

협률사는 1908년에 원각사圓覺社로 바뀌었다. 실내 공간에 연희장을 설치하거나 전통적인 판소리 가객歌客이나 예인들이 공공 극장에 오른 것 역시 전통적인 양식에서 벗어난 근대적 유통 방식으로서, 점차 대중 여가를 발전시킬 기반이 되어 갔다.

한편, 근대적인 극장과 함께 새롭게 선보인 것은 움직이는 활동사진이었다. 훗날 영화라고 불려진 활동사진은 개화기 조선인들을 깜짝 놀라게 한 '거리의 등불'이었다. '활동사진'이라는 말은 1899년(광무 3) 일본 영화가 만들어져 전국으로 순회 공연을 하면서 처음 생겨났다. 대중에게 활동사진이 알려지게 된 것은 1903년 경이다.

〈활동사진 광고〉 동대문 내 전기 회사 기계창에서 시술하는 활동사진은 일요일 및 비 오는 날을 제외하면 매일 하오 8시부터 10시까지 설행되는데 대한 급 구미 각국의 생명 도시의 절승한 광경이 구비되었다. 허입요금許入料金 동전 10전.[54]

스크린과 영사 장비 등 간단한 설비만 갖춘 야외극장이어서, 비가 오는 날은 상영을 중지하였다.[55] 일요일과 비 오는 날을 제외하고 매일 저녁 상영되는 활동사진 구경은 서울의 밤거리에 등상한 새로운 관람 문화였다. 활동사진이 처음으로 국내에 유입된 것은 프랑스 작품을 비롯한 외화였다. 당시 활동사진은 단순한 사진의 복제품에 지나지 않아 겨우 몇 분 동안에 끝나는 다큐멘터리였다.

매일 방영되는 활동사진은 저녁 소일거리로 서울 시민들에게 큰 인기를 누렸다. 입장료는 자리에 따라 영화관마다 차이가 있었는데, 대체로 상등(20전)과 하등(10전) 두 가지가 있었다.[56] 값이 싸다

고 광고하였지만, 당시 신문 한 달 구독료가 20~30전 정도였으니 결코 싼 소일거리는 아니었다. 매일 저녁 입장료 수입이 100원에 달했다는 점으로 보아 10전을 기준으로 줄잡아 천여 명의 관객이 몰려온 셈이다. 그 당시 서울 인구가 20만 명 정도였으니 엄청나게 많은 숫자였다.

초기의 활동사진 상영은 외국인들이 자국의 담배를 판매할 목적으로 이용하기도 하였다.

> 활동사진 완상금은 매일 환화圜貨 10전으로 정하되 그 돈 대신에는 좌개左開한 영미 연초회사英美煙草會社에서 제조한 권연공갑으로 영수함, 올드꼴드old gold 10갑, 꼴드피쉬gold fish 20갑, 할노hald 10갑, 호늬honey 10갑, 드람헤드drum head 20갑[57]

이 밖에 한미전기회사韓美電氣會社도 전차 고객을 끌기 위해 동대문 전차 차고 근처에 활동사진 관람소를 설치하였다. 당시 상영되던 활동사진은 영미 연초회사와 한미전기회사가 추진하고 일반에게 공개하여 흥미를 끌어 흥행의 시초를 만들었다.

야외 상영장으로 출발한 활동사진 전람소는 1905년 무렵 동대문 활동사진 사진소로, 1907년에는 광무대라는 전문극장으로 변해 갔다. 활동사진을 상영하는 극장은 신문로 외곽을 비롯해 서울의 곳곳에 세워졌다. 활동사진은 황실을 위해서도 상영되었다. 장소는 창덕궁이었다. 황태자였던 순종은 황태자 시절 활동사진을 좋아하여 수입할 때 작품을 선택하기도 하였다.

관객은 신문 광고를 통해 끌어 모았다. 우리나라와 동서양의 영화였으나 구체적인 제목은 실리지 않았다. 그 까닭은 영화가 활동사진의 중심 프로그램은 아니었기 때문이었다. 판소리, 탈춤, 창극, 연극, 곡예 등이 중심이었고 영화는 사이사이에 잠깐 보여 주는 형

식이었다. 활동사진은 2~3분짜리가 대부분이었다. 상영 시간이 짧아서 기생의 공연을 비롯해 다른 공연을 곁들여야 했다.[58]

활동사진이 극장의 중심 레퍼토리repertory로 정착한 것은 경성고등연예관京城高等演藝館이 생기면서부터이다. 1910년에 최초의 영화 상설 극장으로 탄생한 경성고등연예관은 1회 상영에 13~15편을 집중 편성하였다. 이제 활동사진을 위한 극장은 도시인들이 야간에 즐길 수 있는 소일거리이자 관람 문화를 위한 또 하나의 근대 공간이었다. 하지만 야간에 영화를 관람하는 일은 그전까지 보이지 않던 새로운 문화를 만들어 냈다. 극장에 구경 다니는 자들을 음부淫婦, 탕자蕩子에 화냥년이라고 몰아세웠다. 영화와 함께 보여 준 공연 중에서 남녀상열지사男女相悅之詞나 성을 소재로 한 만담을 지적한 것이다. 서구의 근대적인 생활 방식과 문화를 소개하는 창인 영화가 단순히 오락거리로 전락하자 지배 계층이 경계의 눈초리를 보낸 것이다.

자행거 타기

근대 여가 가운데 교통수단과 관련된 여가 활동도 생겨났다. 바로 자전거車轉車 타기가 그것이다. 처음에 자전거는 '스스로 다니는 수레'라는 뜻으로 자행거自行車라고 불렸다. 사행거가 언제 들어왔는지는 자세히 기록되어 있지 않다. 다만, 1898년(광무 2) 독립협회 회장 윤치호尹致昊가 자행거를 타고 종로 네거리에 왔다는 기록이 처음으로 확인된다.[59] 이미 그 이전에도 자행거가 도입되었을 것으로 추정되지만, 이 시기 이후에 빠른 속도로 보급된 것 같다. 그 이유는 자행거의 보급과 관련된 기록이 확인되기 때문이다.

흥미로운 점은 1899년 7월 13일에는 자행거와 관련된 광고가

『독립신문』에 게재된다. 1899년 7월 13일자에 소개된 개리양행 開利洋行 자전거와 1899년 7월 17일자에 소개된 마이어 사Edward Meyer & Co.의 레밍턴Remington 자전거에 대한 소개이다.

우리 상점에서 미국에 기별하여 지금 여러 가지 자행거가 나왔는데 값이 저렴하오니 없어지기 전에 많이 사 가심을 바라오며 또 우리 상점에 유성기와 전기로 치는 종과 또 여러 가지 좋은 물건이 많이 있사오니 첨군자는 많이 찾아와 사가심을 바라나이다. 서울 정동 새 대궐 앞. 개리 양행.[60]

가장 놀라운 교통수단은 '쇠당나귀'라 불리는 자동차였다. 하지만 아직 자동차가 보급된 것은 아니었다. 따라서 자전거는 일반 대중들이 볼 수 있고 구할 수 있는 가장 비싼 교통수단이자 운반 수단이었다. 이러한 기능 때문에 당시 자행거는 우편물이나 전보를 배달하는 우체부들이 타고 업무를 보았다.[61] 아마 최초의 자행거는 바로 근대식 우편 시설물인 우정국의 설치와 관련이 있어 보인다.

교통수단으로서의 편리함 때문에 신문에는 본격적으로 자행거 상품을 소개하는 광고가 잇따랐다. 자행거는 주로 외국인들이 수입해 들여오는 경우가 일반적이었다. 그러나 판매하기 위해서는 신문 광고를 내야 했다.[62] 급하게 처분하려고 한 탓인지, 자신이 직접 자행거 가격을 염가로 30원과 70원에 팔 것으로 광고하였다. 가격이 비쌌는지 광고는 모두 25차례나 실렸다.

점차 자행거를 판매하는 상점이 서울의 곳곳에 생겨났다. 판매점에서 자행거 1좌(대)의 가격은 종류마다 차이가 있겠지만, 보통 100원을 기준으로 넘거나 그 이하였다.[63] 가격이 140원이나 한 것으로 보아 자행거는 당시 비싼 물건 가운데 하나였다. 가격이 비싸서 일반 대중은 오늘날 우리가 비싼 외제차를 상점에서 바라보듯

이, 전시된 자행거를 바라보는 것으로 만족해야 하였다.

자행거는 자연 특정 계층의 교통수단내지 근대적인 여가 문화를 충족시키는 수단으로 활용되었다. 그런 사실은 자행거를 수입하여 판매하는 광고 문안에서 확인할 수 있다.[64] 자행거는 모두 수입품이었는데, '램블러Rambler'라는 미국에서 수입한 자행거가 교통 문화의 유행을 선도하였던 것 같다. 자행거의 보급은 근대적인 여가 문화의 확산에 기여하였으나, 어디까지나 일부 계층에 한정된 것이었다. 자행거를 판매하기 위한 신문 광고는 자행거 학습과 운동을 애호하는 소비자를 대상으로 하였다. 이때 자행거의 학습은 자행거 타는 요령과 작동 방법을 가르쳐 주는 것이었다.

자행거는 손쉬운 교통수단으로서 남녀노소 누구나 쉽게 배우고 탈 수 있는 장점이 있었다. 이무렵 미국에 사는 한인 사회에서는 사람마다 자행거를 타고 다니는 것이 하나의 유행이었는데, 한인 여성들도 자행거를 잘 타고 다녔다고 한다.[65] 하지만 국내에서는 아직 일반 대중이나 여성이 자행거를 타고 여가를 즐기는 일은 상상하기 어려웠다. 그럼에도 자행거 타기를 좋아하는 사람들이 늘어났는지

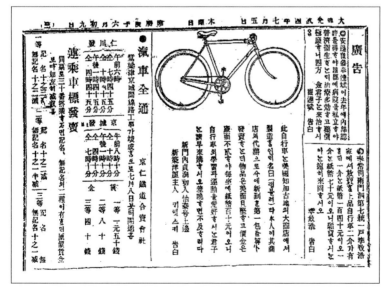

1900년 대한매일신보에 실린 램블러 자전거 광고

'애륜가愛輪家'라는 용어도 등장하였다.[66]

자행거가 늘어나는 만큼, 그 용어도 점차 자전거로 바뀌어 갔다. 1900년대 후반부터는 자행거라는 말 대신 자전거라는 용어를 쓰기 시작하였다. 자전거가 도로 위를 다니면서 새로운 교통수단이자 여가 수단으로 인기를 끌었다. 하지만 다른 한편으로는 상인과 충돌해 사고가 났다는 기사가 신문 지상에 잡보雜報로 등장할 만큼 자전거 사고로 새로운 문제가 생겨나기도 하였다.[67] 종전까지의 말이나 당나귀를 대신하여 자전거가 새로운 교통이나 운반 수단은 물론 여가를 위한 수단으로 주목을 끌었지만, 동시에 최초로 교통사고를 유발하는 기록을 세우기도 하였다. 이처럼 개화기의 자전거는 '움직이는 문명'으로써, 근대를 소개하는 수단이었다. 그 당시 자전거는 거의 교통수단으로 이용되었고 여가 수단으로는 그리 크게 활용되지는 않았다. 그러다 보니 자전거 타기 교육도 자전거를 여가 수단으로 보급하려기보다는 교통사고를 방지하는 차원에서 이루어졌다.

자전거는 개인적인 교통수단에서 점차 체력을 단련하는 운동 수단으로 발전해 갔다. 자전거가 운동 수단으로 보급된 데에는 자전거 상점들의 판매 전략이 배경으로 깔려 있다. 자전거 판매를 위해 먼저 보급에 힘썼다. 그 방법은 자전거 타기 교육을 하거나 상품을 내걸고 자전거 대회를 개최한 것이다. 최초의 자전거 경기 대회는 1906년 4월 22일에 육군 참위參尉 권원식權元植과 일본인 요시카와[吉川]가 훈련원에서 벌인 경기이다.[68] 이 대회에서는 자전거 선승인先勝人(우승자)에게 100원 이상의 상품을 수여하여 보급을 적극 장려하였다.

1907년 6월 20일에는 경성 내 한일자전거상회 주최로 자전거 경기 대회가 훈련원에서 동서양 외국인이 참가하여 성대히 거행되었다. 이어 7월 12일에도 훈련원에서 역시 같은 규모의 대회가 열

렸다.[69] 1909년 4월 3일에는 조선일일신문사朝鮮日日新聞社 주최로 훈련원에서 경룡상점京龍商店 점원을 위로하기 위하여 자전거 경기 대회가 거행되었다. 40회 경기에는 헌병대에 근무하는 후지타 타카스케[藤田高助]라는 일본인이 우승하였다.[70]

한편, 1908년에는 군부에서 긴급한 공사公事에 사용하기 위하여 자전거 두 대를 구입하였는데, 이 자전거는 영위관領尉官이나 고원대청직雇員大廳直이라도 급한 공사가 있어야 사용할 수 있었다.[71] 이로써 공관청公官廳에서 공무용 자전거를 구입했음을 알 수 있다. 이렇게 해서 자전거는 점차 보급되고 경기가 성행하게 되었다. 특히, 자전거의 1인자였던 엄복동嚴福童도 바로 서울의 자전거 판매상인 일미상회日美商會에서 자전거를 배워 1910년 훈련원에서 개최된 자전거 경기 대회에서 우승하였다.

엄복동

이후 자전거 선수 엄복동嚴福童(1892~1951)은 늘 일본인 자전거 선수들을 물리치고 우승을 독차지하여 대중의 인기를 한몸에 받았다. 최초의 비행사로 알려진 안창남安昌男(1900~1930)과 함께 '쳐다보니 안창남, 굽어보니 엄복동'이란 유행어까지 만들 정도로 당대 최고의 스타였다. 자전거 경주 대회는 이처럼 자전거 보급을 위한 판매 전략과 밀접한 관련을 맺고 열렸다. 근대 스포츠는 바로 자본의 논리와 늘 함께 나가는 쌍두마차였다.

원거리 여행 문화

근대 여가에서 가장 큰 특징은 대중 여가가 시작되었다는 점이

다. 근대식 운송 수단인 전차, 철도, 선박, 자동차 여행은 일상 생활의 변화뿐 아니라 대중 여가의 기회를 확산시키는 중요한 역할을 하였다. 그 가운데 대표적인 것은 바로 원거리 여행이었다. 종래 '원족遠足'이라는 근거리 소풍逍風에서 먼거리의 여행이 가능해 진 것이다. 이로부터 전국의 명승지를 찾는 발길이 잦아졌고, 서울 구경을 비롯해 수학여행, 유적순례, 온천여행, 신혼여행 등의 새로운 여행문화가 열렸다. 교통 수단의 발달은 원거리 여행 문화를 가능하게 했을 뿐 아니라 여관·호텔 등 근대식 숙박시설의 발달을 가져왔다.

이와 함께 야외에서 머물 수 있는 등산 또는 캠핑을 위한 다양한 장비가 등장하기 시작하였다. 특히, 여행을 위한 텐트가 판매되었다. 다만, 텐트라는 용어는 아직 등장하지 않고 '여행 장막'이라고 불렸다. 길이가 40척, 넓이가 16척이라는 점으로 미루어 대형 텐트라기보다는 중소형 텐트였던 것 같다.

본인이 12월 18일(음 11월 초칠일) 상오 9시 30분에 신문 내 정동 초입 청상 이태호 상변 양옥에서 스탯맨 씨의 미품 집물美品什物을 박매할 터인데, 물품은 주방 및 공역 기구와 철침상 및 석席, 장帳, 병屛과 각양 교의交椅와 양품良品, 순상 및 반상, 서상, 의상과 반기 제구와 유리기, 사기와 양탄자와 호품 자행거 자봉침 및 풍금과 여행 장막(장 40척 광 16척)과 각양 신선한 난로 등 허다 물품이오. 물품 송교 시에 가액은 지폐로 수함. 캘릿스키 고백.[72]

위의 기록에 따르면, 당시 여행 장막은 수입품이라기보다 국내 거주한 외국인의 사용하던 물건이었다. 어떻든 양품으로 불리는 물품들은 여행장막 이외에도 종류가 많았다. 그 가운데는 서양 악기인 풍금, 사냥무기인 엽총과 연방총,[73] 인력거, 목욕통, 시계 등 다양

한 품목들이 확인된다. 서양의 총포류가 수입된 것은 당시 사냥이 중요한 레저활동의 하나로 등장했음을 뜻한다.

　실제로, 한국은 일본인 사냥꾼들을 비롯한 외국인 사냥꾼들에게 좋은 사냥터였던 것으로 확인된다. 결국 대중여가와 관련된 서양 품목은 직접 수입되기도 하지만, 조선에 살다 가는 외국인들의 물품을 인수하는 과정에서 드러나기도 하였다.

05.

개화기 축구의 모습들

첫선을 보인 서양 축구

우리나라에 서양의 근대식 축구가 첫선을 보인 것은 1882년(고종 19) 6월 무렵이었다. 『한국 축구 백년사』(1986)에 따르면 영국 군함 플라잉 피시호Flying Fish의 승무원과 군인들이 제물포(인천)에 상륙하여 공을 차고 놀다가 돌아갈 때 볼을 두고 간 것이 축구가 들어온 시초가 되었다고 한다. 영국인이 축구하는 광경을 본 아이들이 공을 주워 흉내 낸 것이 서양식 축구의 출발이었던 셈이다.

곧 이어 같은 해 7월에는 영국 군함 엥가운드호가 인천에 입항한 후, 그 일행이 서울까지 들어왔다. 이때 승무원들이 휴식을 취하며 훈련원(지금의 동대문 운동장)에서 공을 찼는데, 서울 사람들에게 서양식 축구를 처음으로 알리는 기회가 되었다. 당시 영국 군함이 인천에 들어온 것은 우리나라와 통상조약을 맺기 위해서였다. 그로부터 1년 뒤인 1883년에 조선은 영국과 수호통상조약을 체결하였는데, 미국에 이어 서구 국가와 맺은 두 번째의 조약이었다.

서양의 축구는 우연히도 근대식 축구를 만든 영국과 통상이 이루

어지는 분위기 속에서 우리나라에 처음 선을 보인 것이다. 물론 서
양 축구와의 첫 접촉은 어디까지나 소개일 뿐, 체계적인 교육과 보
급이 이루어진 것은 아니었다. 그럼에도 우리나라 축구와 영국인이
맺은 인연은 여기서 그치지 않았다.[74]

축구의 도입과 보급

서양의 축구를 우리나라에 정식으로 도입하게 된 것은 근대식 교
육 제도를 통해서였다. 1894년(고종 31) 갑오개혁 이후 근대식 학교
가 설립되면서 한성사범학교漢城師範學校를 비롯하여 영어, 법어法
語(프랑스 어), 아어俄語(러시아 어), 일어 등 관립외국어학교가 설치되
었다. 당시 정상적인 학과 이외에 신식 체육 훈련을 처음 시작한 것
은 바로 한성영어학교漢城英語學校였다. 이 학교 교수로는 영국인 4
명이 있었다. 교장격인 허치슨과 부교사 핼니팩스, 그리고 교련과
신식 체육 교사인 영국 사관士官과 운동 교사인 터너Tenner였다. 당
시 학생들은 새로운 교육에 흥미를 느끼고 있는 상황이어서 체육에

더 큰 관심을 가지고 있었다. 특히 육상인 높이뛰기, 넓이뛰기보다 축구에 더욱 열중하였다.

1896년(고종 22) 한성영어학교는 최초의 운동회인 화류회花柳會를 개최하였다. 이 운동회는 우리나라 근대 체육의 디딤돌이 되는 사건이었다. 당시 펜조차 들어오지 않아 영어 알파벳을 쓸 때도 붓에 먹물을 묻혀 적을 정도였으니 축구 구경은 상상도 할 수 없는 일이었다. 이때 허치슨이 멀리 중국 상하이에서 축구공을 주문하여 들여온 것이 우리나라에서 축구가 시작된 계기가 되었다. 인습에 젖은 양반 학생들은 눈이 오거나 비가 오면 결석을 자주하였지만 축구 경기만큼은 대단한 열성을 가지고 참여하였다고 한다.

1898년(고종 24) 3월부터는 영국 교사를 코치로 삼아 매주 수요일과 토요일 오후 3시에 훈련원, 장충단, 마동산(나중의 서울대 병원 자리), 동서문 밖 삼선평의 넓은 마당에서 축구, 높이뛰기, 넓이뛰기, 달리기, 씨름 등 신식 운동을 하였다. 특히, 축구는 영국 사병 12명과 더불어 연습하였다. 아직 다른 학교에서는 축구를 하지 않았기 때문에 시합은 늘 교내 학생끼리 승부를 겨룰 수밖에 없었으나 간혹 영국 해군들과 시합을 하기도 하였다.

그럼에도 한성영어학교에서 영국인 교사들이 축구를 가르친 것은 우리나라에 축구가 도입되는 토대가 되었다. 무엇보다 우리나라 사람이 서양의 축구를 학교에서 배운 사실은 축구의 씨앗이 이 땅에 뿌려진 소중한 일이었다. 실제로 축구가 우리나라에서 제자리를 잡은 것은 바로 한성영어학교에서 축구를 배운 학생들이 졸업한 다음 본격적으로 활동을 시작하면서부터였다. 곧 축구가 한성영어학교에서 학생들에게 인기를 얻게 되자 점차 다른 학교에서도 축구를 시작하였다.

1902년에는 배재학당에서도 축구반이 생겨났다. 처음에는 학생들끼리 축구를 하다가, 1905년부터는 당시 법어학교 교사였던 마

르텔이 축구공을 가져와 축구를 본격적으로 지도하기 시작하였다. 이때에 이르러 비로소 축구를 체계적으로 가르친 것이 진정한 의미에서 축구의 시작이었다. 더구나 1905년 5월 동소문 밖 봉국사에서 마르텔의 지도를 받으며 처음으로 축구가 학교 운동회의 경기 종목으로 채택되어 시행되었고, 이것이 우리나라 최초의 공식 축구 경기였다. 19세기 말 20세기 초에 우리나라에 축구가 도입되고 보급되는 과정은 이처럼 근대식 학교 교육과 불가분의 관계에 있다. 정규 과목이 아닌 과외 체육 활동의 하나로 도입된 축구는 영국, 프랑스 등 외국인 교사의 지도를 받으며 널리 보급되었다.

최초의 축구 단체

1905년 을사조약으로 국가가 반식민지 상태로 전락하자 조선 지식인들은 정신 교육에 편중된 것을 극복하고 신체 교육을 강화하여 국권 회복의 기초로 삼고자 하였다. 이러한 시대적 분위기 속에서 1906년 3월 11일에는 우리나라 최초의 축구 단체이자 민간 체육 단체인 대한체육구락부大韓體育俱樂部가 창립되었다. 축구를 위해 만든 조직이라는 의미로 경구구락부競毬俱樂部라고도 하였다.

이 단체는 당시 궁내부 관리였던 현양운玄暘運을 총무장에, 육사 교관과 미총령米總領 번역관을 지낸 신봉휴申鳳休를 부총무에, 덕어德語(독일어) 학교 교관인 한상우韓相宇를 부총무로 임명하고 대한체육구락부 취지서趣旨書를 발표하였다. 취지서의 내용은 체육을 통해 침체된 청년들의 심신을 단련시키고 국민의 의식을 진작시키려 한다는 것이었다. 이 단체는 외국어 학교 출신들이 중심이 된 단체로 우리나라 축구팀의 효시였다.

대한체육구락부가 조직되자마자 곧바로 황성기독교청년회皇城基

督教青年會(YMCA)에 축구부가 조직되었다. 바로 이때 축구부를 조직하고 축구팀 주장을 지낸 인물이 한성영어학교 출신인 김종상金鍾商이었다. 영어학교 출신이 사회에 나가 축구를 사회 체육으로 발전시켜 가고 있었던 것이다. 이 두 단체는 초창기 축구경기를 주도하면서 축구 보급에 앞장섰다. 1906년 6월에는 흥천사에서 대운동회가 열렸는데, 이때 축구 경기는 최대 관심사였다. 축구팀은 당시 홍팀과 백팀으로 나뉘어 열전을 벌였는데, 이날 열린 여러 종목 중 가장 많은 갈채를 받았다. 이 대운동회에서 대중에게 첫선을 보인 축구는 이후 다른 종목을 압도하여 대중의 사랑을 받는 계기가 되었다. 황성기독교청년회의 축구부는 사회체육 단체로는 처음 조직한 것이었다.

황성기독교청년회에서 축구부가 창립된 것을 계기로 축구의 보급은 더욱 활력을 얻어 갔다. 대한체육구락부와 황성기독교청년회 이외에도 1910년대까지 조직된 축구 단체로는 대창체육부, 일광구락부, 청강체육구락부(중동학교 체육부), 경신학교 팀, 보성학교 팀, 휘문의숙 팀, 배재학당 팀, 선린상업 팀, 중앙학교 팀 등을 들 수 있다.

축구는 단순하고 재미가 곁들여진 운동이면서 복잡한 규칙도 없

1909년 삼선평 경기장에서 황성기독교청년회와 대창구락부가 축구경기를 하기 전 도열한 모습.

서구 문화와의 만남

고 장비가 별로 필요하지 않는 스포츠였다. 무엇보다도 공 하나만으로 많은 사람이 즐길 수 있었던 것이 가장 큰 장점이었다. 이 점이 축구가 빠르게 보급된 가장 중요한 요인이었다. 지방에서는 평양이 가장 먼저 축구를 시작하였는데, 선교사들이 설립한 학교를 통해 축구가 보급된 것이다. 1907년 평양신학교를 필두로 숭실중학, 대성중학, 청산학교 등에 축구팀이 생겨나 본격적으로 축구 경기를 하자, 다른 지방에서도 너도나도 경쟁적으로 축구를 하게 되었다.

초창기 축구 경기 모습

축구가 우리나라에 처음 들어올 때만 해도 일정한 명칭이 없었다. 원래 축구의 정식 명칭은 '어소시에이션 풋볼'이었기 때문에 축구를 그냥 '풋볼'이라고 하였다. 당시 세계 여러 나라에서는 association의 'soc'를 빼내어 'soccer'라고도 하였다. 그래서 축구는 국내에 소개될 때 '풋볼' 또는 '사커'라고 불렸다. 이를 국내에서는 경구競球, 척구踢球, 척구擲球라고 표기하였다. 그러다가 1910년대를 거치면서 풋볼의 명칭은 점차 축구로 통일되어 나갔다. 또한 당시 축구를 '아식축구我式蹴球'라고도 불렀다. 그 까닭은 아식축구, 즉 어소시에이션 풋볼(축구)을 럭비풋볼Rugby football(럭비), 아메리카 풋볼(미식축구) 등과 구별하기 위해서였다.

1910년대 이전 초창기 축구 선수는 한복 바지와 저고리에 짚신을 신은 게 보통이었다. 이때 선수들은 바지를 무릎까지 걷어 올리고 갓은 벗었지만 상투 머리가 흘러내리는 것을 막기 위해 망건은 썼다. 저고리 앞섶이 펄럭일까 봐 조끼를 반드시 입었다. 경기 때에는 한 팀은 조끼, 다른 팀은 배자褙子를 입거나 조끼를 뒤집어 입어

상대 팀과 구분하도록 했다. 가죽으로 만든 정식 축구공은 외국인 선교사들이 일본에서 가져온 것이 몇 개 되지 않아 겨우 시합용으로 쓰였다. 따라서 평상시에는 공을 새끼로 둥글게 만들거나 소나 돼지의 오줌통에 짚이나 솜을 넣어 잘 굴러가게 만들어 찼다. 한 팀의 인원도 제한이 없었다. 그때그때의 형편에 따라 양 팀의 인원수만 같게 하였는데 대략 15명 정도였다.

축구 규칙이 제대로 보급되지 않아 골포스트goal post는 물론이고 사이드라인sideline이나 골라인goal line 같은 것도 없었다. 골포스트가 없어 골키퍼goal keeper의 신장을 표준으로 삼을 정도였다. '수문장' 또는 '문지기'라고 불린 골키퍼의 키를 넘기면 골인이 아니었다. 그러다 보니 골키퍼는 가능한 낮은 자세로 팔을 들어 그 위로 날아오는 슈팅은 '노골'이라고 우기는 촌극이 자주 벌어지기도 했다. 경기 시간도 제한이 없어 어느 팀이든지 기진맥진하여 백기만 들면 경기를 끝냈다. 달밤에는 밤이 이슥할 때까지 지칠 줄 모르고 공을 찼다고 하니 축구에 대한 인기가 어떠했는지 짐작이 갈 만하다. 만일 득점이 없으면 벌칙 수에 따라 승부를 가렸다.

이처럼 당시 축구 경기에는 강인하고 인내성 있는 체력과 지칠 줄 모르는 달리기만 필요하였으니 기술면으로는 미개함 그대로였다. 예를 들면, 당시 '들어 뻥'이라 하여 볼을 공중에 높이 차 멀리만 나가면 그 선수야말로 당대 최고의 선수로 평가받았다. 이 기술은 기존에 전통적인 축국蹴鞠을 할 때 공을 높이 차는 습관이 축구를 하는 과정에서 충분히 활용된 것이었다. 오프사이드offside 규칙을 몰라 윙wing은 상대면 문전에 기다리고 있다가 공을 잡아 골인시켰는데, 이를 '널포'라 하여 그때 인기가 많았다.

특별한 기술이 없던 당시에는 힘으로 밀어붙이고 걸핏하면 상대편을 걷어차는 반칙 행위가 예삿일이었다. 구경하던 사람들 역시 자기 편 선수가 공을 빼앗기 위해 슬쩍 잡아채거나 적당히 다리를

걸어 쓰러뜨리면 '잘한다'는 함성과 함께 박수갈채를 보냈다. 그러다 보니 심판진에게 항의하는 소동이 일기도 했다. 당시 쓰던 말 가운데에는 '생짜'와 '맞장구'라는 용어가 있었다. 생짜란 볼이 땅에 떨어지기도 전에 차는 오늘날의 발리킥volley kick을 말하며, 맞장구란 볼을 가운데 놓고 양 팀 선수가 마주 차는 것을 가리킨다. 볼을 마주 차면 커다란 소리를 내며 터질 때도 있었는가 하면, 발목을 크게 다치기도 하였다. 축구는 주로 사찰 앞마당이나 빈 터라면 아무데서나 하였다. 하지만 경성 시내에서 축구를 하다 보니 가정집 담을 넘어 장독을 깨기가 일쑤였고 이 때문에 시비가 일어나 사건 기사가 신문에 나기도 했다. 지방 시골에서는 가을걷이가 끝난 뒤 전답에서 공차기가 성행하였다.

지도자는 물론 경기 운영 체계가 제대로 마련되지 않아 경기 때마다 불상사가 일어났다. 그러다가 1912년 상하이로 유학갔던 현양운이 '축구규칙서'를 가져왔는데, 이는 영국 FA(Football Association)에서 발행한 것을 번역한 것이었다. 이 경기 규칙서는 우리나라에서 축구를 정식 경기로 하는 데 크게 기여하였다. 1921년 전 조선축구대회가 열리면서 우리나라 축구는 비로소 본 궤도에 올랐다. 처음으로 정식 축구경기규칙을 적용하여 경기를 진행했기 때문이다.

초창기 축구가 학교는 물론이고 일반 사회에까지 널리 보급 · 발전되었으며, 점차 전국직으로 확산되어 갔다. 외세 침략으로 국력이 갈수록 쇠해지고 있을 때 축구는 민족 단결의 수단이요, 국권을 회복하는 방법으로 권장되었다. 대한체육구락부가 만든 최초의 운동가에 "제국帝國 독립 기초로다. 수신제가修身齊家 근본되고 충군애국忠君愛國 강령이로다."라 한 것은 바로 그것이었다. 축구가 오늘날에도 국민들에게 사랑을 받으며 국기로 여길 정도가 된 것은 민족 수난기를 거치며 성장한 배경이 있기에 가능한 것이었다.

06.

근대 스포츠와
여가 탄생의 의미

　개항 이후 우리나라에서 근대의 시간과 공간은 새로
운 몸과 몸의 문화를 탄생시켰다. 청결과 위생으로 대변되는 근대
의 몸은 말끔한 얼굴과 건강한 몸으로 표상되었다. 근대화의 첨병
인 학교가 민족이나 국가 같은 거시적인 영역을 담당한 장소였다
면, 목욕탕·이발소·병원·교회 등은 일상의 미시적 영역에서 근대
적 규율과 습속을 구성원들의 몸에 새기는 일을 담당하였다. 이들
공간은 근대적 주체인 몸을 만들어 낸다는 점에서 근대성의 성소
가운데 하나였다.

　문명개화의 길은 선망과 동경의 대상인 동시에 이식과 강요뿐인
길이었다. 이 길은 스스로 원하기보다는 강요된 선택이고 수용이었
지만, 일단 이 통로를 빠져나오면 근대성을 획득한 문명인으로 변
모되었다. 짧은 머리에 수염을 깎은 말끔한 얼굴, 양복에 나비넥타
이를 한 신사의 모습은 문명인의 전형적인 모습이었다. 하지만 개
항부터 식민지로 전락하기 전까지 우리나라의 상황은 소수의 개화
지식인만이 이런 근대의 몸을 갖추었을 뿐이었고, 아직 대부분의
사람들은 갓을 쓰고 도포를 입은 채 문명개화와 부국강병을 위한

자강을 모색하였다.

　문명개화는 우리의 자율적인 노력과 함께 외세의 개입이 커지면 커질수록 더욱 빠르게 확대되어 갔다. 특히, 근대의 몸은 문명개화와 자강을 통해 자주적인 근대 국가를 건설한다는 목표를 이루기 위해 거듭나려면 씩씩하고 경쟁력 있는 몸이 되어야 했다. 따라서 근대 교육 체계인 지·덕·체를 도입하고 체육을 '체양'으로 부르면서 강조하기 시작하더니, 국권 상실에 직면하자 체육을 최고의 교육 덕목으로 강조하며 널리 권장하였다.

　문명개화와 자강을 위한 체육이 국권 상실의 위기에 맞서 국가와 민족을 지킬 수 있는 유일한 대안이요 국권 회복의 근간이 되었던 것이다. 이때 체육은 개개인의 삶의 질을 높이기 위한 것이라기보다는 국가와 민족을 위한 국력의 기초로서의 체육이었다. 이 시기에 급속히 확대되는 근대 스포츠는 국력의 기초에 경쟁력을 더하는 효과적인 방법이었을 뿐 아니라 국기와 운동가運動歌를 통해 잃어버린 국가를 다시 찾는 과정이기도 하였다. 사실 오늘날까지를 포함하여 우리나라 역사에서 국가와 지식층 전체가 체육을 이토록 중요하게 여긴 시기는 없었다.

　건전한 정신은 건전한 신체에 있다며 체육의 중요성을 인식한 근대의 신체관은 체력은 국력이라는 목표 아래서 형성되었다. 특히, 자주적인 근대 국가를 수립하기 위해서는 민중의 힘이 증대되고 민권 의식이 고양되어야 했다. 그 가운데 국민의 신체 자유는 재산권, 언론·출판·집회·결사의 자유 등과 함께 국민의 기본권 확보 운동의 핵심이었다.

　한편, 개항은 근대의 시간과 공간을 새롭게 부여하였다. 공휴일이라는 개념이 바로 서구의 시간 개념 속에서 탄생한 쉬는 날이었다. 한 달 또는 보름의 기준에서 일주일의 개념으로 바뀐 것이다. 공간도 마찬가지였다. 기존의 공간은 전통의 길이었다. 사람, 소나

말, 가마와 마차가 함께 다니던 공동의 길이었다. 근대는 이런 길을 구분하기 시작하였다. 이제 도시라는 공간에 사람과 우마가 지나다니는 길이 구분된 것이다. 아울러 근대의 공간이 채워지기 시작하였다. 학교, 교회, 목욕탕, 이발소, 병원, 실내 공연장, 극장, 술집, 관청 등 다양하게 기능하는 건축물들이 세워졌다.

개항기 이후 새로이 생겨난 시간 개념과 공간 속에서 우리나라 사람은 새로운 몸과 여가 문화를 만들어 나갔다. 다만, 여가의 시간과 공간은 아직 대중의 몫이 아니었다. 그럼에도 학생들을 중심으로 대중여가와 스포츠 활동이 진행되었다. 대중여가를 선도할 인재들이 양성되었다. 이들의 손에서 우리나라에 근대 스포츠와 대중여가의 시대가 본격적으로 열리게 된 것이다.

〈심승구〉

4

'서양과학'의 도래와 '과학'의 등장

01.

서양과학의 도래: 얼마나 새로운가?

서양과학의 적극적 수용

전통 과학이 지닌 역할과 기능은 현대 사회에서의 과학과는 다르다. 그것은 바로 실용적인 과학지식이면서도 유가적 통치이념에 입각한 제왕학으로서 반드시 필요한 이념적 지식이라는 양면성에서 비롯된다.[1] 그렇기 때문에 종래의 것에 비해 새로운 과학기술이 우수하다면 그것이 오랑캐의 것이라 하더라도 수용할 수 있었다. 오랑캐의 역법이라는 측면보다는 제왕으로서 천체의 운행을 제대로 파악하지 못한다는 것이 더 큰 문제이기 때문이다. 따라서 17세기 당시에 중국의 전통과학보다 우수한 서양의 정밀과학이 유입되어 들어오면서 조선 정부는 큰 마찰 없이 서양과학을 수용하기 시작했다.

조선에 최초로 들어온 서양과학의 산물은 1603(선조 36)년에 사신일행으로 북경에 다녀온 이광정과 권희가 바쳤던 「구라파국여지도歐羅巴國輿地圖」였다. 이것은 북경에서 정착해 막 활동하기 시작한 예수회 선교사 마테오 리치Matteo Ricci(중국명은 利瑪竇,

곤여만국전도 및 부분도
1708년에 관상감에서 복간한 것의 사본
이다. 마테오 리치의 원본과 달리 각종
의 선박과 동물 등의 그림이 그려져 있
기 때문에 흔히 "회입 곤여만국전도"라
불린다.
서울대학교 박물관 소장 172×531cm.

1552~1610)가 1603년에 제작한 「곤여만국전도坤輿萬國全圖」를 말
하는데, 지구설에 입각해 한 개의 타원으로 전 세계를 그린 단원형
單圓形 서양식 세계지도였다. 그야말로 제작한지 1년만에 중국에서
도 막 알려지기 시작한 세계지도가 조선의 궁궐에 전해진 것이다.
「곤여만국전도」 이외에도 중국에서 간행된 서구식 세계지도의 대
부분은 간행 된지 얼마 안되어 바로 조선에 전래되었다.[2] 실로 이후
서양과학의 수용이 비교적 빨리, 그리고 정부의 적극적 노력으로
이루어지게 되는 단초를 볼 수 있다.

　이렇게 전해진 서구식 세계 지도는 조선정부와 사대부로부터 큰
관심을 받았다.[3] 예컨대 이수광(1563~1628)은 『지봉유설』에서 「곤
여만국전도」를 처음보고, "그 지도가 매우 정교하고 서역 지역에
대한 정보가 매우 상세하다"며 그것에 근거해 서역의 여러 나라들
을 소개해 놓고 있다.[4] 즉 동아시아의 범위를 넘어서는 지역에 대

곤여전도(위)
숭실대학교 박물관 소장 페르비스트의
「곤여전도」.
146×400cm.

지구전후도(아래)
성신여자대학교 박물관 소장의 최한기
의 지구전후도. 1834년 최한기가 목판에
새긴 지구전도·지구후도이다.
42×88cm.

신법천문도
1743년에 쾨글러의 「황도남북양총성
도」를 8폭의 병풍으로 모사 제작한 것
이다.
451×183cm.

한 자세하고 명확한 정보를 이수광은 「곤여만국전도」에서 만족스럽게 얻었던 것이다. 결국 서구식 세계 지도에 대한 조선에서의 관심은 1세기가 지난 1708(숙종 34)년에 당시 관상감 책임자였던 최석정(1646~1715)의 주관하에 관상감에서 아담샬Adam Schall(중국명은 湯若望)의 천문도인 〈적도남북총성도赤道南北總星圖〉와 합해 〈건상곤여도乾象坤輿圖〉라는 한 벌의 병풍으로 모사·제작해 바친 것으로 나타났다.[5]

서구식 세계지도와 마찬가지로 서구식 천문도도 비교적 빨리 그리고 큰 충돌 없이 전래되었다. 1708년에 〈건상곤여도〉라는 이름으로 관상감에서 공식 복세품이 만들어진 아담샬의 천문도 〈적도남북총성도〉는 북경에서 1623년에 간행되었는데 정두원에 의해서 1631년에 조선에 전래되었다. 중국에서 간행된 또 하나의 대표적인 천문도 쾨글러Ignatius Kögler(중국명은 戴進賢, 1680~1746)의 〈황도총성도黃道總星圖〉는 1812개의 별을 그려 넣었던 아담샬의 천문

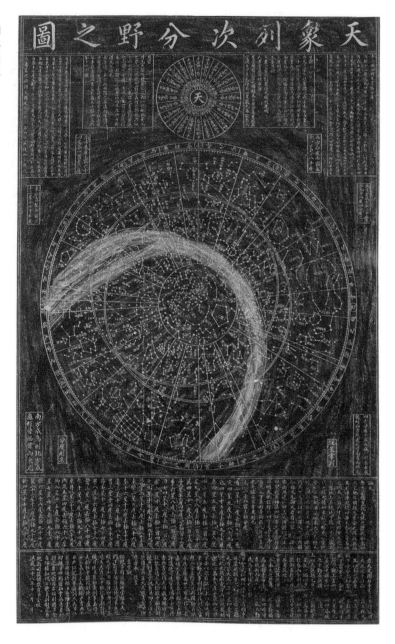

천상열차분야지도
이 천문도는 1687년(숙종 13) 돌판에 새긴 「천상열차분야지도」의 탁본으로 추정된다. 조선후기에는 이와 같이 속종대에 각석한 「천상열차분야지도」의 탁본들이 널리 유포되었다.
국립민속박물관 86 × 139cm.

도에 비해 3083개나 되는 별을 그려 넣은 대성도大星圖로 북경에서 1723년에 제작되었다. 그런데 조선에서는 1742년에 영조의 명에 의해서 천문관 김태서와 안국빈이 관상감에서 쾨글러의 천문도를 저본으로 모사해서 제작해 바치고 있다.[6]

목판본 황도남북항성도
쾨글러의 「황도남북양총성도」(1723년)에 근거해 최한기가 목판에 새겨 「지구전후도」와 함께 제작한 것이다.
명지대학교 박물관

이렇게 서양식 천문도가 정부차원에서 전래되고 제작되는 과정에 전통 천문도인 〈천상열차분야지도天象列次分野之圖〉에 대한 관심과 제작도 아울러서 이루어졌다. 1687(숙종 13)년에는 태조 때의 〈천상열차분야지도〉를 다시 대리석에 새겼다. 이때 저본으로 했던 것은 태조 때의 원본이 마모가 심했기 때문에 가장 상태가 좋은 예전의 목판본이었다. 이 작업은 결코 쉬운 작업이 아니었을 것이며 숙종의 강한 의지로 추진되었을 것이다.

한편, 영조는 태조 때의 원본 각석이 경복궁에서 나 뒹군 채 방치되어 심하게 마모되어 가고 있던 것을 1770(영조 46)년 수습해 창덕궁 밖 관상감에 세 칸 규모의 흠경각欽敬閣을 짓고 안치했다. 이때 각 안쪽의 서쪽에는 태조대의 것을 동쪽에는 숙종대의 것을 나란히 안치해서 서양식 신법천문도를 제작했던 것과는 별개로 왕조의 권위를 세웠던 것이다.[7]

서양 역법의 도입은 무엇보다 중요했고, 그렇기 때문에 보다 많은 적극적인 노력이 기울여 졌다. 이미 1644(인조 22)년에 관상감 제조 김육(1580~1658)은 시헌력時憲曆으로 개력할 것을 주장하고 있다. 김육의 논리는 다음과 같았다.

즉 수시력授時曆은 매우 정교하고 우수한 역법이다, 그러나 역원(1281)으로부터 365년이나 지났기 때문에 작은 오차가 쌓여 역법의 상수들을 마땅히 고쳐야 할 때가 되었다, 그런데 마침 보다 우수한 역법인 서양의 역법이 나타났으니 어느 때보다 좋은 개력의 기회이다, 게다가 중국은 이미 1636~1637년 사이에 개력을 해서 우리의 역서

와 반드시 차이가 날 것이다, 비교해서 새 역법이 맞으면 따라야 할 것이다.[8]

이러한 김육의 주장을 보면 아무리 우수한 역법이라도 오래되면 오차가 생기며, 보다 우수한 역법이 있으면 그것이 누구의 것이라도 배워서 사용해야 한다는 것을 당연하게 주장하고 있음을 알 수 있다.

김육의 이와 같은 주장은 일부의 반대를 무릅쓰고 추진되었다. 1646(인조 24)년에는 아담샬에게서 시헌력을 배우게 하려고 사신 일행에 역관을 동행해 파견하기도 했으나 당시 천주당의 출입금지 조치가 심해 아담샬을 만나지도 못하고 단지 역서만을 구해와 역관 김상범으로 하여금 연구하도록 했다. 1648(인조 26)년에는 봉림대군 귀국시의 호행사신이었던 한흥일(1587~1651)이 아담샬에게서 『개계도改界圖』, 『칠정비례력七政曆比例』 등의 책을 받아와 바쳤다.[9] 특히, 1648(인조 26)년에는 조선의 역서와 청나라의 시헌력 사이에 윤달의 설정 등에서 예견한 바와 같이 차이가 나면서 개력의 논리에 힘이 실렸고,[10] 그 차이점을 제대로 파악하기 위해 일관 송인룡을 청나라에 파견해 시헌력의 계산법을 배워오도록 했다.[11] 1651(효종 2)년에는 김상범을 다시 청나라에 파견해 흠천감에서 시헌력을 배우도록 했다. 이러한 일련의 노력으로 결국 1653(효종 4)년에는 시헌력에 의거해 역서를 편찬할 수 있게 되었다.[12]

이와 같이 조선 정부에서는 약간의 반대세력을 극복하고[13] 청나라에서 새로이 제시된 우수한 서양 역법에 따라 비교적 빠르게 그것을 배워 개력했다. 이러한 노력은 18세기에 들어와 청나라에서 아담샬의 역법을 보완해 개선한 새로운 역법들이 제시되면서도 계속되었다. 티코 브라헤Tycho Brahe의 천문학에 근거한 매각성梅瑴成의 『역상고성 전편曆象考成前篇』이 1721년에 간행되자 곧 바로

1725(영조 원년)부터 그것을 도입해 일월오성을 계산하기 시작했다.

또한 1742년에 케플러Johannes Kepler의 타원궤도설과 카시니 Cassini의 관측치와 관측법에 의거한 『역상고성 후편』이 쾨글러에 의해서 편찬되자, 1744(영조 20)년에 역관 안명열, 김정호, 이기흥 등으로 하여금『역상고성 후편』10책을, 그리고 황력재자관 김태서 로 하여금 『청국신법역상고성 후편』1질을 사다 바치게 했고,[14] 그 해에 바로 일전日躔 『월리月離』교식交食을 그에 따라 계산하게 되 었다. 이로써 조선에서의 서양 역법에 따른 정부차원의 적극적인 개력의 노력은 일단락 되었다.

시헌력의 도입과 갈등

한국 중세 천문학에서 중시되어 온 분야는 역법이었다. 그것은 일차적으로 천체 – 日·月·五星 – 의 운행을 관측하여 시간을 결정하 고 계절의 변화를 예측하는 한편, 일·월·오성의 위치계산과 일월식 예보 등 광범한 천문학 내용을 포괄하는 것이었다. 전자가 농업생 산과 관련한 사회·경제적 필요성에서 발전한 것이라면, 후자는 천 체의 운행을 통해 인간 사회의 정치 현상이나 국가의 운명을 예측 하고자 하는 정치 사상적 요구[국가점성술]에 의해 발전해 온 것이라 할 수 있다. 물론 양자는 분리될 수 있는 것이 아니라 긴밀한 관계 를 갖고 있는 것이었다. 조선 왕조의 천문학 연구가 국가 차원의 역 법 연구에 시종한 것은 모두 이러한 이유 때문이었다. 따라서 우리 는 역법의 변화 과정을 통해 그것이 지니는 과학사적 의미만이 아 니라 사회경제적·정치사상적 의미를 간취할 수 있는 것이다.

역법을 구성하는 내용은 기삭氣朔·발렴發斂·일전日躔·월리月離· 구루晷漏·교식交食·오성五星에 대한 추보로 이루어지는데, 그 가운

김육 초상

데 민간의 상용력과 관련되는 것은 기삭과 발렴에 대한 추보, 특히 기삭을 결정하는 문제였다. 기는 24기를, 삭은 매월의 기점을 의미하는 것으로 기삭에 대한 추보란 결국 연월의 기점을 추산하는 것이었다. 전통시기의 '보기삭'에서는 24기를 결정하는 데는 평기법平氣法을, 삭을 결정하는 데는 정기법定朔法을 사용하였다. 조선후기 시헌력의 도입은 기삭의 문제에서 볼 때 종전의 평기법을 정기법으로 바꾼 것이었다. 그것은 치윤법置閏法의 차이로 나타남으로써 종래의 상용력 체계에 일대 전환을 예고하는 것이었고, 그에 따른 신·구력 사이의 갈등은 필연적인 것이었다. 이 글에서는 이러한 신구 역법의 갈등 문제를 도입 초기에 해당하는 현종 연간의 논의를 중심으로 살펴보고자 한다.

시헌력의 도입에 적극적이었던 초기 인물로는 한흥일韓興一(1587~1651)과 김육金堉(1580~1658)을 들 수 있다. 일반적으로 시헌력의 도입은 김육의 주청에 의해 시작된 것으로 알려져 있다. 그러나 김육이 자신의 상소에서도 밝혔듯이 그에 앞서 이 문제를 제기하였던 사람이 한흥일이었다. 그의 조부인 한효윤韓孝胤(1536~1580)은 서경덕徐敬德(1489~1546)의 제자인 박민헌朴民獻(1516~1586)에게서 서경덕의 역학을 전수받았고, 그의 부친 한백겸韓百謙(1552~1615)은 이러한 북인계 가문에서 성장하면서 민순閔純(1519~1591)을 통해 서경덕의 학문, 특히 상수학에 많은 영향을 받았다.

이러한 가학의 전통이 한흥일의 자연인식에 많은 영향을 주었을 것으로 추측할 수 있다. 그는 병자호란의 와중에서 1637년 봉림대군이 청에 볼모로 잡혀갈 때 배종하였다. 아마도 그는 이 과정에서 서학을 접하게 되었으리라 추측된다.

그가 북경에서 탕약망의 『신력효식』을 얻어가지고 왔다는 기록으로 보아, 아마도 이러한 서양의 천문역법서들이 그로 하여금 개

서구 문화와의 만남

력의 필요성을 인식하게 하였을 것으로 추측된다. 그는 김육에 앞서 1645년(인조 23) 『개계도』와 『칠정력비례』를 바치면서 개력의 문제를 제기하였다. 그는 당시 일반인들의 견해에 아랑곳하지 않고 청력의 정확성을 확신하고 집안의 모든 제사를 청력에 의거하였다고 전해진다. 이는 한흥일의 시헌력에 대한 인식의 일단을 확인할 수 있는 사실이다.

시헌력은 종전의 역법과 비교할 때 두 가지 차이점을 가지고 있었다. 하나는 일월日月의 궤도에 높고 낮은 차이가 있게 되었다는 것이다. 이것은 지구와 일월 사이의 거리가 변화한다는 것인데, 시헌력 도입 초기에는 주전원-이심원 모델에 근거한 이심궤도로, 『역상고성 후편』 단계에 이르면 타원 궤도의 문제로 설명되었다. 다른 하나는 정기법을 사용하게 되었다는 것이다. 도입 초기 시헌력에서 가장 문제가 되었던 것은 바로 정기법의 문제였다. 종래 우리나라의 시간 체계는 1일 100각 체제였고, 24기는 동지를 기준으로 15일씩 가산하여 중기와 절기를 설정하는 평기법이 기본이었다.

그에 비해 시헌력은 1일 96각 체제였고, 24기의 배당도 황도상에서 태양의 위치를 기준으로 하는 정기법을 사용하고 있었다. 때문에 시헌력에서는 각 절기의 시간 간격이 15일로 고정되지 않고 14일이나 16일이 되는 경우가 있었던 것이다. 이것은 이미 도입 초기에 김육에 의해 지적된 문제였다. 그것은 결국 치윤법의 문제로 확장되었고 인조·효종 연간의 논란거리가 되었다. 효종이 개력 요구에 대해 치윤법의 문제를 해결해야 함을 지적하였던 것도 역시 같은 맥락이었다.

정기법과 그 연장으로서의 치윤법이 정계에서 논란의 대상으로 떠오른 것은 현종 연간에 들어서였다. 내적으로 시헌력 시행 과정에서 신구력의 차이가 분명히 드러나게 된 것과 외적으로 중국에서 권력투쟁의 일환으로 시헌력의 개폐가 이루어진 것이 논란의 요인

이었다. 아울러 당시 중국의 정세가 불안정하였기 때문에 청 왕조의 존속과 시헌력의 지속적인 시행에 대한 의구심이 맞물려 '구법준수舊法遵守'를 주장하는 논자들이 등장하였던 것이다. 논쟁은 송영구宋亨久의 상소로부터 시작되었다. 송형구는 24기의 오류를 지적한 현종 원년(1660)의 상소, 시헌력의 폐지와 대통력의 사용을 주장한 현종 2년(1661)의 상소, 그리고 치윤법의 오류와 시헌력의 오차를 지적한 현종 10년(1669)의 상소 등을 통해 자신의 견해를 피력하였다. 특히, 현종 10년의 상소는 대통력으로 환원된 역법이 현종 11년(1670)부터 다시 시헌력으로 복귀하는 과정에서 나온 것이므로, 이전의 논의를 종합적으로 정리한 성격을 띠고 있다.

송형구의 시헌력 비판은 크게 다섯 항목으로 이루어져 있는데[五大段差誤處], 그것은 결국 치윤법의 문제로 귀결되는 것이었다. 첫째는 치윤의 간격에 대한 문제 제기였다. 전통적으로 윤달을 두는 간격은 "三歲一閏, 五歲再閏, 十有九歲七閏"으로 설명될 수 있는 19년 7윤법이었다. 그리고 이것은 일반적으로 33개월마다 윤달을 설정하는 것으로 이해되었다. 송형구는 바로 이러한 이해에 기초하여 시헌력 도입 이후의 윤달의 간격이 일정하지 않음을 지적한 것이었다.

둘째는 전년에 입춘이 없었을 경우 그 다음해에 윤달을 두어 두 번의 입춘이 있게 하는 것이 예로부터의 관례였는데[複立春年], 시헌력 도입 이후 이런 관례가 사라졌다는 점이다.

셋째는 입기시각의 순서에 대한 문제였다. 예전에는 1년동안 24기의 입기시각이 12시의 차서에 따라 - 子·丑·寅·卯·辰·巳·午·未·申·酉·戌·亥의 순서로 - 질서 정연하게 분포되었는데, 시헌력 도입 이후에는 같은 시각에 입기되는 경우가 발생하게 되었다는 것이다.

넷째 역시 세 번째 문제와 마찬가지로 입기시각에 대한 것이었

다. 예전에는 앞의 절기와 그 다음 절기의 입기시각은 반드시 6을 기다린 후 교체해서 들어갔다[待六而遞入]. 예컨대 앞의 절기의 입기시각이 술시였다면 그 다음에 오는 절기의 입기시각은 그로부터 6시간 이후인 묘시에 배당된다는 것이다[戌-亥-子-丑-寅-卯]. 그런데 시헌력에서는 이러한 규칙성이 모두 사라졌다는 것이다.

다섯째는 24기의 일진에 대한 문제였다. 윤달의 절기의 일진과 윤달 이전 달의 절기의 일진은 10간에 있어서 연속되어야 한다는 문제 제기였다. 예컨대 윤달 이전의 달의 절기의 일진의 10간이 '계'였다면 윤달의 절기의 10간은 '甲'이 되어야 한다는 것이었다. 그런데 시헌력에서는 이 순서에 맞지 않는 경우가 발생한다는 것이다.

이상에서 송형구가 지적하고 있는 문제들은 대통력(수시력)의 평기법과 시헌력의 정기법의 차이에서 연유하는 것들이었다. 예컨대 세 번째에서 다섯 번째까지의 문제에서 송형구가 지적하고 있는 대통력의 정확성은 평기법에서 각 절후 사이의 간격을 15일 2시 5각으로 설정하고 있기 때문에 일어나는 현상이었다. 이 경우 절기와 절기, 중기와 중기 사이의 간격은 30일 정도가 되어서 60진법을 사용하는 당시의 시간법이나 일진법과 주기적으로 일치할 수 있었던 것이다. 반면 정기법을 사용하는 시헌력의 경우에는 각 절후 사이의 시간 간격이 일정하지 않음으로써 대통력이 보여준 것과 같은 규칙성을 나타낼 수 없었던 것이다.

그렇다면 송형구는 왜 이렇게 대통력 체계에 집착하였을까? 그것은 그의 출신 성분과 관련이 있는 것 같다. 『조선왕조실록』에는 그의 직위가 '전관상감 직장前觀象監直長', '전찰방前察訪', 또는 '안동거진사安東居進士', '안동사인安東士人' 등으로 되어 있는데, 그가 관상감에서 구체적으로 맡았던 일은 삼학 가운데 명과학 분야였다. 명과학이란 성명·복과에 대하여 연구하는 학문으로, 길흉을 점친다

는 그 학문의 특성상 시헌력 도입 이후에도 시헌력을 사용하지 않고 대통력을 고집하였던 것이다. 송형구의 상소에 대한 계사에서 "송형구는 음양에는 밝지만 역법에는 정통하지 못하다"라고 평가했던 것이나, 송형구의 상소에 대해 관상감에서 천문학 분야를 담당했던 송이영이 논란을 벌여 결국 송형구의 주장이 틀렸다고 한 것은 음양학을 담당하는 사람들과 천문역법을 담당하는 사람들 사이의 시헌력에 대한 입장 차이를 보여주는 것이라 할 수 있다.

이렇듯 음양오행설에 입각한 자연 이해가 그 과학적 성격을 상실하게 되면 이데올로기화하는 것이다. 본래 음양이나 오행은 자연계에 대한 경험적 관찰을 통해 형성된 개념이었다. 그것이 이데올로기화하면서 자연계의 모든 현상들이 음양·오행으로 환원되어 설명되기에 이르렀다. 평기법을 고수하는 주장 속에서 우리는 그러한 이데올로기적 성격을 간취하게 된다. 본래 평기법은 태양의 운행을 통해 1년의 길이를 관측하고 편의상 그것을 균등하게 24등분한 것에 지나지 않았다. 그런데 거기에 음양설의 각종 내용이 분식되면서 명과학의 주요 수단으로 이용되었고, 그 자체가 이데올로기화하였던 것이다. 따라서 이러한 논란은 자연현상을 해석함에 있어 종래의 음양론적 자연이해를 고수하느냐, 아니면 자연 그 자체에 즉해서 자연을 객관적으로 이해할 것이냐 하는 자연인식의 문제로까지 확대될 수 있는 문제였다.

김석주金錫胄(1634~1684)는 송형구의 주장이 시헌력의 정기법을 이해하지 못한 데서 나온 것임을 정확하게 파악하고 있었다. 김석주가 시헌력의 정확성을 옹호하는 논리는 크게 두 가지로 이루어져 있다. 하나는 '천절론'이라 이름 붙일 수 있는 것으로, 평기법에 대한 정기법의 우수성을 주장한 것이다. 그에 따르면 태양의 운행 속도는 지속의 차이가 있어 일정하지 않으므로 평기법처럼 세실을 24등분하여 절기를 배당하는 방법은 천상과 어그러짐을 면할

수 없었다. 결국 평기법은 천상의 참된 절기를 나타내는 것이 아니라 계산상의 편의에서 나온 것일 뿐이었다. 이에 반해 태양의 궤도에 따라 절기를 정하는 정기법은 비록 태양의 운행 속도에 따라 절기 사이의 시간 간격이 14일이 되기도 하고, 16일이 되기도 하는 등 구력(대통력·수시력)과는 차이가 있지만, 천행과 합치하는 천절(하늘의 절기)을 표시한다는 것이다. 요컨대 이것은 천지에 대한 관측을 통해 파악된 천체의 운행과 보다 정밀하게 합치되는 역법을 제정해야 한다는 요구에 다름 아니었다.

또 하나의 논리는 시헌력 반대론자들의 대통력(수시력) 옹호를 겨냥한 '후법선어전법론後法善於前法論'이었다. 시헌력 반대론자들은 허형이라고 하는 명유가 참가하여 작성한 수시력을 고법古法을 준수한 만고불변의 역법으로 간주하는 경향이 있었다. 김석주는 이에 대해 역대 중국의 개력의 역사를 개관함으로써 후대에 나온 역법들이 전대 역법의 문제를 보완하면서 발전해 왔음을 증명하였다. 곽수경의 수시력이 역대의 역법을 절충하면서 가장 탁월하였던 것은 사실이지만 정기법을 사용하지 않은 것은 부족한 점이라고 지적하였다. 따라서 시헌력에서 이전의 평기법을 부정하고 정기법을 사용하는 것은, 수시력에서 평삭법을 극복하고 정삭법을 사용한 것과 같은 경우라고 주장하였다.

즉 삭망월의 평균값으로 초하루를 결정하는 평삭법보다 실제로 해와 달이 만나는 날로 초히루를 정하는 정삭법이 친상에 부합하는 것이듯 정기법도 천상에 부합하는 진보된 방법이라는 주장이었다. 그리고 이것은 후대에 나온 역법이 전대의 그것보다 정교하다는 객관적인 반증이었다. 요컨대 하나의 역법이 영구히 폐단없이 사용되기 위해서는 세차·세여 등 역법의 제요소에 대한 끊임없는 가감변통이 있어야 한다는 주장이었다.

시헌력을 반대한 것은 송형구만이 아니었다. 소론 계열의 학자로

분류되는 김시진金始振(1618~1667) 역시 시헌력에 대해서 비판적이었다. 김시진은 구력과 신력의 차이를 크게 세 가지로 파악하고 있었다. 첫째는 시각법의 차이였다. 구력이 1일 100각 체제인 데 비하여 신력은 1일 96각 체제라는 것이다. 둘째는 24기의 입기시각의 차이였다. 구력에서는 절기와 절기 사이의 시간 간격이 30일 5시 2각으로 일정했는데, 신력에서는 하지를 전후한 시기에는 31일 가량, 동지를 전후한 시기에는 29일 가량으로 일정하지 않다는 것이었다. 셋째는 1년의 길이를 계산하는 방식의 차이였다. 구력에서는 금년의 입춘으로부터 대한절의 마지막 날까지가 365일 3시간이었는데, 신력에서는 금년의 입춘에서부터 다음 해의 입춘이 시작되는 시점까지가 365일 3시간이라는 것이었다.(이러한 계산법에 따르면 신력의 경우 1년의 길이가 매년 1각씩 짧아지게 되는 것이었다)

시헌력에 대한 김시진의 비판은 주로 두 번째와 세 번째 문제에 집중되었다. 그는 기존의 '평기법'의 원칙을 고수함으로써 시헌력의 정기법을 이해하지 못하였던 것이다. 두 번째 문제에 대하여 태양 운행 속도의 지속 문제를 하루의 길이의 변화로 오해하고 있었다. 하루의 길이의 변화가 없는 한 여름에는 더디고 겨울에는 빠를 이치가 없다는 것이 김시진의 주장이었다. 이것은 인간이 사용하고 있는 상용력의 일반적 상수에 근거하여 천체의 운행을 이해하려고 하는 방식이었다.

세번째의 문제 역시 임진년(1652년 : 효종 3) 입춘의 입기 시각을 일반화시켜 이해함으로써 발생하였다. 예컨대 전년의 입춘이 정월 갑자일 자초 초각이었다면, 구력에서는 여기에 365일 1/4일을 더한 을사일 인정 4각까지가 일년이고, 그 다음 묘초 초각에 다음 해의 입춘을 두는 것이 상례였다. 그런데 시헌력에서는 인정 4각에 입춘을 두었다는 것이다. 김시진은 이것을 시헌력의 가장 큰 문제점으로 파악하여, 이와 같이 입춘이 매년 1각씩 빨라진다면 그 결과는

"사시역·인사폐·육갑문·천도괴"에 이르게 될 것이라고 보았다.

남극관南克寬(1689~1714)은 시헌력의 입장에서 김시진의 주장을 조목조목 비판하였다. 그 역시 평기법이 계산상의 편의에서 나온 것임을 지적하였다. 그는 먼저 365 1/4일이라는 것은 태양과 하늘의 회합주기이며, 24기란 태양의 운행 도수에 따라 구분한 것이라는 전제를 확인하였다. 춘분과 추분이 2분이 되는 까닭은 주야의 길이가 같기 때문이었다. 그런데 구력에서는 춘분 2일 전에, 추분 2일 후에 주야의 길이가 같아지는 문제가 발생하고 있었다. 이것은 계산상의 편의만을 따르고 천시의 오류를 돌아보지 않는 것이었다. 24기를 설정하는 기준은 천체의 운행 그 자체에 두어져야 한다는 것이 남극관의 주장의 요점이었다.

남극관은 김시진이 가장 중요한 문제로 제기한 입춘의 입기 시각에 대해서 부차적이고 지엽적인 문제로 치부하고 있었다. 24기의 차서에 문제가 있다면, 예컨대 신력에서 입춘을 동지 앞에 설정하였다면 그것은 큰 문제일 수 있다. 그러나 그런 것이 아니라 어떤 해에 입춘의 입기 시각이 1각 빠른 것은 그 해에 한정될 뿐이고, 입기 시각의 지속은 해마다 다르다는 것이었다. 따라서 전체적으로 하늘의 절도와 비교해 보면 어그러질 것이 없다는 주장이었다.

나아가 남극관은 김시진이 시헌력을 서양역법이라 하여 부정적인 태도를 보인 것에 대해서도 비판하였다. 구법준수론자들이 그토록 받들어 마지 않는 수시력이라고 하는 것도 원대에 만들어진 것이기 때문이었다. 몽고족과 여진족을 가릴 것이 무엇이냐는 것이 남극관의 주장이었다. 나아가 남극관은 역법상의 '불이지리不易之理'에 대해서도 회의적인 태도를 보이고 있었다. 수십 번에 걸친 역대 개력의 역사를 통해서 볼 때 '일법불변一法不變'이란 있을 수 없다는 것이었다.

지구 관념의 등장과 세계관의 변화

천문학적으로 지전설·무한우주설·다우주설과 밀접하게 연결되는 인간이 살고있는 이 땅이 구형球形이라는 지구설地球說은 사정이 판이하게 달랐다. 지구설은 전적으로 서양과학이 가져다 준 새로운 관념이었고, 조선후기 새로운 자연지식의 형성에 적지 않은 역할을 했던 것이다.[15]

전통적으로 서양에서는 고대 그리스 이래 둥근 땅이 일반적으로 상식적인 관념이었던데, 비해 동아시아인들이 지닌 땅의 형태에 관한 관념은 평평하다[方]는 것이었고 '천원지방天圓地方'이라는 표현에서 그러한 관념은 단적으로 드러난다. 고대의 개천설蓋天說과 혼천설渾天說 모두 천원지방에 입각한 우주론[19]으로서 땅의 평평함에 대한 반론과 의심은 17세기 마테오 리치Matteo Ricci(1552~1610; 중국명은 利瑪竇)의 「곤여만국전도坤輿萬國全圖」(1602)에서 처음으로 소개되기 이전에 전혀 제기되지 않았다.[17]

마테오 리치는 고대 그리스의 프톨레마이오스Ptolemaios의 우주구조에 입각한 지구설을 소개하면서 여러 가지 설득의 논리와 증거들을 제시했다. 그는 먼저 중국 고대 장형張衡의 혼천설渾天說과 『대대례기大戴禮記』에 나오는 증자曾子와 선거이單居離의 문답을 예로 들면서 자신이 소개하는 지구설은 중국의 고대 전통 속에서도 찾아볼 수 있다고 주장했다. 즉 지구설이 비문화인인 서구인들 만의 주장은 아니며, 그래서 믿을 만 하다는 논리이다. 이와 아울러 실증적이고 경험적인 증거들을 제시했는데, 남북의 이동에 따른 북극고도의 변화, 그리고 동서간의 이동에 따른 시간 차이, 그리고 실제로 자신이 지구 반대편의 서양에서 중국에 오면서 항해했던 경험들이었다. 이러한 마테오 리치의 논의는 그의 『건곤체의乾坤體儀』(1605)·『천지혼의설天地渾儀說』에서 그대로 재정리되어 널리 알려

졌다.[18] 이후 중국과 조선의 지식인들은 지구설이 타당하다는 주장을 펼칠 때면 마테오 리치가 말했던 논리와 증거들을 흔히 거론하곤 했다.

그런데 마테오 리치가 전한 지구설은 엄밀하게 말해서 근대 과학이라기보다는 서양 고대의 과학내용에 불과했고, 아전인수식으로 지구설의 동양적 전례를 중국 고대의 문헌에서 제시했지만, 중국과 조선의 지식인들에게 지구설은 분명 새로운 패러다임이었다. 특히, 지구설은 구형의 지구 위에서 고정된 하나의 위치를 중심으로 지정할 수 없음을 함축하고 있기 때문에 지리적으로 중국 중심의 세계관을 위협하는 것이었다. 따라서 중국과 조선의 지식인들에게 지구설을 수용하는 것은 간단한 문제가 아니었다. 실제로 「곤여만국전도」가 1603년 이광정李光庭과 권희權憘 등 사신 일행에 의해서 조선에 전래된 이후 17세기 동안은 김만중金萬重(1637~1692)을 제외하고 지구설을 수용한 지식인은 거의 없었다.[19] 심지어 앞에서 살펴본 바와 같이 무한우주와 다우주론을 들어 서양 천문학의 한계를 비판했던 최석정 조차도 지구설에 대해서는 그 진위를 모르겠다고 토로하고 있다.[20]

이와 같이 새로운 세계관으로서의 지구설을 수용하는데 지식인들이 주저하고 있던 상황에서 의외로 쉽게 지구설의 수용이 이루어진 통로가 있었다. 그것은 천문의기와 역법을 통해서였다. 즉 서양식 천문학에 근거를 둔 천문의기와 역법의 계산법을 보다 정밀한 역법을 확보하기 위한 의도로 수용했다면, 그러한 서양식 천문의기와 역법 계산이 전제로 하고있는 지구설을 결국 인성하는 셈이 되는 것이다. 다시 말해서 천문의기와 역법의 계산법은 두 개의 서로 다른 패러다임하에서 상호 연결이 될수 있는 통로였던 것이다.[21]

그런데 주지하는 바와 같이 서양의 역법은 조선후기에 정부 주도로 적극적으로 수용되었다. 중국에서 서양식 역법으로의 개력 작업

이 한창 진행 중이던 1644년에 벌써 김육은 시헌력時憲曆의 수용을 주장하고 있다. 이후 일부 세력의 약간의 반대에도 불구하고 조선 정부는 적극적으로 서양식 역법의 수용을 추진해 결국 1653년에는 서양식 역법(즉 시헌력)에 의거해 역서를 편찬하기에 이른다.

그 이후에도 이해가 미진한 부분과 중국에서 새롭게 채택된 최신의 천문학 이론과 계산법들을 계속 수용해 나갔다.[22] 결국 땅이 구형이라는 기하학적 구조에 기반한 서양 천문학의 이론과 계산법이 정부 차원에서 공식적으로 채택된 것이다. 물론 이러한 작업을 실무에서 수행한 사람들은 전문적인 천문역산가들인 관상감 관원들이었고, 그들은 동서양 모두에서 실재하는 우주의 구조와는 별개로 역법 계산을 위한 우주의 모델에만 관심이 있는 사람들이었다. 이에 비해 고도의 수학적 계산법을 이해할 리 없는 대부분의 유학자들은 서양식 역법의 채택에도 불구하고 지구의 관념을 수용하지 못했다고 할 수 있다.

그러나 천문학 이론과 고도의 계산법을 이해할 수 있는 유학자들의 경우에는 상황이 달랐다. 김석문은 서양식 천문학을 이해할 수 있었던 바로 그러한 유학자였다. 그의 『역학이십사도해』(1726)에는 『항성역지恒星曆指』, 『오위력지五緯曆志』, 『시헌력법時憲曆法』, 그리고 『칠정력지七政曆指』 등 『서양신법역서西洋新法曆書』에 수록되어 있는 서양 천문서들이 인용되었다. 김석문은 그 책들에 실린 서양 천문학의 상수들과 계산 체계들이 정확함을 인식하고 그것을 자신의 우주론 형성에 활용했던 것이다. 결국 그는 서양 천문학의 구체적인 상수들과 계산들이 전제로 하고 있는 구형球形이라는 땅의 기하학적 구조를 받아들이고, 그러한 기하학적 구조를 자신의 전통적·상수역학적 우주론의 한 구성요소로 채택했다고 할 수 있다.

하나의 구체적인 예를 들어보자. 김석문은 그의 『역학도해』에서 태허천의 일주一周 주기와 궤도의 거리를 구하고 이어서 같은 방식

으로 모든 천체의 회전 주기와 궤도의 거리를 각각 계산하고 있다.[23] 그런데 그러한 계산은 태허천이 하루 움직이는 거리를 일허一虛라 하고 그 일허의 거리가 땅이 하루 동안 회전운동하는 거리 9만리와 같다는 전제로 부터 출발했다. 김석문이 이 가정을 증명하는 과정을 면밀히 살펴보면, 태허천과 지륜천(즉 지면)의 운동을 구면체인 지구의 지심을 중심으로 한 중심부분과 지면의 회전운동과의 비유를 통해서 증명하고 있음을 알 수 있다.[24]

서양신법역서

결국 천체의 운동과 구조에 대한 고도의 상수역학적 이론의 구성에 지구설이라는 서양 천문학의 개념이 한 몫을 한 셈이다. 지구설이라는 사실의 응용이 없었으면 김석문의 우주론 구성은 이루어질 수 없었다고도 말할 수 있을 것이다.

18세기 중후반 그의 아들 서호수와 함께 조선의 관학계에서 천문역산의 대가로 인정받았던 서명응도 역시 지구설을 천문학적으로 완벽하게 이해한 사람이었다. 『비례준髀禮準』과 『선구제先句齊』, 그리고 『선천사연先天四演』 등 그의 저서 여러 곳에서 구체적인 서양의 천문학적 지식을 들어서 지구설을 자세하게 입증하고 있는 것이 그러한 사실을 잘 보여준다.[25] 그런데 흥미로운 것은 서명응이 지구설을 입증하는 것을 살펴보면 마테오 리치가 「곤여만국전도」에서 제시했던 두 가지 방식, 즉 장형의 혼천설이나 『대대례기』의 기록과 같이 고전적 기록을 아전인수식으로 재해석해서 이미 지구설의 전거가 중국 고대에 있었다고 주장하거나[26] 지구설을 입증하는 실증적·경험적 천문학 지식을 제시하는 방식에서 그치지 않았다는 것이다. 서명응은 지구설과는 지적 맥락context이 판이하게 다른 상수역학적 인식체계를 이용해서 지구설이 타당함을 완벽하게 증명하고자 했다.

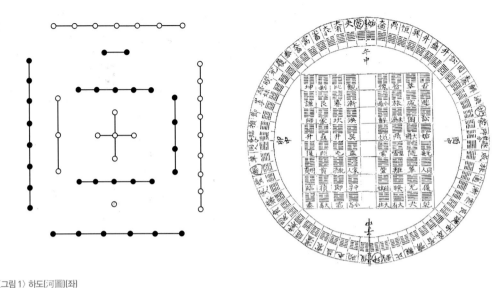

〈그림 1〉 하도(河圖)(좌)

〈그림 2〉 복희의 선천방원도(우)

　　서명응이 지구설의 근거로 제시했던 상수역학적 인식체계는 바로 하도중궁河圖中宮과 선천64괘방원도였다. 즉 하도의 가운데 5점은 십자가 모양으로 종횡으로 각각 3점을 이루는 모양(〈그림 1〉 참조)을 갖는 데 바로 그러한 모양으로부터 땅의 구형이 도출되었다는 것이다.[27] 그렇지만 사람들은 선천방원도의 내도(內圖, 〈그림 2〉의 가운데 사각형 모양)가 정방형正方形인 것에 구애받아 지방地方으로 잘못 알고 말았으며, 고대이래 당시에 이르기까지 모든 유가들마저도 계속해서 지구설을 수용하지 않고 있다는 것이었다.[28] 그래서 서명응은 지구의 형체와 정방형인 선천방원도의 내도의 모양을 부합시키기 위해서 내도를 45도 기울여 정방형이 아니라 마름모꼴로, 즉 대각선이 상하좌우로 똑바르게 교차하도록 수정했다.(〈그림 2〉와 〈그림 3〉을 비교) 마름모 모양으로 세워진 새로운 내도는 하도중궁의 5점의 형상과 부합해 지면서 그러한 내도로 부터 땅의 구형이 도출될 수 있었던 것이다.

　　여기에서 우리는 당시 최고의 천문역산 전문가이자 상수역학의 대가였던 서명응이 지구설을 증명하려는 과정에서 보여준 다음과

같은 사실에 주목해야 한다. 즉 종래 조선의 유학자들이 절대적인 진리와도 같이 믿었던 복희伏羲의 선천방원도를 서명응이 수정했다는 점이다. 종래 알고 있던 선천방원도가 전설적인 성인 복희가 원래 그렸던 것이라고도 볼 수 있는 결정적인 증거는 없었다. 사실 처음으로 선천방원도가 제시되었던 것은 주희의 『주역본의周易本義』에서 였기 때문에 그동안 원래의 참된 선천방원도, 즉 복희가 의도했던 도상을 잘못 알고 있었을 수가 있다. 결국 서명응은 송대 신유학자들, 즉 채원정蔡元定과 주희가 제시했을 것으로 추정되는 선천방원도를 수정해 새로운 천문학 지식과 보다 잘 부합하는 새로운 선천방원도를 제시했던 것이다.

또한 복희의 선천방원도가 잘못되었다고 하면서 그렇게 잘못된 도상에 의존해 시방地方의 관념에 얽매여 있었던 고대이래 유가들의 잘못된 생각을 비판했다는 점이다. 이것은 종래 참이라고 믿었던 고대의 경전 주석들에 대한 비판적 논의의 출발이라고 할 수 있을 것이다. 그런데 그러한 비판적 논의의 출발점이 서양 천문학이 전해준 지구설이라는 외래의 이론이 정확하고 타당하다는 인식 하

에서 비롯되었다는 것이다.

결국 지구 구형의 관념이 유가들이 우주의 구성 원리가 담겨있다고 믿었던 선천방원도라는 도상에 구현되어있다는 것을 입증하려던 것이 원래의 도상이 잘못되었음을 지적한 셈이 되고 말았다. 여기에서 우리는 극단적으로 전개된 상수역학적 우주론 논의 속에서 서양과학의 영향하에 비판의 방향이 상수역학적 자연인식으로 향하는 단초를 보는 것이다. 이것은 헨더슨이 지적했던 바의 "회귀적"이고 "엉뚱한" 우주론이 내부에서 발전적으로 극복되는 모습이 아닐까.

전통과 서양의 혼유: 전통과학인가, 서양과학인가?

조선적 세계지도, 천하도

천하도는 다른 나라에서는 유사한 예를 찾아볼 수 없는 우리 나라에서만 존재하는 매우 독특한 세계지도이다. 천하도는 판본에 따라서 약간의 차이는 있지만 일반적으로 가운데 내부에 가면 모양의 중앙 대륙(내대륙), 중앙 대륙을 감싸고 있는 안쪽의 바다(내해), 안쪽의 바다를 감싸고 있는 바깥 대륙(외대륙), 그리고 외대륙 밖의 바다(외해)가 있고, 그 바깥에 해가 뜨고 지는 곳이 있는 구성이다. 나라 이름과 산천의 이름 등 140여 개가 넘는 고유 지명들이 지도 전체에 골고루 분포되어 있다.

그 중에 실제로 존재하는 나라와 산천은 대부분이 중앙대륙에 분포해 있으며, 나머지 나라와 산천은 모두 상상의 것들로 『회남자淮南子』, 『산해경山海經』, 그리고 추연鄒衍과 같이 정통 유가 전통과는 상당히 거리가 먼 도가적이고 신비적인 전통의 문헌들에 나오는 것들이었다. 또한 지도의 여백에 적힌 설명에는 하늘과 땅 사이의 거리가 4억2천리라거나 동서남북은 2억3만리 떨어져 있다고 적혀있

기도 하다.[29] 실존하는 몇 개의 나라와 산천을 제외하면 천하도는 전적으로 상상의 세계를 그려놓은 것이라고 할 수 있다. 그것도 유가적 상상의 세계가 아니라 도가적이고 신비적인 상상의 세계였다. 조선후기에 유행했던 유학자들이 즐겨 소지하고 있던 지도첩 대부분에 이러한 세계 지도가 첫머리에 또는 끝 부분에 끼워져 있다는 사실은 매우 흥미로운 일이 아닐 수 없다.

최근에 배우성은 이러한 신비적인 상상의 세계지도인 천하도의 지적인 기원에 대한 논문을 발표했는데 그 주장하는 내용이 매우 주목할 만하다. 그것은 서양식 세계지도를 접한 조선의 지식인들이 그것에서 받은 이미지들을 동양의 고전들을 활용해 동양적 세계관과 언어로 표현한 것이었다는 주장이었다.[30]

조선의 지식인들에게 처음으로 중국의 조공朝貢 권역인 직방職方 세계를 벗어나는 확대된 세계에 관한 지식을 전해준 것은 땅이 구

형이라는 것을 처음으로 알려주었던 「곤여만국전도」(1602)라는 마테오 리치가 제작한 서양식 세계지도였다. 이 세계지도가 1603년에 들어온 이후 「양의현람도兩儀玄覽圖」가 1604년 경에, 「만국전도萬國全圖」가 1630년 경에 전래되는 등 많은 서양식 세계지도가 조선에 들어와 조선의 지식인들에게 새로운 세계에 대한 정보를 알려주었다.[31] 새로운 세계에 대한 정보란 앞에서 살펴본 현재 인간이 살고 있는 땅의 형태가 구형이라는 것과 함께 중국 중심의 동아시아권 지역 바깥의 확대된 지역들의 존재에 대한 정보였다. 그러한 세계에 대한 새로운 내용은 그야말로 조선의 지식인들에게는 너무나 받아들이기 어려운 생소한 세계였다. 게다가 문화적·지리적으로 세계의 중심이어야 할 중국이 세계의 변두리에 위치해 있는 것은 대부분의 지식인들에게 도저히 용납할 수 없는 세계관의 도전으로 받아 들여졌다.

땅의 형태가 구형이라는 설은 마테오 리치가 변명했듯이 장형의 혼천설이나 『대대례기』에서의 증자와 선거이 문답의 예에서 그 전례를 찾아볼 수 있었다. 그러나 중국의 조공권인 직방 세계를 벗어나는, 특히 세상의 끝 지점을 묘사하는 듯한 「곤여만국전도」의 내용은 사정이 달랐다. 중국 고전에서 직방 세계 바깥의 세계를 묘사하고, 특히 세상의 끝을 묘사하는 전례는 추연鄒衍이 말한 구주九州의 세계나 수해竪亥가 걸어서 쟀다는 신화에서나 찾아볼 수 있는 것이었다.[32]

그것들은 유학자들에게는 신뢰하지 못할 것들이었던 것이다. 1708년 최석정이 관상감에서 공식적으로 모사해 제작한 「곤여만국전도」를 왕에게 바치면서 "그 내용이 심히 불경스럽다"고 평한 것은[33] 정통 유가에서는 의심해왔던 추연이나 수해와 관련된 도가적·신비적 내용이 지도에 담겨있었기 때문이었다고 할 수 있다. 그런데 최석정이 서양식 세계지도를 보고 불경스러운 추연과 수해의 세

계를 떠올렸듯이 조선의 다른 지식인들도 유사한 연상을 했다. 예컨대 이종휘李種徽(1731~?)는 마테오 리치의 세계지도를 추연의 세계관에 준해서 해석하고 있다. 즉 아시아를 둘러싼 소양해는 추연이 말하는 비해裨海 중 하나이며, 대양해는 추연의 영해瀛海라는 것이다.[34]

배우성은 이와 같이 마테오 리치의 세계지도를 본 조선의 지식인들이 그 동양적 전례를 찾아 재구성한 것이 천하도라고 파악했다. 동양적 전례란 바로 추연의 세계관,『회남자』에 나타난 세계, 그리고『산해경』에 표현된 지리지식 등이었다. 그는 이렇게 서양식 세계지도를 보고서 동양적 전례를 연상하는 것은 지구설을 접하고『대대례기』의 기록을 연상하는 것과 마찬가지 차원의 논리라고 보고있다.[35] 물론 이러한 주장은 천하도의 구성과 정확하게 일치하는 동양적 전례는 없다는 사실, 또한 약간씩 차이가 나는 매우 다양한 천하도들이 어떠한 과정을 거쳐서 조선후기에 구성되었는지 전혀 파악할 수 없다는 점 등 명확하게 입증되어야 것들이 많다.

그럼에도 불구하고 우리는 천하도에서 다음과 같은 의미 있는 모습을 발견할 수 있다. 먼저 전적으로 상상의 세계를 묘사하고 있는 '기이한 세계지도'인 천하도가 조선후기 지식인들이 즐겨 소지했던 지도책의 첫머리를 장식했다는 사실이다. 이것은 종래 유가에서는 금기시 되던『산해경』·『회남자』, 추연의 전통에 기반을 둔 세계지도가 조선후기 지식인들에 의해서 수용되었다는 사실을 말해 준다. 즉 수많은 조선후기의 유가 지식인들이 천하도에서 나타난 바와 같은 비유가적인 기이한 방식으로 직방 세계 바깥의 확대된 세계를 인식하고 있었다는 것이다. 이것은 직방 세계에 국한되었던 전통적인 유가적 세계인식이 '기이한 세계지도' 천하도에 의해서 내부로부터 무너지고 있었다는 것을 의미할 것이다.

또한 보다 중요한 사실은 그러한 세계인식이 서양식 세계지도

서구 문화와의 만남

가 전해준 새로운 정보에 의해서 유발되었다는 점이다. 서양식 세계지도는 구형의 지구 관념과 그 지구 안에 중국 중심의 직방 세계를 넘어서는 보다 넓은 세계에 대한 객관적 지식을 전해주었다. 구형의 지구는 대다수의 조선후기 지식인들이 이해할 수 없었을 것이다. 그러나 직방 세계 바깥의 넓은 세계는 서양의 세계지도가 묘사하듯이 충분히 존재할 수 있을 것이며 그것은 인정해야 했을 것이다. 문제는 서양의 세계지도가 묘사하는 방식으로 직방 세계 바깥의 넓은 세계를 인정하는 것은 중국 중심의 세계인식, 즉 중화주의적 세계관과 상충된다는 것이다. 결국 조선후기의 유학자들은 직방 세계를 넘어선 확대된 세계인식을 서양의 방식이 아닌 동양적 전통에서 찾았고, 그 동양적 전통은 유가의 전통에서는 애초부터 직방 세계 바깥의 세계를 상정하지 않았기 때문에 『산해경』·『회남자』, 추연의 전통일 수밖에 없었다.

이와 같이 서양식 세계지도의 유입으로 독특하고 기이한 세계지도 '천하도'가 구성된 것은 지구설을 접하고 『대대례기』의 기록을 연상한 것 이상의 사건이라고 할 수 있다. 즉 김석문과 서명응이 서양 천문학의 정밀하고 객관적인 데이터에 기반해 고도의 '엉뚱한' 상수역학적 우주론을 펼쳤던 것과 마찬가지였던 것이다.

싱크리비즘적 천문도, 혼천전도

고법 천문도의 체계와 서양의 신법 천문도의 작도법을 절충하려는 시도가 있었다는 점 역시 매우 중요한 역사적 사실이다. 그런데 신·고법 천문도의 절충은 탕약망의 『현계총성도』(1634)와 대진현의 『항성전도』(1744년 경)에서 이미 예견된 것이었다. 탕약망과 대진현은 하나의 원 안에 모든 별을 그려 넣는 것이 불합리하며 천체를

제대로 반영하지 못한다는 사실을 명확하게 밝히면서도 중국 전통 천문도의 체계와 서양식 작도법을 결합한 이 천문도들을 만들어 바쳤던 것이다. 물론 그 의도는 중국인들의 전통적 천문 관념과의 불필요한 충돌을 피하기 위해서였지만 그것이 미친 영향은 작지 않았다.

서호수徐浩修가 1796년에 책임 편찬한 『국조역상고國朝曆象考』에 실려있는 '동국현계총성도법東國見界總星圖法'[36]은 그러한 사정을 짐작케 한다. 그 내용은 북위 38도 위치에 있는 한양을 기준으로 하는 『현계총성도』의 작도법을 『항성역지』에 수록되어 있는 작도법을 통해 자세히 설명해 놓은 것이다. 이 기록은 말미에 "영조 20년(1744)에 정한 적도 경위도표에 의거해 세차를 교정하고, 현계見界를 조선 한양에서의 위도에 맞추어 천문도를 작성하게 하기 위함"이라고 그 취지를 적어 놓았다. 이를 보면 고법 천문도의 복제가 아닌 새로운 데이터로 개정된 천문도를 관상감에서 제작할 때에는 서양식 작도법을 채용한 『현계총성도』를 제작할 것을 정식으로 정해 놓은 셈이었다.

신·고법 천문도를 절충하려는 시도는 서명응에게서 더욱 분명하게 드러난다. 그는 『신법혼천도서新法渾天圖序』에서 관상감에 전해지고 있는 개천도蓋天圖인 고법 천문도가 천체의 형상을 제대로 반영하지 못한다는 점을 인식하고 매우 고민했다고 술회하고 있다. 그래서 두 개의 상(象, 즉 渾天象과 蓋天象)을 상호 참작해서 혼천도와 개천도를 절충하는 천문도를 만들려고 시도한 지 오래되었다고 한다. 그런데 그의 아들 서호수에게 천문역산을 가르치고 있던 관상감 관원 문광도文光道가 자신의 고민을 듣고 기꺼이 절충하는 천문도를 제작해 주었는데 그 천문도를 「신법혼천도」라 이름했다고 한다.[37]

이 때 문광도가 제작해 준 「신법혼천도」는 「현계총성도」와 같은

혼천전도
성신여자대학교 박물관

형태는 아니었던 듯하다. 서명응이 적어 놓은 『신법혼천도설新法渾
天道說』을 보면 적도 이북과 이남의 양반구로 이루어진 적도남북
양총성도였음을 알 수 있다. 특히, 성도에 그려진 별자리가 300좌
3083성이었던 것으로 보아 『의상고성』에 있는 대진현의 성표를 이
용해 작도한 것이었음을 확인할 수 있다.[38]

　주지하는 바와 같이 〈선천방원도先天方圓圖〉와 같은 도상圖象에

담긴 원리를 통해서 서양 천문학이 설명하고 있는 여러 과학적 사실들을 상수학적으로 재해석하고자 했던 서명응으로서는 개천도의 체계와 혼천도의 작도법을 절충하는 천문도를 만들고 싶어했던 것은 자연스러운 욕심이었을 것이다. 그러나 서명응은 문광도가 그려 준 양반구형의 혼천도에 만족해야만 했던 듯하다.

그런데 서명응이 이루지 못한 신·고법을 절충한 천문도의 제작이 19세기에 이르러 기묘한 방식으로 등장한다. 그것이 「혼천전도渾天全圖」라 이름이 붙은 독특한 천문도이다. 이 천문도는 19세기 중엽 무렵 제작된 것으로 추정된다. 현재 10여점 이상이 국내외의 여러 박물관에 소장되어 있는데,[39] 대부분이 동일한 목판에서 인쇄된 것으로 추정된다.[40] 또한 목판 인쇄본 뿐만 아니라 필사되어 보급되기도 했으며,[41] 심지어 나무판에 새긴 것도 있을 정도로 대중적으로 널리 보급된 듯하다. 아마도 현존하는 것의 수량으로 보면 고법 천문도보다 적지 않은 수가 존재한다고 볼 수 있을 것이다. 이 「혼천전도」는 종래 18세기에 제작된 것으로 알려졌으나, 최근에는 1848년에서 1876년 개항 이전 사이에 제작된 것으로 추정되기도 했다.[42] 그렇다면 전통사회 말기의 시대에 가장 널리 보급되었던 대표적인 천문도가 「혼천전도」인 셈이다.

「혼천전도」는 독특한 성도의 작도와 함께 여백에 적힌 설명문도 흥미롭다. 먼저 도면의 상단에 있는 설명문을 보면 일월오성의 그림과 함께 크기와 주기 등의 데이터를 적어 놓은 칠정주천도七政周天圖가 있다. 데이터들은 모두 마테오 리치의 『건곤체의乾坤體義』의 것이다. 그러나 일월오성의 그림은 토성에 5개의 위성을 그리고, 목성에는 4개의 위성을 그리는 등 대진현의 『황도총성도』(1723)의 그림과 거의 일치하고 있다. 칠정주천도 옆에는 일월식의 원리를 기하학적 그림으로 도시하고 간략하게 설명해 놓은 일월교식도日月交食圖가 있는데, 이 그림은 『역상고성曆象考成』의 『교식총론』 관련

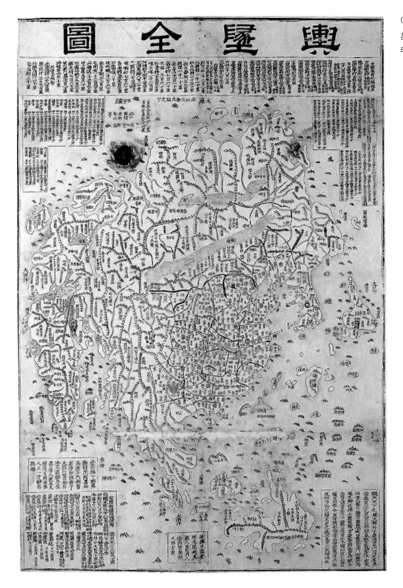

기복과 거의 동일한 내용이다.

한편, 일월교식도 옆에 도시되어 있는 24절기 태양출입시각도는 1783년(정조 7) 계묘년의 『경위도중성기』 데이터를 도식으로 적어 놓았다. 도면의 하단에는 칠정신도七政新圖와 칠정고도七政古圖, 그리고 현망회삭도弦望晦朔圖와 설명문이 각각 적혀 있다. 칠정신도

는 티코 브라헤의 우주구조를 도해圖解한 것, 칠정고도는 프톨레마이오스의 지구 중심의 우주구조를 도해한 것, 그리고 현망회삭도는 달의 위상 변화를 도해한 것으로 모두 1723년에 완성된 『역상고성』의 관련 기록과 거의 동일한 것으로 보인다.[43]

이상에서 살펴본 도면의 여백에 적혀있는 내용들은 모두 서양 천문학이 알려준 지식 정보임을 알 수 있다. 이는 결국 「혼천전도」의 제작자가 서양 천문학의 최신 정보를 도면에 담아내려고 노력했음을 보여주는 것이다. 하지만 가운데에 위치한 성도星圖를 분석해 보면 이해할 수 없는 점들이 많이 보인다. 먼저 외형적인 형태는 하나의 원 안에 모든 별을 그려 놓는 현계총성도의 모습을 하고 있다. 별자리는 고법천문도보다는 서양식 신법 천문도의 별자리에 가깝다. 성도의 외곽은 12차와 12궁, 그리고 24절기를 표시해 놓았다. 중심에서 외곽으로 뻗은 방사선의 직선은 28수의 구획이 아니라 12개로 등분한 시각선과 절기선이다. 그런데 시각선과 절기선이 합쳐져서 하나로 되어 있다. 서양식의 적도남북양총성도나 황도남북양총성도에서는 적극赤極에서는 시각선이 황극黃極에서는 절기선이 방사상放射狀으로 외곽으로 뻗어나갔던 것인데, 「혼천전도」에서는 이 두 방사선이 적도와 황도가 분리되어 있음에도 기묘하게도 하나로 합쳐져 있다.

적도와 황도는 둘 중에 어떤 것도 기준이 아니고 각각의 중심이 성도의 중심에서 벗어나 있다. 직경의 길이가 동일한 두 원의 교점, 즉 춘추분점이 성도의 중심에서 정확히 대칭을 이루도록 황도와 적도를 그렸다. 별자리의 전반적인 방향도 서양식을 따라서 춘추분점을 남북 방향으로, 동하지점을 동서 방향으로 맞추었다. 극 둘레의 작은 원은 조선의 위도 38도의 주극원週極圓이 아니라 황적거도인 23.5도를 반경으로 하는 원이다. 왜 23.5도의 작은 원을 중심원으로 했는지 이해 못할 일이다. 이러한 반경의 중심원은 서양의 적도

남북양총성도와 황도남북양총성도의 반구에서 찾아 볼 수 있는데, 황도와 적도의 극이 동시에 표시되면서 그 각거리의 차이인 23.5도 반경의 동심원을 적극이나 황극 주위에 둘러쳤던 것이다.

이와 같이 기묘한 성도星圖의 작도는 천문학적으로 비과학적인 방식이라고 할 수 있다. 그렇다면 이와 같은 비과학적인 성도를 어떻게 해석해야 할까? 단지 성도의 제작자가 양반구로 나뉘어진 서양 천문도의 체계를 따르려는 의도가 컸음은 짐작할 수 있다. 그렇다면 전통적인 천문도의 큰 틀인 현계총성도의 체계 안에 양반구로 나뉘어진 서양식 천문도의 체계를 담아 내려한 시도였다고 할 수 있다. 그런데 제작자의 천문학적 소양이 전혀 따라주질 않아 천문학적으로는 가치 없는 오류로 가득 찬 천문도가 되어 버리고 말았다.

결국 「혼천전도」의 성도는 한마디로 말해서 천문학적으로 의미를 가지는 복잡한 구도를 무시하고, 기하학적으로만 완벽하리만큼 균형있고 통일된 구도를 지닌 체계를 구성했다고 말할 수 있다. 그런데 이와 같은 「혼천전도」가 『여지전도輿地全圖』라는 김정호가 만든 세계지도와 함께 세트로 19세기 중반에 목판으로 인쇄되어 대량으로 보급되었다. 이러한 사실은 것은 이 천문도를 접한 19세기 조선의 수많은 식자층들이 천문도에 담긴 천문의 상象을 수용했음을 말해주는 것이 아닐까 생각된다. 심지어 목판본을 구하지 못한 사람들은 필사해서 사신의 문집에 포함시켜 놓을 징도였다.

03.

근대의 계몽인가,
계몽된 근대인가?

우두법과 지석영

19세기 조선의 우두법에서 지석영의 활동은 중요한 가치를 지닌다. 그러나 그것을 정확하게 평가하기 위해서는 19세기 우두법의 도입과 정착 과정을 여러 시기로 나누어 각 시기별로 지석영의 기여도를 살펴야 할 필요성이 있다. 19세기 조선의 우두법 정착 단계는 5가지로 나눌 수 있다.

첫째는 개항 이전에 우두법이 비공식적으로 소개된 시기이다. 둘째는 개항 직후(1876~1884) 몇몇 우두 학습자가 민간 차원에서 우두법을 시술한 시기이다. 셋째는 정부 차원에서 전국의 영아를 대상으로 의무 접종을 실시했으나 큰 성공을 거두지 못했던 시기(1885~1893)이다. 넷째는 갑오개혁-대한제국 전반기의 '종두규칙'과 '종두의양성소규칙種痘醫養成所規則'에 입각해서 조선 정부가 우두법을 전국적으로 시행했던 시기(1894~1905)이다. 다섯째는 통감부 경찰의 활용으로 우두법이 강제적으로 시행된 시기(1906~1910)이다. 대체로 처음의 세 시기는 우두법에 대해 알아 나가고 그것을

지석영

제도화하기 위해 노력한 시기였으며, 나중의 두 시기는 우두법이 실질적으로 민간에 깊이 뿌리를 내린 시기였다. 이 중 특히 둘째, 셋째 기간 중 지석영의 활동(1879~1887)이 주목된다.

조선에서 우두법이 최초로 등장하는 문헌은 정약용의 『마과회통』의 부록에 실린 토마스 스탄튼이 한역한 『신증종두기법상실新證種痘奇法詳悉』(1828)이 분명하다.[44] 이 책에는 우두 접종법, 접종의 성공을 가려내는 법, 접종 후 금기 사항, 소아의 접종 부위, 접종 기구 등이 소개되어 있다. 그러나 실제 시행 여부에 관한 정보는 없다. 다음에는 최한기의 『신기천험』(1866)에 우두법이 소개되었다. 그 내용은 정약용의 것보다 훨씬 상세하며, 특히 서양 관련 내용이 등장하는 우두의 내력이 삭제되지 않은 채로 실려 있다. 이 역시 시행 여부가 불투명하다. 개항 이전 우두법의 시행을 일러주는 기록은 이규경의 『오주연문장전산고』이다. 이 책은 북쪽 국경 지방과 강원도 지방에서 우두법이 실시되고 있다는 내용을 적었다.[45] 그렇지만 서학 탄압의 사회 분위기 속에서 우두법은 널리 확산되지 못했고 제도적인 정착을 보지 못했다.[46]

개항 직후에는 민간에서 여러 사람이 우두법을 시행했음이 확인된다. 잘 알려져 있는 지석영과 그밖의 이재하, 최창진, 이현유 등이 그들로 주로 1880년대~1890년대 초에 우두 시술 활동을 펼쳤다. 이들은 개항 전후 청이나 일본을 통해 우두법을 배웠다. 여러 인물 중 이재하가 주목된다. 그 스스로 지석영보다 일찍이 우두법을 시술했다고 주장하고 있기 때문이다. 지석영은 이미 잘 알려져 있는 것처럼 1876년 수신사 일행을 수행한 박영선이라는 인물을 통하여 우두법의 존재를 알았고, 이어 1879년에 부산 일본인 거류지의 제생의원을 찾아가 우두법을 학습하였으며, 1880년에는 수신사 일행을 따라 일본에 가서 우두백신 제조에 관한 일체를 학습하였다.[47] 이유현은 1881년에 중국에서 우두법을 학습했다.[48]

비록 지석영보다 먼저 우두법을 배운 것으로 추정되는 인물도 있고, 지석영과 비슷한 시기에 우두법을 시술한 사람도 여럿 있지만, 이 시기 우두법 도입에 가장 중요한 인물은 지석영이다. 조선에 최초로 우두법을 도입한 것보다 더 중요한 것은 우두법이 정부의 사업으로 채택된 것이며, 지석영은 그것이 이루어지는 네트워크 안에 있었다. 지석영은 우두법에 관한 정보를 정부측 인사(박영선)로부터 들었으며, 본격적인 우두법 학습을 정부 활동의 일환(수신사)으로 학습하였다.

갑신정변이 실패로 끝난 직후 조선 정부는 서양 의술을 시술하는 제중원, 항구를 중심으로 한 검역 활동과 함께 우두법의 전국적인 실시를 꾀하였다. 비록 실패로 끝나기는 했지만, 1885~1890년도 조선 정부의 우두사업은 북으로는 간도, 남으로는 제주도에 미칠 정도로 전국적 규모로 시행되었다. 1군에 적게는 1명, 많게는 3명 정도의 우두의사가 파견되어 모든 영유아를 대상으로 우두접종을 실시했다.[49] 1885~1886년 지석영은 우두의 전도사로서 주역을 담당했다. 1885년 지석영은 충청도 우두교수관이 되어 충청도 전역을 커버하는 우두의사를 양성해냈으며, 『우두신설』을 지어 우두법을 체계적으로 정리했다. 하지만, 1887년 이후 지석영은 정부의 우두사업에 더 이상 관여할 수 없게 되었다. 그가 갑신정변 배후 인물의 하나로 탄핵 받아 강진의 한 섬(신지도)으로 쫓겨났기 때문이다.[50] 1892년, 유배에서 풀린 후 지석영은 한성에서 '우두보영당牛痘保嬰堂'을 차려 놓고 개인적으로 우두시술을 했지만,[51] 더 이상 그는 정부가 펼친 우두사업의 주역이 아니었다.

조선의 우두법 정착과정에서 1894~1905년은 매우 중요하다. 갑오개혁의 일환으로 1895년 전국민의 의무 접종을 규정한 '종두규칙'과 인력의 양성을 위한 '종두의양성규칙'이 반포되었다. 1897년 종두의양성소가 설립되어 1899년까지 53명의 종두의사가 양성

되어 전국 각지로 종두위원으로 파견되어 활동에 들어갔다.[52] 1900년 이후 전국적으로 매 년 몇 만 명 이상이 종두 접종을 받았으며, 해마다 계속 증가되는 추세를 보였다. 조선의 보건사업을 높이 평가하지 않았던 일본조차도 이 시기 종두법에 대해 자신들이 통치하기 이전에 유일하게 성과를 거둔 부문으로 평가를 내렸다.[53] 이 시기 지석영은 종두의사의 양성과, 종두 행정에서 아무런 임무도 맡지 않았지만 논객 또는 정치가로서 모습을 보였다. 1897년 우두법 실시를 촉구하는 논설을 『독립신문』에 발표했고, 1903년에는 『황성신문』에 당시의 종두사업을 평가하는 글을 투고했다.

종두사업이 더욱 강한 행정력으로 정착된 것은 통감부 실시 이후이다. 1908년까지 다소 부진했던 종두접종 사업이 이 해부터 무료 접종, 강제 접종을 통해서 접종자 수를 대폭 확대했다. 또 여자 종두접종원을 두어 여아의 접종을 크게 늘렸다. 당시 통계에 의하면, 접종자가 엄청나게 늘어서 1908년말 전국적으로 54만 명, 1909년 말 68만 명 접종한 것으로 나타난다.[54] 이러한 급격한 증가는 무단적인 헌병과 경찰의 동원이 있었기 때문에 가능한 것이었다.[55] 즉 종두법이 무단 통치의 수단 중 하나로 활용된 것이다. 이 시기에 지석영의 종두 활동은 거의 없었다. 다만 1908년 통감부 초기의 종두사업의 부진을 비판하는 글을 썼을 뿐이다.[56]

19세기 조선의 종두법과 한의학

오늘날 많은 사람들은 종두법은 서양적인 것이며 한의학과 아무런 상관이 없는, 심지어는 대조적인 것으로 생각한다. 그러나 19세기 조선의 의학계를 자세히 들여다보면 전혀 그렇지 않다. 종두법이 서양과학을 대표하는 것으로서 한의학을 물리치고 새로운 '개

명'을 가져다 준 것처럼 각인된 것은 후대의 학자와 근대주의자들의 작업의 결과이다. 그들은 종두법과 한의학의 간극을 벌리는 데 열중했지 둘이 서로 결합되어 있는 모습에 대해서는 관심을 두지 않았다.

종두법과 한의학은 한 데서 발달해온 것이니 만큼 동일한 기원을 가진다. 미세한 양의 두痘 가루나 고름이 두창의 예방에 탁월한 효과를 발휘한다는 사실은 중국에서 오래 전부터 알려져 왔던 사실이며, 중국의 의학자들이 그 내용을 더욱 연구한 바 있다. 이종인의 『시종통편』에서는 송대의 인종 때 사천 지방의 어떤 의사가 종두를 시행한 것을 최초의 공식적인 시술로 기록하고 있다.[57]

조선에 수입된 종두법(인두법)은 명대의 의서인 『의종금감』·『난대궤범』·『종두신서』 등의 한의서에 담긴 내용이었다.[58] 종두법 이전의 한의학을 보면, 두창 병의 원인, 병의 예방법, 단계별 병증의 감별, 단계별 병증의 치료, 각종 후유증의 치료, 두창 앓을 때의 금기 등으로 구성되어 있었으나,[59] 종두법을 수용한 경우 부록으로 종두법이 추가되었다.

조선의 대표적인 인두법 저술인 『시종통편』은 시두時痘와 종두를 함께 다뤘다. 시두란 두창을 앓는 것을 뜻하는데, 이종인은 상세하게 두창을 치료하는 내용을 실었다. 자신의 경험이 다수 포함되어 있기는 하지만, 시두에 관한 다수의 내용은 이전 의서의 전통을 계승한 것이었다. 종두에 관한 내용을 보면, 접종 방식과 함께 접종 후 환자의 상태에 많은 처방을 제시했다. 진성 두痘를 그냥 이용하는 인두법은 독력이 매우 강해 환자가 보통 심한 앓이를 했기 때문이다. 처방은 열을 내리거나 몸을 보하거나 아득한 정신을 되돌리는 것 등 한의학에서 익숙한 바로 그러한 것이었다.

우두법은 서양에서 발전시킨 것은 수입했기 때문에 인두법의 경우와 성격이 다소 달랐다. 소의 고름(백신)을 이용한다는 점, 외과

용 칼을 쓴다는 점, 훨씬 정량적인 기구를 사용한다는 점에서 차이가 있었다. 기법상으로 보면 그다지 큰 차이가 아닌 것으로 치부할 수도 있지만, 이런 차이는 그 유래지와 함께 동서를 가르는 기준으로 작용했다. 19세기 초 정약용이 『신증종두기법상실』에서 우두법을 최초로 소개하면서, 탄압의 빌미를 주지 않기 위해서 서양을 연상시키는 모든 부분을 삭제한 데서도 알 수 있듯이 우두법은 확실히 서양의 것으로 인식되었다. 또 이점은 개항 이후 우두법 지지자들이 서양의 대표적인 문물을 받아들여 실천한다고 대대적인 선전을 한 데서도 잘 나타난다.

우두법은 분명히 서양적인 것으로 위력적인 것이었다. 그렇지만 몇 가지 측면에서 한의학의 보조를 필료로 하거나 개입을 초래할 의학적인 한계가 있었다. 우선 우두법은 병에 걸린 자에 대해서는 아무런 조치도 제시하지 않았다. 우두는 어디까지나 병을 예방하는 정교한 기술에 지나지 않았다. 물론 병을 완전히 예방해서 구태여 치료 수단을 쓸 필요가 없도록 하는 상황을 만드는 것이 이론적으로 가능한 상상이었지만, 현실적으로는 주변에 두창을 앓는 많은 환자가 있었다. 이들의 치료는 여전히 한의의 몫이었다. 인두법의 경우 시두時痘와 종두種痘를 한데 아우르는 시도가 있었지만, 우두법의 경우에는 그 둘이 섞이지 않았다. 우두시술자는 두창의 치료에 관심을 두지 않았고, 한의들은 우두법을 자신의 의학 체계에 포섭하지 않았다. 둘 모두 두 의학의 경계가 비교적 뚜렷하게 그어져 있다고 생각했기 때문이다.

서양에서 들어온 우두법은 우두 접종 후에 생기는 여러 잡증의 관리에 큰 관심을 두지 않았고, 우두법의 효력이 왜 생기는지에 대해서 침묵했다. 지석영을 비롯한 한의 출신의 우두시술자들은 이 빈틈을 기존의 지식과 경험으로 메웠다. 지석영의 『우두신설』(1885)과 이재하의 『제영신편』(1887), 김인제의 『우두신편』(1892)

에서는 공통적으로 우두접종 후 생길 수 있는 여러 잡증에 대해 한의학 처방을 제시했다. 지석영이 주로 외과적 상황에 대해 약을 처방한 것[60]과 달리, 이재하는 발열, 경기, 번민, 호흡곤란, 설사 등 내과적 증상에 대해서도 폭넓은 처방을 내렸렸다.[61] 김인제는 아예 각종 처방을 노래用藥賦로 지어 책 말미에 달았다.[62]

우두의 기전에 대해서 물음을 던지고 한의학적 답을 내린 사람은 김인제이다. 그는 '왜 팔뚝에 접종을 해야 하는가?', '왜 소[牛]만이 효과가 있는가?'는 홍미로운 질문을 던졌다. 소가 효과가 있는 것에 대해서 "닭·개·소·말·6축을 다른 나라에서는 모두 두痘를 삼고 있지만, 특별히 소를 취하는 것은 소[牛]가 토土의 성질을 지녀 순하기 때문이다"[63]는 답변을 내렸다. 그는 순하다는 것을 오행의 논리로부터 끌어냈다. '왜 팔뚝에 넣어야 하는가?'에 대해서는 오장육부의 경락변증으로 문제를 풀었다. 즉 "팔뚝이 양경혈陽經穴에 속하여 장부의 열을 주관하므로 이곳에 접종하면 양경혈맥을 따라서 장부에 들어간다는 것"[64]이었다.

조선에서 종두법과 한의학이 완전히 관계를 청산한 문헌은 대한제국 학부에서 종두의양성소 교재로 편찬한 『종두신서』(1898)이다. 이 책은 이전의 책과 달리 서양의사 출신인 일본인 후루시로[古城梅溪]가 썼다. 1899년 의학교가 세워지고 본격적인 서양의학 전공자가 생기면서 이전의 양상이 바뀌게 되었다. 그들은 더 이상 종두법과 한의학을 결부시키지 않았다. 본격적인 서양 의학을 학습한 사람들이 우두법을 장악하게 되면서 '시대를 잘 읽은' 한의들이 주도했던 우두법의 시대는 저물었다. 20세기 들어 서양의학을 잘 하기 위해 한의학을 부정하는 시대적 분위기가 움트기 시작했다. 1930년 무렵에는 우두법의 위용을 한의학의 무력함에 대비시켰다. 지난 세기의 관계는 완전히 부정됐다.

'서양과학'의 승리:
누구를 위한 '과학'인가?

조선후기 과학의 변동에 대한 우리들의 상식적인 이해는 서양의 근대과학을 수용하면서 그것이 과거의 중세적인 전통과학을 대체해 나가는 것으로 이해하는 것이 일반적일 것이다. 그런데 그 세부적인 전개 과정에 대한 종래 우리의 이해는 그 동안 성급한 판단과 잘못된 시각으로 각색되어진 바가 컸다. 예컨대 실학의 과학사상에 대한 지나친 기대와 해석을 대표적인 예로 들 수 있다. 일찍이 조선 사회가 전통에서 탈피해 근대로 전환되는 과정에 전통적 자연인식 체계와는 다른 서양의 근대 과학적 자연인식 체계의 싹이 실학에서 보여진다고 이해되었던 것이 바로 그것이다.

실제로 17세기 이후 실학자들은 근대 과학 수용의 주체로서 그들의 자연지식은 전통적 자연인식 체계를 극복했거나, 그럴 충분한 가능성이 있는 것으로 기대되었다. 조선후기 전통과학의 변동이 서양과학이라는 외적인 충격에 의해서 시작되었든, 아니면 내재적 변화의 전개과정에서 비롯되었든, 어느 경우에나 한국에서의 근대 과학의 형성은 서양에서 자란 근대 과학의 수용 및 정착과 밀접하게 관련되어 이해되었다. 그렇기에 한국에서의 근대 과학 형성에 대한

대부분의 논의는 서양의 근대 과학이 어떻게 수용되었으며, 그 결과 전통과학이 얼마나 '성공적으로 극복'되었는가에 초점이 맞추어질 수밖에 없었다.

그런데 이러한 종래 논의의 이면에 깔려있는 역사적 시각에 주목해볼 필요가 있다. 그것은 조선후기의 전통과학이 서구의 근대적인 과학에 의해서 얼마나 성공적으로 극복되었는지 살펴보려는 여러 시도가 바로 실학 이전의 주자학적 세계관과 자연관, 그리고 사유체계가 중세적 한계를 드러냈다는 전제하에 이루어졌다는 점이다. 즉 실학의 과학사상이 등장하기 이전 조선 지식인들의 자연을 이해했던 방식은 '과학적'이지 않았으며, 실학자들의 주체적인 사상적 변혁을 통해서든, 또는 유입된 서양 자연지식의 확산에 의해서든, '비과학적=전통적'이었던 조선 유학자들의 전통적(성리학적) 자연이해는 점진적으로 사라져 간다는 것이다. 이러한 시각은 '전통과학=비과학적' 대對 '근대과학=과학적=객관적'의 대립구도를 역사발전과정에 상정한 것으로, 서양의 근대 과학을 적극 수용했던 노력은 '역사의 발전'으로, 반대로 전통적인 사유체계를 고집했던 부분은 '역사의 회귀'로 해석될 수밖에 없을 것이다.

그러나 우리는 최근의 연구 성과를 통해서 그와 같은 현상은 적어도 조선시대 동안에는 일어나지 않았음을 알 수 있다. 조선전기 이후 조선 유학자들의 자연에 대한 이해는 조선 성리학의 성숙과 함께 지속적으로 깊어지고 체계화되었던 것이다. 즉 우리의 침체되어 있던 전통과학이 서양과학 수용의 충격으로 비로소 꿈틀거리기 시작한 것이 아니라, 장현광張顯光(1554~1637)의『우주설宇宙說』(1631)에서 잘 드러나듯이 서양의 근대 과학이 유입되어 들어오기 이전에 우리의 전통과학, 특히 자연이해의 방식과 태도는 충분히 성숙해 있었던 것이다.[65] 또한 서양과학 유입 이후 전통과학과 서양과학이 대립적이었다는 것도 사실과 달랐다. 최근의 상수학象數學

學적 우주론 연구는 조선후기 실학자들의 우주론 논의가 상식적으로 이해하던 것처럼, 즉 서양의 과학적인 우주론을 수용함과 동시에 전통적인 자연인식 체계를 부정하는 방향으로 이루어진 것이 아니라, 오히려 그 반대로 전통적인 성리학적 자연인식 체계의 고도화와 세련화를 통해서 서양 과학이 담고 있는 자연에 관한 객관적 사실들을 전통과학의 체계로 회통會通하면서 전개되었음을 잘 보여주고 있다.[66]

17세기 이후 실학자들의 자연지식은 그 이전 시기의 자연지식과는 질적으로 다른 것으로, 또는 실학적 자연이해의 성장과정을 전통적인 자연관을 부정하고 서양 과학적인 자연이해를 추구했던 불연속적인 비약의 과정으로 이해하는 것으로부터 탈피하여야 한다. 대신에 실학적 자연이해의 성장을 전통적인 성리학적 자연인식 체계의 전개과정이라는 연속적인 역사의 흐름 속에서 찾으려 한다.

그러한 사실을 작은 예를 통해서 살펴보겠다. 바로 조선에 전래된 서양 천문학의 핵심적인 내용이라고 할 수 있는 지구설地球說이나 지동설地動說, 그리고 만유인력萬有引力과 같은 원리들을 전통적인 기氣의 개념과 메카니즘으로 설명해 나갔던 조선 유학자들의 사색이 그것이다. 이러한 고찰을 통해서 우리는 조선 유학자들이 서양과학의 새로운 원리와 사실들을 상수학적 자연인식 체계라는 전통적인 성리학적 패러다임으로 회통하려고 했을 뿐 아니라, 한편으로는 기의 개념과 메카니즘이라는 또 나른 성리학적 사언인식 체계로 재해석했음을 알 수 있을 것이다.

〈문중양〉

5

새로운 믿음의
발견과
근대 종교담론의
출현

01.

한국종교사의 흐름과
문화접변의 함의

 특정한 문화권의 종교사宗敎史는 다양한 종교들의 만남의
역사이기도 하다. 종교사는 고유한 종교적 요소와 외래적인 종교적
요소간의 접변의 역사이며, 이러한 접변은 특정한 사회의 종교지형
宗敎地形에 대해 변화를 가져오기 마련이다.

 한국의 종교사는 그 어떤 문화권보다도 다양한 종교간 접변으로
채워져 왔다. 한국 종교사는 종교문화의 고유소固有素와 외래소外來
素의 다양한 만남의 역사이기도 하다. 종교문화의 고유소와 외래소
의 접변을 중심으로 살펴볼 때, 한국 종교사의 흐름에는 두 차례의
커다란 문화적인 충격이 존재했음을 알 수 있다.[1]

 첫 번째의 충격은 고대국가 체제가 정비되던 삼국시대에 작용하
였다. 고구려·백제·신라 삼국은 고대국가의 기틀을 형성해 나가는
과정에서, 유교·불교·도교 등 동양 고전 종교를 적극적으로 수용
하였다. 삼국은 고대국가 체제를 정비하는 과정에서 유교·불교·도
교의 고전적 세계관을 적극적으로 수용하였다. 이러한 세3가지 전
통은 고대의 기복사상祈福思想이 가진 주술적 현세주의와 숙명론의
한계를 지양하여 고전적 사회질서를 형성하는 데 기여하였으며, 부

서구 문화와의 만남

족연합체로부터 고대국가로 전이하는 과정에서 주
요한 이념적 동력을 제공하였다. 동양 고전종교의
영향은 이러한 사회제도적 차원뿐만 아니라 세계
관의 차원에까지 미쳤다. 불교의 업설業設·불국토
사상과 유교의 충효 사상은 삼국시대 사람들의 세
계인식과 믿음의 주요한 기저를 이루었다.

　중요한 사실은 이러한 동양 고전종교의 수용이
기존의 고유한 종교문화와 심각한 충돌을 빚지 않
는 상태에서 비교적 자연스럽게 이루어졌다는 점
이다. 이차돈異次頓의 '죽음'이라는 단편적인 사건
을 제외하고는, 삼국시대에서의 동양 고전종교의
초기 수용 과정에서 종교문화의 고유소와 외래소
간의 심각한 충돌이 있었다는 기록을 찾기가 쉽지

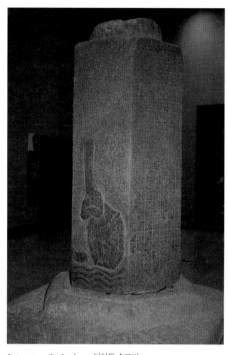

않다. 사실, 이차돈의 죽음 또한 오늘날 우리가 상식적으로 생각하
는 '순교殉教' 개념으로 파악하는 데는 한계가 따르는 사안이라고
할 수 있다. 당시 법흥왕法興王은 불교를 적극적으로 수용함으로써
왕권을 강화하려는 필요성을 강하게 느끼고 있었으며, 이러한 법흥
왕의 입지를 강화시켜 주기 위하여 이차돈이 스스로 죽음을 자처했
던 측면이 강했던 것이 사실이다.

　고대 한국종교사를 살펴볼 때, 유교·불교·도교 등 동양 고전종교
는 문화의 한 축을 자연스럽게 형성해 왔음을 알 수 있다. 유교문화
와 불교문화는 신교神教 및 무속巫俗 전통으로 압축되는 한국의 고
유 종교와 함께, 한국 전통문화의 양대 축을 형성해 온 셈이다.

　동양 고전종교의 수용이 제1의 문화적 충격이었다면, 서양 종교
(기독교) 및 근대화의 충격은 제2의 문화적인 충격이었다고 하겠다.
첫 번째의 충격이 비교적 자연스러운 맥락에서 사회제도적 필요와
상당 부분 맞물리면서 자발적·주체적 수용으로 귀결되었다면, 두

제4대 조선 대목구장 시몌옹 베르뇌
주교
그는 상복 차림으로 선교 활동을 벌이기
도 하였다.

번째의 충격은 문자 그대로 하나의 커다란 충격으로
부터 시작되었다. 흔히 '서구의 충격Western Impact'
으로 불리는 서양 종교와 서양 문명의 유입은 종교
문화와 세계관의 고유소와 외래소 간의 일대 충돌이
라는 정황으로부터 비롯되었다.

한국 그리스도교의 선발 세력이었던 천주교
Catholic는 전통적인 종교문화 및 세계관과 심각한
양상의 대립과 갈등을 빚어내었다. 천주교는 '교회'
혹은 '집회'를 의미하는 강력한 신앙공동체인 '에클
레시아'를 형성하는 과정에서, 유교식 제사 문제 등
을 중심으로 전통적 믿음 및 세계관과 충돌을 빚게
되었다.

이러한 충돌은 일종의 파워 게임의 양상으로 확산되면서 걷잡을
수 없는 형국을 이루게 되었다. 그리하여 '일만 여명에 달하는' 천
주교 신자들이 종교적 세계관의 차이 때문에 죽임을 당하는 극심한
박해사迫害史가 펼쳐졌던 것이다. 인류 역사가 근세로 접어드는 시
점에서 종교적 차이 때문에 이만큼 많은 수의 생명이 위협 받은 사
례를 찾기가 쉽지 않다. 이와 같은 정황으로 인하여, 천주교의 직접
적인 포교 활동은 상당 기간 장애를 겪었다. 천주교의 포교 활동금
지는 선교사들의 공개적인 활동을 저해하게 되었고, 그러한 장벽을
극복하기 위해 선교사들이 상복喪服으로 위장하여 사목지司牧地를
오가기도 하였다.

한국 그리스도교 선교의 후발 세력인 개신교Protestant는 선교 초
기부터 선발 그리스도교 세력인 천주교의 역사적인 경험을 교과서
삼아 직접적인 충돌과 박해를 피하려는 선교 정책을 구사하였다.
하지만, 전통문화와 크고 작은 갈등을 빚어 왔음을 부인하기는 어
렵다. 개신교 또한 다양한 맥락에서 기존의 믿음체계 및 세계관과

서구 문화와의 만남

의 충돌 양상을 빚어냈다.

동양 고전종교의 '수용'과 서양 종교의 '유입'으로 요약되는 두 차례의 문화적 충격은 한국 종교지형에 대한 일대 구조 변동을 야기한 사건이었다. 이와 같은 새로운 믿음 체계의 출현은 그러한 변화에 상응하는 담론의 창출을 자극하는 계기를 이루기도 하였다.

당대의 지성들은 그와 같은 문화적 충격과 종교지형의 변동에 대하여 나름의 해석을 시도한 바 있다. 동양 고전종교 수용으로 비롯된 새로운 믿음체계의 출현에 대한 담론을 적극적으로 창출한 이가 바로 최치원崔致遠이다. 최치원은 동양 고전종교의 수용과 그로 인한 한국종교의 구조 변동에 대한 나름의 해석을 제시하였다. 최치원은 우리 고유의 영성靈性을 '풍류風流'로 규정하였다. 최치원은 신라 화랑의 넋을 기리는 난랑비鸞郎碑 서문에서 다음과 같이 우리 민족 고유의 영성을 규정하였다.

나라에 심오한 도가 있는데 풍류라 한다. 교를 설시한 근원은 선사에 자세하거니와, 실로 삼교를 포함한 것으로서 여러 백성을 접촉하여 교화시켰다.國有玄妙之道 曰風流 設敎之源 備詳仙史 實乃包含三敎 接化群生[2]

최치원은 우리 민족 고유의 영성을 풍류로 보는 한편, 그것이 동양 고전종교의 세 전통을 포함하는 것으로 본 것이다. 최치원은 우리 민족 고유의 종교적 전통을 풍류도風流道로 규정하는 한편, 풍류도가 동양 고전종교의 전통과 합류하여 우리 민족의 영성의 저류를 형성하였다는 짐을 강조한 것이다.

최치원은 또한 두 전통의 합류가 가능했던 까닭을 풍류도의 구조 자체에서 찾으려는 시도를 했음을 알 수 있다. 최치원의 이와 같은 소론은 믿음 체계에 대한 한국적 담론의 중요한 창안 사례라고 할 수 있다. 최치원의 소론은 한국 종교문화의 고유소와 외래소의 관

계에 대한 담론적 성찰을 구축하고자 한 최초의 시도라고 하겠다.

한편, 제2의 문화적 충격에 해당되는 서양종교의 유입으로부터 비롯된 한국종교의 구조변동에 대한 담론을 창출한 당대의 대표적인 지성인으로는 이능화李能和(1869~1943)와 최병헌崔炳憲(1858~1927)을 꼽을 수 있다.

이하 한국종교사에 나타난 두 번째의 문화적 충격, 즉 서양 종교(그리스도교) 및 근대화의 충격으로부터 비롯된된 종교지형의 변동 과정을 서술한다. 이어, 그와 같은 종교지형 변동과 거기에 담긴 의미를 읽어내면서 새로운 믿음 체계의 출현에 대한 나름의 담론을 창출하고자 노력한 당대의 대표적 지성들의 종교론을 살펴보고자 한다. 구체적으로, 먼저 근대 한국사회의 종교지형의 변동 양상과 그 사회문화적 함의를 새로운 믿음 체계 출현의 맥락을 중심으로 개관한 후, 그러한 맥락 속에서 당대의 대표적 종교지성인 이능화와 최병헌 개인의 종교적 경험의 자취와 자리를 살펴보게 될 것이다. 다음으로, 이 시기의 대표적인 한국종교 연구자라고 할 수 있는 이능화와 최병헌의 종교관 및 종교 연구의 취지 및 맥락을 분석함으로써, 근대 한국의 종교지형 변동에 대한 당대의 지성들의 담론 체계와 실천의 논리를 살펴보고자 한다.

이능화와 최병헌은 한국 종교사학宗敎史學의 비조로 손꼽히는 인물이다.[3] 하지만 두 사람이 당대의 종교지형 변동을 읽어 내는 인식과 실천의 자리가 반드시 일치했던 것은 아니다. 오늘날의 학문하는 자리에서 볼 때, 이능화는 상대적으로 객관적인 종교학의 자리에서, 그리고 최병헌은 상대적으로 주관적 흐름을 취하는 신학의 자리에서 당대의 종교지형 변동을 읽어냈던 것이다. '한국 종교학의 아버지'[4]로 불리는 이능화는 종교들의 경쟁 및 공존이라는 새로운 종교적 상황을 '백교회통百敎會通'의 관점[비교종교학의 관점]으로 읽어내는 한편, 종교 영역과 사회 영역의 분리 현상에 주목하여 '종

교사회사宗教社會史'의 안목을 부각시키려 했다. 한편 '한국신학의 선구자'[5]로 불리는 최병헌은 당대의 종교지형 변동의 과정을 '만종일련萬宗一臠'의 관점[변증학의 관점]으로 읽어냈으며, 이러한 관점을 그리스도교의 토착화의 입론적 근거로 삼았다.

근대 한국의 종교지형 변동에 대한 이능화와 최병헌의 인식 체계를 살펴보는 것은 한국종교의 역사와 구조를 바라보는 두 가지의 전형적인 인식 체계, 즉 종교학과 신학(또는 敎學)의 인식론적 기초와 실천적 지향을 묻는 작업에 대한 실마리를 제공할 수 있을 것이다. 이러한 작업은 또한 종교학적 사유체계와 신학적 사유체계의 특성 및 상보성相補性을 물을 수 있는 계기를 부여할 수 있다. 나아가, 이러한 작업은 근대 한국의 종교지형 변동 과정과 그 의미를 당대적 맥락에서 살피는 것을 도움으로써, 근대 한국종교문화사를 보다 생생하게 되돌아보는 하나의 계기가 될 수 있을 것이다.

02.

근대 한국의 종교변동과
그리스도교의 위상

개항開港으로 상징되는 서구문명의 유입은 근대 한국사회의
제반 영역에 커다란 변동을 가져다주었다. 세계 질서의 재편과 동
아시아에서의 제국주의 열강의 각축에 직면한 한국사회는 문호
개방에 대한 해법을 찾지 않을 수 없었다. 항구의 열림, 즉 개항은
이러한 시대적 정황에서 일정 정도 강제된 측면이 없지 않았다.
개항의 역사적 함의는 다만 정치·경제적 측면에 한정되지 않는다.
개항은 상이한 두 에피스테메의 만남을 상징적으로 드러내 준 사
건이기도 하였다. 개항 국면을 읽어냄에 있어 중요한 사실이 서구
적 세계관을 강제적으로 수용할 수밖에 없었던 역사적 상황의 문
제이다.

한국사회는 개항 이후 확산된 서구의 충격의 문명적 소용돌이 속
에서 '전통과 근대의 갈등'이라는 선택적 상황에 내몰리게 되었다.
한국사회는 서구 근대성을 수용하여 새로이 재편되는 국제질서 체
제의 일원으로 참여할 것인가, 아니면 전통적 질서를 강화하여 기
존의 사회 체제를 공고히 유지할 것인가의 문제를 둘러싸고 심각한
선택적 정황에 처하게 되었다. 이는 '서구 근대문명의 달성'을 지향

할 것인가의 문제와 '민족적 아이덴티티의 보존'을 추구할 것인가의 문제 사이의 선택이기도 했다.

문명의 달성과 민족적 정체성의 유지라는 양대 시대적 과제에 직면해서, 한국사회와 사상계는 다양한 스펙트럼을 보여 주었다. 이러한 갈등 상황에서 핵심을 이루는 것이 '서구-근대성'에 대해 어떠한 입장을 취할 것인가의 문제였다. 개항기 한국사회는 서구 근대성 수용에 대해서 큰 흐름으로 볼 때, 거부형·선별적인 수용형·전면적인 수용형의 세 가지 대응 양상을 나타냈다.

이와 같은 대응 양상은 척사위정론斥邪衛正論·동도서기론東道西器論·개화당開化黨이라는 세 가지 구체적인 흐름으로 전개되었다. 동도서기론과 개화당은 각각 온건개화론과 급진개화론의 흐름을 취한 것이기도 했다. 이러한 세 가지 사상적 흐름을 구별 짓는 중요 변수는 서양의 정신 문명과 물질 문명에 대한 태도 여부였다. 종교가 정신문명의 핵심 요소로 간주되었다면, 과학기술은 물질문명의 핵심 요소로 여겨졌다.

척사위정론자들은 서양 문명의 정신적 측면과 물질적 측면 모두에 대하여 강력한 거부의 입장을 취하였다. 그들에게 있어 서양 문명은 사학邪學으로 간주되었다. 그들은 서양문명의 정신적·영적 측면과 물질적 측면 모두를 받아들일 수 없었다. 대표적인 척사위정론자인 화서華西 이항로李恒老는 "인의仁義를 막고 혹세무민惑世誣民하는 사설邪說이 어느 시대라고 없었겠는가만은 서양처럼 참혹한 경우는 없었다"充塞仁義, 惑世誣民之說, 何代無之, 亦未有如西洋之慘也 (『華西雅言』, 卷12 洋禍)고 하여, 서양 문명을 최악의 이단異端으로 규정하였다. 이항로는 또한 서양 문명의 기본적인 성격을 다음과 같이 규정하였다.

서양의 학설은 비록 천만가지 실마리가 있다 하더라도, 그것은 다

이항로 생가
경기 양평

만 무부무군을 근본으로 삼고 통화통색의 방법을 사용하는 것에 불과 하다.(西洋之說, 雖有千端萬緖, 只是無父無君之主本, 通化通色之方法.『華西集』, 卷15 溪上隨錄 2)

이항로는 서양 학설의 성격을 '통화·통색通化通色'으로 규정하고 있는 바, 통화·통색이란 "몰래 재화를 융통하고 남녀가 서로 통색 하는 것"을 뜻하는 것으로서 사회적 기강과 인륜의 어그러진 측면 을 강조하는 용어이다. 결국, 이항로는 서양 문명의 수용이 전통적 인륜과 국가 질서에 대한 파괴로 이어질 것을 강력하게 경고한 것 이다. 이는 또한 서양 세력의 침략에 대한 경고의 뜻을 담은 것이기 도 하다.

이항로는 서양 침략세력의 배경으로 서양 종교를 지목하였으며, 서양의 과학기술에 대해서도 '기법음교奇法淫巧', 즉 '기괴한 가르 침'과 '교묘한 눈가림'으로 규정하여 부정적인 입장을 분명히 하였 다. 척사위정론자들은 '정사론正邪論', 즉 바른 것과 삿된 것이라고 하는 이분법적 태도를 전제하면서, 서양종교와 서양과학 모두에 대 한 수용 불가의 입장을 분명히 천명했던 것이다.

동도서기론은 개항 이후 형성된 새로운 국면에 대한 나름의 능동적 해법을 추구하는 방법의 하나로 구상된 논리였다. 동도서기론자들은 '도기론道器論'을 바탕으로 해서, 동양의 훌륭한 가르침[道]의 전통을 유지하되, 당대의 발달된 서양 과학기술[器]은 적극적으로 수용하여 문명 발전의 기틀을 닦아야 한다는 입장을 표명하였다. 도기론은 "형이상形而上을 '도道'라 하고 형이하形而下를 '기器'라 고 한다"는『주역周易』의 구절에 근거한 것이다. 이를 참고하자면, 동도서기론이란 동양의 진리 체계[道]를 지키면서 서양의 과학기술[器]을 수용하려 한 사상적 흐름을 가리키는 것이라고 할 수 있다.

대표적인 동도서기론자 가운데 한 사람인 김윤식金允植은 서양의 종교[道]는 그릇된 것이니 멀리 하고, 서양의 기술[器]은 도움이 되므로 본받아야 한다(其敎則邪, 當如謠聲美色而遠之, 其器則利, 苟可以利用厚生)는 취지의 국왕 교서를 대찬代撰한 바 있다. "그 종교는 배척하되, 그 기술은 본받는다"(斥其敎而效其器)는 것이 동도서기론의 핵심적인 논리체계였던 것이다.

개화당으로 대표되는 급진적 개화론자들은 한국의 근대화 및 부국강병富國强兵을 달성하기 위해 서양 문명을 보다 적극적·전면적으로 수용해야함을 역설하였다. 이들 가운데 일부는 기왕에 서양 문명을 수용할 바에는 서양 문명의 뿌리까지도 받아 들여서 전면적인 사회 개조를 이루어 나가야 한다고 주장하기도 하였다. 이들이 말하는 서양 문명의 뿌리란 다름 아닌 서양 종교, 즉 그리스도교였다.

대표적인 급진개화론자들 가운데 한 사람인 박영효朴泳孝는 종교라고 하는 것은 인민의 의지처와 같은 것으로서, 종교가 성해야 나라가 성하는데, 당시에 이르러 유교와 불교는 모두 쇠퇴하였고 결국 그 때문에 나라도 쇠약해진 것으로 보았다.[6] 박영효는 "우리 국민이 필요로 하는 것은 교육과 기독교이다"라고 말하기도 하였다.[7] 이 말이 비록 미국 개신교 선교사들에게 원조를 요청하는 자리에서

나온 것이기는 하지만, 그리스도교 수용의 필요성을 구체적으로 제기하였다는 점에서 주목되는 발언이다. 박영효의 종교관과 관련해서 흥미로운 사실은 그 자신 스스로는 그리스도교 신자가 아니면서도 그리스도교의 수용에 대한 매우 적극적인 태도를 취했다는 점이다.[8] 박영효의 이러한 종교관은 당대 개화파 개신교관의 흐름을 보여주는 것으로서, 근대 종교지형에서의 개신교의 위상을 암시하는 것이기도 하다.

개항 이후 한국사회의 문명론은 시간이 흘러가면서 그 양상에 변화가 나타났다. 이러한 변화의 양상은 한국사회의 개방의 정도와 맞물리게 되었다. 개방이 계속 진행되면서, 개항 후반기라고 할 수 있는 구한말에 이르러서는 근대성의 수용을 당위적으로 받아들이는 흐름이 주도하는 형국을 이루게 되었다. 근대 한국사회 사상계의 지형은 개항을 전후한 시점에서 논쟁을 제기한 척사위정론 주도의 흐름에서, 전통과 근대의 '중도中道'를 추구한 동도서기론으로, 그리고 개항 후반기인 구한말에 이르러서는 서구 근대성 수용의 당위성을 주창한 문명개화론의 흐름이 주도하는 쪽으로 그 가닥이 잡혀 나갔던 것이다.

이와 같은 논의 과정에서 종교는 논쟁의 중요한 열쇠로서 작용하였다. 따라서, 이 시기의 종교관 및 종교담론을 살펴보는 것은 당대의 사회상을 살펴봄에 있어 매우 중요한 연구 과제를 이루게 된다. 이러한 종교관 및 종교 담론에서 핵심적인 위상을 차지하는 것이 다름 아닌 그리스도교(천주교와 개신교)이다. 이하에서는 3개의 사상적 흐름에서의 종교관 및 종교담론을 그리스도교에 대한 관점을 중심으로 살펴보고자 한다.

척사위정론자들은 서양 종교인 그리스도교의 수용에 대한 전면적 부정의 입장을 취하였다. 그리스도교에 대한 전면 부정의 입장은 유교이념의 강화와 맞물린 것이었다. 유교이념의 강화를 지향한

척사위정론 계열은 서양의 '이理' 혹은 '도道' 뿐만 아니라 '기器'의 측면에 이르기까지 서구 근대성에 대한 전면 부정의 전략을 취했던 것이다.

한편, 동도서기론자들은 서양종교인 그리스도교의 수용에 대해서는 일단 경계하면서도, 서양의 과학 기술에 대해서는 수용의 여지를 열어두는 전략을 취하였다. 이러한 동도서기론 계열의 전략은 서양의 '이'는 부정하면서도 서양의 '기'는 수용한 것으로 볼 수 있을 것이다.

척사위정론자들과 동도서기론자들이 맥락의 차이에도 불구하고 서양종교인 그리스도교의 수용에 대해 부정적인 입장을 취한데 반하여, 급진 개화론자들은 서양종교인 그리스도교의 수용에 대한 적극적인 담론을 구사하였다. 급진 개화론자들의 그리스도교 수용론에서 주목할 만한 대목은 서양의 이적理的 측면을 기적器的 측면의 뿌리로 인식한 부분이다. 급진 개화론자들은 서양 물질문명 발달의 근원적 배경이 서양 정신문명의 우수성에 있으며, 그러한 정신문명의 중핵을 이루는 것이 다름 아닌 서양종교(그리스도교)라는 이해를 나타낸 것이다. 이러한 점에서 급진 개화론을 문명개화론으로 규정할 수 있을 것이다. 문명개화론의 이와 같은 인식은 그리스도교, 특히 개신교를 문명의 기호a sign of civilization로 바라본 데에서 기인한 것이었다. 다시 말해서, 개신교를 발달된 서양문명을 지시하는 신호등과 같은 것으로 인지하고, 그러한 신호능의 지시에 따라 서양종교와 문명 수용의 필요성을 강조하기에 이른 것이다.

개항 이후 전개된 서구문명의 충격은 근대 한국 종교지형의 성격 구형에 커다란 영향을 미쳤다. 근대 한국의 종교지형 변동은 앞에서 서술한 한국 사회 및 사상계의 지각변동과 맥락을 같이 한다. 척사위정론 계열에서 중요한 지표가 된 것은 그리스도교에 대한 반박 및 유교이념의 강화였다. 이러한 지표는 유교의 근본사상에 기반한

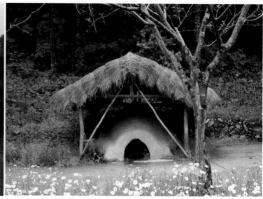

배론성지(충북 제천) (좌)
배론성지 가마(복원) (우)

천주교 신자들은 박해를 피해 산간 지역
깊숙한 곳에서 신앙생활을 영위하였는
데, 당시 천주교 신자들은 옹기를 구워
내다 팔면서 생계를 유지하곤 했다. 옹기
장사는 생활 수단으로서도 의미가 깊었
지만, 이 집 저 집 드나들 수 있었기 때문
에 포교의 기회가 되기도 하였고 신자들
사이에 연락 수단이 되기도 하였다.

것이었다. 우리는 이같은 흐름을 '유교 근본주의의 대두'라는 말로 요약할 수 있을 것이다.

한편, 급진개화론 계열에서는 서양문명의 뿌리인 서양종교를 좀 더 적극적으로 받아들여야 한다는 주장이 제기되었다. 급진개화론자들이 서양문명의 뿌리로서 구체적으로 지적한 종교는 다름 아닌 개신교였다. 그리스도교 선발 세력이었던 천주교는 전통사회와의 충돌 과정에서 부정적인 이미지를 형성하였을 뿐만 아니라, 천주교의 한국 선교를 후원한 프랑스의 문명적 영향이 그다지 지대하지 못했다.

이에 비해, 개신교는 선교 초기부터 비교적 조심스러운 선교 전략을 구사하였을 뿐만 아니라, 개신교의 한국 선교를 후원한 미국의 문명적 영향은 점점 강화되어 갔다. 이러한 차이는 한국 사회가 근대화를 추구하는 과정에서 개신교로부터 문명의 기호의 징후를 읽게끔 하는 계기가 되었다. 개신교가 문명의 기호로 대두된 것은 개신교의 폭발적인 초기 성장의 중요한 배경 가운데 하나를 이루었다.

개신교는 초기 선교 과정에서 직접 선교를 자제하는 대신에, 교육선교·의료선교 등과 같은 간접 선교 전략을 취하였다. 이러한 간접 선교 전략은 한국 개신교 특유의 '문명선교론'에 입각한 것이었다. 개신교의 문명선교는 개신교의 사회적 평판을 제고시키는 데

결정적인 영향을 미쳤다. 개신교가 초기 선교 과정에서 스스로의 위상을 설정해 나가는 즈음에, 천주교 또한 지하교회[게토]의 단계를 탈피하여 지상교회로서의 면모를 갖추는 한편, 신앙의 자유를 실질적으로 확보해 나가게 되었다. 우리는 이같은 흐름을 '그리스도교의 활성화'로 요약할 수 있을 것이다.

동도서기론의 흐름은 유교 근본주의와 개신교 수용론의 중간적 입장에 처해 있는 것으로 볼 수 있다. 근대 한국사회와 사상계의 변동 과정에서 제기된 유교 근본주의의 대두와 그리스도교의 활성화라는 두 가지 양상 이외에, 근대 한국의 종교지형을 특징지어 줄 또다른 흐름이 바로 동학東學을 중심으로 하는 일련의 '민족 종교운동의 흥기'이다.

동학은 서구 근대와 전통의 충돌이라는 문명적 정황 속에서 서구적 세계관의 도전에 대한 주체적인 응전을 시도한 운동이었다. 동학은 서학과의 차별성을 부르짖으면서 스스로의 정체성을 확보하려는 움직임으로부터 비롯된 것이었다. 중요한 것은 동학이 주창한 주체성이 서구와의 만남을 통해서 확보된 것이었다는 것이다. 이러한 맥락은 다른 민족종교 운동에서도 공히 발견되는 것이다. 동학을 위시한 민족종교운동은 동양의 진리 체계를 고수하는 위에서 서구적 세계관을 활용하려는 지향성을 지닌 움직임이었던 것이다. 동학을 중심으로 하는 민족종교운동의 흥기는 근대 한국종교사의 도도한 물술기에 동도서기론적 사유의 파고가 작용한 것으로 볼 수 있다.

척사위정사상으로 대표되는 유교 근본주의의 대두, 천주교의 지상화地上化 및 개신교의 신속한 자리 매김으로 대표되는 그리스도교의 활성화, 동학 등 민족종교운동의 흥기 등은 근대 한국의 종교지형 변동의 주요한 양상들이었다. 우리는 이와 같은 양상들이 당시 한국 사회의 서양 문명관의 흐름과 서로 긴밀하게 연관되어져

최제우 동상
최제우는 그리스도교와 유·불·선의 장점을 융합하여 '시천주(侍天主) 사상'과 '인내천(人乃天)'의 교리를 담은 동학을 창시했다.

있었음을 알 수 있다.

유교 근본주의의 대두, 그리스도교의 활성화, 동학 등 민족 종교 운동의 대두 등이 근대 한국종교 지형 변동의 주요한 양상이라면, 그러한 종교지형 변동에 구조적으로 작용하였던 종교사적인 맥락context은 '종교들의 공존'에 대한 필요성의 제고와 '종교영역과 사회[정치]영역의 분리' 현상에 대한 사회적 합의 도출에 대한 압력이었다고 할 수 있다. 이 두 가지 지표index는 우리가 오늘날 '종교 다원 현상'과 '종교의 세속화 현상'이라고 부르는 것과 상당 부분 겹쳐지는 것이다. 이는 근대 이후 종교적 인간Homo Religious이 처한 상황을 압축적으로 설명해 주는 것이기도 하다.

근대 한국 사회의 이와 같은 종교지형 변동의 양상과 구조에 대해서는 당대에 이미 그에 대한 담론 구축이 시도된 바 있다. 이는 당대에 이미 근대적 의미의 종교 담론이 이미 형성되었음을 암시하는 것이기도 하다. 당대의 지성 가운데에는 개항기 어간의 문명 전환에 대한 이론적 성찰을 시도한 이들이 적지 않았다. 그러한 관심은 종교의 맥락에 대해서도 제기되었다. 이능화와 최병헌은 종교라는 채널을 통해서 근대 한국 사회의 변동을 읽어내고자 한 대표적 지성이었다. 이하에서는 이들의 지성적 성찰의 배경과 내용, 그리고 거기에 담겨진 의미 등을 살펴보고자 한다.

.03

근대 지성의 새로운
믿음 체험의 구조

최병헌의 경우

최병헌은 유교 지식인 출신으로서 개신교를 수용하고 개신교의 지도자가 된 대표적 인물 가운데 한 사람이다. 최병헌은 선교사의 어학선생, 성경 및 찬송가의 번역위원, 한국사의 교육적 혁명을 가져다준 것으로 평가되는 배재학당培材學堂의 교사, 초기 한국감리교의 주도적인 교회였던 정동제일교회의 목회자, 인천 지방과 서울 지방의 감리사, 황성기독교청년회Y.M.C.A.의 지도자, 언론인, 저술가 등 다양한 활동을 보여준 인물이다.

탁사 최병헌 목사

최병헌은 1858년(철종 9년) 1월 16일 충북 제천에서 태어났다.[9] 탁사의 약력을 정리한 바 있는 김진호金鎭浩 목사는 탁사의 유년시절에 대해 다음과 같이 적고 있다.

先生의 家庭이 근본 貧寒ᄒ야 자랄 때에 暖衣飽食을 알지 못ᄒ고 恒常 襤褸한 옷과 劣惡한 草食이 그의 生活이엇고 隆冬雪寒에도 민발에 집신을 신고 隣洞에 來往하셧다. 衣食이 이렇게 艱難홈으로 工夫

에 留意홀 暇隙이 업섯다. 그러나 幼時브터 天性이 비호기를 됴하ㅎ야 飢寒을 참아가며 리웃집 書塾에 往來ㅎ야 動鈴글을 비호느라고 눕의게 羞恥도 만히 當ㅎ엿스며 눕 모르는 눈물도 만히 흘넛다. 이러케 苦楚를 격거가며 비화야만 되겟다는 決心은 조곰도 變치 아니ㅎ야 뭇 침링 漢學을 通ㅎ셧다[10]

위의 기록은 최병헌이 한학漢學에 능통한 유교적 지식인에 속하는 인물이었음을 알려주고 있다. 최상현崔相鉉은 최병헌 1주기에 즈음한 회고 글에서, "션생은 한학쟈이면셔도 동양문화만 고집하지 안으셧고 개국론쟈開國論者의 거두이시면셔도 서양문명에 즁독되지는 안으셧다. 오로지 대의大義를 쥬창하야 동셔문화의 쟝뎜을 취하신 것이 션생의 위대한 지개라 할 것이다"라고 하여, 최병헌이 한학에 정통한 유교적 지식인이면서도 문명개화에 대한 인식을 동시에 지니고 있었음을 언급한 바 있다.[11] 최상현은 최병헌이 '개국론자', 즉 문명 개화론자이면서도 '서양문명에 중독 되지 않은' 인물로 평가하였다. 우리는 최상현의 증언을 통해, 최병헌이 개화론의 대세를 취하였음에도 불구하고, 우리의 '전통'에 대해서도 깊은 애정과 관심을 지니고 있었던 인물이었음을 알 수 있다.

그러면, 최병헌은 전통과 근대성의 관계를 어떻게 이해하였던가? 그는 척사위정론의 교조주의적인 종교적 배타성을 분명하게 배격하였다. 그는 "이왕에 배우던 유가 서적이 그 사람 마음에 고항 지질이 되어 다른 교회의 서책은 보지 아니하고 이단이라 비방함이니 어찌 큰 병통이 아니리오"[12]라고 하여, 척사위정론의 배타성에 대한 비판적 입장을 표한 바 있다.

하지만, 그의 비판이 곧바로 동양의 전통에 대한 부정으로 귀결되지는 않는다. 그는 위의 글에 연이어서 "동양의 하늘이 곧 서양의 하늘이오. 서양의 상제께서 곧 동양 상제시니 그 사람들도 다

하나님의 다스리시는 백성으로 아노라"고 하여, 동과 서를 아우르는 인식론의 단초를 보여 주었다. 이러한 최병헌의 인식은 1903년 『황성신문皇城新聞』에 기고한 다음의 글에서도 나타난다.

스스로 개탄하는 것은 나라를 위하여 실지로 국책을 세우고 운영하는 사람들이 매양 서양 기계가 이롭다고 이야기하면서도 도道의 불미不美를 물리치고, 매양 외국의 강한 것은 칭찬하면서 왜 그들이 부강해진 원인은 알지 못하니 한스럽다. 대개 대도大道는 우리 나라에만 한정된 것이 아니고 우리 나라나 외국에나 다 통할 수 있으니 서양의 하늘은 동양의 하늘이고 천하를 보기를 한 현상으로 보며 사해四海는 가히 형제라고 일컫는다.[13]

최병헌은 "서양의 하늘은 곧 동양의 하늘"(西洋之天卽東洋之天)이라는 인식에서 출발하여, 그 하늘[天]을 매개로 "사해四海의 모든 사람을 형제라고 부를 수 있음"을 설파한 것이다. 이것이 전통 종교와 서구종교 곧 그리스도교의 관계에 대한 최병헌의 기본적인 인식틀이었다. 최병헌은 유교를 비롯한 전통종교의 성취로서의 그리스도교라는 주제의식을 통하여 '전통'과 '그리스도교'의 접목을 시도하였던 것이다.

'전통'과 '그리스도교'의 접목은 최병헌의 믿음 체험을 관통하는 중요 지표가 되었다. 이러한 믿음 체험은 최병헌과 그리스도교의 첫 만남에서부터 구조화된 것이기도 하였다. 최병헌과 그리스도교와의 인연은 1888년 존스George Heber Jones 선교사의 어학선생이 됨으로부터 비롯된 것이었다. 이 때 최병헌이 맡은 임무는 성경과 예수 그리스도의 사상을 공자, 붓다, 맹자 등 동양의 성현들의 사상과 비교하는 것이었다고 한다.[14] 이러한 경험은 후일 최병헌이 동양 종교전통과 기독교의 만남이라는 주제의식을 형성하는 중요한 계

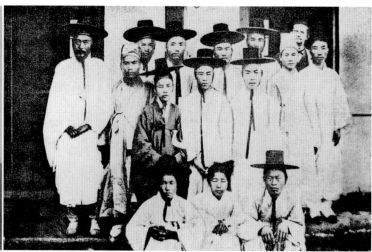

아펜젤러와 배재학당 학생들

기를 이루었다. 최병헌은 아펜젤러가 설립한 배재학당의 한문 교사가 되는 등, 실력을 인정 받기도 하였다. 하지만 그가 개신교로 '개종'하게 된 것은 훨씬 후의 일이다.

최병헌은 선교사들과 함께 일하는 업業을 선택하였고 미션 스쿨의 교사로서 활동하게 되었음에도 불구하고, 상당 기간 동안 서양인들과 그들이 믿는 종교에 대해서 경계심을 가지고 있었던 것으로 보인다.[15] 하지만, 최병헌이 그리스도교에 대한 일방적인 경계심만을 가지고 있었던 것은 아니었다. 그는 성경에 대한 꾸준한 연구와 그리스도교에 대한 지식 축적을 통해 이해의 폭을 넓혀 가는 작업을 수행하였다. 최병헌은 1888년 정동에 있는 양관洋館에서 선교사 아펜젤러와 존스를 만나서 한문 신약전서를 입수하여, 그 때부터 성경을 연구하기 시작했다고 한다. 그런데 그는 한학漢學의 방법론을 따라 경전을 연구하듯 성경을 공부했다고 한다. 다시 말해서, 그는 유교의 전통적인 학문 체계의 하나인 경학經學의 시각으로 서양 종교의 경전을 탐구했던 것이다.

최병헌은 5년 여에 걸친 성경 연구 끝에 개신교로의 개종을 결심하게 되었고, 결국 1893년에 세례를 받기에 이르렀다. 그는 1893

년 2월에 세례를 받고, 그 해 8월 31일부터 열렸던 감리교 선교연례회에서 권사exhorter의 직책을 수임함으로써 본격적으로 목회자의 길에 들어섰다.

최병헌의 입신入信 과정을 통해서, 우리는 그의 삶에 있어서 '개신교의 수용 → 서구 근대성의 수용'(가)의 방향성이 아닌 '서구 근대성과의 만남 → 개신교의 수용'(나)의 방향성을 읽어 낼 수 있다. (가)의 경험은 개신교 수용의 결과로서의 서구 근대성 수용의 과정을 의미하는 것으로서, 개신교의 절대성이 강조될 수 있는 여지가 많을 뿐만 아니라 '전통'이 '초극超克'의 대상으로 간주될 개연성이 비교적 높게 나타나게 될 것으로 추론할 수 있을 것이다. 반면, (나)의 경험은 (가)의 경험보다는 상대적으로 개신교의 배타적 절대성을 덜 강조하게 될 것이며, 따라서 '전통'은 단순하게 '초극'되어야 하는 대상이 아니라 '근대성' 수용의 토대로 다루어지게 될 개연성이 높다고 하겠다. 이러한 의미에서 볼 때, 최병헌의 동양 '전통'과 서구 '근대'에 대한 인식틀은 양자 간의 '대결적 접근' confrontation approach을 추구하기보다는 양자간의 '접목적 접근' tree grafting approach을 지향하는 흐름에 가까운 것이라고 하겠다.

이와 같은 최병헌의 믿음 체험의 구조는 그의 종교론에도 영향을 미쳤다. 최병헌은 개신교의 절대성을 지나치게 강조하여 '전통'을 '타자화'하는 오류를 범하지 않았다. 그는 동양 종교의 '전통'을 토대로 그리스도교를 수용한 인물이있다. 동양 종교의 '전통'과 한국 사회에 '근대-서구'로 다가선 그리스도교를 연결짓고자 하는 문제의식은 그의 일생을 관통하는 주제였다.

최병헌은 일련의 저작활동을 통하여 이러한 그의 문제의식을 관철시키고자 하였다. 뿐만 아니라, 그는 협성신학교에서의 강의(한문과 비교종교학)를 통해서도 그의 문제의식이 이어지기를 바랬던 것으로 보인다. 실제로 그의 문제의식은 정경옥-윤성범으로 이어지는

한국감리교의 토착화신학의 흐름의 '원천'이 되었다.

'서양의 하늘은 곧 동양의 하늘'이라는 최병헌의 인식틀은 그가 전개한 일련의 비교종교론적 기독교변증론에 적용되었다. 그는 "서양의 하늘은 동양의 하늘"이라는 대전제를 통하여 동양종교 내지는 한국종교의 '전통'과 '그리스도교'를 관련짓고자 하였던 것이다. 그는 "셩산유람긔"(1907년 『신학월보』에 연재, 1911년 『성산명경聖山明鏡』이란 제목의 단행본으로 간행), "스교고략"(1909년 『신학월보』에 연재), "종교변증셜"(1916년부터 1920년까지 『신학세계』에 연재, 1922년 『만종일련萬宗一臠』이란 제목의 단행본으로 간행) 등의 저술을 통하여 세계의 제종교와 기독교의 특성을 비교·고찰하였다.[15]

우리는 이와 비슷한 인식을 정동교회의 또 다른 초기 지도자인 노병선에게서도 발견할 수 있다. 최병헌과 노병선은 김창식, 송기용, 문경호 등과 함께 아펜젤러 목사를 도와 목회에 종사했던 본처전도사Local Preacher로 일한 바 있는 인물들로서, 정동교회의 신학적 기초를 세운 인물들이었다. 최병헌과 노병선은 "동양의 하늘이 곧 서양의 하늘"임을 인식하는 데에서 그들의 신학작업을 시작하였다. 노병선은 한국인 최초의 신학논문이라 할 수 있는 『파혹진선론』에서 "모르는 사람은 말하기를 서양 도이니 동양에서는 쓸데없다 하니 어찌 어리석다 아니리오. 대저 도의 근원은 하늘로부터 난 것이다. 어찌 서양 하늘과 동양 하늘이 다르다 하리오"라고 하여 동서를 아우르는 사유체계의 중요성을 강조한 바 있다.[15]

최병헌의 그리스도교 이해는 광범위한 서학 탐구의 결과물이기도 했다. 그는 이미 개항기 전반기부터 한역서학서漢譯西學書 탐독을 통하여 서구문명의 정체를 파악하고 있었으며, 서양의 종교가 서양문명의 뿌리임을 간파하고 있었다. 김진호의 "탁사약력"에 따르면, 탁사는 1880년 한 친구로부터 『영환지략瀛環志略』을 구하여 읽게 되면서 '태서각국泰西各國의 문명文明이 기독교基督敎가 중심

『파혹진선론』

서구 문화와의 만남

中心'임을 알게 되었다고 한다. 『영환지략』은 당시 『해국도지海國圖志』와 함께 서양에 대한 지식을 유포시키는데 중요한 역할을 한 세계지리서이다.

이 밖에도 최병헌은 『만국통감萬國通鑑』, 『태서신사泰西新史』, 『서정총서西政叢書』, 『지리약해地理略解』, 『격물탐원格物探源』, 『천도소원天道溯源』, 『심령학心靈學』, 『자서저동自西沮東』 등의 서적을 통해서 서양문명의 실체를 파악하게 되었다. 『만국통감』, 『태서신사』, 『서정총서』, 『지리략해』는 서양의 지리와 역사, 산업과 문물 등을 소개한 책이었고, 『격물탐원』, 『천도소원』 등은 그리스도교에 대한 입문서의 성격을 띠는 책이다. 『심령학』은 심리학 입문서이며, 『자서저동』은 윤리에 대한 동서양의 입장을 비교 고찰한 책이었다. 결국 최병헌은 이러한 책들을 통하여 '세계'에 대한 '인식'의 '외연'을 넓힐 수 있었을 것이다. 그리고 서양의 문명의 중심에 종교(그리스도교)가 자리하고 있음을 알게 되었던 것이다.

최병헌은 강연 활동을 통해 대중들에게 자신의 생각을 전하기도 하였는데, 그가 행한 강연 가운데 주목할 만한 것이 '정교분리政敎分離'에 대한 것이었다. 최병헌은 1906년 9월 27일 황성기독교청년회에서 「종교와 정치의 관계」라는 제목의 강연을 한 바 있다. 이 강연은 당시 언론의 주목을 받아 『황성신문』(1906년 10월 4, 5, 6일자)과 『대한매일신보』(1906년 10월 5, 6, 7, 9일자)에 게재되었다. 최병헌은 청년회의 토론회 연사로 자주 초빙되어 강연을 함으로써, 계몽운동가로서의 면모를 보이기도 하였다. 그가 행한 강연들은 대체로 '문명개화'와 '우리 민족의 우수성'에 대한 것들이었다. 이러한 두 가지 주제는 당시 한국사회가 직면한 '문명의 달성'과 '민족 아이덴티티의 유지'라는 이중의 과제에 대한 그 나름의 천착이었던 것으로 여겨진다.

'종교와 정치의 관계'라는 제목의 강연에서 최병헌은 한국의 개

김진호 목사

영환지략

화는 서양의 기술뿐만 아니라 그 기술의 뿌리가 되는 서양의 정신 즉 그리스도교까지 받아들여야만 참된 개화가 가능하다는 주장을 하였다. 그는 '정치지학政治之學과 기예지술技藝之術만을 연구하고 불무교도不務敎道한다면' 결코 문명을 달성할 수 없다는 입장을 분명히 표명하였다. 나아가, 그는 동도서기론의 입장이 "근본에 힘쓰지 않고 말단만을 취하는"(不務其本 而取其末) 잘못을 저지르는 것이라는 비판을 제기하였다.[18] 결국 최병헌은 문명의 '말末'이 아니라 문명의 '본本'인 그리스도교를 적극적으로 수용해야 한다는 전제를 내세운 것이다. 다시 말해서, 그는 서기西器의 수용뿐만 아니라 서도西道 수용의 당위성까지도 전제하고 있는 것이다. 이러한 점에서 볼 때, 그의 입장은 선별적인 수용형보다는 전면적인 수용형 쪽에 보다 가깝다고 할 수 있는 것이다. 그럼에도 불구하고 그의 개화사상이 가지는 독특성은 동도東道와 서도西道를 단절이 아닌 연속성으로 보고자 했다는 점이라고 할 수 있다. 그가 오늘날 한국 토착화 신학의 선구자로 간주되고 있는 결정적인 이유가 여기에 있다.

최병헌의 강연「종교와 정치의 관계」는 또 다른 면에서 우리의 주목을 끈다. 이 강연에서 그는 정치체제의 종류를 군주정체君主政體, 입헌군주정체立憲君主政體, 민주정체民主政體로 분류하면서, 민주정체를 낳게 한 것은 만민의 평등권을 신봉하는 그리스도교였음을 지적하였다. 그는 이어서 한국의 종교적 쇠퇴와 정치적 타락의 현실에 대한 비판을 제기하였다. 그는 이 강연에서 "정치는 반드시 교도로서 그 기초를 삼는 것이 옳다"고 주장하였다. 이는 정체를 개혁하기 위해서는, 국가의 근본이 되는 종교적 도리 곧 교도敎道가 바로 서야 한다고 주장한 것이다. 한편, 최병헌은 이 강연에서 종교와 정치의 관계에 대해 다음과 같이 독특한 해석을 내리고 있다.

어찌 감히 교도敎道가 정체에 관계가 없다고 하겠는가. 정체와 교도

의 관계가 지극히 친밀하여 마치 차바퀴가 서로 보완함과 같고, 입술과 치아가 서로 의존하고 있는 것과도 같아서 함께 행하여도 서로 어그러져 거슬리지 아니하고 어느 때 어느 시간 아무리 급할 때라도 서로 떠날 수 없느니라.

탁사는 이 강연을 통해서 종교와 정치의 긴밀한 상관성을 주장한 것이다. 이것은 당시 선교사들이 종교와 정치의 분리를 강력하게 주장한 것과 좋은 대조를 이룬다. 선교사들은 이른바 '정교분리政敎分離' 정책을 내세워 종교와 정치운동의 연결고리를 떼어 내고자 했다.

'정교분리담론'은 종교의 '근대적' 속성을 가늠하는 잣대로서 기능하는 것이 사실이다. 종교와 정치라는 구분되고 보편화된 범주 설정은 근대서구의 역사적 맥락 속에서 형성되었다.[19] 하지만, 정교분리담론은 그것이 작동되는 상황에 따라 전혀 다른 모습으로 나타나기도 한다. 민족적인 아이덴티티가 위협받는 상황 속에서 종교와 정치의 분리의 당위성만이 강조되는 것은 위기의 상황을 타개하는 데 도움이 되지 못한다. 오히려 민족 아이덴티티의 위기를 더욱 심화시키는 방향으로 작동할 개연성성이 짙어지는 것이다. 이러한 상황을 고려해서 최병헌은 종교와 정치의 밀접한 상관성을 주장한 것이다.

최병헌의 강언을 자세히 검토해보면, "교도敎道는 수신지본修身之本, 정체政體는 치국지본治國之本"이라고 하여 '종교'와 '정치'를 범주적으로 구별하고 있음을 알 수 있다. 흥미로운 사실은 그가 이 두 범주를 '구별'하고 있으면서도 마땅히 '분리'되어야할 것이라고 보지는 않았던 점에 있다. 그가 이렇게 주장하는 이면에는 '민족아이덴티티의 위기'라는 상황이 놓여 있었던 것으로 보인다. 그는 강연에서 외국인에게 특권이 부여되어 이권이 외국인에게 양도되는

현실을 탄식하고 있다.

최병헌이 종교와 정치의 상관성을 강조하는 이면에는 그의 종교 구국사상이 깔려 있다. 그는 "이 세상은 치명적으로 파선당한 배이니 이 배를 버리고 이 배에 있는 사람들을 한시 바삐 구조선[교회]으로 옮겨야 된다"[20]는 당시 선교사들의 한국교회에 대한 비사회화와 비정치화의 입장에 대한 반대 입장을 표명하기도 하였다.

이능화의 경우

이능화는 개항기 이후에 활동한 대표적인 한국종교사가 또는 한국종교연구가라고 할 수 있다. 이능화는 1912년 『백교회통百敎會通』을 저술한 이래로, 『조선불교통사朝鮮佛敎通史』(1918), 『조선무속고朝鮮巫俗考』(1927), 『조선기독교급외교사朝鮮基督敎及外交史』(1928), 『조선도교사朝鮮道敎史』(연대 미상)에 이르기까지 한국종교사 전반에 걸친 저작을 남겼다.[21]

이능화의 한국종교사 연구서 가운데 독특한 것 중의 하나가 『조선기독교급외교사』라고 할 수 있다. 이능화는 비록 그 자신 그리스도교인이 아니었으면서도 한국인으로서는 처음으로 본격적인 한국그리스도교사 연구서를 발표한 것이다. 당시까지의 한국그리스도교사 연구서, 특히 한국천주교사 연구서로는 달레C.H. Dallet의 『한국천주교회사』가 있었지만, 달레의 저작은 조선측 사료를 충분히 참고하지 못하였으며, 더욱이 관변 사료官邊史料가 거의 도외시되었다는 한계를 지니고 있었다. 이능화의 『조선기독교급외교사』는 달레의 그러한 자료의 편향성을 관변측 사료로 보완할 수 있게 만들었다는 점에서 적지 않은 의의를 지닌다.

한편, 역사 서술의 목표에 있어서도 이능화의 연구는 선교사의

입장에서 쓰여진 역사서들과 성격을 달리 한다. 선교사적 관점에서 쓰여진 서구인들의 한국교회사 연구는 제도로서의 한국교회에 대한 관심과, 한국교회에서 전개한 자신들의 활동을 정리한다는 차원에서 시작된 것이 주종을 이루었다. 이러한 연구가 한국 천주교회의 내적인 의미에 관심을 집중하였다면, 이능화의 연구는 한국그리스도교의 사회적인 의미를 규명하는 데 초점이 맞추어져 있었다. 이는 근대화 과정에 대한 그의 관심을 반영하는 것이기도 하다. 이능화는 한국 그리스도교의 역사를 정리하면서 조선의 근대화 과정에 있어서의 그리스도교의 역할을 정치·외교·문화·사회 영역에서 다각적으로 검토한 것이다.

이능화의 학문적 관심 영역은 그 자신의 표현을 통해 알 수 있듯이, '종교방면宗敎方面'과 '사회사정社會事情', 즉 '종교'와 '사회'라는 영역에 있었다. 이능화는 다음과 같이 자신의 학문적 관심사에 대해 언급한 바 있다.[22]

나는 정음正音연구를 중지하고 종교와 사회 등의 역사연구로 방면 전환하고 주위원은 최초의 목적을 관철하야 정음강습회正音講習會 같은 사업을 많이 하였다.

위에서 제시한 이능화 자신의 관심영역을 살펴보면, 그의 연구결과들은 '종교'와 '사회'라는 영역을 중심으로 이루어졌음을 알 수 있다. 그리고 그의 학문적 관심이 '종교'에서 '사회'로 옮겨갈 것임을 추론해볼 수 있다. 그렇다고 해서 이능화의 관심이 완전히 사회사 연구로 전향했다고 볼 수는 없다. 이능화가 관심을 '종교'에서 '사회'로 옮기고자 한 것은 오히려 한국종교사의 이해를 통해서 한국사회의 역사와 현실을 이해하고자 한 것으로 볼 수 있다. 결국, 그의 사회사 연구는 그의 종교사 연구와 긴밀한 관계를 형성하는

것이다.

이능화가 종교에 대한 사회적 관심을 구축하게 된 데에는 철저한 개화주의자로서 일찍이 서양문명과 서양종교를 깊이 수용했던 그의 부친 이원긍李源兢의 영향이 컸던 것으로 보인다. 이능화는 불교·유교 등 동양 고전 종교에 대한 깊은 수준의 이해를 지녔던 그의 부친이 그리스도교로 입교하게 된 데 대해 적지 않은 충격을 느꼈을 것이다. 이능화는 그의 부친의 이러한 변화를 당대의 사회적 현실과 관련지어 해석해 보고자 하였던 것이다. 그의 이러한 해석은 『조선기독교급외교사』에도 반영되었다.

우선, 이능화는 개신교를 '문명의 기호'로 파악하는 일련의 해석을 제기하였음을 확인할 수 있다. 이능화는 『조선기독교급외교사』제29장 「입약후기독교전포상태立約後基督敎傳布狀態」에서 미국을 통해서 수용된 개신교의 성격을 간략하게 언급하였다. 그는 미국을 통해서 수용된 개신교[新敎, 耶蘇敎]가 다양한 교파로 이루어진 '교파형교회敎派型敎會'임에 주목하였다. 한편, 이능화는 개신교의 특성을 '학교'(교육)와 '병원'(의료)을 통한 간접 선교 또는 문명 선교에서 찾았다. 그는 교육선교를 통한 개신교의 영향력에 대하여 특별히 주목하였다. 이능화는 개신교의 영향력이 우리 사회의 풍속을 바꾸었을 뿐만 아니라 민족정신을 개조하였다고 하여, 그리스도교(특히 개신교)를 '문명의 기호'로 보는 입장을 취하고 있다.[23]

이능화는 또한 『조선기독교급외교사』제30장 「지옥즉천당」에서 '구한말 옥중에서의 개신교 신앙 수용' 현상에 대하여 주목하였다. 이능화가 '관신사회신교지시官紳社會信敎之始'라고 표현한 이 사건은 한국 개신교사에서 매우 중요하게 다루어지고 있다. 이능화는 이들 옥중 개종 그리스도인들이 출옥 후 연동교회에 출석하면서 한국개신교의 지도적인 인물들이 되는 과정을 구체적으로 설명하였다. 그리고 이들이 연동교회에서 갈라져 나와 이원긍은 조종만과

함께 묘동妙洞교회로, 이상재는 윤치호, 신흥우 등과 함께 중앙기독교청년회로, 유성준은 박승봉과 함께 안국동교회로, 김정식은 동경 신전기독교청년회로 장을 바꾸어서 활동을 벌이게 되는 과정을 상세하게 설명하였다.

이능화는 그의 부친 이원긍이 개신교의 지도적 인사가 되었음에도 불구하고, 그 자신은 끝내 개신교 신앙을 수용하지 않고 불교 신앙을 고수하였다. 이능화의 부친은 그의 아들이 자신과 같은 신앙을 갖기를 간절히 원하였지만, 이능화는 그의 부친의 이러한 소망을 들어주지 않았다. 그리하여, 이원긍은 세상을 떠나는 순간에도 아들에게 그리스도교에 대해 관심을 기울여줄 것을 당부하였다. 이러한 부친의 유언은 이능화가 『조선기독교급외교사』를 서술한 동기 가운데 하나가 되기도 하였다.

04.

새로운 믿음체계에 대한
담론의 제시

최병헌의 만종일련론萬宗一臠論

최병헌은 개항 이후 종교지형 변동에 대한 지성적 성찰을 시도한 대표적인 인물 가운데 한 사람이었다. 최병헌은 일련의 비교종교론적 실험을 통해서 동양의 고전종교 전통과 그리스도교 전통과의 만남을 시도하였다. 최병헌은 「삼인문답」, 「셩산유람긔」(聖山遊覽記), 『예수텬쥬량교변론』(耶蘇天主兩敎辯論), 「ᄉ교고략」(四敎考略), 『셩산명경』(聖山明鏡), 「종교변증설宗敎辨證說」, 『만종일련萬宗一臠』 등에 이르는 일련의 비교종교론적 기독교 변증론을 통해서 동양의 종교문화 전통의 흐름과 그리스도교를 합류시키기 위하여 많은 노력을 기울였다.

최병헌의 이와 같은 일련의 비교종교론적 기독교변증론에는 만종일련 사상萬宗一臠思想이 일관되게 반영되었다. 최병헌의 비교종교론적 기독교변증론은 다양한 철학적·종교적 숲 속에서 한 덩어리의 고기[一臠], 즉 하나의 진리의 단편을 통해서 만종萬宗의 신비를 체험할 수 있다는 가설에 근거한 것이었다. 한 숟갈의 국물이

나 한 덩이의 고기를 맛봄으로써 한 솥 가득한 국의 맛을 알 수 있는 것처럼, 진리의 단편으로 만종의 세계에 담긴 신비를 알 수 있다는 것이다.[24] 최병헌의 만종일련 사상의 핵심을 이루는 "한 덩이 고기를 맛보면, 솥 전체에 담긴 국의 맛을 알 수 있다"(以一臠 知全鼎味也)라는 표현은 본래 『회남자淮南子』 설산훈說山訓에 나오는 말이다. 만종일련 사상으로 종교사상을 설명하려는 노력은 일찍이 일연一然에 의해서 이루어진 바 있었다. 일연은 의상義湘의 불교사상을 평가하면서, 의상이 원효元曉에 비해서 매우 간결하고 핵심적인 저술을 남긴 점에 대해서 "법계도서인法界圖書印과 약소略疏를 지어 일승一乘의 요긴함과 중요함을 포괄했으니, 천년의 본보기가 될만 하므로 여러 사람이 다투어 소중히 지녔다. 그밖에는 지은 것이 없으나 솥 안의 고기 맛을 알려면 한 덩어리 고기만 맛보아도 되는 것이다"라고 논평한 바 있었다.[25]

최병헌의 만종일련 사상은 당대의 종교지형 변동에 대한 그의 분석을 통해서 더욱 구체화된 것이라고 할 수 있다. 우리는 최병헌의 대표적인 저술인 『만종일련』을 통해서 당대의 종교적 상황에 대한 그의 인식의 일면을 볼 수 있다.

최병헌은 『만종일련』의 총론에서 당대의 종교지형의 변동에 담긴 의미를 다음과 같이 분석하였다.

공자와 맹자를 존경하고 높이 받드는 사람들은 (중략) 우리 유교가 천하 제일의 종교라고 하고, 붓다를 숭배하는 사람들은 (중략) 우리 불교가 동서양 세일의 종교라 하고, 선가仙家의 술법術法을 따르는 사람들은 (중략) 선문仙門이야말로 참종교라 하고, 바라문교를 따르는 사람들은 (중략) 자기의 종교가 참종교라 하고, 이슬람을 따르는 사람들은 (중략) 천하 제일의 종교는 이슬람이라 하고, 유태교를 믿고 따르는 사람들은 (중략) 우리 유태교가 제일의 종교라 하고, (중략, 천주교

를 믿는 사람들은, 필자 첨가) 우리 천주교는 (중략) 천하에 제일가는 종교라 하고, 희랍정교회나 성공회[宗古敎]나 예수교 역시 자기의 신앙하는 종교가 천하의 참종교라 하나니, 성신의 지혜와 총명이 아니면 각 교회의 장단고하[長短高下]와 미묘하고 그윽한 이치를 도저히 분변하기 어렵고, (중략) 그 밖에도 페르시아의 배화교와 인도의 태양교는 원리가 밝지 못하고 종지[宗旨]가 탁월하지 못하기 때문에 앞의 종교들과 나란히 거론하기에 부족하고, 오늘날 우리 한반도에 천도교와 대종교와 시천교와 천리교와 청림교와 태을교, 제화교가 각각 문호를 따로 세워서 모두 다 말하기를 우리 종교는 천하의 참종교라 하나니, 자사[子思]가 시[詩]를 빌어 말하기를 "모두 다 내가 성인[聖人]이라고 하니 누가 까마귀의 자웅[雌雄]을 분별하리오"라고 한 말이 진실로 격언이라고 하겠다.

최병헌은 당대의 종교적 상황을 각 종교가 저마다 자신의 종교가 참 종교라고 주장하고 있는 '종교 경쟁의 시대'로 파악하였던 것이다. 뿐만 아니라, 최병헌은 그리스도교의 각 교파 또한 저마다 자신의 교파가 진정한 그리스도교라고 주장하고 있는 것으로 파악하였다. 그는 또한 당시 활발한 활동을 보인 바 있는 민족종교들의 동일한 주장들에 대해서도 주목하였다.

최병헌은 이와 같은 종교적 상황에 대해서 "모두 다 내가 성인이라고 하니 누가 까마귀의 자웅을 분별하리오"라고 말함으로써, 이와 같은 종교 경쟁의 시대내지는 종교 공존의 시대에 직면해서 과연 그 누가 종교의 참되고 그름의 요소를 분별할 수 있겠는가를 반문한 것이다. 결국 최병헌이 당대의 종교적 상황을 하나의 종교다원적 상황으로 인식했음을 확인할 수 있다.

당대의 종교적 상황을 종교다원 현상으로 파악한 최병헌은 그와 같은 상황 인식에 상응하는 실천의 실마리를 어떻게 추구하였다.

우리는 『만종일련』의 서언에서 이러한 물음에 대한 해답을 찾을 수 있다.

최병헌은 당대의 종교적 상황, 즉 종교다원 현상에 직면해서 다음과 같이 만종일련 사상을 제시하였다.

비록 큰 덕을 지닌 위대한 선비라 하더라도, 갈림길에서 지팡이를 쥐고서 동서를 분간하는 데 어려움이 없지 아니할 것이다. 여러 가닥의 의심이 분분하고 도리어 종교의 참된 근원을 잃게 되기에, 이 책 『만종일련』을 쓰게 된 것이다. (중략) 종교라고 하는 것은 처음부터 존재했으며, 만물의 모체요, 무극의 도요, 변치 않는 진리의 근원이다. 만일 마음으로 그것을 저울질하고 연구하고 탐색하지 않는다면, 누가 능히 그 가벼움과 무거움, 간략함과 튼실함을 분변할 수 있겠는가? (중략) 종교의 '종宗'자는 처음과 마루(근원)를 뜻하는 것이니, 그 이치를 근원 삼아 봉행한다는 것을 말하며, 종교의 '교敎'자는 도를 닦는다는 뜻이니, 그 백성을 가르쳐 감화시키는 것을 말한다. 만종일련의 '일련一臠'이라고 하는 것은 한 덩어리 고기로 솥 전체의 국 맛을 알 수 있다는 것을 뜻하는 것이다.

최병헌은 다양한 철학적·종교적 세계 속에서 방황하지 않고 종교의 참된 근원을 붙잡는 데에 도움을 주고자 『만종일련』을 저술했다는 것이다. 최병헌은 만종일련 사상을 제시하여 진리의 세계에 대한 접근 가능성을 모색하였다. 한 덩어리 고기의 맛을 봄으로써 온 솥의 국 맛을 알 수 있는 것처럼, 하나의 진리의 단편一臠으로 만종萬宗의 신비를 알 수 있다는 것이다. 최병헌은 만종일련 사상의 제시를 통해서 모든 종교萬宗를 '일이관지一以貫之'하는 진리[一臠]를 체득하고자 했던 것이다.

그런데, 여기에서 그가 말하는 '일련'一臠은 다름 아닌 그리스도

교였다. 따라서 그의 논지의 이면에는 그리스도교의 선교적 관심이 어느 정도 깔려 있을 수밖에 없었다. 이 점에서 그의 논의는 이능화의 그것과 분명한 대조를 이루는 것이다. 이능화의 경우 자신의 신앙은 여럿 가운데 하나일 수 있었지만, 최병헌의 경우 자신의 신앙은 다른 종교들을 가늠하는 잣대로 상정된 것이다. 이 점은 최병헌이 종교의 제시한 3대 관념을 통해서 더욱 분명하게 드러난다.

최병헌은 『만종일련』에서 각 종교의 도리道理와 그리스도교의 도리를 구체적으로 비교하기에 앞서 다음과 같이 종교의 3대 관념을 제시하였다.

종교의 이치에는 3대 관념이 있다. 첫째는 유신론, 둘째는 내세관, 셋째는 신앙론이다. 어떠한 종교를 물론하고 이 가운데 하나라도 결여되어 있다면 완전한 도리가 되지 못한다.(宗教의 理는 三大觀念이 有ㅎ니 一曰 有神論의 觀念이오 二曰 來世論의 관념이오 三曰 信仰的의 觀念이라. 某教를 勿論ㅎ고 缺一於此ㅎ면 完全ㅎ 道理가 되지 못ㅎ지라)

최병헌은 유신론, 내세관, 신앙론을 종교의 3대 요소로 제시하면서, 이 세 가지를 종교의 필수 요소로 주장한 것이다. 이와 같은 주장은 다분히 그리스도교의 특성을 전제한 것이라고 할 수 있다. 실제로 최병헌이 제시한 종교의 3대 관념은 최병헌이 각 종교 전통을 비판적으로 성찰하는 잣대가 되기도 하였다.

최병헌은 유가儒家의 종지宗旨는 유신적有神的 관념은 있지만, 상주上主의 은전恩典에 대한 약속이 없고 천국의 신민臣民과 영생에 대한 이치가 없다고 보았다. 최병헌은 또한 불교와 그리스도교의 차이점을 상주上主의 능력과 신앙의 자유, 성신聖神의 묵우默佑와 전도의 열성, 생산 작업과 가난 구제[周窮救難]의 세 가지로 정리함

으로써, 불교가 윤리 의식이 부족하다는 점과 무신론적이라는 점을 지적하였다.

이능화의 백교회통론百教會通論

이능화는 개항기 어간부터 비롯된 종교지형 변동의 구조와 의미를 읽어냄으로써, '종교'를 바라보는 새로운 '담론'을 도출해 낸 대표적인 인물 가운데 한 사람이다. 오늘날, 이능화는 '한국 종교학의 아버지'로 간주되고 있다. 이능화가 '한국 종교학의 아버지'로 손꼽히는 까닭은 단지 그가 한국 종교사 전반에 걸친 방대한 연구 업적을 남긴 때문만은 아니다. 이능화는 근대 한국의 종교지형 변동의 구조와 의미를 나름의 문법 체계를 가지고 읽어냄으로써, 종교에 대한 과학적 접근의 가능성을 열어 주었다는 점에서도 한국 종교학의 비조로 손꼽히고 있는 것이다.

이능화는 당대의 종교적 상황을 '종교들의 공존'과 '종교 영역과 사회(정치) 영역의 분리 현상'으로 인식하였다. 이능화는 당대의 종교적 상황 인식을 '비교종교학'과 '한국 종교(사회)사학'의 틀 속에서 펼쳤다. 이능화의 학문은 비교종교학에서 시작해서 한국종교사학으로 전개되었다. 그리고 궁극적으로 한국종교사회사의 서술을 지향하였다.

이능화의 종교 담론 구축은 당대의 종교적 상황에 대한 분석으로부터 시작되었다. 그의 종교 연구는 그가 살고 있는 당대의 종교적 상황에 대한 해명으로부터 비롯된 것이다. 그의 첫 학문적 저작인 『백교회통』은 그가 살고 있는 시대의 종교적 상황의 구조에 대한 해명을 지향한 것이었다.[26]

이능화는 『백교회통』의 서문에서 그의 시대가 처한 종교적 상황

을 다음과 같이 분석하였다.

　　옛날 인도 땅에 해와 같은 부처님이 한 번 나타나시니 96도의 가르침이 풀잎의 이슬처럼 다 사라졌다. 그런데 지금 세상에 굵직한 종교가 십수종에 달하고, 조선인이 스스로 창설한 종교 또한 적지 않으니, 머지 않아 각 사람이 한 가지 종교를 만날 날이 있을 것이다. 이러한 때를 맞아서 그 누가 종교의 옳고 그름을 따질 수 있겠는가?(昔於 印度에 佛日이 一出ᄒ니 九十六道ㅣ 如草上露ᄒ야 皆消火矣라. 然今 宇內에 屈指之敎ㅣ 有十數種ᄒ며, 且朝鮮人所創之者도 亦屬不少ᄒ야 不久에 將見人各一敎라. 當此之時ᄒ야 誰爲內敎며 誰爲外道리오.)[27]

　　이능화는 당대의 종교적 상황을 다양한 세계종교屈指之敎의 공존으로 파악하는 동시에, '조선인소창지자朝鮮人所創之者', 즉 다양한 신종교의 생성에 대해서도 주목한 것이다. 당대의 종교적 지형도에 대한 이능화의 인식은 그 다음 부분에서 더욱 분명하게 나타난다.

　　그는 이러한 당대의 종교적 상황에 직면하여 "무엇이 내교內敎이며 무엇을 외도外道라고 일컬을 수 있는지"를 반문한 것이다. 여기에서 '내교'란 다른 종교에 대해서 불교를 일컬을 때 사용하는 말이고, '외도'란 불법佛法 이외의 교법敎法을 가리킬 때 사용하는 말이다. 그렇다면 "무엇이 내교이며 무엇을 외도라고 일컬을 수 있는지"라는 물음은 "그 누가 각종교의 옳고 그름을 따질 수 있겠는가"라는 의미를 함축하는 질문인 셈이다. 이능화에게 있어 그 자신이 믿는 불교와 다른 종교는 서로 차등 없이 공존하는 것으로 자리 매겨져 있었던 것이다. 이능화는 당대의 종교적 상황을 하나의 '다종교상황'多宗敎狀況(multi-religious situation)으로 인식한 것이다.

　　이능화의 종교적 상황 인식은 어떠한 실천적 정초定礎로 귀결되었는가? 우리는 『백교회통』의 서문에서 당대의 종교적 상황을 하나

의 다종교상황으로 인식한 이능화의 실천적 지향의 단서를 찾을 수 있다.

　도가 이미 같지 않은지라. 서로 도모하지 못하니, 누군가에게 맡긴다 해도 다만 각기 자기의 교설을 주장할 뿐이라. 비록 이와 같다 하더라도, 본디 하나의 원으로써 백방을 이뤄 나뉜 것인데, 세상 사람들이 알지 못함으로 인하여 스스로 분별을 지었으니, 물과 우유가 섞이는 것을 기약하기 어렵고 모순만 커질까 염려된다. 이에 모든 종교의 강령을 대조하고 서로 견주어보아서 같음과 다름을 밝게 드러내고, 인용하고 입증하고, 긁어모아서 통하게 하고, 털끝만치라도 뜻을 고칠까 조심하면서 성인들의 가르침을 높이 받들고, 한글로 토를 달아 끊어 읽음으로써 읽기 편하게 하였으니 각 종교의 이치와 실행이 손바닥을 보듯 환하게 될 것이다. 유교를 믿는 이가 보면, 이것은 유교의 도리이다라고 할 것이고, 불교를 믿는 이가 보면, 이것은 불교의 도리이다라고 할 것이다. 다른 종교를 믿는 이도 또한 이와 같아서 심성을 논할 때, 남의 것과 자기 것을 알아서 스스로 판단하고 가릴 수 있게 하며, (하략)(道旣不同이라. 不相爲謨ㅣ니 祇可任他ㅎ야 各主其說이라. 雖然如是나 元以一圓으로 分成百方이어늘, 世間之人이 由因不知ㅎ야 自生分別ㅎ니 水乳는 難期오 矛盾은 是慮라. 爰將諸宗敎之綱頒ㅎ야 對照相竝ㅎ야 同異發明ㅎ며, 引而證之ㅎ야 會而通之ㅎ며, 毫不變易ㅎ야 尊重聖訓ㅎ며, 諺解句讀ㅎ야 以便閱覽ㅎ니, 各敎理行이 瞭若指掌이라. 儒者見之ㅎ면 謂之儒道ㅎ며, 佛者見之ㅎ면 謂之佛道ㅎ며, 他敎之人도 亦復如是ㅎ야 說心說性에 知彼知己ㅎ야 自爲決擇ㅎ며, 下略)[28]

　이능화는 이른바 종교 경쟁 시대를 맞아서 모든 사람이 각각 자신의 교설敎說을 주장하게 되더라도, 그 주장들은 본시 일원으로 백방百方을 이룬 것이라고 보았다. 그는 각 종교가 하나의 근본에서

나뉘어졌으며 서로 모순되거나 대립되는 것이 아니며, 따라서 '모아보면 서로 통하는 점이' 있음을 밝히고 있다. 이는 각 종교의 주장들을 모아보면 서로 통하는會而通之 지점이 있다는 사실에 대한 발견이기도 하다. 그래서 그는 『백교회통』의 구체적인 서술 체계에 있어서 각 종교의 강령綱領을 대조상병對照相並하되, 경전의 내용이나 종교사적 사실들을 바꿈[變易] 없이 있는 그대로 기술하는 방법을 취한 것이다. 종교현상을 있는 그대로 기술한다고 하는 것은 근대 종교학 출범 이후 종교학의 중요한 지향을 이루어 왔다. 이능화의 비교종교학 작업이 지니는 의의가 여기에 있다.

그의 종교 담론은 백교회통론을 통해서 펼쳐졌다. 그리고 그의 백교회통론은 한국불교의 회통론會通論의 전통에서 배태된 것이었다. 회통론이란 불교와 다른 종교, 혹은 불교 전통 안의 서로 다른 사유 체계 사이의 관계에 대한 논의 구조로서, 불교와 다른 종교, 혹은 불교 전통 안의 서로 다른 사유 체계가 서로 융합될 수 있음을 밝히려 하는 이론이다. 따라서 회통론은 궁극적으로 다름[差異]를 지향한다기보다는 같음[合一]을 추구하려는 경향성을 지니게 된다. 이능화는 불교 전통의 회통론을 당대의 종교 공존 및 경쟁 시대에 적용하여 '백교회통론'으로 확장시킨 것이다.

이능화는 이와 같은 회통론적 이해를 통해 자신의 신앙도 '여럿 가운데 하나'일 수 있음을 밝히고 있다. 이러한 이해는 창조적이고 개방적인 종교대화의 가능성을 열어주는 것이다. 이는 현대 종교다원주의Religious Pluralism를 암시하는 매우 개방적인 종교 담론을 함축하고 있는 것이다.

종교의 공존 및 경쟁이라고 하는 근대 한국 사회의 새로운 종교적 상황에 대한 이능화의 견해는 그의 후속 작업을 통하여 더욱 심화되어 나갔다. 이능화는 근대 한국 종교지형의 얼개를 서술한 논문 「종교宗敎와 시세時勢」에서 "오늘날과 같은 경쟁시대에 있어서

는 시대의 추이를 관찰해서 제반의 개선을 도모하지 않으면 안될 것이니"[29]라고 하여 당대의 종교적 상황을 '종교경쟁시대宗敎競爭時 代'로 인식하였다. 이능화는 이와 같은 종교경쟁시대의 도래가 동 서 문명의 교류 역사에 있어 중대한 전환점을 이루는 것으로 파악 하였다. 더욱이 이능화는 그와 같은 종교 다원 현상이 동서 문명의 교류 및 대화에 중요한 전기를 마련해줄 것이라고 진단하였다. 이 와 같은 그의 논의는 오늘날의 종교다원주의론과 비슷한 논의 구조 를 지닌 것이었다.

종교 다원 현상과 함께 근대 종교사의 또 다른 지표index를 이루 는 것이 종교의 세속화 현상이다. 근대 한국 종교사에 있어서도 종 교의 세속화 현상은 두드러지게 나타났다. 근대 한국 사회에 있어 서 종교의 세속화 현상은 종교 영역과 사회(정치) 영역의 분리 현상 에서 두드러지게 나타났다. 이능화는 이와 같은 종교 영역과 사회 (정치) 영역의 분리 현상에 대하여 체계적인 관심을 나타내기도 하 였다.

이능화의 학문적 관심의 범위는 '종교'와 '사회'에 있었다고 할 수 있다. 이능화는 한국의 종교사와 사회사의 체계적 정리에 관심 을 집중하였던 한국종교(사회)사 연구의 개척자였다고 할 수 있다.

종교와 사회라고 하는 그의 학문의 양대 지표는 그가 살았던 당 대의 종교지형 변동의 주요한 양상 한 가지와 긴밀히 연관된 것이 었다. 이능화는 근대 한국 사회의 종교지형 변동의 주요한 양상 가 운데 하나인 종교 영역과 사회(정치) 영역의 분리 현상에 대해 주목 하였던 것이다. 그의 학문적 지표인 종교와 사회는 이러한 맥락 속 에서 선택된 개념이었다.

우리는 당대의 사회적 상황 속에서 종교가 차지하는 종교의 현 재적 위상과 미래적 과제를 분석한 이능화의 논문「종교와 시세」를 통해서 종교와 사회의 관계구조에 대한 이능화의 생각을 살펴볼 수

있다. 이능화는 이 글에서 시세의 변화 속에서 한국의 3대 종교가 대처해 나갈 방향을 모색하였다. 이능화는 이 글에서 유교·불교·그리스도교를 한국의 3대 종교로 손꼽고 있다. 이능화가 유교를 한국의 3대 종교 가운데 하나로 꼽은 것은 적지 않은 의의를 지니는 것이다. 당시 일제는 불교·그리스도교·신도만을 종교로 인정하는 이른바 '공인교정책公認敎政策'을 펼치고 있었다. 일제는 유교가 한국인들의 정신 세계에 미치는 영향을 약화시키기 위해 유교가 지니는 종교사적 위상을 의도적으로 깎아 내리려 했던 것이다.

이능화는 당대의 종교적 상황을 종교 영역과 정치 영역의 분리, 즉 '정교분리政敎分離'의 상황으로 파악하였다. 그런데 이능화가 보기에 당대의 종교에 대한 담론은 이와 같은 정교분리 현상을 제대로 읽어내지 못하고 있다는 것이다. 많은 사람들이 종교와 정치가 확연하게 구분된다는 것을 모르고 있다는 것이다. 이능화는 많은 사람들이 정교분리의 현실을 직시하지 못하는 현상이 경학 만능주의에 기인한 것으로 판단하였다.

이능화의 이러한 논의는 당시의 종교지형 변동의 추세를 정확히 읽어내었다는 점에서 주목되는 것이라 하겠다. 조선시대의 종교지형은 유교가 종교 영역과 정치 영역을 포괄하면서 세계관을 주도한 양상을 띠었다. 이러한 상황 하에서는 종교 영역과 정치 영역은 각기 독자적인 영역을 형성하지 못하고 미분리의 상태에 있게 되는 것이다. 종교 영역과 정치 영역의 이와 같은 미분리 상태는 조선사회의 붕괴와 함께 유교국가 체제가 마감되면서 더 이상 유지되지 못하였다.

지금까지 살펴본 것처럼, 이능화는 개항기 이후에 발생한 종교적 상황의 변화에 상응하여 '종교'를 바라보는 새로운 '관점'을 모색한 학자였다. 무엇보다도 이능화는 당대의 종교적 상황을 '종교들의 공존' 및 '종교들의 경쟁'과 '종교 영역과 사회(정치) 영역의 분

리 현상'으로 인식하였다. 이것을 우리는 '종교다원현상'과 '세속화 현상'이라는 틀에서 설명할 수 있을 것이다. '종교다원현상'과 '세속화 현상'은 근대 이후 새로이 조성된 종교적 상황을 압축적으로 설명한다.

이상에서 살펴본 것 처럼, 당대의 종교지형 변동에 대한 최병헌의 인식에는 그리스도교 중심의 종교관이 반영되었다. 최병헌은 당대의 종교지형을 '그리스도교를 중심으로 새로이 재편되어가는' 것으로 파악했던 것이다. 여기에는 그리스도인으로서 그가 지닌 선교적 관심이 강하게 작용하였다. 그의 궁극적 관심은 그리스도교의 전파에 있었던 것이 사실이다. 최병헌이 『만종일련』에서 유·불·선 세 전통에 대해 집중적인 관심을 펼친 사실도 이와 같은 맥락하에서 이해할 수 있다. 최병헌은 또한 유·불·선 세 전통 가운데에서도 유교에 대해서 관심을 집중한 바 있다. 유교는 한국사회가 개항으로 비롯된 서구 문명의 충격을 경험하게 된 순간까지 한국사회의 종교지형을 주도해 온 종교였기 때문에, 그리스도교가 한국사회에 뿌리를 내리자면 어떠한 형태로든지 유교와 대면하지 않을 수 없었던 것이다.

최병헌의 궁극적 관심이 비록 한국사회의 그리스도교화에 있었다 하더라도, 개종주의가 주조를 이루던 당대의 선교 상황을 고려할 때, 최병헌의 근대 한국종교사 인식은 오늘날의 자리에서 보아도 여전히 적지 않은 의의를 지니는 것이라고 하겠다. 그의 논리는 종교사에 나타난 '일一과 다多'에 대한 지성적 성찰에 다름 아닌 것이었다. 하지만 최병헌의 지성적 인식은 일정한 경계를 전제한 것이었다. 그에게 있어 만종萬宗을 체험 가능하게 하는 일련一欄은 바로 그리스도교였던 것이다. 최병헌은 근대 한국종교사에 영향력 있게 등장한 종교적 다원성을 그리스도교의 선교적 관심의 맥락에서 읽고자 했다. 하지만, 최병헌이 그 자신의 기독교적 관심에 함몰되

었던 것은 아니다. 그는 스스로의 신앙을 포기하지 않으면서도, 동양 종교와 그리스도교의 주체적인 만남을 시도했다.

이 점에서, 최병헌은 '한국 신학의 선구자', 특히 '한국 토착화 신학의 선구자'로 불릴만한 무엇인가가 있는 것이다. 그는 주체적 신학을 모색했으며, 그리스도교를 동양 전통문화에 합류시킴으로써 진정한 의미에서의 그리스도교의 토착화를 꿈꾸었다. 오늘날 한국의 신학, 특히 토착화 신학의 흐름은 과연 최병헌의 이러한 관심사를 올곧게 계승하고 있는지에 대한 반성적 성찰이 이루어져야 하는 시점이다.

1960년 이후 전개된 토착화신학은 논자에 따라서 한국의 기층문화인 유교와 그리스도교와의 만남, 무속과 그리스도교와의 만남, 불교와 그리스도교와의 만남, 증산교와 그리스도교와의 만남 등 한국종교의 개별 전통과의 만남을 모색하는 방향을 취해 왔다. 이와 같은 현실은 토착화 신학의 다양한 전개라고 하는 의의를 지니는 것은 사실이지만, 총체적인 한국 종교와 그리스도교와의 만남이 이루어지지 못하고 있다는 한계를 지니는 것 또한 사실이다. 한국의 종교문화가 지니는 복합성과 중층성을 고려할 때, 이러한 현실이 지니는 심각성은 적지 않은 것이라고 하겠다.

이능화와 최병헌은 나름의 자리에서 근대 한국 종교변동의 실상과 거기에 담긴 의미를 파악하려 노력한 인물들이었다. 그들은 각자가 처한 맥락 위에서 근대 한국사회의 종교적 상황을 진단하고, 거기에 상응하는 나름의 실천적인 정초를 구축하고자 노력했던 것이다. 우리가 이능화를 '한국 종교학의 아버지'로, 최병헌을 '한국 (토착화) 신학의 선구자'로 부르는 의미가 여기에 있는 것이다.

이능화와 최병헌은 공히 당대의 종교적 상황을 다종교 상황 혹은 종교 경쟁시대로 규정하였다. 최병헌의 학문함의 자리는 신학함의 자리였고, 그 신학함의 자리에서의 지상 과제가 선교에 있었다.

하지만, 그는 당대의 종교적 상황의 또 다른 중요한 지표인 종교 영역과 정치(사회) 영역의 분리 현상에 대해서는 별다른 주목을 하지 않았다. 그의 주된 학문적 관심은 선교에 있었던 셈이다. 이에 대하여 이능화의 학문적 관심은 상대적으로 한국의 종교적 상황에 대한 '객관적 기술'에 중요한 비중을 두었던 것이다.

이능화와 최병헌의 종교론은 근대 한국의 종교지형 변동에 대하여, 당대에 이미 체계적인 담론을 구축하였다는 점에서 주목되는 것이다. 당대의 종교지형 변동에 대한 두 사람의 인식은 새로운 믿음 체계의 발견으로부터 비롯된 것이었으며, 새로운 믿은 체계에 대한 두 사람 의 이러한 발견은 그들 자신의 믿음 체험과 일정한 연관관계를 지닌 것이기도 하였다.

이능화와 최병헌의 종교 담론은 오늘날 종교문화를 탐구하는 주요 학문 분야인 종교학과 신학의 근대적 출발점을 보여주었다는 점에서도 주목할 만한 가치가 있는 것이다. 두 사람의 종교 담론은 종교학과 신학의 자생적 출발에 대한 논거로 제시될 만한 충분한 근거를 지니고 있다고 하겠다.

〈신광철〉

부 록

주석

찾아보기

제1장
서양과의 문화접변과 양풍의 수용

1 주강현, 『제국의 바다, 식민의 바다』, 웅진, 2005.

2 그의 표착지에 관해서는 논란이 많았으니, 중문·모슬포·강정·가파도 등 제설이 분분하였다. 그러나 제주 목사 이익태의 『知瀛錄』에 '西洋漂流人記'(1696)를 통하여 차귀진의 '大也水' 지역으로 좁혀졌으며, 단 대야수의 정확한 위치에 관해서는 밝혀진 게 없다.

3 1669년 10월 5일, 동인도회사, 나가사키에서 바타비아로 발송.

4 平山武章, 『鐵砲傳來考 - 付 慈遠寺の榮光と終焉』, 和田書店, 鹿兒島縣 西之表市, 1982.

5 Luis Frois, *Historia de Japam*, 1549~1594.

6 강재언, 『서양과 조선 - 그 이문화 격투의 역사』, 학고재, 1998, p.61.

7 김용덕, 『신요 한국사』, 을유문화사, 1984, p.243.

8 최인진, 『한국사진사』(1631~1945), 눈빛, 1999, pp.33~51.

9 금장태, 『동서교섭과 근대한국사상』, 성대출판부, 1993, p.243.

10 최석우, 「조선후기의 서학사상」, 국사편찬위원회 16회 한국사학술회의, 1988, p.44.

11 이기섭, 「19세기 조선천주교와 재래 종교의 조화」, 이화여대 한국학과 석사학위논문, 1985,

pp.12~13.

12 금장태, 앞의 책, pp.212~213.

13 김조년, 「인간해방의 주체적 실현과 예속의 변증법」, 『서양인의 한국문화 이해와 그 영향』, 한남대출판부, p.156.

14 『여유당전서』 제1집 제11권 기예론.

15 권오영, 「동도서기론의 구조와 그 전개」, 『한국사 시민강좌』 7, 일조각, pp.80~81.

16 『고종실록』 권19, 고종 19년 9월 26일.

17 『繹辜晴史』 권5.

18 박찬승, 「근대와 제국 - 그 도전과 대응」, 『한국사상사의 과학적 이해를 위하여』, 한국역사연구회, 청년사, 1997, pp.144~145

19 김문용, 「동도서기론의 논리와 전개」, 『한국근대 개화사상과 개화운동』, 한국근현대사연구회 편, 신서원, 1998, p.230.

20 김문용, 위의 논문, p.245.

21 井上 淸, 서동만 역, 『일본의 역사』, 이론과 실천사, 1989.

22 E.Seidensticker, "Low City, High City"(허호 역, 『도쿄이야기』, 이산, 1997, p.50).

23 福澤諭吉, 『文明論之槪說』.

24 『독립신문』, 1899. 9. 11.

25 M. S. Gabarino, "Sociocultural Theory in Anthropology"(한경구·임봉길 역, 『문화인류학의 역사』, 일조각, 1994, p.60).

26 프레데릭 블레스텍스, 『착한 미개인, 동양의 현자』, 청년사, 2001, pp.60~61.

27 유영익, 「서유견문록」, 『한국사 시민강좌』 7, 일조각, p.156.

28 『夏目漱石全集』 권4.

29 『독립신문』, 1899. 9. 5.

30 M.카노이, Education As Cultural Imperialism(김쾌상 역, 『교육과 문화적 식민주의』, 한

길사, 1980, p.80).

31 김정기, 「자본주의 열강의 이권침탈연구」, 『역
 사비평』, 1990년 겨울호, pp.72~80.

32 성백결, 「한국 초기개신교인들의 교회와 국가
 이해(1884~1910)」, 감신대 석사학위논문,
 1988.

33 『朝鮮諸宗教』, 1922, pp.250~251.

34 G. Uderwood, The Call of Korea(이광린 역,
 『한국개신교수용사』, 일조각, 1989, p.89 재
 인용).

35 『문학동네』 18호, 1999.

36 이꽃메, 「한국의 우두법 도입과 실시에 관한 연
 구 - 1896년에서 1910년까지를 중심으로」, 서
 울대 보건대학원 석사논문, 1993, p.19.

37 Dall e t, 정기수 역, 『조선교회사 서론』, 탐구당,
 p.223.

38 H. B. Herbert, The Passing of Korea(신
 복룡 역, 『대한제국멸망사』, 평민사, 1984,
 p.247.

39 신동원, 『한국 근대 보건의료체제의 형성,
 1876~1910』, 서울대대학원 과학사협동과정박
 사논문, 1996.

40 W. a. Grebst, 김상렬 역, 『코레아 코레아 - 이것
 이 조선의 마지막 모습이다』, 미완, 1986, p.265.

41 J. S. Gale, Korea sketch(장문평 역, 『코리언
 스케치』, 현암사, 1986, p.98).

42 W. a. Grebst, 앞의 책, pp.33~34.

43 H. N. Allen, Things Korea(윤후남 역, 『알
 렌의 조선 체류기』, 예영, 1996, p.147).

44 백성현·이한우, 『파란 눈에 비친 하얀 조
 선』, 새날, 1999, p.124.

45 W. a. Grebst, 앞의 책, p.64.

46 주강현, 『21세기 우리문화』, 한겨레신문사,
 1999, p.243.

제2장
양품과 근대경험

1 일본 에도(江戸)시대 포루투칼어 sabao에서 차
 용한 석감[石鹸, syabon]이 우리나라에서는 비
 누로 불렸다.

2 『독립신문』 1897년 8월 7일 1면 논설.

3 한우근, 『한국개항기의 상업연구』, 2001.

4 『大日本帝國談會誌』 제2권 제7장 의회 貴族院 明
 治 27년 10월 9일 議事, 衆議院 명치 27년 10월
 27일 議事, 『日淸戰爭實記』 제9편(명치 27년 11
 월 17일 간) 內外報彙, 朝鮮·朝鮮渡航者의 便利.

5 『일청전쟁실기』 제1편(명치 27년 8월) 전쟁여
 담, 朝鮮在留의 일본인.

6 『일청전쟁실기』 권15, 명치 28년 1월 17일 발행
 국론일반, 전쟁후 일청간의 무역.

7 조흥윤, 「世昌洋行, 마이어, 함부르크 민족학박
 물관」, 『동방학지』 46·47·48, 1985.

8 고동환, 「17세기 서울 상업체제의 동요와 재편」,
 『서울상업사』, 태학사, 2000.

9 『비변사등록』 234, 헌종 13년 1월 25일.

10 『비변사등록』 234, 헌종 13년 1월 25일.

11 『비변사등록』 239, 철종 3년 1월 25일.

12 梶村秀樹, 「李朝末期 綿業의 流通 및 生産構造
 -상품생산의 자생적 전개와 그 변용」, 『韓國近
 代經濟史研究』, 사계절, pp.117~118.

13 梶村秀樹, 위의 글, p.117.

14 『독립신문』 1896년 9월 15일 2면 잡보.

15 『독립신문』 1897년 5월 18일 4면 잡보.

16 『독립신문』 1897년 8월 7일 1면 논설.

17 『독립신문』 1899년 5월 22일 1면 논설.

18 『독립신문』 1899년 10월 4일 1면 논설.

19 강만길, 「대한제국기의 상공업문제」, 『아세아연

구』16-1, 1973.

20 『독립신문』1900년 2월 20일.

21 『독립신문』1902년 12월 23일.

22 이한구, 「染織界 시조, 金德昌 연구-東洋染織
株式會社 중심으로」, 『경영사학』8, 1993.

23 1910년 4월 회사 조직을 갖춘 京城織紐의 설
립도 기억할 만하다. 1912년 경성직뉴의 사장
은 구한국 명문출신의 대자산가 尹致昭를 비롯
한 광희동 부근의 직물업자들이 설립한 국내최
대의 염직회사였다. 여기서는 허리띠, 대님, 주
머니끈 등 끈종류를 중심으로 양말, 장갑 등 編
組 제품도 생산했다.

24 김동운, 『박승직 상점-1882~1951년』, 혜안,
2001.

25 신동원, 「미국과 일본 보건의료의 조선 진출 ;
제중원과 우두법」, 『역사비평』2001 가을.

26 신동원, 위의 글에서 재인용.

27 박윤재, 「청심보명단 논쟁에 반영된 통감부 의
약품 정책」, 『역사비평』2004 여름호.

28 김봉철, 「구한말 '세창양행' 광고의 경제·문화
사적 의미」, 『광고학연구』13-5, 2002.

29 『황성신문』12월 12일 광고.

30 홍현오, 『한국약업사』, 한독약품, 1972.

31 『황성신문』1908년 11월 3일 4면 광고.

32 『황성신문』1908년 7월 7일.

33 『황성신문』1908년 10월 25일 잡보.

34 『황성신문』1909년 7월 28일 2면 잡보.

35 손정목, 「개항기 한국거류 일본인의 직업과 매
춘업·고리대금업」, 『한국학보』18, 1980.

36 서범석·원용진·강태완·마정미, 「근대 인쇄 광
고를 통해 본 근대적 주체형성에 관한 연구 ;
개화기-1930년대까지 몸을 구성하는 상품광고
를 중심으로」, 『광고학연구』15-1, 2004.

37 손정목, 앞의 글.

38 정승모, 『시장의 사회사』, 웅진출판, 1992,
p.144.

39 오미일, 「수공업자에서 기업가로-금은세공업계
의 패왕 신태화-」, 『역사와 경계』, 부산경남사
학회, 2004.

40 『매일신보』1918년 3월 20일, 21일, 23일, 29
일, 30일 화신상회 광고.

41 하지연, 「타운센드 상회(Toensend & Co.) 연
구」, 『한국근대사연구』4, 1996.

42 『독립신문』1897년 3월 6일 4면 물가.

43 『독립신문』1898년 1월 4일 4면 물가.

44 하지연, 앞의 글, p.36.

45 『독립신문』1896년 4월 30일 2면 잡보.

46 『독립신문』1896년 9월 19일 2면 잡보.

제3장
근대 스포츠와 여가의 탄생

1 고미숙, 『한국의 근대성, 그 기원을 찾아서』, 책
세상, 2001, 참조.

체육은 지, 덕, 체의 세 가지 교육 체계 속에서
성립된 몸을 기르는 교육을 말하며, 스포츠는 가
장 일반적인 정의로 규칙이 지배하는 경쟁적인
신체 활동이라고 할 수 있다. 여기에 가족의 유
사성, 스포츠 제도론의 시각을 덧붙여 이해할 수
있다. 스포츠의 정의 자체가 사회 집단들 사이의
경쟁, 갈등, 타협의 산물이며, 스포츠의 변화 과
정에는 겉으로 보기에 스포츠와 아무 관련이 없
는 다양한 사회적 요인이 개입해 영향을 미친다.
따라서 체육은 교육적 개념이, 스포츠는 즐거움
을 찾는 여가 개념이 작동한다. 다만 몸을 통해
이루어진다는 점에서 공통점이 있다.

2 이러한 분위기 속에서 1880년대부터 사회진화론이 소개되어 지식인들에게 영향을 미치기 시작하였다. 서구 열강과 조선의 상황은 사회진화론적 원리에 나온 것으로, 조선이 서구 열강의 침략 대상이 된 것은 생존 경쟁, 優勝劣敗의 결과라는 것이다. 이에 따라 당대를 생존 경쟁이 지배하는 弱肉强食과 우승열패의 시대로 파악하는 분위기가 지배하게 되었다. 그리하여 생존 경쟁에서 살아남기 위한 수단으로서 서구 문물을 도입하는 개화와 스스로 힘을 기르는 자강이 민족 전체의 궁극적인 지향점으로 떠오르게 되었다.

3 김옥균, 「治道略論」, 『漢城旬報』 1884년 7월 3일자.

4 『독립신문』 1896년(건양 원년) 6월 27일자, 논설.

5 『대한매일신보』 1908년 10월 22일자, 위생 설욕.

6 『대한매일신보』 1907년 3월 24일자, 신체검사.

7 「학생의 규칙 생활」, 『태극학보』 14, 1907년(융희 원년) 10월.

8 『독립신문』, 1896년(건양 원년) 6월 25일자, 논설.

9 첫째 체육이다. 이것은 넓은 장소에서 운동하는 것을 가리킨다. 사람이 9세가 되면 한창 크고 자랄 나이인데 종일 문을 닫고 방 안에서 꾸벅이며 글을 읽어서 되겠는가. 이렇게 되면 아이들이 우울해지고 타성이 생겨 게을러지게 된다. 비유컨대 담장 밑에 그늘진 곳의 풀은 결국 약하게 되고 어항에 있는 물고기는 결국 말라빠지게 된다. 그러므로 하루 한 시간 정도는 수족에 힘을 주어 근육과 뼈를 튼튼하게 해서 그 지기를 펴고 혈맥을 유통하게 해야 한다. 이것을 일컬어 '체조'라 하는데 체조는 신체를 건전하게 하는 공부인 것이다.(李沂, 『海鶴遺書』 권3, 一斧劈破論).

10 『대한매일신보』 1908년 2월 9일자.

11 로마의 시인 유베날리스(Decimus Junius Juvenalis)가 로마 시민의 정신적 타락을 경계하여 "건전한 신체에 건전한 정신이 깃들어야 한다."는 지적을, 영국의 존 로크(John Locke)가 "건강한 신체에 건강한 정신이 깃든다."고 변형시킴으로써 본래의 뜻이 완전히 바뀌게 된다. "건강한 신체에 건강한 정신이 깃든다."는 말은 근대의 신체관을 잘 표현해 준다.

12 최창렬, 「체육을 권고함」, 『태극학보』 5, 1906년 12월.

13 문일평, 「체육론」, 『태극학보』 21, 1908년 5월.

14 유근수, 「논체육설」, 『대한매일신보』 1909년 2월 5일자.

15 이종만, 「체육이 국가에 대한 효력」, 『서북 학회 월보』 6, 1908년 11월.

16 우리나라가 근대 교육에 관심을 갖기 시작한 것은 1881년(고종 18)에 유학생을 파견하면서부터이다. 같은 해 1월에는 조사시찰단을 일본에 파견하였는데, 이들 사행 중 그대로 일본에 남아 수학한 유길준, 윤치호, 유정수 등이 최초 유학생이다. 또 같은 해 9월에는 영선사를 청나라에 파견하였고, 김윤식 아래 유학생 38명을 함께 보냈다.

17 원래 신식 학교에 대한 건의는 1883년경부터 정부 내에서 이루어졌다.(『한성순보』 1883년 12월 20일자, 大臣次對).

18 『관보』 개국504년 2월 2일자(국사편찬위원회, 『고종시대사』, 1968, p.411).

19 첫째, 사회진화론의 영향이다. 사회진화론은 1880년대에 유길준이 최초로 우리나라에 소개하였다. 유길준은 당시 일본과 미국에 유학하여 일본의 후쿠자와 유키치(福澤諭吉)와 모스(J. Morse)의 지도를 받았는데, 이때 사회 진화론을 접하고 귀국하여 『競爭論』·『西遊見聞』

을 발표하여 인간 사회는 경쟁을 통하여 진보한다는 의식을 피력하였다. 1890년대에는 梁啓超의 저작을 통해 본격적으로 소개되었다. 특히, 그의 근대적 체육 사상은 조선의 체육관 발전에 영향을 많이 미쳤다. 뒤에서 얘기하듯이, 조선의 위기가 커질수록 그 원인과 진단은 사회 진화론의 논리에서 찾을 수밖에 없었던 것이 당시의 사정이었다. 둘째, 서구 선교사들의 영향을 들 수 있다. 선교사들은 1880년대 중반 이후 활발하게 사립학교를 설립하였으며, 유희 시간을 두어 근대 스포츠를 우리 사회에 도입하였다. 儆新學校의 전신이던 언더우드 학당에서 1891년 교과목 개편 이후 매일 1교시에 30분의 체조 시간을 할당하였다. 또 최초의 기독교 학교인 배재학당에서 야구, 축구, 정구, 농구 등의 팀 스포츠가 과외 활동으로 실시되었다. 1890년대말 한성외국어학교의 선교사들이 주도했던 일련의 운동회는 근대 스포츠의 발전 과정에서 이들의 역할을 잘 보여 준다.

20 『황성신문』 1909년(융희 3) 1월 29일자.

21 이후 학교 교육에서 체조의 종류에는 병식체조와 보통체조가 있었다. 다만 병식 체조를 많이 하였다. 이는 체조 지도자가 없고, 군인들이 체조를 가르쳤기 때문이기도 하였다. 또한 병식체조가 건강은 물론 튼튼한 국민 체력을 만드는 가장 효과적인 방법이므로 학교 체육에서 위주가 될 수밖에 없었다. 유희라 할 수 있는 오락이라는 것도 있었지만 구체적으로 어떤 내용이 있었는지는 자세히 나와 있지 않다. 아이들이 단체로 즐길 수 있는 레크리에이션이 아니었을까 추정할 뿐이다.

22 서구의 근대 스포츠가 우리나라에 선보인 것은 이미 조선후기 청나라를 통해서였다. 청나라에 사신으로 파견된 조선 사신들은 청나라에서 새로운 스포츠를 목격하게 된다. 그 중의 하나가 바로 청나라에서 본 스케이트이다.

23 『독립신문』 1896년 6월 21일자, 논설.

24 『독립신문』 1897년 2월 20일자, 논설.

25 『독립신문』 1897년 2월 20일자, 논설.

26 나현성, 「근대 체육의 도입」, 『한국 현대사』, 진명 문화사, 1976.

27 이규태, 『개화 백경』, 신태양사, 1969.

28 『독립신문』 1896년(건양 원년) 5월 5일자.

29 『독립신문』 1896년(건양 원년) 5월 5일자.

30 『독립신문』 1897년(건양 2) 6월 15일, 6월 19일자.

31 1898년 5월 28일에는 관립외국어학교 연합운동회가 역시 훈련원에서 개최되었다. 100보 경주(청소년부), 200보 경주, 400보 경주, 넓이뛰기(멀리뛰기), 높이뛰기(청소년부), 철구, 씨름, 당나귀 경주로 되어 있다. 육상의 步數는 세계적인 흐름을 반영한 것이었다.

32 『독립신문』 1898년 5월 31일자.

33 『관보』 제344호, 1896년 6월 5일자.

34 『황성신문』 1905년 5월 26일자.

35 이학래, 『한국 근대체육사연구』, 지식산업사, 1990, p.61.

36 『순종실록』 권2, 순종 1년 5월 21일.

37 『순종실록』 권3, 순종 2년 4월 30일.

38 『순종실록』 권3, 순종 2년 5월 12일.

39 『독립신문』 1896년(건양 원년) 6월 27일자. 논설.

40 『독립신문』 1899년 2월 7일자, 논설.

41 『독립신문』 1899년 6월 21일자, 논설.

42 『황성신문』 1901년 8월 27일자.

43 『황성신문』 1903년 12월 5일자.

44 『제국신문』 1902년 10월 29일자

45 『대한매일신보』 1908년 10월 22일자, 衛生設浴.

46 『황성신문』 1901년 9월 26일자, 3면.

47 최초의 단발은 1883년 11월에 유길준이 하였다. 그는 민영익, 서광범, 홍영식 등과 함께 1883년 7월 遣美朝鮮報聘使의 임무를 띠고 떠날 때 짧은 머리에 양복을 입고 간다.(이승원, 『학교의 탄생』, 휴머니스트, 2005, pp.126~127).

48 『황성신문』 1905년 10월 24일자, 회사 상점.

49 『개항 100년 연표 자료집』 1907년 8월 20일.

50 『황성신문』 1908년 10월 30일자.

51 『황성신문』 1909년 8월 25일자.

52 백성현·이한우, 『파란 눈에 비친 하얀 조선』, 새날, 1999, p.252.

53 노동은, 『한국 근대 음악사』, 한길사, 1996, pp.504~507.

54 『황성신문』 1903년 6월 23일자, 광고.

55 당시 서울의 전차 가설 공사를 맡았던 한성 전기 회사가 동대문 근처에 있는 전차 차고 겸 발전소 부지에서 활동사진을 상영하였다. 당시 공사장 인부들을 격려하기 위해 상영하던 활동사진을 일반인에게도 개방한 것이다.

56 활동사진 전람소는 동대문 안에 있사옵고 일요일 외에는 매일 밤에 여덟 시부터 열 시까지 하옵고 전람 대금은 하등에 십 전이오 상등에 이십 전이옵고 매주일에 사진을 딴 것으로 다 바꾸는데 서양 사진과 대한과 온동양 사진인데 대자미있고 구경할 만한 것이오니 첨군자에게 값도 싸고 저녁에 좋은 소일거리가 되겠삽.(『대한매일신보』 1904년 9월 23일자).

57 조희문, 『초창기 한국 영화사 연구-영화의 전래와 수용(1896~1923)-』, 중앙 대학교 박사 학위 논문, 1992, p.40.

58 조희문, 「무성 영화의 해설자, 변사 연구」, 『영화연구』 13, 한국영화학회, 1997, p.127.

59 『日新』, 무술(광무 2년, 1898) 제7책, 10월 9일, 『한국사료총서』, 국사편찬위원회.

60 『독립신문』 1899년 7월 13일자.

61 『일신』, 신축(광무 5년, 1901), 제13책, 5월 18일, 『한국사료총서』, 국사편찬위원회.

62 저경궁 앞 엠벌늬 씨의 집에 상품 자행거 둘이 있는데 하나는 지전으로 삼십 원이요 하나는 칠십 원인데 속히 방매하기를 위하여 값을 염하게 하겠사오니 사고자 하시는 이는 사 가시오. 광고주 엘벌늬.(『제국신문』 1900년 1월 15일자).

63 남문동 제칠통 일호 이치호가에서 방매할 상품 자행거 두 개가 있는데 한 개는 지폐 일백사십 원이요 한 개는 지폐 칠십 원이오니 원매하시는 이는 속히 내문하시오. 이치호 고백.(『제국신문』 1900년 6월 16일자).

64 이 자행거는 미국 지가고지의 대상점에서 제조함인데 名曰 '램블러'라. 본인이 그 상점의 대변으로 지금 새로 도입한 第一包를 解卜 발매하는데 물품은 美而且堅하고 價金은 廉而不貳하여 每坐에 지폐 백십 원이오니 자행거의 학습과 운동을 애호하시는 군자는 請早來購하시오 差晩하면 不及하리라. 신문 내 정동 초입 이태호 상변 신축 양옥 주인 케릿스키 고백.(『황성신문』 1900년 7월 5일자).

65 『공립신보』 1905년 12월 21일자, 3면.

66 『황성신문』 1903년 8월 24일자, 3면.

67 『황성신문』 1907년 7월 10일자, 2면.

68 『황성신문』 1906년(광무 10) 4월 16일자, 3면 『대한매일신보』 1906년(광무 10) 4월 7일자, 3면.

69 『황성신문』 1907년(광무 11) 6월 18일자, 1면.

70 『경성신문』 1909년 4월 3일자, 3면 ; 1909년 4월 6일자, 3면.

71 『황성신문』 1908년 11월 13일자, 2면.

72 『황성신문』 1900년 12월 26일자.

73 『황성신문』 1901년 5월 24일자, 3면.

74 심승구, 「한국 축구의 초창기 모습들」, 『BESETO』 84, 2002. 이하의 내용은 이 논고를 참조하였다.

제4장
'서양과학'의 도래와 '과학'의 등장

1 역법을 예로 들면, 왕이 역법을 통해 천체의 운행을 정확하게 묘사할 수 있음으로 하늘의 명을 받아 세상을 통치할 수 있는 정당성을 부여받을 수 있다는 의미에서 전통 역법은 이념적 지식이다. 한편 '실용적'인 과학지식이라는 의미는 현대 과학이 지니는 실용성과는 물론 구분된다. 천체의 운행을 정확하게 계산해야 하는 가장 주요한 배경이 현대 사회에서와 달리 정치의 잘·잘못을 꾸짖는 하늘의 경고로 이해되던 일월식과 같은 현상을 예측해서 그에 정치적으로 대비하기 위한 것이었기 때문이다. 구태여 표현을 하자면 '정치적·이념적 실용성'이라고 할 수 있을 것이다. 또한 왕이 유학지식과 도덕성처럼 직접 갖추어야 할 것과는 달리 대리인인 천문역산가들이 역법지식을 담당하는 것으로 충분하다는 의미에서 기능적 실용성을 지적할 수 있다.

2 예컨대 〈곤여만국전도〉를 더 큰 판형의 목판으로 새긴 〈兩儀玄覽圖〉는 李應試에 의해서 1603년에 제작되었는데, 조선에는 黃中允이 1604년에 전래한 것(〈곤여만국전도〉)은 현존하지 않으나, 이 〈양의현람도〉는 현재 숭실대학교 박물관에 소장되어있는 것으로 알려져 있다. 그리고 알레니(Giulio Aleni, 중국명 艾儒略, 1582 ~1649)가 1623년에 제작한 〈萬國全圖〉를 1631년 정두원이 북경에서 들여왔던 것 등을 들 수 있다. 중국에서 간행된 서구식 세계지도에 대한 자세한 설명은 金良善, 「明末淸初 耶蘇會 宣敎師들이 제작한 世界地圖와 그 韓國文化史上에 미친 影響」(『崇大』 6, 1961) 및 盧禎植, 『韓國의 古世界地圖』(대구교육대학교, 1998)를 참조할 것.

3 서구식 세계지도가 조선의 지식인에게 미친 영향에 대한 보다 자세한 내용은 金良善, 위의 논문 및 배우성, 『조선후기 국토관과 천하관의 변천』, 1998, pp.376~382를 참조할 것.

4 『芝峰類說』, 권2, 地理部 外國, 34b-35a.

5 崔錫鼎, 『明谷集』 권8, 序引 「西洋乾象坤輿圖二屛總序」, p.33.

6 아담샬의 천문도가 현존하지 않는데 비해 법주사에 소장되어있는 신법천문도가 바로 영조대에 쾨글러의 천문도를 모사한 천문도로 알려져 있다. 이에 대한 자세한 내용은 李龍範, 「法住寺 所藏의 新法天文圖說에 對하여」(『歷史學報』 31, pp.1~66 및 『歷史學報』 32, pp.59~119)를 참조할 것.

7 『增補文獻備考』, 「象緯考」 권3, pp.7~8 참조할 것.

8 김육의 주장에 대한 자세한 기록 내용은 『國朝曆象考』 권1 曆法沿革, 2.b-3.a를 볼 것.

9 盧大煥, 「조선후기의 서학유입과 서기수용론」, 『震檀學報』 83, 1997, p.17.

10 『仁祖實錄』 권49, 인조 26년 윤3월 7일(임신)조.

11 『仁祖實錄』 권49, 인조 26년 9월 20일(신사)조.

12 이때 시헌력을 도입했지만 五星法은 아직도 몰랐다고 한다. 오성법을 계산할 수 있게 된 것은 50여 년이나 지나서 1708(숙종 34)년 역관 許遠이 흠천감에서 〈時憲七政表〉를 들여와 추보에 사용하면서부터였다. 시헌력 도입에 대한 자

세한 사료기록은 『國朝曆象考』 권1, 曆法沿革, 3a-b를 볼 것.

13 예컨대 시헌력 시행 이후에도 宋亨久 등이 시헌력을 폐지하고 대통력으로 되돌아 가자고 주장하기도 했다. 『顯宗改修實錄』 권2, 현종 1년 4월 3일(정해)조; 『顯宗實錄』 권4, 현종 2년 7월 13일(경인)조; 권13, 현종 7년 12월 10일(병진)조; 권22, 현종 10년 11월 9일(무술)조 등을 참조할 것.

14 『增補文獻備考』 象緯考 권1, 9.b.

15 조선후기 지구설 수용에 대한 비교적 구체적인 논의는 다음 논문이 참조된다.
구만옥, 「朝鮮後期 ‘地球’說 受容의 思想史的 의의」(『韓國史의 構造와 展開; 河炫綱敎授停年紀念論叢』, 2000, pp.717~747)가 유용한 참고가 된다.

16 중국 고대의 개천설과 혼천설에 대한 구체적인 내용은 다음 논문이 참조된다.
李文揆, 「漢代의 天體構造에 관한 논의—蓋天說과 渾天說을 중심으로」, 『한국과학사학회지』 18권 1호, 1996, pp.58~87.

17 동양과 서양에서의 전통적인 땅의 형태에 관한 이러한 관념에 대한 논의는 다음 논문이 참조된다.
Chu Ping Yi, 1999 "Trust, Instruments, and Cultural-Scientific Exchanges: Chinese Debate over the Shape of the Earth, 1600~1800," Science in Context, 12~3, pp.388~389를 참조할 것.

18 마테오 리치가 지구설을 소개하면서 제시했던 이와 같은 설득의 논의에 대해서는 Chu Ping Yi, 위의 논문을 참조할 것.

19 지구설이 전래되기 시작한 초기 17세기 동안의 지구설 수용의 상황에 대한 논의는 구만옥, 앞의 논문, pp.725~729를 참조할 것.

20 『明谷集』 권8, 序引, 「西洋乾象 坤輿圖二屛總序」, p.33.

21 서양식 천문의기와 역법의 계산법이 두 세계관 사이의 연결통로였다는 논의는 Chu Ping Yi, 앞의 논문, p.385, pp.393~395에서 잘 살펴볼 수 있다.

22 17세기 이래 조선에서의 정부 주도의 서양역법 도입노력에 대해서는 주33)을 참조할 것.

23 구체적인 논증은 문중양, 앞의 논문(1999), pp.36~37을 참조할 것.

24 김석문은 부동의 태극천으로부터 생성된 太虛天과 地輪(즉 地面)의 운동을 地心을 중심으로 하는 지구라는 구면체의 회전운동에 비유했다. 지심은 부동이지만 지심에서 약간만 벗어난 곳은 미동하기 시작해서 지면에서 가장 빠르다. 地心은 부동이고 따라서 태극의 부동에 비유된다. 태극이 부동이지만 미동의 태허를 그 안에 함축하고 있고 나아가 태허로부터 생겨난 모든 천체들의 움직임을 함축하고 있듯이, 부동인 지심도 움직임의 시작인 1을 함축하고 있고 더 나아가 지심에서 떨어진 모든 부위의 운동을 함축하고 있다. 따라서 지면의 9만리 운동도 함축하고 있다. 결국 지심에서 처음으로 떨어져 움직임의 시작이라고 할 수 있는 것, 즉 1의 운동과 지심에서 가장 멀고 그래서 가장 빠른 지면의 하루 9만리 운동은 같은 시간 동안에 일어나는 것이다. 이러한 김석문의 논증은 『大谷易學圖解』, pp.495~496을 참조할 것.

25 서명응이 지구설을 천문학적으로 완벽하게 이해하고 있었음은 다음 논문이 참조된다.
박권수, 「徐命膺(1716~1787)의 易學的 天文觀」, 『한국과학사학회지』 20권 1호, 1998, pp.67~68.

26 이 방식은 서양과학의 중국기원설로 발전되었는데 梅文鼎이 결정적인 역할을 했다. Chu Ping Yi, 앞의 논문, p.390, pp.400~402를 참조할 것.

27 河圖中宮의 5점이 圓의 형상으로 그려지는 것은 다음 논문이 참조된다.
孟天述 譯, 『易理의 새로운 解釋(先天四演)』, 중앙대학교출판부, pp.100~101.

28 『先天四演』方圓象箋七(地圓眞傳), p.50.

29 전상운, 『한국과학사』사이언스북스, 2000, p.299.

30 배우성, 앞의 논문(2000), p.69.

31 서구식 세계지도의 유입에 대한 논의는 위의 논문, pp.55~58을 참조할 것.

32 竪亥는 『회남자』에서 유래한다. 배우성, 위의 논문, p.66.

33 『明谷集』권8, 序引, 「西洋乾象 坤輿圖二屛總序」, p.33.

34 이종휘의 이와 같은 해석에 대한 논의는 배우성, 앞의 논문, pp.67~68.

35 배우성, 위의 논문, p.68.

36 이 내용은 『국조역상고』권2, 중성, 42a~43b에 실려있다.

37 「保晩齋集」권7, 新法渾天圖序.

38 이러한 내용은 「保晩齋集」권9, 新法渾天圖說, pp.25~26에 나와 있다.

39 현재 〈혼전전도〉를 소장하고 있는 기관으로는 규장각, 장서각, 국립민속박물관, 서울역사박물관, 성신여대박물관, 온양민속박물관, 전주대박물관 등을 들 수 있다. 이외에도 잘 알려지지 않은 것들이 많을 것으로 생각된다.

40 이 중에 장서각 소장의 것은 초간본이 아니라 後刷本인 것으로 보아 여러 번에 걸쳐 다량으로 인쇄되었음을 알 수 있다.

41 필사본으로는 「退川世稿」에 실려있는 혼천전도를 들 수 있다. 나무에 새긴 것으로는 전주대학교 박물관 소장의 것이 있다.

42 吳尙學, 『朝鮮時代의 世界地圖와 世界認識』, 서울대학교 박사학위논문, 2001, pp.252~262을 참조. 오상학의 분석에 의하면 「혼천전도」와 세트로 제작된 「여지전도」가 김정호에 의해서 1845~1876년 사이에 제작된 것으로 추정되었다. 따라서 「혼천전도」도 같은 시기에 제작된 것으로 생각할 수 있을 것이다.

43 칠정신도는 「역상고성」권9, p.412; 칠정고도는 「역상고성」권9, p.411; 현망회삭도는 「역상고성」권5, p.192에 각각 동일한 기록이 보인다.

44 김두종, 「우리나라의 두창의 유행과 종두법의 실시」, 『서울대학교 논문집』인문사회학 4집, 1956, p.51.

45 李圭景, 『五洲衍文長箋散稿』권11, 동국문화사 영인본, pp.376~377.

46 신동원, 『한국 근대 보건의료체제의 형성, 1876~1910』, 서울대학교 박사학위논문, p.20.

47 기창덕, 앞의 글, p.25~27.

48 김두종, 앞의 책, p.57에서 재인용.

49 신동원, 앞의 논문, p.86.

50 기창덕, 「지석영 선생의 생애」, 『송촌 지석영』, 의사학회, 1994, p.33.

51 기창덕, 위의 글, p.36.

52 위와 같음.

53 신동원, 앞의 논문, p.179.

54 『대한매일신보』, 1910.7.14일자.

55 신동원, 앞의 논문, pp.327~328.

56 『황성신문』, 1908.3.4일자.

57 이종인, 『시종통편』, 앞의 책, p.644.

58 위의 책, p.609.

59 허준의 『언해두창집요』나 『동의보감』의 두창 관련 부분(「소아편」)도 이런 체제를 따른다.

60 『우두신설』 하, P.5 및 의사학회, 앞의 책, p.186.

61 이재하, 『제영신편』, pp.771~772.

62 김인제, 「용약부」, 『우두신편』, 1892. 이 책은 최근 한의학연구원의 안상우 선생이 발굴한 것으로, 1880년대 후반에서 90년대 초반에 우두의사로 활동했던 김인제가 쓴 것이다.

63 위의 책, p.6.

64 안상우, 「세월 속에 묻혀진 우두보급의 역사」, 『민족의학』, 1999.8.30일자 및 위의 책, pp.5~6.

65 필자는 그러한 조선 유학자들의 성숙한 자연에 대한 이해의 모습을 다음 논문에서 보여주려고 했다.

문중양, 「16·17세기 조선 우주론의 상수학적 성격—서경덕과 장현광을 중심으로」, 『역사와 현실』34, 1999, pp.95~124.

66 박권수, 「徐命膺의 易學的 天文觀」, 『한국과학사학회지』 20권 1호, 1998.

문중양, 「18세기 조선 실학자의 자연지식의 성격—象數學的 宇宙論을 중심으로—」, 『한국과학사학회지』 21권 1호, 1999, pp.27~57 및 「조선후기 자연지식의 변화패턴; 실학 속의 자연지식, 과학성과 근대성에 대한 시론적 고찰」,(『大同文化研究』38, 성균관대학교, 38호, 2001)를 들 수 있다.

제5장
새로운 믿음의 발견과 근대 종교담론의 출현

1 윤이흠, 「신념유형으로 본 한국종교사」, 『한국종교연구 권Ⅰ : 종교사관·역사적 연구·정책』, 집문당, 1986, pp.33~41.

2 『三國史記』, 新羅本紀 第4 眞興王 37년.

3 유동식, 「탁사 최병헌과 그의 사상」, 『국학기요』 1, 연세대학교 국학연구원, 1978, p.147.

4 김종서, 「한말, 일제하 한국종교 연구의 전개」, 『한국사상사 대계 ⑥』, 한국정신문화연구원, 1993, p.289.

5 유동식, 『한국신학의 광맥 : 한국신학사상사 서설』, 전망사, 1984, p.31. 송길섭, 『한국신학사상사』, 대한기독교출판사, p.231.

6 『日本外交文書』, 第21卷, 上訴文 第6條 教民方德文藝以治本. "且宗教者, 人民之所依, 而教化之本也. 故宗教衰則國衰, 宗教盛則國盛. (中略) 然至今日, 儒佛俱廢, 國勢浸弱."

7 F. A. Mckenzie, The Tragedy of Korea (Seoul : Yonsei University Press, reprinted in 1969), pp.54~55.

8 이광린, 「개화파의 개신교관」, 『한국개화사상연구』, 일조각, p.223.

9 탁사의 전기자료로는 ① 金鎭浩의 「故濯斯崔炳憲先生略歷」(『신학세계』, 12권 2호, 1927) ② 노블 부인(Mrs. W.A. Noble)이 편집한 「최병헌목사의 략력」(『승리의 생활』, 基督教彰文社, 1927) ③ 케이블(E.M. Cable) 선교사가 쓴 「Choi Pyung Hun」(Korea Mission Field, 1925.4) ④ 「Memoir of Choi Pyeng Hun」(『감리교연회록』, 1927.6) 등이 있다. 이 밖에 탁사 자신의 자서전으로 「自歷一部(一)」(『신학세계』,

12-1, 1927)가 남아 있지만, 안타깝게도 탁사의 자서전은 그의 죽음으로 인해서 미완의 상태에 그쳤다.

10 김진호, 「故灌斯崔炳憲先生略歷」, 『신학세계』 제12권 제2호, 1927, p.99.

11 최상현, 「追憶灌斯先生」, 『긔독신보』, 1928년 5월 9일자.

12 최병헌, 「사람의 병통」, 『대한크리스도인회보』, 1899.6.14.

13 崔炳憲, 「寄書」, 『皇城新聞』, 光武 7년(1903) 12월 22일자.

14 E.M. Cable, 「Choi Pyung Hun」, The Korea Mission Field, 1925.4., p.88.

15 M.W. Noble, 『승리의 생활』, 기독교창문사, 1927, p.15.

16 신광철, 「탁사 최병헌의 비교종교론적 기독교 변증론」, 『한국기독교와 역사』 제7호, 한국기독교역사연구소, 1997, pp.153~156.

17 노병선, 『파혹진선론』, 대한성교서회, 1897.

18 崔炳憲, 「宗敎與政治之關係」, 『大韓每日申報』 1906년 10월 9일자, 잡보.

19 장석만, 「19세기말~20세기초 한중일 삼국의 정교분리담론」, 『역사와 현실』, 1990, p.223.

20 「The Answer of the Christian Church to the Problems of Present Day Korea」, The Korean Mission Field, 1928, pp.1~2.

21 이능화의 생애와 사상에 대한 종합적인 연구로는 1993년도 한국종교학회 춘계 및 추계 학술 발표회의 연구성과를 들 수 있다. 同 학술발표회는 '이능화의 종교사학'이라는 주제하에 이능화의 연구를 '한국종교사학'의 자리에 매김하였다.(李鍾殷 外, 『우리 文化의 뿌리를 찾는 李能和硏究 : 韓國宗敎史學을 中心으로』, 集文堂, 1994).

22 李能和, 「舊韓國時代의 國文硏究會를 回顧하면서」, 『新生』 2권 9호, 1929, p.7.

23 "西敎諸派信徒之數는 不下數十萬 而與我社會로 大有直接關係 間接影響者ㅎ니 卽在移易風俗習慣ㅎ고 改造民族之精神이라." 『朝鮮基督敎及外交史』, 하편, pp.201~202. 이능화는 기독교의 수용으로 벌어진 변화의 양상을 '不立神主, 葬儀從簡, 婚禮之變, 名字之變, 淫祀廢棄, 女俗之變, 破除階級' 등에서 찾고 있다. 그리고 "蓋儒敎者는 專爲擁護士大夫(兩班)設也오, 非一爲一般人民者也라. 在今日之時代ㅎ야는 耶盛而儒衰는 是亦各自因果所致也라"고 하여 문명기호론적인 기독교관을 분명하게 보여주고 있다.

24 이덕주, 「초기 한국기독교인들의 신앙양태 연구」, 『초기한국기독교사연구』, 한국기독교역사연구소, 1995, p.115.

25 『三國遺事』 卷4, 第5 義解篇 義湘傳敎條. "又著法界圖書印並略疏, 括盡一乘樞要千載龜鏡, 競所珍佩. 餘無撰述, 嘗鼎味一臠足矣".

26 李能和, 『百敎會通』, 朝鮮佛敎月報社, 1912.

27 李能和, 『百敎會通』, 朝鮮佛敎月報社, 1912, 百敎會通序.

28 위와 같음.

29 "今日과 如흔 競爭時代에 在ㅎ야는 時勢를 觀察ㅎ야 諸般의 改善을 圖치 안이치 못홀지니" 李能和, 「宗敎와 時勢」, 『惟心』 1호, 惟心社, 1918, p.34.

찾아보기